HENG DU

COUNTRYSIDE

横渡乡村

艺术社区与社会学艺术节

Art Community and Sociology Art Festival

耿敬 王南溟 —— 编著

HENG DU COUNTRYSIDE

上海大学出版社

图书在版编目（CIP）数据

横渡乡村：艺术社区与社会学艺术节 / 耿敬，王南溟编著. -- 上海：上海大学出版社，2022.11
ISBN 978-7-5671-4596-2

Ⅰ. ①横… Ⅱ. ①耿… ②王… Ⅲ. ①艺术社会学－文集 Ⅳ. ① J0-05

中国版本图书馆CIP数据核字（2022）第 216814 号

横渡乡村：艺术社区与社会学艺术节

耿敬　王南溟　编著

策　　划	农雪玲
责任编辑	农雪玲
书籍设计	缪炎栩
技术编辑	金　鑫　钱宇坤

出版发行	上海大学出版社出版发行
地　　址	上海市上大路 99 号
邮政编码	200444
网　　址	www.shupress.cn
发行热线	021-66135109
出 版 人	戴骏豪
印　　刷	上海东亚彩印有限公司
经　　销	各地新华书店
开　　本	787 mm×1092 mm　1/16
印　　张	22.5
字　　数	450 千
版　　次	2023 年 1 月第 1 版
印　　次	2023 年 1 月第 1 次
书　　号	ISBN 978-7-5671-4596-2/J・617
定　　价	180.00 元

版权所有　侵权必究
如发现本书有印装质量问题请与印刷厂质量科联系
联系电话：021-34536788

目 录 Contents

贺词与致辞 1

"2021 社会学艺术节"论坛贺词 / 范迪安 2

"2021 社会学艺术节"论坛致辞 / 章义和 5

第一部分 艺术乡建与理论 9

艺术何以乡建？——艺术社区与乡村博物馆（美术馆）行动的人类学观察 / 潘守永 10

横渡乡村笔记：艺术家行动中的乡村提示与"社会学艺术节" / 王南溟 21

《视·觉——解析数码摄影的三大要素》讲座 / 郭金荣 102

社会学艺术节与横渡村民访谈 / 王南溟、郦国尝 110

对谈横渡镇中心小学的"美术馆日" / 邢荷玲、王南溟、梁海声、欧阳婧依 123

"2021 社会学艺术节 | 横渡乡村"论坛综述 / 魏佳琦 130

村民手机摄影展、费孝通图片展小记 / 周美珍 138

白溪画卷 / 欧阳婧依 141

艺术乡建在新一代学生中的反应："新文科在横渡 | 学生论坛" / 马琳、李思妤 144

| 第二部分 | "2021 社会学艺术节 | 横渡乡村"论坛 | 153 |

"2021 社会学艺术节 | 横渡乡村"论坛议程 155

 特别演讲： 横渡艺术社区建构中的社会动员——以"村民手机摄影竞赛"为例 / 耿敬 160

论坛第一部分 **由艺术引发而来的社会学思考** 167

 发展进程中的观念误区与艺术社区建设 / 王宁 167
 传统与当代戏剧的碰撞：社会性表演艺术工作坊 / 刘正直 178
 社会组织在艺术社区中的资源整合与社区动员 / 张佳华 186

论坛第二部分 **新建筑体与乡村艺术社区规划** 194

 富裕之后的社会后果：乡村社会的生产、消费与休闲 / 张敦福 194
 世界乡村：库哈斯的地缘视野与变动的乡村 / 伍鹏晗 201
 回归日常的乡村公共空间营造——从乡村产业建筑再利用谈起 / 魏秦 209
 田园实验："非常规"视角中的乡土景观演绎 / 董楠楠 220

论坛第三部分 **乡村社区：在劳作中的艺术** 230

 艺术乡建与文化自觉：关于目的、过程与影响的社会学思考 / 严俊 230
 啄石启悟：创作在横渡及其村民互动 / 李秀勤 243
 "边跑边艺术"到横渡：艺术乡建的新路径 / 马琳 248

| 第三部分 | "新文科在横渡丨学生"论坛 | 259 |

"新文科在横渡丨学生"论坛议程　　261

论坛第一部分　　人类学与乡村规划　　266

作为文化展演的乡村社区再造实践——对修武县大南坡村的人类学观察 / 曾瞳瞳　　266

展览性乡村建设还是乡村建设展览？——我在碧山村、景迈山与"看见社区"的实践和反思 / 周一　　273

重生与新生——横渡产业文化空间设计实践 / 田常赛　　281

民俗节庆与村落共同体的互建研究——以云南大营七宣哑巴节为例 / 杨海燕　　285

论坛第二部分　　乡村社区与动员　　293

让乡村建设回归乡土——基于20世纪三四十年代乡村建设运动的反思 / 刘文迪　　293

后小康时代的"新脱贫"问题——横渡镇村民摄影展和再生机制的尝试 / 梁逸慧　　298

乡村振兴中农民自主性的建构——潘家小镇的"蝶变"之旅 / 庞雨倩　　304

走出美术馆与社工策展人的跨学科实践 / 周美珍　　309

| 论坛第三部分 | 圆桌：艺术乡建背景下的新文科人才培养创新 | 314 |

以儿童为载体的乡村文化营造方案：美丽乡愁的遗产实践
/ 崔家滢　　314
跨学科长期合作在横渡呈现成效——上海大学社会学院与上海
大学上海美术学院联合人才培养回顾　/　耿敬　　320

后记　　325

HENG DU COUNTRYSIDE

Congratulation and Address ——————

贺词与致辞

Art Community and Sociology Art Festival

"2021 社会学艺术节"
论坛贺词

范迪安

Congratulation
and
Address

"横渡之春：社会学艺术节"在浙江省三门县横渡镇举办，是艺术助力乡村振兴的一次新的实践。值此论坛开幕之际，我谨代表中国美术家协会表示热烈祝贺！向论坛策划人耿敬、王南溟先生致以敬意，向参加论坛和艺术活动的各位学者与艺术家致以问候！

今年是"十四五"开局之年，随着"十四五"规划和2035年远景目标的提出，我国迈向社会主义现代化建设的新征程。在国家擘画乡村振兴的背景下，如何用艺术助力乡村文化建设，丰富广大农民的文化与精神生活，如何积极探索以优秀的艺术作品表现乡村主题，反映人民群众对美好生活的向往，是当代中国艺术家、艺术理论家们共同思考的时代课题。

近年来，许多艺术家走向乡村，以极大的热忱投入乡村振兴的当代探索，致力于为艺术乡建与乡村公共美育的多元模式提供理论和实践支持，展现出新的文化理想。作为著名策展人和理论家，王南溟先生这些年将学术研究和艺术策划的重点放在艺术走向乡村这个课题上，形成了许多新的理论见解，也邀约艺术家和理论家同仁参与以乡村为现场的艺术活动，此次"横渡社会学艺术节"正是在这样不断深入思考与实践的积累中应运而生。

乡村振兴需要多方学术的合力，既需要深入研究特定的乡土文脉，推动传承传统文化，修复村落文化生态，激活乡村文化的内生动力，也需要通过艺术家在地介入乡村的创作活动来打造可视、可感的艺术乡村景观，更需要将乡村振兴的核心放在人的振兴也就是乡民主体意识的重塑上。只有使乡民们意识到自身文化的可贵与潜力，激发建设家乡的热情，才能真正使乡村建设落到实处，艺术家们的艺术乡建理想也才真正有处可栖。艺术社会学家阿诺德·豪泽尔（Arnold Hauser）曾经说过："当艺术抓住了生活中的最明显的特征，它就能最生动、最深刻地反映现象。"

在横渡开展的活动很丰富，发挥了艺术作为连通贯穿生活现实的桥梁的作用。建设乡村美术馆，举办乡村展览，艺术家走入乡村小学的美术课堂，建构城乡艺术社区

的线上平台,将"乡村建设"作为实践考察与学术课题等方式,都别开生面地探索了艺术乡建的路径,为乡村的功能转型、审美提升与创新发展提供了多重可能。

习近平总书记在清华大学考察时发表的重要讲话中指出:"要发挥美术在服务经济社会发展中的重要作用,把更多美术元素、艺术元素应用到城乡规划建设中,增强城乡审美韵味、文化品位,把美术成果更好服务于人民群众的高品质生活需求。"我们要深入研思如何对传统文化进行当代把握,以当地传统文化、技艺和自然风貌等资源优势为基础,并对其进行发掘、梳理与利用,思考和研究如何在新的文化语境中超越传统,同时也要因地制宜,因势造型,深度挖掘乡村与艺术的内在潜质,在艺术建设中凸显地域性和创新性,形成乡村新的文化景观。

中国艺术的发展离不开广袤自然生态和深厚人文传统的滋养,艺术的独特价值在乡村大地的焕发,将是当代中国艺术发展的崭新方向。相信艺术家同仁们在乡村艺术创作的实践中,能生发对于中国艺术问题更为清醒的认识,努力创作出人民群众喜闻乐见的精品力作,为乡村振兴做出自己的贡献。

祝论坛和艺术节圆满成功!

<div style="text-align:right">

中国美术家协会主席

中央美术学院院长

范迪安

2021 年 4 月 24 日

</div>

"2021 社会学艺术节"
论坛致辞

章义和

Congratulation
and
Address

Hengdu Countryside

各位老师、各位朋友，非常高兴来到横渡这么美丽的地方参加论坛。我是昨天下午得到消息，说今天这儿有一个非常好的论坛，我就来了。非常高兴和大家相识，聆听各位对未来乡村的畅想，祝贺论坛召开！

脱贫攻坚是国家战略，乡村振兴也是国家战略。在脱贫攻坚即将完成的时候，党中央就部署了脱贫攻坚同乡村振兴的衔接工作。乡村振兴不是另起炉灶，而是在脱贫攻坚基础上的继续推进，以实现农业全面升级、农村全面进步、农民全面发展。眼下我们所做的工作便是这两个国家战略的有机衔接。

在这个重要时刻，首届未来乡村论坛在浙江三门举行，应该说适逢其时。今天的论坛主题我非常感兴趣，叫"流动于城乡之间：一种观察与实践"。这是非常抢眼的一个主题，无论从哪个角度而言，这个主题是令人兴奋且过目不忘的，显现出组织者对政治的高度敏感和强烈的社会责任担当，当然专业敏感更是出类拔萃的，我感觉到组织者对学科交叉以及学科交叉所带来的伟力怀有浓烈的兴趣。

做好乡村振兴这篇大文章，不能就乡村论乡村，城乡融合发展是可以选择的一条路。城乡发展不是此消彼长的零和博弈，而是融合发展、共享成果的共生过程。乡村振兴要把握好城乡融合这个关键。以前，我们总感到城和乡之间有种种阻隔，有诸多的差异。论坛组织者号召我们注目于城乡之间，以发展的眼光观察城乡，并以此作为研究对象或实践对象。确实，无论是社会学，还是艺术学，这里面有许多课题是需要我们做的。论坛组织者希望多学科交叉，综合性、整体地看待城市与乡村，将城与乡放在同一个空间框架来观察和实践，这是一个很好的倡议。

中国现在已经进入创新时代，创新就需要有批判性思维，有问题意识，善于找出关键问题。创新动力的重要来源是学科交叉，我们越来越认识到这个问题的重要性。令人兴奋的是，今天到场专家的专业方向五花八门，有研究社会学的，有钻研历史学的，有好几位大艺术家，还有几位年青学者是从事建筑设计的，精彩纷呈，说明大家都意识到了学科交叉的重要性。实际上，交叉和融合是文化的基本特性，正是这一特性决

定着文化的力量。

昨天晚上和几位艺术家聊天，他们告诉我这几天做了好几桩有意义的工作，其中就有到这儿的乡村学校教孩子们绘画，培育孩子们的艺术修养。我还看到艺术家和孩子们共同的作品，相当有冲击力。孩子们在你们的教育之下尝试用自己的画笔来表达自己的情绪和思想，这点非常重要。各位艺术家进驻乡村找灵感搞创作，你们的艺术修养会辐射到周边地区，会影响到这里的孩子们。你们是艺术家，你们的形象在孩子们的心目中特别高大，你们的善举肯定会为他们的学习和成长带来强烈的影响。东南沿海的农村已经富裕起来了，温饱不是问题，金钱也不是问题，富了以后怎么办却是一个大问题。富了怎么办？这是"费孝通之问"。答案有很多，但有一点是肯定的：富了之后需要艺术，需要文化，需要回归到生活本质上去。我赞同王小松教授的观点：文化浸润会带来生活本质的提升。确实，乡村振兴中的文化振兴非常重要，而恰恰文化方面是在座各位的专长。这么多有专长的大专家凝智聚力，是可以做出一些大事情来的。

你们所做的工作是一种探索，非常有意义，期待你们的探索结出累累硕果！预祝论坛获得圆满！谢谢大家。

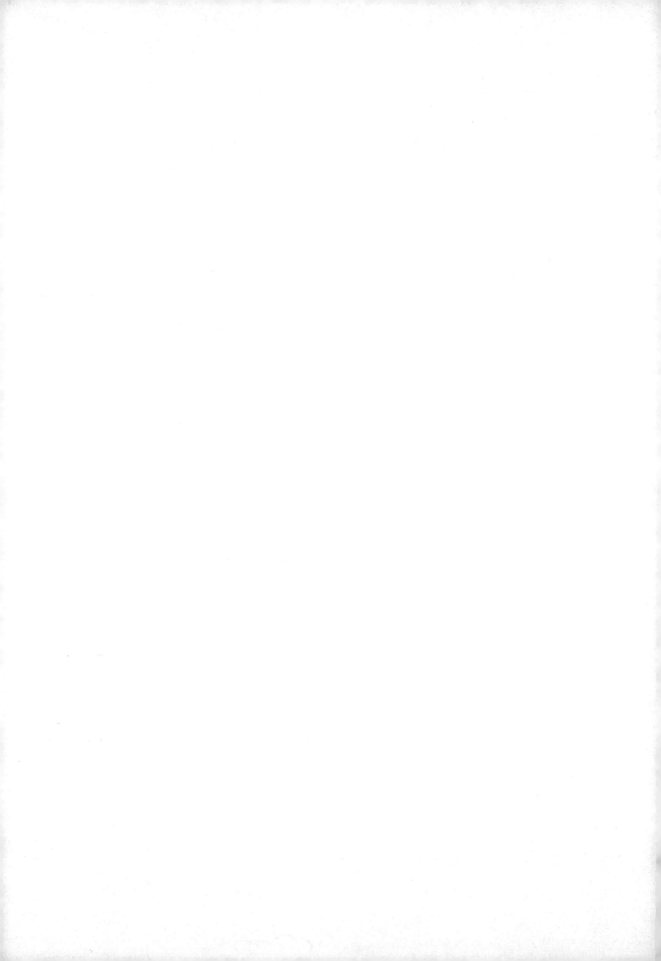

HENG DU COUNTRYSIDE

Chapter 1 ⎯⎯⎯⎯⎯⎯⎯⎯⎯⎯⎯⎯⎯⎯⎯⎯⎯⎯

艺术乡建
与
理论

Art Community and Sociology Art Festival

艺术何以乡建?
——艺术社区与乡村博物馆（美术馆）行动的人类学观察

潘守永
（上海大学特聘教授、伟长学者、图书馆馆长）

一、艺术介入乡村振兴：作为学科课题，也作为主张

2021年度"横渡社会学艺术节"的开放论坛环节，我原本也有一场主题发言，会议安排我做的交流发言题目是"美术馆博物馆在乡建的作用：作为文化的发动机"，来呼应王南溟、耿敬倡导的艺术与社会学对话，也就是本次论坛提出要回答的艺术如何面对"富裕之后的后果"（张敦福所谓的"费孝通之问"之一），即乡村在初步富裕了之后，艺术如何介入乡村的"下一步"。

这个主题令人着迷。这既是一个问题（学术课题），也是一种主张（态度）。

王南溟说：艺术与社会学对话一定是学科性的，逃离了美术馆的围墙，学术范式应该更加开放和包容。他主张横渡论坛也可以看作是上海大学新文科试验的一部分。这些都是我很认同和赞同的。论坛坚持给研究生们预留一个板块，艺术与社会学、人类学学科背景的学生同堂研讨，相当于给研究生们开辟了第二课堂，艺术家、评论家和学者一起点评、参与讨论，的确是很好的新文科教育教学实践。我的博士生周一（上海大学历史学专业）交流了对云南景迈山茶文化景观申遗的多年参与和观察思考，曾瞳瞳（中央民族大学人类学专业）介绍了北方的河南焦作某矿业山村"文艺下乡""文旅振兴"的痛苦历程、实践反复与政策磨合，这个民俗和历史意义的"北方"其实是文化意义赋予的。艺术家的创作实践，都是具有突出的在地化和现场性的，学生们都很兴奋地参与了部分艺术家的现场创作。跨学科的课堂在如今的大学里几乎是不可能实现的，由于大学教育教学的过度学科化，教育管理的程式化和科层化，不可预知结果的教学活动都是难以受到鼓励和允许的。像李秀勤创作石头雕刻作品，第一件事是要在横渡本地找到一块可以创作的石头（如果找不到，就要扩大范围寻找），第二件事是根据这块石头来创作。虽然创作的思想（立意）是先在的，但创作的最终结果是难以预知的，即不可能被精确叙述。对艺术家而言，其所创作的最终结果难以完全预知，这一定是令人兴奋的、令人心动的。艺术创造的本质，其实恰恰就在这里。不可预知性，

才是艺术现场的魅力。科学研究的创新性又何尝不是如此呢。

艺术进入社区，艺术的场景发生了巨大的改变，策展与布展也完全超出了美术馆博物馆的既定路线，在诸种"条件有限"之下，如何策展和布展？一切从实际出发，创造性发挥，其实更考验一个策展人（策展团队）的创新能力和应变能力。

艺术乡建（包括进入城市社区的社区艺术行动等），在当下的许多实践中，当然是目标和结果导向的，又总是"项目制"的。

如何破局？这显然是一个大课题。对学院派而言，理工科特别是工科的人才培养中惯常使用"学—研—产"一体（科研管理上概括为"产—学—研"一体，对大学而言，顺序应该为"学—研—产"），人文社会科学则最多做到"学—研"一体，"产"则难以被纳入教育教学系统，也难以纳入科研考核系统。艺术乡建对于大学而言，属于典型的"学—研—产"一体，很多时候是"产"来驱动的，艺术家、策展人和社会学者在各自的学科领域通常各自为战，"产出"作为纽带和对话空间将他们聚在了一起。

二、艺术进社区和艺术乡建的跨学科性：人类学如何确立自己的学科视角

乡村振兴必须有艺术（艺术家、艺术行为和艺术性机构与组织）的参与，艺术乡建以及更广义的艺术社区建设，博物馆美术馆或类似机构（或组织）一直发挥着积极的、有价值的作用。无论乡村的传统手艺（广义美术的一部分）还是其他具有艺术价值的传统文化，仅仅作为"非遗"项目而存在，是很不完善的，需要当代艺术和当代价值的"激发"与"激活"，至少要和当下进行平等的对话与交流。

所以，大家都非常期待艺术乡建（社区艺术建设）能有更大的突破，既包括在实践上的突破，更包括在理论创新上的突破。中国文化传统的根基依赖于农业社会、乡土社会，因此转型期的中国经验，在文化传承与创新上，具有普遍意义和重要的理论价值，艺术乡建的中国方略、中国故事和中国经验一直是人们期盼的。

现有的发展理论、乡村建设理论以及社会转型、社会变迁/文化变迁理论，都显得有些苍白，"非遗"的过度项目化使得其行动缺少了理论的鲜活性。而理论创新、范式创新又如此迫切，艺术乡建显然可以成为理论突破的"窗口"。

对艺术乡建的批评一般建立在如下的思考模式之上，即艺术行为假如无法"接地气"，往往成为艺术家的自娱自乐，成为一种"热闹"或"狂欢"，而假如过于"接地气"，似乎就沦落为"不那么高级"的艺术了。大多数的"艺术乡建项目"热热闹闹开场，"不尴不尬"存在，无声无息结束。这里讨论的是可落地、可执行以及可持续性的问题。什么是"接地气"？当代艺术需要"接地气"吗？对待这些议题，其实不同学科间的认识也是很不相同的。也就是说，批评者有自己的预设立场。对艺术创作而言，"接地气"似乎有"大众脸"的意味。对于项目执行而言，对话沟通技巧和程序、形式，显然必须能够落地落实。譬如，大家持续批评的"画家村"或"摄影村"现象，人们认为这是一种乡村的"样板化"，是一种乡村的异化，根本谈不上振兴。加州伯克利大学的旅游人类学家纳尔森·格雷本（Nelson Grabun）和我们团队的调查均发现，全世界范围的这类"文艺村"（或社区）在大多数情况下具有某种相对持续性，也就是说，在一个长时段看，这些"画家村"都有艺术师生不断的持续性的参与，不同年级学生的写生、交流，具有某种实践基地的意义。生态博物馆、社区博物馆的理念，虽然主要基于本地居民的意愿来建设，但"外在气质"的文艺性与"画家村"等具有一定共通性。

2000—2002年，我和韦荣慧（中国民族博物馆常务副馆长）具体执行了"联合国千年发展计划"的文化产出2.0项目的"小黄侗族大歌博物馆"建设。侗族大歌（无伴奏合唱）是列入联合国世界非物质文化遗产的项目，小黄村作为这项"非遗"的代表性传承地，仅就民歌传承来说，其实原本不需要一个博物馆之类的机构，田间地头和风雨桥就是他们的表演舞台，而且情歌的对唱是要避免被家人听到的，所以不适合在一般公共空间进行。博物馆、美术馆则不同，它是面向所有人的，集收藏、展示（展演）于一体。那么，对于本地人来说，他们需要一个博物馆来保护传承侗族大歌吗？从地方政府

到村民几乎都表达了强烈的需求,要建立这样一座博物馆。博物馆、美术馆并不是侗族文化中的东西,但侗族村民并非生活于现代社会之外,当大歌歌手们在北京、上海巡演,在巴黎、纽约巡演时,他们让外界看到(听到)他们,同时他们也看见了更广阔的世界。

博物馆美术馆作为文化工具的功能,并不属于特定的地域,不属于特定的人群。

这样说的话,是不是我的人类学立场太过于包容,甚至丧失了批评的能力?正如我一直呼吁大家对贵州等地的生态博物馆要多一些宽容理解,因为这毕竟是新生的事物,要放到它自身的成长中加以认识,有时出现反复也是正常的[1]。

我甚至觉得,大地艺术(节)的季节性与流动性才是大地艺术的本质,大地艺术不是365天每天24小时随时可以获取的。乡村的季节性是一种自然的本质属性,与当下盛行的流动性、不确定性正好构成一个对比和反动。多元文化的培育与教育,原本也是更复杂层次的,假如只有国家与国家之别、城市与城市之别,显然是不够的,还应该有更多层次的比较,诸如上海与横渡之别,横渡与安吉之别,横渡与小黄之别,等等。

林耀华先生提出中国的经济文化类型分析框架(如下图),认为这是分析文化变迁、社会转型的基础[2]。农耕文化、节日安排的周期性与可重复性,原本是农业社会中的常态,人们对于可循环性时间有必然性认知。对于现代社会特别是城市社会中被线性时间"驯服"的人,时间是流失的、不可重复的,只有未来的不确定性是确定的。日本的"大地艺术节""故乡魅力再造"或韩国的"艺术乡建"品牌等,在可预期、可确定、可重复等方面,做足了文章,其实就是彰显乡土自身的魅力和气息,但形式和内容又是可以被赋予时尚意义的。

中国乡村的村寨露天博物馆、生态博物馆(乡村社区博物馆)的事业已经进行了近30年的实践,中国美术馆博物馆事业在城市里20年突飞猛进,在乡村社会留下了非常广阔的空间。

1.PAN, Shouyong. Self-cognition and self-education at comuseum: From "Information Center" to "Cognition Center"[J] Science Education And Museums,2015: 1(1). DOI:10.16703/j.cnki.31-2111/n.2015.01.014.
2. 参见林耀华,切博克萨罗夫.中国的经济文化类型[M]// 林耀华.民族学研究.北京:中国社会科学出版社,1985.

林耀华"中国经济文化类型体系"

三、艺术社区与艺术乡建：文化的发动机

"小发动机"（small engine）是斯坦福大学人类学家葛希芝（Hill Gates）在研究中国家庭经济作用时提出的新概念，她说家庭经济对于"资本主义"而言，具有小小发动机的作用。

2020年8月8日王南溟、阮俊、马琳策划的"艺术社区在上海：案例展览与论坛"在上海刘海粟美术馆举行，在第一场专题论坛"社区与社工艺术家身份：一种艺术生态与一种社会互动"中，我正式提出"博物馆美术馆作为文化发动机"的观点，从叙事博物馆学（narrative museology）的方法论角度，分析艺术社区建设以及社区艺术行动的个案，以期使艺术社区具有促进"更艺术"的小小发动机的作用。

上海大学社会学系的同事耿敬教授讲到进入社区后艺术家的身份焦虑，以及艺术社

区行动中社工策展人在定义上的困难,从"艺术乡建"这个比较窄的视角看,艺术家进入社区多是当作一个"活动"而还不是"常驻"的状态,社工人参与艺术策展、跨界的合作实践的确有诸多可能。对我来说,"艺术社区在上海"的意义,不仅仅是要了解它已经成为的样子,即它是什么,更重要的是它可以是什么,也就是艺术进入社区的可能性。

"人人都是艺术家",的确很鼓舞普通人。其实艺术对于大多数人来说还是有一个门槛的,所以身份焦虑表达了多样的自我的诉求,以及从他者(others)角度对于艺术活动的观察反映。王南溟所说的跨学科,通常也就是跨方法的。同样的,所有人都知道博物馆美术馆的展览也是有门槛的,当代的艺术创造活动常常希望冲破博物馆美术馆的这个门槛,如有的艺术家就明确宣布:绝不为展览而创作任何一件作品!我的专业是人类学、博物馆学,从知识消费的角度看,对博物馆美术馆使用者(消费者)也有门槛要求。国际上有一种观点,假如你12岁之前经常参观博物馆的话,你长大后博物馆会成为你生活方式的一部分。在座及网上的各位,我相信,50岁以上的人,你12岁之前肯定不是经常参观博物馆美术馆的,也就是说,当我们提出上述疑问的时候,跟我们自身的背景是密切联系在一起的。同样,倡导人人都是艺术家,这里面也包括了程度高低上的不同要求。

我是2018年来上海大学工作的,幸运的是刚好赶上了王南溟、马琳老师倡导的"边跑边艺术""社区枢纽站"等艺术社区行动。我也有幸参与了他们的一些活动,在艺术社区活动当中,和老羊还有其他几位艺术家一起交流,参与了王南溟、马琳老师举办的几次论坛。有几次活动很精彩,比如在宝山与居民一起做出了上海最美的厕所,"最美"一词在此之前都不是形容厕所的词汇。最美厕所,其实也不是艺术家选出来的,而是居民提出来的,和艺术家一起完成的。上海不缺厕所,各类豪华的厕所比比皆是,但的确缺少最美的厕所,更缺少居民眼中的最美厕所。

庙行社区艺术行动是一个"一揽子"的活动,本次文献回顾展中有多项庙行的内容。最令人心动的是"镜子里的我"以及位于街区花园一角里的小小阅览室里的展览。这个小小阅览室,空间虽然很拥挤,但安排了4个展项,而室内和室外又紧密连接在一起,其中的云成为观者争相合影的项目,一度成为"网红"。

横渡乡村:
艺术社区与社会学艺术节

会前，私下里跟几位朋友交流的时候，说到这两天中国大百科全书出版社和中国传媒大学口述史团队合作的"百科学者口述史"项目对我的采访。他们准备了整整7页纸的问题，从我的小时候问起，用个人生命史的方法，要将我的历史"一网打尽"。这促使我思考我是谁，我为什么是我，以及为什么是这样的我等问题。我自己能够把握的部分，也许是从大学开始的，我大学本科学的是考古学与博物馆学，硕士也是考古学与博物馆学，博士是民族学，也就是文化人类学。博士指导老师是"吴门四犬"（冰心语，指她的丈夫吴文藻的四位弟子）之一的林耀华先生，他是中国民族学人类学的创始人。他将学术比喻为种子，说将种子埋进土里，让知识造福后辈。显然，他是从学术传承的角度来定义学术人生的。我的另一位指导老师庄孔韶教授一直提倡"不浪费的人类学"，不仅仅将其作为学术主张，而且作为行动实践。如我们所知，大部分的学术作品都是以论文论著的形式呈现的，这是学术共同体的准则。通常情况下，你的这些作品可能只有几百人阅读，其中有一半的人估计还不同意你的观点。比如，林耀华先生1940年在哈佛大学的博士论文《贵州苗蛮》几乎没有多少人知道，但他差不多同时完成并出版的小说题材的社会学著作《金翼》（Golden Wing）却成为世界名篇，与费孝通《乡村经济》（伦敦经济政治学院1939年博士论文）、杨懋春《一个中国的村庄：山东台头》（非博士论文，他的博士论文是康奈尔大学农业社会学方向的），成为英文世界的人们了解中国基层社会的必读著作。因此，如何做不浪费的学术应该成为一种基本追求。

 一个学者应该要学会两只手写作，右手写学术内容，左手就应该写自己真正感兴趣的东西。学术学科化、职业化后，我们的写作已经越来越窄，艺术家其实也差不多是这样的。比如说，我们和李白一起做田野调查，遇到相同的令人感动的事情，同时做记录和写作，我们肯定首先写出学术性作品，而李白则会写出一首诗。若干年后，我们的学术作品可能早就被人们忘掉了，而李白写的诗则一定可以穿越千年存在。情感的表达形式本来应该是多样的，并不需要去发明新的作品类型，散文的，小说的，诗歌的，早已经在那里。因此，在学术写作之外，尝试不同的写作形态也应该是当下学者的生存状态。李欧梵把这类两种写作形态并用的学者称为狐狸型学者，庄孔韶称之为鼹鼠型学者，意

思都是一样的，都是对启蒙以来所形成的学术宰制进行批判反思的必然结果。中国传统文人，除了多样化的写作外，可能还会有画画、音乐等追求，这些即所谓的六艺。

当然，这个话题还可以讲很多，我自己不单纯是学者，更主要是一个行动者。安吉生态博物馆群的案例是我主持进行的，此外我也参与大大小小不少博物馆规划设计以及评审别人设计的项目，也参加了《博物馆条例》和《中国非物质文化遗产保护法》的相关工作。这些工作中，从学术角度看，一些核心性的概念其实是一直存在争议的，比如"非遗法"的前身是"民族民间传统文化保护法"，这个概念就是很难下定义的。民族文化、民间文化和传统文化都是可以定义的，放在一起，就不知道如何定义了。

对实践者、观察者来说，"艺术社区在上海"提供了非常好的案例。在座的各位已经参观了一楼二楼的文献回顾展和新乡居设计展，对我而言这是最重要的思考叙事博物馆学的机会，是验证我的这个理论思考的机会。展览中，我们可以知道，艺术社区有多种存在可能，一种是过去时的，一种是现在时的，一种是正在进行时的，一定还有将来时的。艺术社区可以在上海，也可以在中国乃至世界的任何地方，可以以更多样的形式存在。艺术社区实践、社工策展人等，都是可以复制的，包括乡村的、城市的，不同类型乡村和不同类型城市街区的，可以是类似陆家嘴这样的高级社区，还可以是更普通的城市社区。

叙事博物馆学就是由叙事性的故事、诗歌、词曲、规划和设计构建的，这些叙事具有"病毒"一样的传播力量，这才是可感知的历史。叙事（Narrative）指在公众中可以像"病毒"一样传播的故事（病毒这个词有医学角度的也有叙事角度的）即可感知的历史，能够激起情感共鸣，通过日常交流传播。一首歌、一则笑话、一个理论、一条注解或一项计划，均属于叙事的范畴。

叙事博物馆学不仅仅是理论，更应该是一种方法学（方法论）。艺术社区建设以及社区艺术行动提供了一个回应与思考叙事博物馆学的绝佳个案。强调"可感知的历史"是人类的群体属性。我认为艺术一定会塑造这个社区，更重要的是艺术给了这个社区可能性、想象力，因为我们在宝山国际民间艺术博览馆讨论新民艺需要融入当代艺术元素的时候，我们想到新民艺可能起到类似小发动机的作用。

横渡乡村：
艺术社区与社会学艺术节

我挪用人类学家葛希芝的概念，来描述美术馆博物馆在当代乡建、社区建设中的作用，这既是一种观察结果，也是一种期待。20 世纪八九十年代的时候，人们对于中国家庭经济的性质和价值是很不认同的，也是有争议的，葛希芝说，庭院经济具有"小资本主义"发动机的作用，这个观点对我来说如醍醐灌顶。我们把庭院经济看作是一个小资本主义的发动机，同样的我认为艺术乡建、艺术社区行动一定具有促进社区"更艺术"的小小发动机的作用，对于博物馆美术馆的促进也是可以期待的。

　　前面提到，博物馆美术馆也是有门槛的。对于我而言，博物馆有 3 种存在状态，一是作为物理空间，二是作为机构或组织，三是作为知识产出。

　　第一，一个博物馆或者一个展览馆、美术馆，它首先是一个物理性的建筑存在，可以做成一个顶天立地的永不修改的建筑。但有一位大师说，迄今为止没有任何一个为博物馆建的建筑是所有人都满意的，一个都没有，也就是说，建筑作为一个行业、作为一个职业的诉求，当它建成以后，已经不属于设计师和建筑师，而属于大众和用户。大众如何享受这部分空间呢？不是艺术家和设计师所想象的。

　　第二，作为机构和社会组织形态的博物馆，在中国是作为单位存在的机构，在西方则是各种类型的，国立的或者是私立的或者是市政府立的，体现为非常复杂的管理体系。它是物品的收集者，物品内容的策划者和展览内容的传播者。它作为机构存在，一个国家不同时期还都有它的不同的组织形式，还有支持这个形态的是背后的单一学科指导下的博物馆的行动，我们说历史学家有其博物馆，考古学家也如此，人类学家也如此，美术家艺术家也如此。此外，当代艺术的最大特点是，所有的创作都不希望被美术馆博物馆的权威所限制，当代艺术希望成为独立的自己。假如说，一个艺术家创作的目的就是为了博物馆收藏，那这个艺术家的作品必然死亡，所以当代艺术作为机构生态的博物馆的反动，我想就引发了我们现在所说的后现代的博物馆学。

　　第三，作为文化产出／生产（outlet）形态的博物馆，除了展览以外有大量的讲座、活动，这些都是可以传播、可以参与的，也就是我们过去讲的艺术生产。从生态博物馆看文化产出，似乎专业的门槛太低了，但这是我比较熟悉的，比如说我们在安吉生

态博物馆做了3个层次的体系：中心馆、专题馆和展示点；在竹博园做了一个竹文化生态博物馆，在一个乡镇（孝丰镇）里面做了一个孝文化的展示馆，在一个生产扫帚的村子里面做了一个扫帚的展示点（也是展馆）。这3类形态大小不同。按照生态博物馆的伦理要求，本地人也就是村民是文化的主人，实际上村民怎么做到是文化的主人呢？比如扫帚的制作其实也是有门槛的，扫帚是文化吗？这是第一个问题。第二个问题，村民要掌握文化的命名权。大家知道，所有乡村的地名，通常正在受外部权威组织特别媒介的再命名，村民已经普遍成为被动接受者和主动迎合者。如大竹海，现在几乎人人知道这个安吉的"名胜"，它就是因为电影《卧虎藏龙》而被重新命名的，你到这个地方，几乎所有人给你讲《卧虎藏龙》的故事，这个是容易获得普遍共情的，但原来的地名则被渐渐忘记了，人们对此不以为意。

结论

是否需要给艺术乡建做一个类型学的划分？或者给出人类学意义的定义？也许时机还不成熟。既然是跨学科性的课题，为什么要给出一个学科意义的定义呢？

无论是艺术乡建，还是乡村博物馆美术馆建设，其根本目的就是让更多人分享艺术的精华，让更多人表达艺术的观点，让艺术成为生活的一部分。在艺术去魅的当下，博物馆美术馆降下身段，走出象牙塔早就应该是一种必然。

席勒（J.C.F.Von Schiller）在《美育书简》中饱含深情地写道："只要审美的趣味占主导地位，美的王国在扩大，任何优先和独占权都不能容忍……在审美趣味的领域，甚至最伟大的天才也得放弃自己的高位，亲切地俯就儿童的理解。"

建构主义博物馆理论的发明者乔治·E. 海因（George E.Herin）说："观者并非毫无关联的客体，知识绝不是一个灌输的过程。"我非常认同泰特现代美术馆馆长克里斯·德尔康（Chris Dercon）的观点："我们不仅仅要给艺术家一个声音，而且也要给观众一个声音。"

艺术乡建，前途无限。

横渡乡村笔记：
艺术家行动中的乡村提示与
"社会学艺术节"

王南溟
（横渡乡村社会学艺术节总策展人）

一、引言：行动的费孝通——从城乡艺术社区到社会学艺术节

 本篇汇总了我的一组文章，分别是在策划横渡乡村的"社会学艺术节"时而做的事先考察、筹备和协助艺术家驻地创作和驻地艺术公共教育实施等过程中写的一些工作笔记。这些笔记当时都作为资讯在"社区枢纽站"公众号上推送并同时转发到新华网的"社区枢纽站专号"，之后有些被我组合到篇幅比较大的文章中，其中有《流动于城乡之间：一种观察与实践》发表于《上海艺术评论》杂志；《艺术行动中的乡村提示与社会学艺术节：横渡乡村笔记之一》发表于《文学艺术周刊》；《画刊》特稿《行动的"费孝通"：从城乡艺术社区到社会学艺术节》有我写的引论，还选编了参加"社会学艺术节"论坛的演讲嘉宾王宁、张佳华、耿敬、马琳和吕涵、李秀勤、董楠楠、张敦福的演讲稿；《行动的费孝通："社会艺术节|横渡乡村"的实践报告》发表于中国国家画院编辑出版的《百家和鸣：庆祝中国共产党成立100周年新中国美术理论文集》中；《答费孝通之问：用一场社会学艺术节！》发表于《艺术市场》杂志公众号；《横渡乡村：用"社会学艺术节"答费孝通之问》是对王宁、张敦富、耿敬、严俊4位社会学教授演讲的综述，其发表于《美术观察》；《乡村美术馆展开艺术乡建的生动探索》发表于《文汇报》，同篇文章还以原标题《乡村美术馆与乡村社区：潜在对话的显现》发表在《美术报》上；关于横渡美术馆开馆展的"村民手机摄影展"的文章《拍下自己的美好乡村生活》发表于《新民晚报》的"镜头艺术"的整个版面。所以本篇为了呈现工作笔记的轨迹，我基本上按当时推送文章的前后顺序编排，虽然文章中会有一些重复的地方，但作为一种工作笔记暂且原样保留着。"社会学艺术节"从开始筹备到实施过程中也有一些原本的计划有改动或者尚未实现，但在文章中也依然保留原貌以供讨论用，这毕竟是一个合作项目，其中涉及各种环节的问题都是可以从学术研究的角度加以反思的。

 正像我在《画刊》特稿《行动的"费孝通"：从城乡艺术社区到社会学艺术节》所写的引论那样：2020年社区枢纽站发起"社会学艺术节|横渡乡村"，首次的实践

在浙江省三门县横渡镇大横渡村，那里新落成了一座当代建筑体的乡村美术馆，同时也是艺术社区在乡村实践的所在地。如果中国的艺术乡建从2010年到2020年是一个阶段，到了2021年显然是一个新阶段的开始，一切都在迅速发展，其学术议题也在不断地发展。从第一步艺术人群在乡村景观和空间中的注入开始，到第二步乡村美术馆展示当代作品以构成传统与当代的对话，在其中发展出来的美术馆公共教育的乡村艺术助学是其发过程中的核心内容，也是中国的乡村文化生长的重要环节，第三步是通过社会力量形成的综合性在乡村进行艺术社区营造，同时发展起来的是艺术家先行，进而各个专业人士加盟，使专家型志愿者群在系统性建构上越来越成熟。从2018年初创建的社区枢纽站显然是基于上海公共文化服务体系创新理论展开工作的，2020年"艺术社区在上海：案例与论坛"在刘海粟美术馆的举办，显然是一次阶段性的回顾与反思。"上海力量在长三角"当然也是这个展览中的一个伏笔，而后结合着我在2019年第六届费孝通学术思想论坛上的演讲《行动的费孝通：江南一带的艺术乡建与公共教育》中提出的假设往前推进。当2021年4月第八届费孝通学术思想论坛以艺术乡建引领而得以在横渡乡村进行时，其实也是社会学上的从经济社会学向艺术社会学的转向，并通过艺术家的努力而重组费孝通思想遗产及其理论要点，并以"社会学艺术节"中村民劳动的主题对费孝通晚年思想作出反应，所以"社会学艺术节"这个概念在社会学领域某些人的质疑中更加显示出了艺术作为"学科的搅碎机"的力度。社会学成果也将在艺术的直观领域受到审视。因为艺术领域以无比的快乐原则和直观互动将最鲜活的社会素材呈现出来。结合以往的工作经验，除了"费孝通：富了怎么办"图片展、"我眼中的美丽乡村：村民手机摄影展"在横渡美术馆的开馆展外，还有分组连续的艺术家的驻留创作和在横渡镇中心小学进行的艺术家公共教育，2021年4月25日全天是"2021社会学艺术节|横渡乡村"论坛，26日上午是"新文科在横渡|学生"论坛。

其实艺术家也是手工劳动者，但与村民一起劳动既可以发挥村民的技能，也可以让村民有一个近距离接触艺术了解艺术家的过程。让村民看懂艺术家作品显然是公共

教育要落地的事，没有人生下来就懂艺术，城市也一样，城市中的美术馆都有义务为市民讲解艺术。首先要让村民有机会看到艺术，这就是驻地创作的意义。所以这种村民劳动就不是一般的劳动而直接可以称之为劳动美育。当然，艺术家所具备的边缘意识在艺术乡建中会发展得越来越明确，也越来越实证，在横渡美术馆周围留下艺术家的作品，东侧是老羊的《异变的稻谷》，南侧是顾奔驰和陈春妃的《莫比乌斯》拉线，北侧是李秀勤的《啄石启悟》雕塑，西侧是董楠楠的《背影花园》，当然艺术家与百位村民一起合作的抬大树干的行为作品更是形成了横渡美术馆的村民劳动气质。

　　前10年的艺术乡建带来了艺术家与乡民的双重演进，人们经常说的要保护乡村记忆和古村落，这样的努力在艺术家那里是达成共识并一直在呼吁的。艺术家进入乡村不只是将当代艺术和公共教育带到乡村，同时也将历史意识的重要性带到了乡村，现在有更多的村民知道了旧房子是可以通过外土内洋的方式形成新的乡村文化与生活形态的，因为当代艺术的参与式属性，村民的手艺也时不时地可以获得新生而被用于创意作品和产品中。而乡村美术馆的当代建构也能在文化信息和交流上使村民在艺术家的艺术乡建的志愿者身份中获得平等权，艺术家在艺术乡建中越来越将文化和地域平等呈现于作品中。杨千在横渡就以荧光石为材料实施了他的《荧光石坐标》的概念作品，在横渡美术馆周围的5个点和寄宿处的潘家小镇的4个点，杨千先按照GPS标出经纬度并用毛笔就地标记出来，然后用荧光石做成小坐标图形，展示了他的去中心化的态度。地球上任何一个地方，都是这个地球村里的一个单元，具有同等的重要性。而荧光石白天吸收阳光晚上发光，也寓意着对地球村来说，人人都具有意义和会在暗中发光，哪怕具有意义和暗中发光经常是瞬间的。倪卫华的参与式追痕项目是寻找破旧的墙体用色勾出轮廓线，在横渡是"追痕到桥头村"，这次50多人参与的村民互动上有89岁的老村妇，下有村里儿童，有意味的是村民还在墙上签了自己的名字。而杨重光到了桥头村废墟现场后，说桥头村太美了一定要保护好，他先在横渡美术馆的通道上完成作品然后拿着作品到桥头村废墟去对话。

横渡乡村：
艺术社区与社会学艺术节

我们以横渡乡村的社会学艺术节为由头邀请了社会学教授分别就艺术社区与乡村生活的话题进行讨论，也有艺术家、景观设计师和社会工作者就具体的实践来进行分享，当然这项工作也是面向学生的未来，横渡的学生论坛就是一个推动的计划，将用一篇论坛综述加以呈现。而"社区枢纽站"是以艺术家开放组合成不同的志愿者，以"边跑边艺术"的理念从 2018 年开始一直流动于城乡之间，也出入于社区与专业美术馆之间，现在以横渡乡村最新实践为节点而进行必要的回顾。

（一）艺术乡建迎来"横渡之春"，首个"社会学艺术节"在浙江省三门县横渡镇大横渡村举办

2021 年 4 月，在浙江省三门县横渡镇举办第八届费孝通学术思想论坛时，一个艺术项目也同时更加明确了社会学艺术的方向，项目特邀范迪安为学术主持，并以"社会学艺术节"来命名，也因为在 4 月呈现，正是春天到来之际，所以直接将这样的项目以"横渡之春"来提示。所以说，"横渡之春：社会学艺术节"不仅是一个艺术的活动，而且是一个学术思想的再思考，类似于我们艺术家一直在努力的艺术乡建，这次直接连接到了"行动的费孝通：江南一带的艺术乡建与公共教育"的艺术与具体的社会实践命题之中。

"社会学艺术节"中的艺术家显然包括了更加广泛的跨艺术人士，既有我们通常所说的当代艺术家，也有建筑师、景观设计与规划师，还有摄影家和导演，他们在这样的专业跨界项目中同样是作为艺术家而参与，而社会学教授耿敬既是论坛组织人也是"横渡之春：社会学艺术节"的策展人，费孝通学术思想论坛本身同样也是一件艺术作品，特别是在讨论艺术的分支论坛上，第八届费孝通学术思想论坛将获得更为广泛的艺术社会学视野。

2020 年 8 月，在上海大学社会学教授耿敬的安排下，艺术家、策展人首次去当地作了考察，当时横渡镇文化活动中心建筑设计方案和周围景观设计方案已经在当地通过。

此时以"横渡之春：社会学艺术节"为启动，以美术馆综合化功能的理念让这座小公共建筑体以横渡美术馆的姿态出现在一片稻田前，我们也可以称它为"稻田美术馆在横渡"。同时"横渡之春：社会学艺术节"项目也确定启动，部分艺术家从2020年12月开始考察，并陆续驻留横渡进行创作，随着第一部分艺术家驻留创作的作品落成，一场由耿敬联合上海摄影家郭金荣策划主持的横渡村民摄影展作为横渡美术馆的开馆展于2021年4月17日开幕，第二部分艺术家驻留创作一直持续到第八届费孝通学术思想论坛期间，他们以自己以往的艺术形态在横渡当地现场创作，以此来提示对乡村的认识。

第八届费孝通学术思想论坛在2021年4月24—25日举办，从2018年开始一直致力于城乡社区之间"边跑边艺术"的一部分艺术家除了驻留在横渡创作户外作品外，还依然将带动当地的公共教育项目，与村民老人的手艺和村里学生的艺术学习进行互动。本次艺术家驻留还包括上海大学电影学院表演系副主任刘正直的表演工作坊，而"横渡之春：社会学艺术节"的合成展览在5月1日总体开幕。不仅是艺术家根据不同项目参与这3个时间节点上的3个活动方式中，整个活动过程中，横渡美术馆片区所形成的新建筑体及其周围的景观当然也是这次"横渡之春：社会学艺术节"的主体作品并被以论坛的方式加以讨论。

"流动于城乡之间：一种观察与实践"是第八届费孝通学术思想论坛中的一个艺术领域的总主题，同时也是分论坛的主题，当然它是一个不局限于中国乡村，也不局限于艺术之内的总议题。它是艺术社会学的再建构的开放式论坛，下设3个范围：由艺术引发而来的社会学思考；新建筑体与乡村艺术社区规划；乡村社区：在劳作中的艺术。并特别设置社会学与艺术学的合作思考——以"在行动方式中的新思维"为主题的学生工作坊。总之，第八届费孝通学术思想论坛中的分论坛都是围绕着"艺术与乡村社区"为重点，邀请各学科的专家研讨文化和行动的创意在乡村的意义，从而形成在浙江三门县横渡乡村中的新文科平台。

———

横渡乡村：
艺术社区与社会学艺术节

（二）社会学教授与艺术乡建：耿敬策展"社会学艺术节"

围绕着艺术乡建话题，中国的当代艺术家已经讨论了 10 多年。它不是传统形态艺术的下乡，而是自后现代社会以来去中心化的平等参与和互动式艺术在乡村的展开，尽管它在最初的时候因为需要介入而难免带来互动过程中的生硬，但这种生硬对于有着未来可能性建构的艺术家来说不是一个问题，因为创造性挑战是艺术本身的属性，陌生化形态带来思维的拓展也是它的功能，而失败或者说做得不太成功，艺术家往往会将之看成是一种实践的过程而被直接当作目的来对待。我经常会说，能不能做成一件事是一回事，要不要做一件事是另一回事，为做而做而不是有了结论后才做是艺术家可以成为艺术家的基本条件，所以艺术家这个称呼意味着其工作是献给它的过程而不是它的结果的。艺术家只管去做，而在做的过程中让问题呈现出来，甚至呈现的问题本身也可能是一件很好的作品，这就是艺术行动的特征，也是理解为什么会有这些艺术家从工作室转而来到乡村现场，从美术馆展览转而与村民在一起合作的关键。

艺术乡建中的村民主体性是耿敬一直强调的，这是一种从艺术家的反面去做的社会学动员的实践。在持续的艺术乡建中，耿敬从观察员身份转到本次的策展人身份，这不是简单的一个社会学教授在做着艺术项目，而是这样的艺术项目本身就需要社会学的合作，我们所称的"社工策展人"就是在这样的跨学科前提下提出来的。今天学院里流行说新文科，如果直接推进社工策展人，那一定就会形成一个与其范围相关的新文科，事实上，"艺术社区"就已经形成了一个新的理论方向，光讲新文科是没有用的，需要不断地去打破与重组以往的学科。

其实，在我的工作经历中，我没有任何的乡村经验也没有做过任何的乡村调研，引发我思考这个问题的来源是我在上海之外的艺术教学和我的艺术策展。2007 年我在上海喜玛拉雅美术馆（当时是证大现代艺术馆）策划"心灵之痛：何成瑶的行为及影像"展览，有一个重要的环节就是在开幕式上何成瑶宣布，以此展览作为前一个阶段的小结，而后去她曾考察过的云南偏远乡村学校做艺术支教，但后来这个项目没有成功，那

是因为依照规定，支教老师是由教委统一安排的，要符合教委的条件才行，以至于直到2017年何成瑶出家这个计划也只是宣布过而并没有实现。"横渡之春"的项目由耿敬和我合作总策展并不是一时兴起，耿敬在这方面做了不少观察和反思，甚至可以说，上海大学社会学院对艺术家的艺术乡建也持续关注了10年，最早关注是在上海大学美术学院的99创意中心（在莫干山路50号，马琳是当时这个空间的艺术总监）。2011年我在这个空间策划了"许村计划：渠岩的社会实践"展览，这个展览引起了上海大学社会学院的重视，2012年的时候，在上海大学副校长李友梅支持下由上海大学社会发展研究院张恒龙院长具体牵头社会学院，最后委托陆小聪教授代表上海大学社会学院来到山西和顺县许村参加2012年的"许村论坛"，也是在那一次论坛上我提出了许村艺术助学计划并达成了共识（包括当时我和12岁的女儿王若瀛共同提出的乡村钢琴助学）。

"许村计划"的展览是一个艺术家身份的展览，因为渠岩是"'85新潮"的艺术家，展览也是在艺术空间中，但把"许村计划"做成一个展览却是一次突破性的策划。我在2020年为"艺术社区在上海"展览写有一篇文章《当思想成为作品》，再次说明了美术馆与其说是收藏艺术作品的地方，还不如说是收藏思想的地方，因为艺术的定义一直在思想中突破，以前一次又一次被认为不是艺术的那些物质，后来却一次又一次地被作为艺术来讨论。而"许村计划"的展览在那时更是反艺术而行之，展题直接就叫"许村计划：渠岩的社会实践"，"艺术"两个字在海报上已经被取消，尽管我们现在回顾它的时候，它就是一个艺术展。渠岩作为艺术家，他的作品在我的策展史中有一条很清楚的线索，2007年我在上海喜玛拉雅美术馆（当时是证大现代艺术馆）为他策划了"权力空间：渠岩个展"，那是他从装置和绘画转向当代纪实摄影（不是传统摄影而是观念摄影）的第一个摄影展，而随着他的当代摄影完成了《生命空间》和《信仰空间》两个系列之后，2018年我又在北京的墙美术馆为他策划了"人间：渠岩的三组图片"展览。当然，就是由于拍摄这些作品渠岩才发现了山西太行山中的许村，并于2011年在许村发起艺术乡建项目。

艺术家的行动总是不顾及已有的答案和现成的标准的。当然这样的乡建行为是不是艺术，到现在认识上依然难以统一，尽管由艺术家组成的文化乡建现在已经在当代艺术领域被作为真正的前卫艺术而此起彼伏。在2015年开始的上海喜玛拉雅美术馆的"山水社会"系列展览就是对艺术乡建的研讨项目。2019年3月由刘海粟美术馆在黄山举办的"刘海粟十上黄山文献展"，邀请我主持其中的一个论坛"人文中国与乡村振兴"，这次论坛议题除了艺术家的人文实践外，还强化了乡建与制度、乡建产业与运营思考，其实后两项表面看上去与艺术家关系不大，但艺术乡建从某种程度上来讲，都是在促进对这两个问题的思考。耿敬作为李友梅推荐的上海大学社会学院教授参加了论坛（可见前后8年，作为费孝通的学生，李友梅一直没有停止过对艺术与乡建之间关系的理论可能性思考），由于耿敬知道他的同事陆小聪教授参与的许村论坛，同时他一直在关注艺术乡建的一些艺术家，并且将社工视角纳入艺术乡建的村民层面，强调村民主体与社会学动员，在那次论坛上他作了"村民主体性与艺术乡建关系"的演讲，成了

2020年8月耿敬在浙江三门县横渡镇进行乡村考察时的背影

在陆小聪教授之后把我们的艺术乡建与上海大学社会学院连接起来的第二位教授。在上海刘海粟美术馆黄山论坛之后,耿敬直接像是我们艺术乡建的观察员,在2019年观察了我们在宝山艺术社区的试点工作,如罗泾镇塘湾村、宝山月浦镇月狮村、宝山庙行镇等项目,还与社区枢纽站一起组建了社工策展人工作坊,从社工角度对"艺术社区"的工作方法进行着批判性再推进。

从某种意义上来说,"横渡之春:社会学艺术节"呈现了我在前10年艺术乡建的思考及介入过程中所积累起来的视野和工作方式,并在2021年转到我最初设想的"江南一带的艺术乡建"中。浙江省三门县横渡镇无疑是一个新的艺术乡建的社会实验室,耿敬是社会学教授,他在社工视角中更加强调村民的主体性,而这次却与艺术家直接合作去测试他的理论假设及其村民主体的可能性。当然,"社会学艺术节"会引起更多的学理上的讨论甚至是争论,耿敬的角度是:"艺术社会学"是理论,"艺术社会"是社区或生活形态,只有"社会学艺术"是一种理论支持的实践,目的是建构艺术社会。而我说,"社会学艺术"是动词而不是名词,加上一个"节"字,它不只是指一个"节"本身,而是让这个"社会学艺术"更加动词化,有趣的是我们无法叫"艺术学社会节",而只能叫"社会学艺术节",也当然不是一个固定的节季项目。当年李友梅提到了社会学院和美术学院如何互动推进,使这两个学科之间走出一条可行的合作之路——现在,耿敬要通过自己的实践来推进,而我也一样地认为——社会学院要越来越艺术学,而美术学院要越来越社会学。

(三)富了怎么办?社会学艺术节要讨论!

费孝通在1989年11月2日写的《八十自语》的前言中说:"'志在富民'是不够的,还有一个'富了怎么办'的问题。我是看到这个问题的,但是究竟已跨过了老年界线,留着这问题给后者去多考虑考虑,做出较好的答案吧。"

这段话被上海大学社会学院耿敬教授所引用,并且写在他所策划的"横渡之春:

社会学艺术节"的首展,即 2021 年 4 月 17 日在横渡美术馆开幕的他和社会学社工专业学生动员的"村民手机摄影展"的前言中。耿敬的前言是:"'富了怎么办'——费孝通先生 32 年前提出的这个前瞻性问题,在迈入'后小康'时代的今天,已经逐渐转变为一个现实性问题。'脱贫'之后,精神文化生活的'富足'开始成为普通村民的渴望与追求。满足广大民众文化渴求,是费老留给'后继者'的命题。遵循费老注重民众自主性的原则,上海大学社会学院的师生团队希望通过自己的思考与实践,探索一条引导村民自主参与文化产品生产的路径。在深入乡村、家庭,了解村民的兴趣、爱好与需求的基础上,依据'少投入、低门槛、易实现'的标准,将'手机摄影'作为鼓励村民艺术实践的初始选项。通过深入、扎实的社区动员,逐渐得到村民们的热烈响应。'村民手机摄影竞赛'的成功举办,从一个侧面表明:'志在富民',同样内嵌着对精神文化生活'富足'的追求。"

从当下的角度找出费孝通的历史叙述,使费孝通的理论引来内容上的新活力,也使费孝通学术思想的根长出新枝叶,这其实也就是在当下的角度找到费孝通言论中的合理性和有效性的一种方法。耿敬在研究上又实证又开放,自然带来了费孝通理论的再造系统。

2021 年,文化和旅游部、国家发改委、财政部联合发文《关于推动公共文化服务高质量发展的意见》开篇就说:"推动公共文化服务高质量发展,是进一步深化文化体制改革、发展社会主义先进文化的重要任务,也是让人民享有更加充实、更为丰富、更高质量的精神文化生活,保障人民群众基本文化权益,满足对美好生活新期待的必然要求。"

作为长三角重要城市,上海在公共政策和公共行政层面在公共文化服务创新上做了不少尝试,比如上海市文旅局根据各种美术馆和社会组织的"艺术社区"的实践,在公共文化推进会上也作了"艺术社区"计划。"横渡之春:社会学艺术节"是在这样的文化政策创新中的上海实践团队从上海到长三角的横渡乡村进行在地性实践的点,它不是一般意义上的艺术家自发组织艺术乡建,而是在当下艺术乡建的实践的基础上,验证"艺术社区"从城市到乡村的规划的合理性及其公共行政与运作机制的社会学调

研和实践的可能性。其实，这些年在公共服务体系领域一直有文化送到家门口的政策和行政要求，从乡村图书馆到乡村美术馆的公共文化设施的发展或者所形成的文化综合体，就是这样的公共文化服务体系的创新，横渡美术馆的文化综合体的价值和意义就是在这样的稻田中呈现了出来。

乡村经济和村民主体性一直是费孝通的研究所关注的点，当然，文化作为一种产业方式会随着人们富了以后而发展，自体性更是离不开文化和艺术在人的精神层面上的塑造。所以费孝通晚年从对社会经济的关注进而转到对思想层面的关注，才与我们的艺术乡建有了结合，区别于以前的梁漱溟、晏阳初的乡村实践，我们又多了对费孝通晚年思考的发展，并以此为基础对费孝通的研究加以引伸。很重要的是我们还可以看到1996年4月，费孝通用毛笔写了这样的话："站在经济发展的前线要有对历史负责的意识。"

在艺术家用当代艺术理论进入艺术乡建的10多年中，甚至包括在更早，艺术家饱含着浓烈的乡村意识在乡村设立画家村的这样一种生活和工作经验，艺术家不断地通过强调自己的历史意识而对乡村进行回望，并提供意识上的创新。他们虽然用的是艺术，但他们是在地性地行动，并且在文化政策出台之前，艺术家就开始以志愿者的身份推动着公共文化服务质量的发展。尽管艺术家在当时乃至现在都并没有这个义务，也不是出自行政层面上的执行，而就是由自由艺术家个体发起、众艺术家支持而形成的，"许村计划"等案例就是这样来的，而"社区枢纽站"是在更广泛的意义上建构城乡艺术社区的专业平台。

范迪安在2021年全国"两会"上就以美术界的例子来阐明了"文化振兴是乡村振兴的重要一环"，它可以助力乡村文明的建设，例如深入研究乡土文脉，保护好乡村的历史风貌，特别是要保护好那些非常具有珍贵价值的古村落、古民居，广大乡村拥有非常丰富的民族工艺传统和非物质文化遗产，我们要使这些遗产得以活化，助力乡村产业文化的振兴，也留住乡愁。范迪安在全国"两会"上的发言中说艺术有培根铸魂作用，其实也是对费孝通所讲的"站在经济发展的前线要有对历史负责的意识"的

横渡乡村：
艺术社区与社会学艺术节

一个最好的艺术注脚,当然也是范迪安作为2021年"横渡之春:社会学艺术节"学术主持人的背景文本。

2021年的"横渡之春:社会学艺术节"就是在这样的深入思考和实践中提出的,它不是简单的公共艺术节,公共艺术在实现中容易成为空洞的形式表面环境,这个不是我们的社会学思考所需要的,我们也不提文化艺术节的原因是"文化艺术节"这样的词更多地联系着以往的公共文化服务体系而不是创新公共文化服务体系。当然,"社会学艺术"不是一个新的概念,它本身就存在,这次只不过是做了一下准确的还原而已,也因为这样的社会学艺术节使得社会学和艺术如此无缝隙合作——从来没过,这次又是个开端。

(四)我在横渡陪李秀勤找雕塑大石块

在浙江三门县横渡镇举办的"横渡之春:社会学艺术节"(2021年4月17日到5月2日)中艺术家再次参与艺术乡建,中国美术学院雕塑系教授李秀勤的计划是在横渡美术馆的户外用当地石块做一件雕塑。我第一次约李秀勤去横渡考察是3月5日和6日,当时还有"社会学艺术节"中的艺术家顾奔驰一起参与考察环境讨论作品如何实施。考察地点除了正在建设的横渡美术馆周围还有就是横渡镇的传统乡村,因为当地产石,回到杭州后,李秀勤决定以当地的石块做雕塑,然后在3月30日我和李秀勤又到了横渡,目的是要找到合适的石块。

"连接社会与艺术的盲文:李秀勤雕塑二十年"是2014年我为李秀勤策划的大型展览。时隔6年,我和李秀勤的合作从上海的美术馆到了横渡的乡村,当我邀请她加入这次艺术乡建之中时,她同样带着我们合作的默契开始思考着她的作品。对我而言,以前是针对她完成的作品来策划展览,而现在我也多了一层参与,即陪同她一起在横渡选取雕塑所用的石块。

3月31日,横渡镇委托他们乡村老书记郦凤妙带着我们去山中溪水处寻找,郦凤妙先跟我们讲了坑、溪、河的不同,说溪水中有深而大的水区叫"坑",汇聚起来流

动的道叫"溪",这种区分我是第一次知道。他带我们沿着有坑和溪的山路走,由于李秀勤提议要多到各处找找石块,郦凤妙带着我们走了好几条这样的山道,如果我不去陪李秀勤找这样的大石块,我也不会这样走进山中溪水边的,当然也享受不到这样的风景,特别是雨停了以后的天空和溪流在幽静中的清新让我们想到了艺术之路的规划。等我们从山道中出来沿途经过各村子,郦凤妙对着那些摆在外面的大石块会说这石块是从哪条坑和溪中拉过来的,可见他完全是这些石头的见证人了。

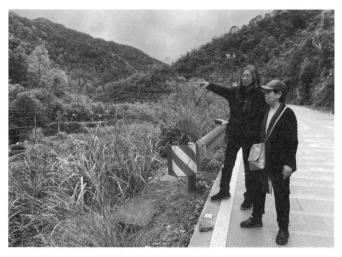
王南溟陪同李秀勤在横渡当地的山间找雕塑用的大石块

第一天的白天考察结束,晚上回到旅馆,李秀勤从手机中找出了那些她拍下想要的"坑"或"溪"中石块的照片,要求当地先找一个石匠师傅第二天一起到现场看看如何打石块。第二天,郦凤妙一早叫来了老石匠叶小木,老石匠现在已经60多岁了,一生用手工来打石,他跟着我们来到李秀勤拍照的现场

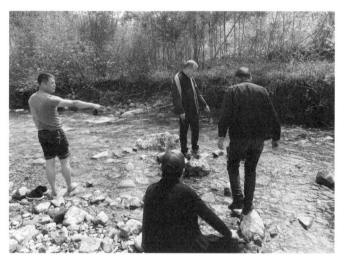
李秀勤在寻找雕塑的石块材料

横渡乡村:
艺术社区与社会学艺术节

去看看这些石块,商量如何将这些石块从"坑"或"溪"中拉出来。记得我在 2014 年策划李秀勤回顾展的时候她布展的精力与体力都很好,现在她虽然已经退休多年,但遇到艺术时其激情是一样的,她和村民在一起的时候完全就是无差异的劳动者,而当她进入创作时又充满着艺术家的智慧。

在"横渡之春:社会学艺术节"中,李秀勤的雕塑行为就在横渡美术馆的现场公开进行创作,时间就是 2021 年 4 月 17 日到 4 月 25 日之间。这类户外大石块雕塑,李秀勤在美国和捷克各创作了一件,现在在横渡的将是第三件。她是"雕塑家",但她将雕塑拆而为"雕"与"塑"两个字,她要去除雕塑的"雕"而去纯任天然地"塑",就这次横渡的驻地创作而言,李秀勤希望对石块用电钻打孔劈开而塑出形来,她要的是一次性地用行动去完成这种山石形状而不要"雕"出来的结果,即她用的材料是石块,但做出来的作品不只是石块,而是要塑出她的感情力量和身体密码。

(五)背影花园和大树花园:董楠楠在横渡的乡村庭院微创意

如果要将乡村生活资源转而为蔡元培所提倡的社会美育现场,村民的家门口是其中不可少的艺术提示点,由此乡村庭院结合着观念艺术从功能上的设计转到了艺术创意过程中的生活领悟,现场因素的挪用与拼贴组成直接离开了生硬的本体论搭建,也使设计空间转到了意识空间。2021 年在横渡的"社会学艺术节"艺术乡建中,它从原来侧重于乡村艺术助学扩大到了乡村艺术社区的规划,作为一种新的尝试,除了艺术家继续以观念互动在乡村继续进行美术馆的公共教育外,建筑和景观设计师都尽可能最大化地将这种设计转入到艺术空间中并融化其中成为艺术作品本身,而不是一种独立学科式的自我营造。

当然,今天艺术分类继续在不同的专业中展开,而这次"社会学艺术节"是将各种分类的艺术进行合作式的生产,专业背景不同,但可以在共同的理论假设与实践中合作。所以 4 月 1 日,同济大学建筑与城市规划学院的董楠楠团队作为应这次"横渡之

春:社会学艺术节"邀请的艺术家,根据之前提供的一些横渡当地的相关资料来到了三门县横渡镇大横渡村的横渡美术馆建筑体周围,将两处乡民住宅门口——就是从公路的主干道转弯进入横渡美术馆所在地的小路中的第一家乡民住宅和转弯到底的最后一家乡民住宅——进行庭院的微更新。小路口进入的第一家所处的位置,那侧面远处是美术馆建筑和一棵大樟树,过到横渡美术馆背面,最后一家乡民住宅直接就挨着田地的山区。董楠楠对于进入横渡美术馆的小路沿路第一家乡民住宅的创意是直接将对面大樟树的形状画到外墙上,用虚与实的大樟树形成一种景观的呼应,把美术馆片区融为一个视觉整体,诸如乡村美术馆、稻田美术馆等因素不只是在一个美术馆建筑体处,还将它的周围打成一片。庭院用木材直接做成错落有致的矮座凳和矮木篱围墙,庭院内自然生长野花。因为这乡村庭院挪用了对面有标志性的大樟树,就命名为"大树花园"(当然这个创意还可以延伸到二期和三期乡村庭院的微创意可能性,将几个乡民住宅连成有公共空间的小片区)。

 横渡美术馆的开馆展是上海大学社会学院耿敬教授和他的学生们动员与策划的"村民手机摄影展",董楠楠一方面是为了响应这个村民手机摄影展,一方面也是由于乡村庭院的在地性,将紧挨着美术馆建筑体的这幢乡民住宅作为美术馆延伸的一个户外分空间,并以"乡村园艺展"为主题,激发乡土植物意识,在庭院内用竹制展台围出一个一个的半圆形,人可以在中间走动观看。当然这个庭院也利用了当地的景观,即面朝着前面的田地和山地,细节处的创意是用竹制的拱门来取景,拱门前置一个两人座的长凳,后面的人可以看到坐着的人的背影及前面的景观,当然人们也可以取拱门和背景来拍照,所以为这个庭院起了"背影花园"的名字,这将有一种别样的乡村趣味,而且也可以作为横渡美术馆延伸出来的休闲区域。

（六）老羊新作《异变的稻谷》：安装在横渡美术馆与远山之间的田地中

在老羊和他的安装团队的努力下，老羊为2021年横渡的"社会学艺术节"而作的装置作品《异变的稻谷》于2021年4月17日在浙江省三门县横渡镇大横渡村的田地中树立了起来。这是在3个点位上呈现的大型作品，站在横渡美术馆向东望去就能看到，它在一片田地中，也在清秀的山丛前面。

从田地艺术来说，老羊的这件大型作品是他继上海宝山罗泾"边跑边艺术"时创作的位于罗泾镇海星村的《长江蟹》大型固定装置之后的又一件代表作品。老羊自己对这件作品作了解释：艺术家利用"科技和人的创造力"在自然稻田中种植下3株巨大的钢铁稻谷，命名为"异变的稻谷"，试图通过作品的视觉冲击力，引发人们去观注"变异"这个当今重要的思考，尤其是粮食、蔬果的"变异"，以回归大自然给予我们的身体和内心的真正需要……

老羊是这次"社会学艺术节|横渡乡村"项目中最先去横渡考察的艺术家（当时同去考察的还有柴文涛），而当时，"社会学艺术节"的文件还没有形成。2020年12

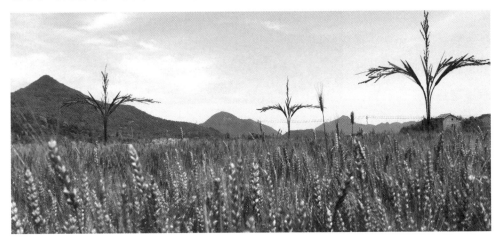

老羊《异变的稻谷》
尺寸：10米×10米×8.6米×3×35米
材料：金属做旧（锈色），氟碳漆防腐

月15日，我陪着老羊和柴文涛用了3天的时间对横渡乡村作了考察。老羊在到横渡之前就先根据我提供的当地景观，构思了准备实施的作品方案《异变的稻谷》。在考察的那几天，老羊就大致把这个方案的所在位置定了下来并画出了效果图。2021年4月30日我们在村民同意在他们的田地里安装大型作品的情况下，再度去横渡现场确定安装的地方点位和一些细节，然后决定将这件作品先在上海制作再到横渡就地安装。

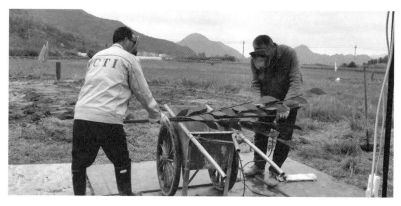
横渡镇村民协助老羊完成作品的安装

横渡镇清晨老羊的作品《异变的稻谷》

在横渡美术馆（当时还是工地）向东望去的田地里，安装这样的作品不是一件容易的事，用钢材制作成的部件都是用人力搬到田地间，电源要从很远的地方拉过来，还需要有柴油发电机才能工作，这些都需要村民来提供帮助，下雨的时候不能工作，结果那几天偏偏是雨下个不停。老羊在横渡安装这件作品的时候在上海也在做"老羊流浪季"——为流浪者守夜的项目，老羊在安装作品的田地中有一顶橘红色的帐篷，在安装作品的最后一天，老羊睡在这顶帐篷里一晚以呼应上海的项目。

在横渡美术馆的东南边有一座小土地庙和一棵大樟树，树才是最美的风景，但多少年来，没有人为这棵老树赴千里之约。老羊感慨道：住进小村的人都会说村头的那棵树送走一个个离村的人——乡建没有扎根而来的创新的人和景，荒陌终成终章。

老羊上述的感叹也是他自己的一种行动的由来，在横渡他也用守夜的方式来安装自己创作的作品，伴随他的是田地中的蛙鸣。在老羊和他的安装团队的努力下，装置作品《异变的稻谷》由3件相同尺寸的构件——10米（长）×10米（宽）×8.6米（高），相距35米，构成一组完整作品，材料是金属做旧（锈色），氟碳漆防腐，于2021年4月17日在横渡美术馆与远山之间的田地中树立了起来。

从《长江蟹》到《异变的稻谷》，老羊用农家题材反思城乡之间的话题。老羊的安装团队对这次安装记录下来的《横渡的时间进度》很有资料价值，这里附上：

4月10日。

早6：00整，将加工好的部件装大货车，9:30装车完毕，由上海新场镇发车到三门横渡镇，同时金杯车拉了4个工人，下午2:23到达横渡。工人下车勘察路线，并开车绕了几圈仔细研究货车能进的最近路线，货车于4:00到达横渡美术馆北侧卸货，考虑卸货地点离雕塑落点有些距离，于是请了当地的两个力工一起卸货并搬运，直到日落西山。晚上开始下雨。

4月11日。

早7:00联系好的挖机进场挖基础。天空的雨已经下了十几个小时，地里泥泞，比预期晚了近两个小时，3个基坑于12:00挖好，但基坑里的水从少到多，雨几乎没有停止。冒着雨从最近的电箱拉了根220V的电源，距离太长，带的200米线不够，又到六熬镇买了电线与雨具等劳保用品。下午联系了水泥黄沙石子到位，但由于下雨无法浇筑混凝土基础，只好在临时棚里焊稻谷穗杆。

4月12日。

雨还是一直下，基坑里的水已接近地坪面，原本用人力清干水已不可行，于是决定买水泵抽，边抽水边扎钢筋网，焊工也在继续……

4月13日。

雨没有停的意思，重复着12日的工作，抽水占据了大量的时间，冒着雨把钢筋网扎完，并浇筑了混凝土……

4月14日。

上午遇到和重复几乎同样的事情。浇灌完所有混凝土……

4月15日。

下午雨停，天晴。在当地外请了两名电工，又从上海调来一名电工和两名工人，开始抢工安装。

4月16日。

晴天。至下午5时。结构、造型等全部完成。

下午，老羊在现场搭建帐篷，晚上住在现场……

4月17日。

晴天。上午，做局部微调整，下午对焊点进行了做旧处理。

4月18日。

晴天。上午对全部装置进行防锈处理，中午结束施工，全体工人回沪。

老羊这件作品在横渡安装的时候周围正是4月麦浪，这件作品往上翘的稻谷材料因为有韧性，所以如果风大一点也会摇曳。等我们在5月中旬又在那里的时候，村民要种稻，在老羊的这件作品下面正在翻土的过程中，一群白鹭飞过来又飞过去。当然等到秋天的时候，老羊在效果图中描绘的景象会完全呈现出来，那是一片金色稻田与带有锈色的作品融为一体。

（七）"费孝通：富了怎么办"图片展在横渡美术馆

在2021年4月17日的横渡美术馆开馆展中，除了耿敬动员的村民手机摄影展和上海摄影家郭金荣的开馆讲座外，就是由耿敬以费孝通晚年所提出的问题为核心的"费孝通：富了怎么办"的图片展，在美术馆的入口处的小展区，精选费孝通各个时期的图片及文字说明，用美术馆的四堵墙以当代美术馆的摄影展的展陈方式加以呈现，并以两堵墙布置展览前言和结语，结语用了费孝通在1989年11月2日写的《八十自语》的一段话，并用电脑刻字布展：

"志在富民"是不够的，还有一个"富了怎么办"的问题。我是看到这个问题的，但是究竟已跨过了老年界线，留着这问题给后来者去多考虑考虑，做出较好的答案吧。

前言为耿敬所写，前言标题是《费孝通："到实地去"》，耿敬是这样写的：

费孝通先生的一生，始终关注中国人的生活状态，一直在思考如何改善、提高中国人生活水平的路径。

同时，在现代化进程中，如何保持民族文化的自觉性和主体性，也成为其一生学术研究所关注的主题。

无论是探寻"志在富民"的道路，还是挖掘来自底层民众的自主性与创造性，"到

实地去",是费老最扎实、持久的了解和认识中国社会与普罗大众的方法。

正是亲眼看到了农民的自主性选择,费老才从中真切地体会到农民的生存智慧,因而他"行行重行行"地不断"行走"、不断听取、不断总结,归纳出"苏南模式""温州模式""珠江模式"及"民权模式"等自主性的经济发展模式。

费老没有站在"启蒙者"的立场去极力说服民众,也没有将自己当成普罗大众的代言人。他遵循"从实求知"的原则,在实地调查中,考察农民通过实践作出了的成功选择,肯定农民的创造与探索,并以农民的视角,为大众立言。

这段前言原本也是电脑刻字,但因电脑刻字张贴时墙面剥落,而改成KT板。

进门口左边的那堵白墙留着,用于投影,将费孝通的那句"富了怎么办"的话打到墙上,以呈现展厅中的影像效果。但投影在25日、26日两天,在举办"2021社会学艺术节 | 横渡乡村"论坛和"新文科在横渡:学生论坛"时才呈现,这两个论坛是特意按照当代美术馆的通常做法,将讲座或者论坛直接置于展厅而不是报告厅中,尽管横渡美术馆有一个有主席台的报告厅,但没有被我采用。

耿敬所策划的"费孝通:富了怎么办"图片展中的图片,是上海摄影家郭金荣用了高精设备再做了精心处理的,图片在上海打印,图说与图片分开打印,但尺寸上左右长度一样,布展中与图片隔有一条间隙,字体用老宋体。展览虽小,但在横渡花了两天时间,先是电脑刻字过大而作废重刻,还要盯着布展者一定要根据1.5米的中心线布展和图片在墙上要保持均等的间距,否则的话不是挂得太高就是间距不匀,他们太习惯于挂得高高在上了。

"费孝通:富了怎么办"图片展中的3个板块的图片内容为:

1. 费孝通的理念

2. 费孝通早期学习和工作

3. 80年代后费孝通的实践

2021年5月7日下午，耿敬为台州市下的各县领导在"费孝通：富了怎么办"图片展展厅做了导览，重点提示了费孝通晚年的提问——"富了怎么办"，也作为我和耿敬共同总策划的"2021社会学艺术节 | 横渡乡村"的问题情境。

横渡美术馆"费孝通：富了怎么办"图片展现场

（八）抬大树干作横渡美术馆开馆仪式，村民齐动成横渡美术馆社会学作品，美术馆镇馆之宝就在你所在的天地之间

自 2020 年 8 月耿敬邀请我们社区枢纽站的人第一次去横渡考察，并与林鼎一起将艺术乡建在横渡的计划确立起来以后，我和耿敬就分工合作筹备工作，结果是我们去横渡讨论工作也会分头进行。2021 年 3 月中旬，我在上海，耿敬在横渡美术馆的工地前看到了一根很大的老树干，发来图片问我，有没有艺术家可以用这根大树干做作品？这是一根之前从横渡的白溪打捞上来的千年老樟树阴沉木，约有 20 米长，树径 1 米多，被拉到了横渡美术馆工地前。我将这张图片发到了"横渡之春：社会学艺术节"的艺术家群中，雕塑家李秀勤马上说可以考虑将这根木头做成艺术作品（不是设计公司的装饰化的处理，而是直接作为材料转换成观念作品），并建议先将这根树木作防腐处理，因为得知它在深处有腐烂，等她再去横渡到现场看一下。我们 3 月 31 日在横渡美术馆工地看到这根大树干的时候，它已经被移到了紧靠建筑体南面的地上。

尽管"横渡之春：社会学艺术节"中李秀勤最后决定就地创作一件石块雕塑，这也是她的雕塑中的标志性符号，但在横渡美术馆的工地现场，李秀勤又强烈建议，这根大树干因它的历史感和自然造型及肌理的复杂性可以直接成为一件作品而不需要任何添加。所以她根据环境进行规划，准备根据美术馆与草坪之间的距离，再在这根木头的两个支撑点下做两个 10 厘米高的平底基座，使它成为物态本身的户外雕塑，在一定的比例空间中摆放。

不过李秀勤的这种视觉空间规划马上又遇到了新的困难，就是横渡美术馆建筑外的朝南片区已经铺好了草坪，入口处也已经做好了下沉地面，并已经种上了树，吊车无法再开进那个位置。当地施工的人说，如果再移动这根大树干，只能用人工抬，而且可能需要 40—60 个人。我立即建议，就用这样的方式让这根大树干成为作品。"物质痕迹"与"语境焦点"一直是我的批评理论中的关键词，并且已经在我的批评实践中有 30 年的历史，其中一部分批评文章被编入 2006 年出版的《观念之后：艺术与批评》，

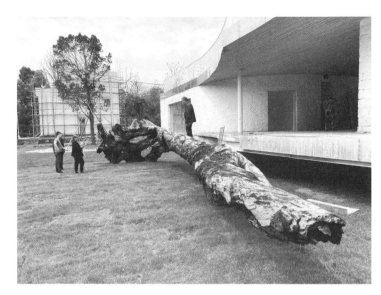

2021年4月1日，艺术家李秀勤在横渡考察现场

一部分批评文章被编入2008年完成的《批评性艺术的兴起：中国问题情境与自由社会理论》，还有一部分批评文章，主要是针对非艺术家身份在行为过程中无意间形成的被我的理论称之为艺术作品的作品，它们还在不断地被编辑在《公民政治与公民艺术》文集中。"社会学艺术"就是在这样的理论基础上建立起来的，有些社会行为本身的物质痕迹可以成为一件有语境焦点的作品，这个是前卫艺术理论的建构，也是我的最前沿的理论系统。

由李秀勤要求原样保留这根大树干，到我根据特定的原因将这根大树干做出这样的移动方案，艺术原来就这样地社会学化了，只要一移动，一根闲置的大树干就成为了横渡美术馆的镇馆之宝。村民的社群如何形成？这是社会学在讨论的，同时在横渡乡村的美术馆和当地展开的"更前卫艺术"可以成为其中的实证。2021年4月17日，联合当地的40—60个村民一起（因为太重，后来增加到100个村民）抬起这根大树干放到由李秀勤算好的固定的位置上，原来是大树干，移动一点就是一件作品，材料被

赋予了行为后立即转换为观念，在特定的材料和特定的地点所构成的情境中，它是用物本身和行动意指合成的一件艺术作品——在"村民齐力，点亮艺术乡村"中，横渡美术馆正式开馆。

（九）摄影媒介：在村民与社工策展人之间

周美珍撰写的《上海大学社会学院学生实践村民手机摄影动员，村民摄影展将作为横渡美术馆开馆展》在2021年4月4日的"社区枢纽站"公众号上推送，作为背景我全文引用如下：

"艺术乡建"这个话题并不陌生，从文脉上自20世纪30年代梁漱溟、晏阳初等人的乡村建设起，在中国已有一系列的实践。位于浙江省台州市三门县横渡镇以西约7.5千米的岩下潘村，就在2020年8月"七夕"节之际，上海大学社会学院耿敬教授与社会学专业4位本科生蔡晨茜、兰珊、梁逸慧、庞雨倩一同对村民进行调研后，展开了深入的村民动员，收集摄影作品，进行了村民手机摄影展的尝试。

横渡镇辖区共22个行政村，不乏传统文化和乡土文化。除了依靠先天的自然环境外，横渡镇的村民通过3个阶段，实现了脱贫。首先是旧村改造，再是几乎全村居民返乡发展农家乐，最后通过招商引资、项目落地发展乡村旅游。在提倡探索乡村文化振兴之路和新农村建设的背景下，村里大力发展"农家乐"旅游村庄规划，推动发展乡村人文，仍坚持在节日期间举办传统的文化活动，如七夕节举办"十里红妆"节庆活动等。对于横渡镇来说，目前物质上已达到"脱贫"，但村民们的精神"脱贫"是亟需考虑的。上海大学社会学院在实地调研后，重点关注乡村振兴后村民们精神生活匮乏的问题，尝试提供适合村民自身的、具有持续性的、可推广的文化产品，不断丰富村民们的精神生活。

2020年6月，团队通过访谈村两委班子和旅游公司骨干，了解了横渡镇的基本情况以及发展需求。在尝试举办村民手机摄影展过程中，如何调动当地村民的积极性是

工作团队主要考虑的。培养发展乡土文化骨干，重视发挥乡土文化骨干的领头作用，给予相应的激励是艺术乡建有效开展的方式。在镇宣传委员、村长、村委书记的支持下，工作团队开始了动员活动，分为对摄影感兴趣的村民以及全体村民普及宣传的动员，主要是针对本次摄影展的动员以及后期村民自己组织的动员。团队按"两大板块、三条思路"的工作方法推进整个项目，鼓励村民进行艺术创作，捕捉身边美丽精彩的瞬间。经过两个月的筹备，村民手机摄影展在 2020 年 8 月开幕。摄影展以展板的形式放在岩下潘村的公共空间供村民观看，摄影主题分为横渡镇旅游风景点的现场、村内传统节日活动现场、民居周边景色、当地的特色食物等。

早年费孝通提出了"离土不离乡、离乡不背井"的概念，用艺术去激活乡村，并不仅仅是去活化乡村本身，而是去寻找优良的中华文化并将其继承。横渡镇由大大小小的村庄组成，历史文化悠久，通过摄影展更能促进村民的凝聚力，将当地的文化保留下来，并传播出去。

在调研与宣传过程中，工作团队还走访了横渡镇其他村庄，向村民宣传摄影展，吸引更多村民加入进来，为之后全镇摄影展做前期的准备。

在 2021 年"横渡之春：社会学艺术节"期间，村民摄影展还将继续。村民摄影展的参与从岩下潘村扩展到整个横渡镇。2021 年 4 月 17 日由上海大学社会学院教授耿敬联合上海摄影家郭金荣和三门县画家、摄影家葛敏主持的横渡村民摄影展，作为横渡美术馆的开馆首展。

周美珍在这篇文章中陈述了上海大学社会学院学生在耿敬指导下的乡村社会实践。在横渡美术馆 2021 年 4 月 17 日开馆之前，配合开馆讲座的资讯也已经推送了出来，4 月 12 日"社区枢纽站"公众号推文《快讯 | 横渡美术馆开馆首次讲座，上海摄影家郭金荣带来手机摄影话题》如下：

2021年4月17日,"我眼中的乡村美好生活:村民手机摄影竞赛"展览将在新落成的横渡美术馆开幕(展览开幕议程另文推送),并在这样的稻田间的美术馆邀请本次摄影竞赛活动的评委郭金荣老师,将在"我眼中的乡村美好生活:村民手机摄影竞赛"展览开幕的第二天(4月18日)结合本次评选和展览作品在当地进行讲座分享,并进行现场互动。

时间:2021年4月18日上午:9:30
地点:浙江省三门县横渡镇横渡美术馆(横渡镇大横渡村横渡刘)

讲题:《视·觉——解析数码摄影的三大要素》

主讲人:郭金荣(原上海市摄影家协会艺术部主任,现退休)
主持人:王南溟(2021"横渡之春:社会学艺术节"总策展人之一)
参与主持:上海大学社会学院耿敬教授和社工学生策展团队

讲座概要:
你想用手机、用相机拍出胜人一筹的摄影作品吗?
摄影,除了有明确的选题和内容以外,图像的视觉语境也很重要。
如何使摄影呈现的图像具有个性,理解和运用摄影的三大要素,也许是你作品与众不同的"阶梯"。
本讲座以横渡美术馆首展的村民手机作品为议题,鉴赏摄影家的优秀作品,结合主讲者摄影的实践和理念,深入浅出地解析数码摄影的三大要素。
同时对智能化的手机拍摄做功能演示,并互动作手机图像的后期处理。
参与者温馨提醒:讲座前下载手机APP:"相机360"。

（十）横渡美术馆开馆展："我眼中的乡村美好生活：村民手机摄影展"

"上海力量在长三角"是在 2020 年"艺术社区在上海"展览项目中提出的，具体实践也接着跟上，浙江省台州市三门县横渡镇的"艺术乡建"是其中的一个点，那里正在横渡镇的大横渡村建一个小型的镇文化艺术综合体，建筑体一改农家乐套路而为后现代景观设计，竣工后命名为横渡美术馆。2021 年 4 月 17 日开始为期 3 个月的"2021 社会学艺术节 | 横渡乡村"中的艺术家驻地创作首先在这一个建筑体周围展开，而展厅内首个展览是当地村民拍自己家乡的摄影展，这个展览由上海大学社会学院耿敬教授策展，并由他的社会学本科生在横渡当地通过社会动员的方式形成的。2020 年 8 月我到横渡考察时就看到了露天活动广告架子上的摄影展，2021 年 4 月 17 日横渡美术馆开幕的村民摄影展是在那次摄影展基础上的扩大版。这些收集到的摄影作品都在上海打印制作然后布置到了刚竣工启动的横渡美术馆，原上海摄影家协会艺术部主任郭金荣作为这个展览的评委主任，在展览开幕的时候到横渡专门作了一个关于手机摄影的讲座"视·觉：解析数码摄影的三大要素"，并在现场对着横渡的山田风光，对村民进行具体的摄影指导。

"我眼中的乡村美好生活"是这次村民摄影的主题，摄影展还进行了一、二、三等奖及优秀奖的评选，但评奖和展览并不是最终的目的，用当地乡民的眼睛去发现家乡的美好，特别是鼓励乡民用手机将这些眼前所见记录下来才是目的。所以横渡美术馆作为在乡村中的美术馆，其开馆展选择的不是艺术家的作品而是村民主体的亮相，其实也是这次"社会学艺术节"的宗旨。比如用手机做摄影，看似简单，但由耿敬指导的学生团队实践起来并不容易，他们是先宣传、鼓动，然后到每家每户吃完饭坐在桌前一起陪着村民们看手机，才收集起了这些摄影作品。在耿敬最初有这个想法的时候，横渡镇的疑惑是：村民怎么能组织起来呢？但事实上，动员村民走在艺术的道路上有多种途径，比如通过一个艺术节的植入，使村民在与艺术家一起工作的时候了解艺术，尽管不可能是全部了解，但多少会让村民知道艺术家的工作情况，当然村民自己动手实践更加重要，

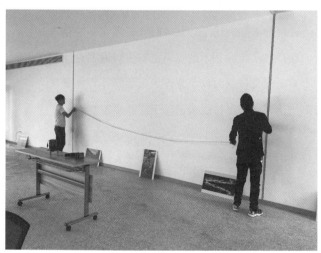

上海大学社会学院和上海美术学院师生在横渡美术馆"我眼中的乡村美好生活：村民手机摄影大赛"摄影展布展现场

这是建成美好社会的一种方式。因为在艺术中，不管是参与体验还是自己创作都是获得文化上理解的有利途径，并且反过来作用于人生存在的目的。在都市中我们提倡市民文化艺术生活水平的提高，并用"市民"一词尽量弱化专家与业余人员之间的鸿沟，而在乡村，通过艺术社区的营造，乡村文化也可以在城乡流动中形成自己的主体人群。这次横渡美术馆的村民摄影展，展出的是村民的作品，从专业的角度来看当然可以说是不专业的摄影展，但它在展览及公共教育上用的是专业美术馆的做法，有专业的美术馆设计师做的海报，展厅中严格遵循专业美术馆以平视为原则的中心线和作品直接上墙的布展原则，作品与作品之间规定有一定距离的间隔等，村民摄影到了美术馆展览后不只是呈现作品本身，而是具有了一整套美术馆的当代专业背景。

展览包括横渡镇各个村的村民摄影作品，这些摄影作品从各个角度呈现着他们的图像意识，从山景如《空山春雨后》到传统乡村房屋如《古巷深深》

《宅门》，还有乡村劳作如《春到小镇》《孤舟蓑笠翁》《大地色彩》及农家生活如《农家的味道》，更多的是反映当地村民自主开辟出来的玻璃天桥旅游点中的即景拍摄，如《鹊桥迎宾客》《通途》等。正像"2021社会学艺术节|横渡乡村"论坛所讨论的那样，"艺术乡建"是从艺术家的介入到乡村社区的营造，逐渐让村民参与成为艺术生产的主体，从而在文化层面上获得城乡之间流动的可能性。

（十一）打开建筑的"后备箱"：横渡美术馆的设计亮点

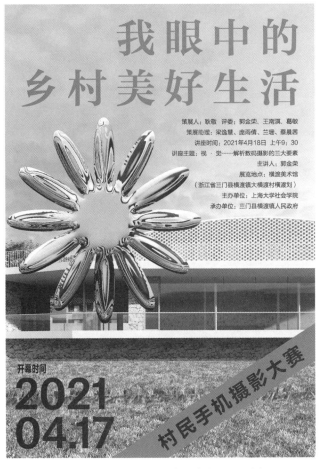

"我眼中的乡村美好生活：村民手机摄影大赛"展览海报

2021年4月18日，横渡"社会学艺术节"在百名村民抬河沉木的场景中正式启动，接着上海摄影家郭金荣在美术馆报告厅带来题为"视·觉——解析数码摄影的三大要素"的讲座，之后为听众作现场指导。在指导环节中郭金荣将横渡美术馆报告厅的三扇门打开，因为这门类似于车箱后备箱，打开时是往上翻成直角，然后用手机拍摄馆外的景观并对听众加以指导。郭金荣不但指导了手机摄影，而且很好地利用了这个建筑体中的设

计构造。

我最早考察横渡是在2020年8月，最后定下参与当地艺术乡建的原因不是别的，就是这个建筑体的设计。当时它还只是一个建筑方案，能否建成还不知道，但我的态度是明确的，这样的建筑体建在一个乡村，其意义非同一般，在这个前提下，我才有了以这个建筑体为由头展开艺术乡建的实践的承诺。这首先意味着我在任何场合都要为这个建筑体的设计稿辩护，除了这样的小结构体内的空间虚实关系、内外空间变化处理、自然照明与室内空间协调、当代设计与乡村田野复合的规划外，就是报告厅的这三扇打开的门。尽管这三扇门远比通常的玻璃门或窗要多花钱，但这就是必须花的钱，因为这是一件艺术作品，它包含在不同的行动中生成不同意义的可能性。只要不该花钱的地方不浪费钱，该花的钱还是应该要花（实际上，往往在这样的工作中，不该花的钱乱花，该花的钱不花）。

我不是说这三扇门绝对是原创，而是说它们很好地

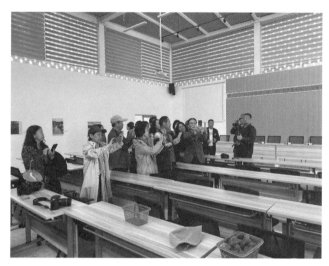

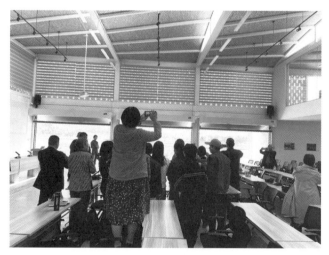

2021年4月18日，原上海市摄影家协会艺术部主任郭金荣在横渡乡村的横渡美术馆作"视·觉——解析数码摄影的三大要素"的讲座

横渡乡村：
艺术社区与社会学艺术节

利用了这样的地理情境,以至于为这三扇门叫好成了我后来经常挂在嘴上的话。郭金荣这次讲座的创意完全点亮了这三扇门,讲座本身意味着是横渡美术馆建成后的第一次使用,或者说是试用。在一个完全封闭的空间中,当郭金荣讲座结束后具体指导如何拍摄的时候,三扇门用电动的方式徐徐往上翻,而且是折叠后往上的,报告厅中的人眼前渐渐地露出了一片田野,室内和室外空间连成一片。郭金荣指导听众用手机拍摄田野景观是在报告厅内进行的,但拍摄的是外景,这让这个报告厅已经产生了时间和空间的另类感受。

 在郭金荣的创意之前,我为这个建筑体做了一个策划,就是在第八届费孝通学术思想论坛的时候用这三扇门来做一种仪式(他们少不了仪式吧),村民在报告厅内,专家学者在三扇门外面的观景平台上,随着三扇门的缓缓翻起,专家学者逐步看到了报告厅内的村民,而村民也逐步看到了报告厅外的专家学者,当专家学者再从已经完全打开的三扇门进入报告厅的时候,其实"未来乡村"(本次费孝通学术思想论坛的主题)就有了从未有过的开始。不要小看这样的艺术行为,它会用沉浸式体验给人们带来一定程度上的反思,除非是一个没有感受力的人。我知道,要有真正的思想和田野调查没有这么容易,这个时候,我就不得不为艺术家叫好——要成为"行动的费孝通",就需要艺术家。

(十二)当代折纸艺术家梁海声进横渡镇中心小学美术课堂,横渡美术馆的馆校合作在"边跑边艺术到横渡"中启动

 2021年4月16日"社区枢纽站"公众号推送《"边跑边艺术"亲子工作坊将在横渡展开》,此资讯中还配有4位艺术家的介绍,资讯如下:

 艺术家:梁海声、刘玥、柴文涛、欧阳婧依
 时间:2021年4月19日起
 地点:横渡美术馆(浙江省台州市三门县横渡镇大横渡村横渡刘)

"边跑边艺术到横渡"展览海报

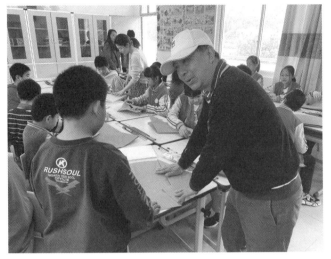

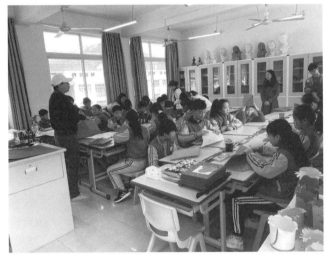

梁海声在横渡镇中心小学开启了"边跑边艺术"在横渡乡村的公共教育

内容：自2021年4月19日起，"边跑边艺术"的公共教育活动将在浙江省三门县横渡镇展开。"边跑边艺术"艺术家自2018年起，在上海与当地的市民互动，用当代的方式开展亲子工作坊。他们原本活跃在上海的城乡之间，这次部分艺术家来到了长三角的横渡镇。"边跑边艺术"艺术家梁海声、刘玥、柴文涛、欧阳婧依将在"横渡之春：社会学艺术节"期间联动横渡镇幼儿园和横渡镇小学的亲子家庭一起在横渡美术馆及其周围体验艺术折纸、画石头及其抽象绘画的各种呈现等亲子工作坊，便于当地村民参与艺术创作，与艺术家进行对话，从而与艺术家一同完成艺术作品。同时，欧阳婧依将驻留在横渡镇进行为期一周的风景写生。

伴随着横渡的"社会学艺术节"项目,除了当代艺术家在横渡进行驻地创作,横渡美术馆的开馆及首展(当地村民手机摄影展)的开幕外,当代专业美术馆的公共教育也在当地展开,由"边跑边艺术"的艺术家志愿者根据总体项目的策划,与横渡镇中心小学合作当代艺术的互动。2021年4月20日,首次尝试是直接进小学课堂,梁海声先和小学生们互动一节课,彼此有一个了解,像是馆校合作的一个暖场、一个启动仪式。随后从21日开始,学生走出校园,步行10分钟,直接到横渡美术馆现场进行艺术工作坊体验。

"边跑边艺术"是2018年初由"社区枢纽站"在上海发起的艺术家志愿者平台,致力于当代艺术进城乡社区和学校。近年来在上海所形成的"艺术社区"话题和公共政策与公共行政的创新,"边跑边艺术"的艺术家们的贡献不可忽视,艺术家通过这样的实践也积累了不少的艺术进社区和学校的经验。随着美术馆和博物馆越来越将公共教育置于首要的位置,"社区枢纽站"就是一个美术馆公共教育的扩大版,它其实是一个流动的美术馆,从而形成了一个美术馆的创新机制。

正像我们在和横渡镇中心小学规划这个合作时说的,艺术工作坊其实不是通常的美术馆课,而是通过美术馆的力量,让学生们接触到更多的艺术家。它也不是规定让学生去遵守艺术家固定的规定,而是通过艺术家找到与学生互动的可能性,让学生参与其中。参与者可以是零基础,但他们通过艺术工作坊既了解了艺术家,也了解了美术馆,同时艺术家也作了参与式、互动式、对话式艺术的思考,因为毕竟对于当代艺术来说,参与式、互动式、对话式是当代艺术形态中至关重要的基础。

在梁海声带着他的当代折纸进入横渡镇中心小学与学生在课堂上交流后,他的第二场(即4月21日)会直接来到横渡美术馆,然后横渡美术馆正式启动在美术馆现场的公共教育活动。同样从上海到横渡的艺术家刘玥和柴文涛与学生们通过当地的画石头方式,在小巴掌那样大的石头上获得线条与色彩的纯粹体验,那是一种现代抽象艺术的视觉训练,也是"社区枢纽站"艺术进社区的公共教育项目,我也会在此期间做"我们怎样欣赏抽象画"的讲座,这些讲座在上海都是作为市民美育大课堂的课程而

在城乡社区还很少开展。画石头是利用当地的常用材质呈现了抽象艺术体验的可能性，而作为本次"边跑边艺术"工作坊中四位艺术家之一的欧阳婧依也已经驻留在了横渡，欧阳婧依取在横渡美术馆与横渡镇中心小学不远处流动的标志性的一段山溪为景，其艺术项目是将与学生们共同完成一幅《白溪长卷》。

（十三）横渡镇中心小学的美术馆日：学生与艺术家们在横渡美术馆折纸艺、画石头、对着白溪涂绘风景

继梁海声在2021年4月20日在横渡镇中心小学的美术课堂上进行了第一次当代折纸课后，2021年4月21日，横渡镇中心小学就以美术馆日的形式，邢荷玲校长亲自带队，将45名学生从学校带到横渡美术馆参加美术馆的艺术工作坊。根据与横渡镇中心小学的讨论和安排，4年级画石头画，5、6年级作艺术折纸，加起来30个学生，白溪边是15个学生，就这样，学生来到美术馆后分为3组，已经在横渡镇中心小学课堂上参与过梁海声折纸课的学生，这次就与刘玥和柴文涛在美术馆的两建筑体之间的半露天空间用色彩画石头，同学们先去美术馆边上从铺着的小石头中选自己喜欢的，然后去洗手间

横渡镇中心小学的学生来到横渡美术馆

把小石头冲洗干净，放到太阳底下晒干。接着学生们就开始与两位艺术家一起画石头，由于这次画石头的位置选的是一个向外半开放的平台，白色的建筑体连着山与田地外景而使学生们既在画石头，也沉浸在这个美术馆的创意设计中。在画这些石头之前，

刘玥和柴文涛先和学生们提示了一下绘画的想象力如何展开，各种颜色如何使用等一些基本的内容，然后学生们分别在各自选好的地方，蹲在地上开始自己的画石头过程。在横渡，这些石头在溪水中到处都有，这是一种自然材料，而这个艺术工作坊的目的是，借画石头而培养画面想象力和对绘画色彩的感受。当然，艺术家画出来的石头总是有成风格的系列性，像刘玥的一组石头彩绘，将色彩画成带状的组合，语言很简约，很好地处理了石头质感与所画带状线条和色彩的关系。在学生画的石头中也有一组特别统一，在平涂色彩的一个或者几个面上，再画上点状的色彩符号，这些符号，或者是天上的星空或者是田间小芽似的，同样地成为另一个系列作品。当然还有比较常见的画法，比如形象化的花草和小昆虫，或者直接是色彩涂石。具有纪念意义的是这个项目对艺术家来说，画石头是第一次，学生们与艺术家在同一个地方，而且是横渡新建的美术馆各自画自己的石头也是第一次。

没有上过梁海声老师的当代折纸课的学生们分为两组，一组是跟着梁海声折纸，一组是跟着欧阳婧依走到前面的白溪前一起画《白溪长卷》。梁海声的折纸课选的地点是美术馆的综合报告厅，打开后备箱式的门，眼前就是一片山与田的远景，这一堂当代折纸课的环境同时也是在4月17日开馆时村民手机摄影展的展区，其实学生画石头所在的美术馆位置也一样，所选择的都是横渡美术馆建筑景观设计的亮点。

从美术馆出发去参与欧阳婧依画《白溪长卷》的同学们听她简单介绍了这次工作坊的内容。一筒很长的绘画卷纸拉开了十几米长，长卷纸拉出来后因为风比较大而用小石头压着，欧阳婧依把眼前风景的轮廓线用铅笔勾勒出来从上到下可以分成4个色彩关系。从平面上来看，长卷的最上面是天空，当天正好晴朗无比，下面是山脉，再下面是流着的溪水，最底部是堤岸边。学生们依据欧阳婧依大致的规划和安排，分别在同一张长卷纸大胆地通过色彩对轮廓线形成的不同区域进行涂绘，很快就将这一段的白溪呈现在彩色画面中了。从大轮廓线而区分色彩的面，总体上就是蓝天白云、绿色的山脉、在白与黄之间的水色和堤岸，它们组成了整个画面的4个色域。

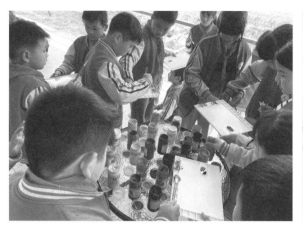
一部分学生选了颜料在地上和艺术家刘玥、柴文涛画石头

艺术家刘玥、柴文涛与横渡镇中心小学学生合影

艺术家刘玥在现场画的石头

横渡镇中心小学的学生画的石头

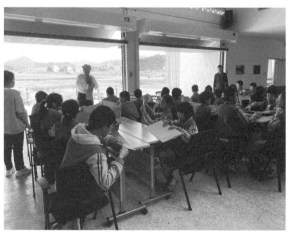
梁海声在横渡美术馆与横渡镇中心小学的学生们一起做折纸

Hengdu Countryside

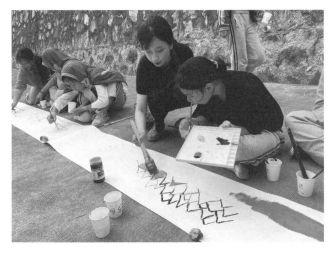

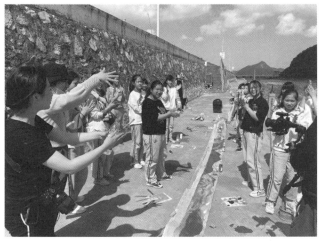

欧阳婧依与横渡镇中心小学的学生在横渡镇白溪前涂绘《白溪长卷》

应该说，横渡美术馆与横渡镇中心小学的合作还在进行中，这次工作坊的作品也将在横渡美术馆呈现为公共教育展览。横渡美术馆开馆后的首次与当地小学合作的工作坊是"横渡之春：社会学艺术节"中的一个项目，"边跑边艺术到横渡"有艺术家进行创作，比如老羊在横渡美术馆前的田地中安装的《异变的稻谷》大型装置，顾奔驰和陈春妃的拉线装置还待完成，而由梁海声、刘玥、柴文涛负责的美术馆的公共教育一样重要地呈现在这次"社会学艺术节"上。

横渡乡村：
艺术社区与社会学艺术节

（十四）乡村写生一旦这样来实践，它是观念艺术

在确定了欧阳婧依驻留横渡做公共教育项目的计划后，2021年4月5日，"社区枢纽站"推送了《风景写生互动在"横渡之春：社会学艺术节"，欧阳婧依将带来风景写生的乡建意义》，这是一篇欧阳婧依与社工策展助理李思妤的对谈稿，我在微信朋友圈转发这篇文章时点明了欧阳婧依这个行为区别于一般的写生。推文对话如下：

"横渡之春：社会学艺术节"将于4月17日至5月2日逐步展开，其中包括艺术家的驻留创作以及与当地村民的互动计划。本次驻留艺术家邀请有欧阳婧依，她将在此期间以横渡的乡村风景为背景，通过图像与当地村民进行对话。下面是本次艺术节策展助理李思妤与艺术家欧阳婧依，关于横渡驻留创作的一次简短对话。

1. 本次你在横渡的写生/活动计划我们都很期待。

本次活动计划在横渡镇维持一周左右，时间为4月17日至25日，我将以自己的方式在横渡当地现场写生，写生对象主要为横渡镇的乡野风光。我同时希望能够和更多有意愿写生的人一同进行一场公共性质的集体写生。在材料的选择上我偏向于使用简单、易携带的固体油画颜料或者油画棒等媒介。

2. 对于描绘乡村田野和城市风光，准备通过什么风格或表现形式来区分？

乡村田野风光确实给艺术家们提供了无限丰富的原生素材和广阔空间。乡村田野不同于城市的结构。如果简单从结构上说，从个人角度，我把城市的楼宇造型理解为纵横交织的直线和规整饱满的圆的结合。而对于乡村田野，我更愿意把它们理解为延绵起伏的弧线。直线和圆，一个过于节制一个过于完整，两者个性鲜明符合塑造城市的氛围；而弧线不似直线呆板也比圆更具表现力，充满一种和谐的张力。从色彩上来说，乡村田野风光自然也要比城市里的混凝土森林更加悦目怡人，在本次写生时我可能会尝试纯度更加高的色彩。

3. 是否会尝试带领当地的村民或儿童一起进行创作？打算从什么角度入手，如何

实施呢?

我希望能够和当地的村民或者儿童一起进行创作。首先,艺术创作对于乡村里的儿童来说能增强他们的认同感与归属感,即使他们将来离乡后也会对乡村留存更多的情感和温暖。我相信从小学会理解美、表达美,能培养孩子的创造力,让孩子成长为自信、人格健全的个体,用审美的态度来塑造自己的生活。其次,与当地村民一起写生和创作能使村民与艺术作品互动,转变村民单一的观赏思维方式,不再只把自己周围的乡村环境视为一个普通居住地。

如果当地村民或孩子能一起参与这次活动,我会尝试引导他们对于绘画的兴趣,激起他们对熟悉环境的新鲜感。绘画材料还是以容易上手为标准,不会选择过于复杂、技法要求过高的创作形式。此外,我可能会更加关注公众的参与感,这并非只是一场单纯的对风景的描摹。为了提高公众参与感,甚至可以邀请大家进行一场卷轴式写生接力,让大家共同完成一场长轴作品。不过,我们也需要考虑可能发生的各种困难,结合当地人文和自然因素作出相应的调整。

(十五)让我们从巴比松画派中去看乡村吧

2021年4月,"横渡之春:社会学艺术节"以综合的方式在浙江三门县横渡镇的乡村举行,乡村社区小型公共建筑体竣工后也作为横渡美术馆,开馆首展是当地村民手机摄影展,还有从上海过去"边跑边艺术"的艺术家志愿者团队的一系列公教活动和艺术家与当地村民互动而成的艺术作品。针对乡村风光,项目中的艺术家、上海美术学院油画系研究生欧阳婧侬在"社会学艺术节"期间在当地乡村进行风景写生互动,这种互动包括对着乡村写生给村民看他们家门口的如画风光,还可以邀请大家进行一场手卷式的写生接力,共同完成一件作品,这样既可以让他们对自己的家乡有认同感,也可以激起他们对自己的生活环境的新鲜感。

"横渡之春:社会学艺术节"是我与上海大学社会学院耿敬教授联合总策展的,

横渡乡村:
艺术社区与社会学艺术节

而通过艺术画面来讨论乡村的策展理念是延续着我在 2019 年 4 月在宝山区罗泾镇塘湾村的"莫奈的《日出·印象》与印象派"讲座的内容。当时这个讲座标志着宝山社区美术馆的正式启动，也是我那一年被宝山市民美育大课堂聘为美育导师后的首讲题目。区别于去博物馆看莫奈（Claude Monet）作品和讲解莫奈作品，这次是将"莫奈"从博物馆放回乡村，就是上海郊外的罗泾镇塘湾村的村头——一个刚刚改建成的"宝山众文空间"中。虽然这里不可能放置莫奈的原作，我们只能用图片 PPT 来讲，但这里有自然风光的直接体验，当把莫奈的讲座放到了乡村就不只是面对一张图片来教听众如何欣赏这么简单，它是再次让我们通过莫奈的作品将视线移到眼前的乡村作沉浸式对照。

我将《日出·印象》当作莫奈的标志性作品来介绍，而将西方风景画作历史上的回顾又是一个重要的环节。判断一件作品的价值如何离不开一部艺术史的上下文线索，塘湾村是再有效不过地有助于讲解法国巴比松画派之地。我第一次在这样的村头作艺术史的讲座，它让我边讲边看到乡村生活，就像我小时候爱去上海郊外田地，也经常会用巴比松画派的作品与我看到的乡村景色对照起来。巴比松画派离开了人文学科中的宗教、文学和宫庭生活题材，而直接将绘画导入他们的乡村生活现场，他们画眼前的树林、河流、村庄，直接用看到的各种自然色彩和光线来创作，印象派就是受到了巴比松画派的影响。以莫奈为例，我围绕着《日出·印象》、"干草垛"系列和"睡莲"系列，还有诸如"花园中的花"和火车站公共建筑物来说。"睡莲"系列自不必说，已经作为艺术衍生品开放并进入消费生活中了，而"干草垛"系列更是将乡村中不起眼的堆放物变成了创作的主题对象，由于印象派开始将身边的题材作为探讨自然光和色的载体，也就有了将眼前的对象作出系列化创作的趋势。莫奈画的睡莲与水面色调关系中的无穷变化，形成了一幅幅的"睡莲"，而对象本身的直观真实性被模糊化，这个是对巴比松画派的进一步发展，不是再现那些看得清晰的自然对象，而是哪怕是清晰的自然对象也要服从于光和色在变化过程中的效果，这种光与色既不同于古典时

期绘画将光聚集于一个角度以形成对象的透视空间，也不是像巴比松画派中画出客观的风景。莫奈笔下的光和色是来渲染画面的，其效果仿佛是一层薄薄的透明纱承载着从底部泛上的光和色。所以我们看到的莫奈的《日出·印象》，就像看到了日出之时的水与岸边建筑体之间被流动的色彩所融化的过程。莫奈的干草垛同样在引发各种光和影的空间，虽然这些画还没有从后印象派发展到立体派的将色彩分离而平面组合，但也在开始研究彩色团块化和色调搭配法，并在画布上形成如在调色板上调色所形成的效果。相比较还在画出树枝树叶或者树林、某个建筑群的一角的写生式构图，或者是河面和天空之间的景象再现的巴比松画派，莫奈的创作显然是在进行简化和平面化处理了，当然如果从这些画面来训练出对光与色的乡村世界的感受，那也许就更加获得了乡村景观的抽象化视觉的欣赏。

从巴比松画派到印象派绘画，宗教文学故事在画面中不重要了，画面需要呈现的是构图和色彩语言。这就是在博物馆里的艺术史背景，《日出·印象》就是在这样的上下文中发生变化，并最终从原来遭攻击的"印象主义"转而成为很恰当的正面命名，这样的画面确实在宣布以往的重要东西到了这个时候都不重要了，视觉上的东西是用眼睛去看而不是用人文典故去解释。我们的上海郊外及江南一带的乡村也对应着巴比松画派，正像我们需要绘画史的眼睛去看乡村，我们如果把从巴比松画派的卡米耶·柯罗（Camille Corrot）到印象派的莫奈的乡村作品当作我们看乡村的背景，那么就可以把巴比松画派和莫奈作品从博物馆放回乡村，从乡村自身来看这些博物馆名画是最好的一种走出博物馆的欣赏方法，这成了最初在塘湾村这一课的特别创意。

贡布里希（E.H.Gombrich）在他的《艺术的故事》中说，同样再现一棵树，不同的画家再现出来的树是不一样的，他们带有自己的不同的风格，这就是贡布里希对绘画再现的研究。他引入了心理学分析并在《艺术与错觉》一书中专门就这个再现话题作了论述，他认为绘画本身是通过视与知来完成的，而不是完全靠视网膜的视觉。贡布里希概括出了艺术史中的"制作—匹配"和"图式—修正"模式，当然这套模式不

是研究抽象画而是解释绘画再现的过程。它意味着当艺术家在看对象物之前已经有了预成图式，这些储存在大脑中的图式已经和眼睛看到的东西有了区分，画家总是通过已经有的图式经验来再现对象的，决定了选择什么样的图式与修正模式就会有什么样的眼中对象。就像印象派的光和色也不只是固定物理性的，它同样也取决于主观上如何去看某个光和色后达到的融合度，好比人眼看久了阳光其光色也会炫变那样。如果将贡布里希这种论述放到当下知识系统中就更加地不可思议了，我来概括地说，就是眼睛的看与对象之间其实有一个心理空间，这个心理空间非常错综复杂而且因人而异，在很多情况下，眼睛的看都不可能是完全物理性的，它时常会受到知识和心理因素的影响甚至干扰，如当我们在看乡村风光时，有巴比松画派绘画视觉和知识的人看是一个样，而有印象派绘画视觉和知识的人看又是另一个样，对没有这些艺术史背景的人来说，眼里看到的当然不会有那么多知识和图像信息，而这样看肯定对乡村视而不见，或者纯粹是自己的家门口而已。所以艺术进入生活不只是为了艺术审美，而是因为有了艺术史的视觉经验，自然乡村与审美关系的中间又多了一层艺术史信息和自然对象与审美之间的关系，从巴比松画派到印象派入手在这样的村头做讲座，一方面可启发当地人对眼前乡村作艺术史的观看，也可以在另一种意义上重新提出艺术家乡村采风创作的价值，如果这些艺术家笔下的乡村作品被展于当地的乡村社区美术馆，比如塘湾村的宝山众文空间的展厅中的时候，就会给自然的乡村带上人文知识的艺术史图像。这种观看与自然对象之间的关系不只是艺术家完成了自己的作品，它同样反过来将乡村所见创作而成的图像转而为当地人的审美内容，以组成自然乡村中的人文和视觉图像的心理世界，这显然是一种艺术乡建，是从讲座到艺术家采风而形成的图像与村民之间的交流和对话。

（十六）倪卫华"追痕"到桥头村废墟，村民玩嗨艺术家惊叹

2021年4月3日"社区枢纽站"公众号发布周美珍所写的快讯《桥头村行动绘画

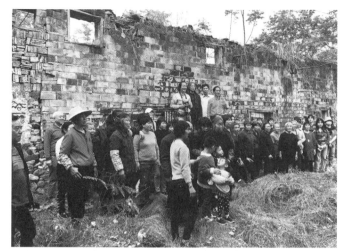

横渡镇村民、艺术家和学生在"追痕"图前合影

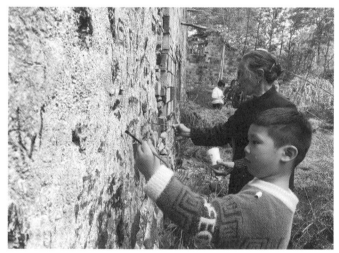

89岁高龄的横渡村村民罗来花和孩子们一起追痕涂画

将在社会学艺术节中呈现》,参与这个项目的艺术家是杨重光和倪卫华。快讯内容如下:

艺术家:杨重光、倪卫华

时间:2021年4月17日—4月25日

地点:三门县横渡镇桥头村

内容:在"横渡之春:社会学艺术节"期间,邀请艺术家杨重光、倪卫华在横渡镇桥头村古树旁废弃的串楼边使用颜料进行行动绘画,当地村民也可以参与其中,体验自由、直觉的表现,留存一份记忆,让这已是残垣断壁处焕发新的生机。

2020年12月18日在横渡考察的时候,我和老羊、柴文涛到了桥头村,感觉这个破落的村庄值得去规划,当时我就有营造一个"艺术古堡"的设想,这个想法我一直在当地的各种场合上提出。当然,古堡需要艺术幽灵,所以我特地安排了在"社会学艺术节"的时候进

横渡乡村:
艺术社区与社会学艺术节

行一次桥头村行动绘画的计划，邀请的杨重光和倪卫华是这个领域中持续在各处败墙上进行涂鸦的艺术家。倪卫华 2021 年 4 月 17 日到了桥头村，而杨重光在 4 月 21 日到了桥头村。

虽然同为墙上涂鸦，但两位艺术家设定的内容不一样，方向也是不一样的。倪卫华的"追痕"系列正在进行，这次他来到了浙江省三门县横渡镇桥头村老墙，在 4 月 17 日进行了"追痕"活动。就在一面废弃的老墙周围，由村民和部分艺术家、学生组成的 50 多位艺术志愿者一起工作，整个过程中参与者按反衬填色要求认真描绘，他们用画笔在老墙上一笔一划地描摹斑驳痕迹，不到半小时，一幅巨大的抽象画在废墟中诞生。倪卫华事后总结说，当天的"追痕"连创两个之最：一是从他"追痕"行为开始，尽管都是动员公众一起参与，但这次参与人数是最多的一次，大约有 50 人，而且大多数是村民；二是参与者最高年龄又创新高，有一位村民罗来花老太太已 89 岁高龄。在"追痕"过程中，村民和其他参与者热情非常高涨，这次"追痕"不仅让每个人再次以身体触碰 100 多年变迁中的时间记忆，也让村民们放飞各自的心绪，而留下来的也许是横贯过去、现在、未来的回味和畅想。

当然，与以往倪卫华招募参与者去一个正在拆迁或者城乡接合部的破墙"追痕"不同，这次桥头村废墟"追痕"的参与者主要是原住民。他们的祖辈和他们自己之前就住在这个地方，后来是新农村建设才让他们搬到下面一点的地方住的，这里就成了一片废墟，但原来村头的大树和一座石桥依然提供了过去的信息，村民说那座石桥是当时的要道。在倪卫华前一天选择好的桥头村废墟中的一堵石砖砌的破墙上，有些参与的村民通过涂鸦追忆着他们的过去，有的村民还在那堵"追痕"的墙砖上签上自己的名字，从潜意识来说，这像是村民们的记忆情感的一次呈现。所以当村民玩嗨的时候，艺术家惊叹着他们的参与度。

（十七）杨重光：桥头村太美，我不敢画到墙上去！

杨重光与倪卫华是在同地但不是在同一日期进行桥头村涂鸦计划。杨重光从我提供的照片上了解到三门县横渡镇桥头村废墟，2021 年 4 月 22 日上午直接到了现场，马上就被远不知道比照片震撼多少倍的桥头村现场所吸引住了，他说："桥头村太美，我不敢画到墙上去！"所以他当时决定调整原来在桥头村废墟墙上涂绘的计划，改成涂绘不直接与墙面接触，当天下午他就先在横渡美术馆连接两个建筑体的半露天过道空间实施他在布面上的涂绘。长条白布差不多铺满了整个地面，和他通常的创作一样，先平涂他所需的形象性轮廓线所拥有的面，然后在表现性笔触的轮廓线狂扫中完成画面。4 月 23 日上午，杨重光在桥头村村头的那座古桥和古树边上，再次将一长条白布铺在杂草地上。在白布上进行的同样是杨重光式符号的涂绘，只不过在横渡美术馆的涂绘是用色彩的，而在桥头村，他直接选用了以白色平涂为面，黑色狂扫出轮廓线以呈现出抽象的表现性

2022 年 4 月 22 日，杨重光在横渡美术馆涂绘大幅作品

形象。而且杨重光在桥头村的这幅白布涂绘中加入了两个行为：作画前，让在场的参与学生躺在白布上一会儿，涂绘结束后，将白布用木棒撑住两头，因为被一条溪水沟所隔，杨重光拉着白布绕到桥的对面，两边人各拉着白布通过木棒把画面竖起来，使得这幅画面就在桥的前面，画面背后隐藏着一座古桥，然后再将木棒撑着的画面缓缓向后平放，而让杨重光特别钟爱的这座石桥显现出来。等这个过程结束之后，杨重光带着他在横渡美术馆完成的并且已经切割成4段的长幅作品，进入到桥头村废墟里面，平放在野生杂草的地面上，组成他的桥头村作品系列的计划。

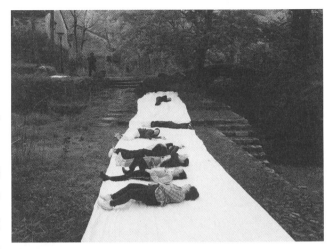

参与学生躺在杨重光放的白布上

杨重光的这次用了两天时间的绘画行动，不只是绘画本身参与"横渡之春：社会学艺术节"，也包含了杨重光对桥头村的态度。整个过程都被本次项目的驻地纪录片摄影师喇凯民所记录。杨重光在横渡反复说的一句话是：这个地方一定要保存好，这个地方太有国际价值。

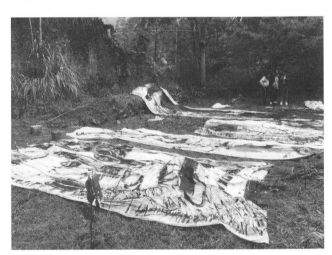

杨重光将在横渡美术馆涂绘的作品切割成4段，拿到桥头村摆放在废墟之中

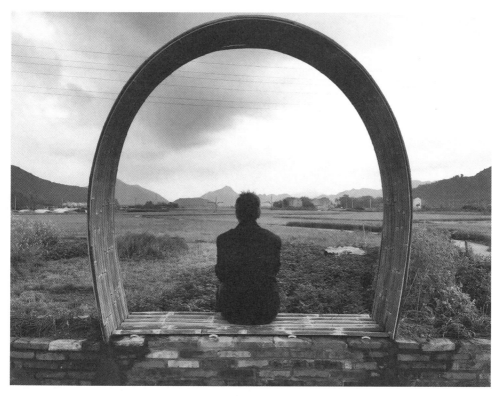

董楠楠《背影花园》

（十八）村民一动手，董楠楠"背影花园"就呈现

 董楠楠团队在这次横渡的"社会学艺术节"中，所要做的实践是乡村庭院，"背影花园"是他们其中的一个村民住宅的方案，但这种花园搭建却不是常规工程方案的实施，而是一开始就强调了艺术家利用当地的资源和村民的特长来体现出互动成果。董楠楠团队在 2021 年 4 月 1 日来横渡考察之后，4 月 21 日团队中的金胜西先到了横渡，然后在金士波和郦凤妙的帮助下寻找当地材料和有制作技能的村民。当然我所强调的是，既然是"社会学艺术节"的艺术家驻村创作活动，就要有慢慢来而不是赶工程从而体

现艺术家气质的过程。

"背影花园"从概念到实施完全需要村民手艺。董楠楠首先需要有村民来制作一个竹制拱门安置在面向山田的村民住宅前，巧合的是横渡镇大横渡村，也即横渡美术馆及"背影花园"所在片区就有一位喜欢自己做竹亭的村民，他不是为生计而做竹制搭建，而是自己喜欢这样去做，我们在他的住处就可以看到一个他自己搭建的门头和院子内做室外家务活时可以遮阳挡雨的 L 型小竹亭。这次董楠楠团队的"背影花园"就请了这位村民来制作这个竹制拱门。这位村民的竹片制作很熟练，金胜西在 22 日跟他沟通好，24 日下午这个竹片制作的拱门装置就在之前选定的村民住宅地安装了起来，速度之快让我们都兴奋不已。金胜西和两个助手一起在 22 日、23 日两天把在乡村各处堆放的枯树木桩和石头器皿等杂物拉到"背影花园"那里，比如拿来 5 个破竹匾钉在矮墙上，让村民用稻草编出"乡土花园节" 5 个字（本来想要我拿毛笔写 5 个字，我也写了，后来董楠楠认为用村民草编书法更好，所以由董楠楠用牙膏挤在竹匾上作出 5 个字形，让村民照着去编织字形，董楠楠称这为稻草书法）；又比如用废弃的石头器皿装进泥土，再从溪水边拔一些草类作为花坛，将树木截成一截一截，几截合并绑在一起，上面可以放着村民即时编出来的草垫子来坐，或者村民可以把花草盆集中放到这里来组成乡土花园节。

横渡镇村民制作竹片拱门

董楠楠团队在让村民用竹片制作拱门的过程中，我只是路过的时候看上一眼，对这样的竹片制作技术也缺乏背景知识，而金胜西后来提供给我的村民制作过程可以备案在这里：①竹片制作。②竹片抠门基座。③外层竹片安装。④内侧竹片安装。⑤双层竹片固定，通过内

外层竹片之间的木方,将内外层竹片用钉子固定。⑥收边,拱门两侧用细竹收边。⑦安装就位。虽然董楠楠团队所做的这个竹片拱门是景观小品,但在乡村自然山田之间很好地利用了园林的符号,他们从设计上紧扣着拱门这一中国园林的传统符号,用的竹制品也是就地取材,而且完全根据现场的特殊景观做成特殊的景观节点。一个乡村庭园用这样的竹片拱门就将眼前的山田景观"入框"(董楠楠团队用的专业词)而出,所以竹片拱门成了就地框景的一种构成要件。

劳动之后,就是美丽。"社会学艺术节"中的横渡乡村庭院,艺术家董楠楠直奔乡村主题。当然,整个"背影花园"有一个更大一点范围的设计,根据原先的计划,董楠楠团队的"背影花园"还没有最终完成,但是它最核心的概念已经呈现,就是这个竹片制作的拱门。当然这个竹片拱门还被起了一

横渡镇村民协助董楠楠团队完成《背影花园》创作

个雅名——"山田一揽",这个名称好像不怎么乡村,文绉绉的太过文人了,但中国古典诗文多出于乡村景、物与人,所以乡村"再文人化"却是横渡"艺术乡建"所要关注的。就是这个最朴素的竹制圆圈圈,它本身很空也不炫目,但它架于空中并将横渡乡村的视觉给集中了起来,看似很不经意,其实妙不可言。看看这些图片吧,村民在晒谷物的时候是一个样子,而直奔"背影花园"主题时,"背影"既是被拍成照片的主题,也让被拍摄者有一个远望当地山田之间乡村风景的由头。在拍摄背影的同时,

拍摄者更是对人、物与景三者作出融合性的凝视。

（十九）王小松在横渡的作品：总主持一场"社会学艺术节"论坛

在这次"2021社会学艺术节 | 横渡乡村"的艺术家名单中，艺术家王小松受邀的工作不是做一件具体的作品，而是做一场论坛的总主持。论坛当天王小松来到横渡美术馆边上的麦田里一躺，这也是我们小时候喜欢的快乐体验；王小松在主持论坛时发起"横渡宣言"，这个是必须做的；论坛结束合影时，王小松首先爬上横渡美术馆南边草坪的大树干作品上，随后与会嘉宾或者随便站在周围，或者坐到大树干上，这种合照与通常笔直地站着的合影截然不同。王小松将短短一天的横渡工作拍照发在了他的微信朋友圈并写上了这句话：行走在乡间上，躺在麦田中，无比幸福。

当然，王小松不只是单一型艺术家，他还在浙江大学艺术与考古学院的管理岗位上，这次横渡"艺术乡建"的对口专业单位还有他推进的浙江大学城乡创意发展研究中心，所以本次论坛由王小松来总主持其实也是浙江大学在横渡"艺术乡建"中的参与。他带着工作上的思考担任这次论坛的总主持，并在论坛上作了这样的开场白："各位来宾、各位同仁，今天惠风和畅、天朗气清、群贤毕至、少长咸集，虽然无丝竹管弦之乐，但有各位大家在此为振兴乡村文化献策献力。上个世纪初，大家知道作为新一代文学代表人物的梁漱溟提出要从文化的角度分析中国的问题，认为要解决中国问题，

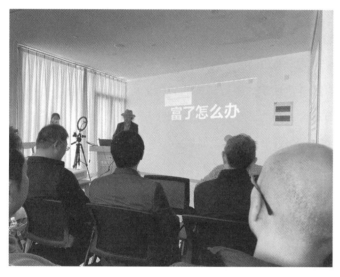

"2021社会学艺术节 | 横渡乡村"论坛现场，由浙江大学艺术与考古学院副院长王小松总主持

必须要从中国的乡村创新文化入手。"

　　由新华网直播的"2021社会学艺术节|横渡乡村"分上午和下午两场，一天的论坛很快过去，但留下来的演讲稿却是重要的文献。从社区营造到艺术社区，从城市社区到乡村社区是一个递进的关系；艺术家用了当代艺术方法论，从介入式艺术到对话式艺术、参与式艺术、互动式艺术直到动员式艺术等，组成了情感式行动的城乡艺术社区规划的新维度。整个过程中，我们通过美术馆的公共教育方式策划了一次又一次论坛，除了在自身的艺术理论领域不断建构外，也不断地邀请社会学领域的专家一起来参与，并用美术馆走进学院中的策划方式进行跨学科交流。特别是2016年在渠敬东教授的支持下，我在北京大学人文社会科学研究院策划和主持的"山水社会：一般理论及相关话题"论坛为我们的新文科建立了一定的基础，随着艺术行动越来越开放与社会科学的多角度介入，直接形成了2020年在刘海粟美术馆策划的"艺术社区理论"的展览和论坛，由此发展到社会学教授已经是艺术社区的急先锋了。像耿敬已经走在了艺术社区动员的一线，直到这次"社会学艺术节"，更是我们之前研讨过的"社工策展人""社工艺术家"在艺术乡建上的一次艺术学和社会学的合作运作。"2021社会学艺术节|横渡乡村"论坛能让我们看到艺术学和社会学真是在学科之间重合起来了，前后5年时间的推进，使得这次论坛有了自我认定的里程碑式的转折，之前有跨学科交流但还只是大家聚在一起彼此碰撞而重合的地方很少，现在，如我5年前所设想的那样，可以有效地在美术馆设社会学工作坊了，因为到了这个时候的城乡艺术社区规划，艺术学和社会学在概念、命题、目的、范围、方法论上都有重合了。

（二十）荧光石坐标：杨千的概念新作在横渡进行

　　在2021年4月25日"2021社会学艺术节|横渡乡村"论坛结束的当晚，杨千到了横渡，原来邀请杨千来横渡是为了他的"行走计划"系列作品在横渡的呈现，就是他用脚行走出轨迹（或者以字形行走）并形成图像，再将这样的图像做成霓虹灯作品。

杨千在横渡镇创作的"行走计划"现场

杨千在横渡创作"行走计划"作品

但由于在横渡这个山村,杨千所用的 GPS 定位系统的咕咚 APP 有地图和信号却不显示地貌,所以他的"行走计划"就失去了原来的设定。

为此杨千对他的作品进行重新规划,找了新的表现方法来继续他的"行走计划",这次用的是荧光石材料和坐标概念,对这样的概念杨千作了这样的陈述:"在有限的地理环境下,用发光石子(白天吸收阳光晚上发光)标记我行走的轨迹,在太阳下山后用手机拍下现场(或许是文字或许是线条或许是图形,一切根据在地性创作的方法来)。"

2021 年 4 月 27 日,从这天起,因为论坛结束,大队人马(包括参与艺术家和演讲嘉宾)离开或者暂时离开横渡,工作团队只留下我和杨千,还有一位记录片拍摄者喇凯民在横渡,算是一个三人行团队。杨千在横渡美术馆周围选的 5 个点是先按照 GPS 标出经纬度再用毛笔就地标记出来,然后用荧光石做成

小坐标图型,杨千同样解释了他的这个意图:"以经纬度来标记横渡镇的土地是去中心化的一个态度。在气候环保等方面,它在经纬度上的重要性跟地球上任何一个地方一样,都是这个地球村里的一个单元,具有同等的重要性。"

我们陪着杨千创作荧光石坐标的时候是下午,那天天朗气清,杨千在实施作品的时候,还迎面有一头牛过来然后与我们擦肩而过。因为这些荧光石坐标是放置在田间路边,等到夜色降临时再去拍摄的时候,发现一个荧光石坐标已经被过往的人踢坏,杨千把散落的荧光石聚拢一下又变成了坐标。由于夜晚下的荧光石会发光,它已经是微景观存在于杨千的观念作品中。第二天,在横渡的潘家小镇(我们住的农家乐的所在地),杨千又在周围找了4个地方,实施了同样的作品——荧光石坐标。这样的作品都是可被破坏的,当然没准在隐蔽处不易遇到脚踢。不过,不管杨千的荧光石坐标是显露着等着观看者发出疑惑,还是它暗藏在无人知晓的地方,其作品一如杨千创作的态度,他说:"这件作品意在为环境保护和乡村建设方面提供一个新的思考与探索。对地球来说,这是一个人人有责的、普通的、有意义和暗中发光的贡献。"

以此概念为基础,杨千的作品还刚刚开始,后续还可以扩展和变化。

(二十一)村民协助:李秀勤在横渡完成雕塑作品

2021年5月10日,李秀勤在浙江省台州市三门县横渡镇大横渡村横渡刘的横渡美术馆西南侧完成了她的大型雕塑,这件雕塑从开始就地找材料到最终完成,前后将近一个半月。

李秀勤在2021年3月5日第一次来横渡乡村考察后,思考了几天,决定在横渡做一件大石头雕塑,作为李秀勤的代表符号,这样的作品在捷克、美国各有一件,现在李秀勤决定在横渡也做一件。3月30日至4月1日,我和李秀勤又到了横渡,开始寻找她心中的大石头,所以有了在当地老村民郦凤妙的陪同下到横渡乡村的各条山溪中挑选的经历。因为李秀勤做石头雕塑有自己特有的感性直观要求,当天晚上回到农宿,

她就指定了几块在山溪中看到的大石头，在图片上编注了所在位置和这些石块中哪些是理想的、哪些是次要的，然后我们就离开了横渡。

从山溪中将这些大石块运到横渡美术馆外需要村民的协助，郦凤妙在我们离开横渡后，就一直在指挥着这个过程。我回到上海没过几天，郦凤妙就拍了图片告诉我，几块石头已经搬到横渡美术馆前面了。李秀勤看到自己最满意的两块大石头没有放在此处，它们因为太大太重一时没法搬动，所以还在原来的山溪间，李秀勤提出等她再去横渡的时候就去拉那些还在山溪中的大石块。

李秀勤的这件作品分三步走，第一步是选满意的大石块，第二步用视觉假定的效果来劈开大石块，第三步是安排摆放石块的角度，使其和环境在一起，并最后完成李秀勤雕塑的符号，用铜棒条镶嵌其中组成作品语言。4月15日，我和李秀勤再到横渡，开始进入实质性的作品制作程序，当然首先还是陪着李秀勤去搬回她最满意的两块大石头。所以，我们4月16日又和郦凤妙安排的开石村民再次到了横渡镇长林村李秀勤指定的两块大石头所在的山溪里，并要求将这两块大石头从山溪中拉上来，她就用它们作为这次创作的材料。方案是先在山溪中就把这两块大石头从中间劈开，然后形成4块石头的雕塑作品材料，这样方便搬运。

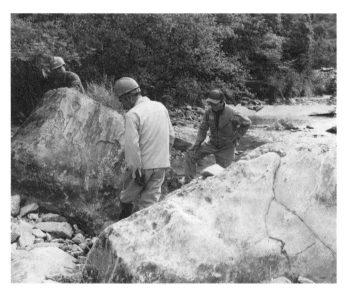
李秀勤与村民在横渡山溪间劈大石块

李秀勤工作时的活力、能量和放光的眼神再加上穿上工作服和村民在一起工作的样子是很有艺术家的劳动精神的。她一边面对这两块埋在溪水中的石头记录着工作程

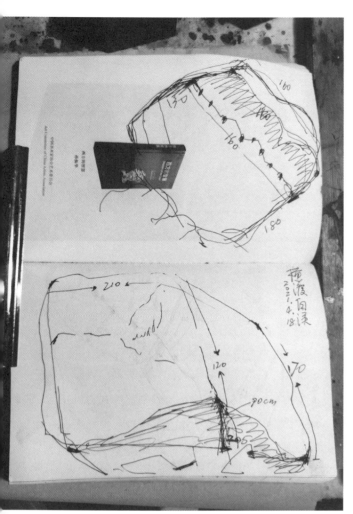

为顺利安排石头位置必须做模型，在吊装前测量每块石头的尺寸

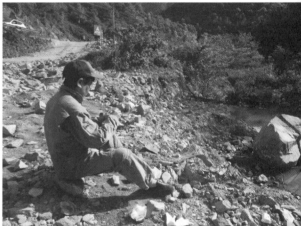

李秀勤在画速写

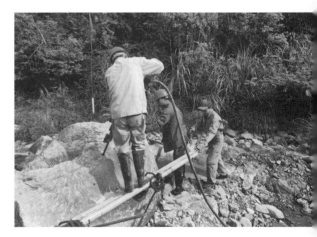

李秀勤与横渡村民在白溪打眼开石头

横渡乡村：
艺术社区与社会学艺术节

序,一边告知村民开石时选择的角度、部位和视觉要求,比如她一定要用冲击钻而不是手工打孔开石(当地老村民的传统都是手工开石不用电动工具)。4月17日李秀勤继续在长林村山溪现场看着村民开石头,两块石头分别都先是用冲击钻打孔下去后形成一排口子,然后用铁棒去撬开已经有裂缝的大石块,李秀勤很需要有这种冲击钻打进去时的石痕,就像保存石块原生态棱角那样保存这些痕迹。撬开大石头的时候,我在忙着其他的工作没有去现场,但全程都有喇凯民做了影像记录。在开石之前,我看到李秀勤对着这两块大石块,已经用雕塑泥在纸板上照着这两块大石头造型捏了小模型,用于考量这两块大石头造型如何在横渡美术馆前摆放才是合适的。也许一位普通的观众无法想象为了一根线条、一块色彩、一个堆放的位置都要花掉艺术家好多心血,但在专业视觉上有要求的艺术家都是这样地反复推敲的。

李秀勤要找到一块大石块如打开一本书的感觉,而且这本书又是当石头被用力打开时那样有张力的,现在横渡美术馆的4块石头,它们呈现的方式是打开后一块平躺在地上,一块是站着的,这如一个打开石块时的自然过程,而被打开的石块内部的肌理也是李秀勤会凝视的内容。那种自然开裂的石质既有李秀勤在1999年在美国华盛顿州立大学做的《开启秘密》的延续,又有李秀勤在更早的1994年在捷克–霍拉斯国际雕塑公园做的《呼吸的石头》的延续,一个是有关神秘联想,充满着诗学的,或者是有关视觉与哲学的体验的,一个是强调视觉上的呼吸性,既是现代绘画笔触所强调的,这时也在李秀勤的雕塑语言中透出来。李秀勤在这第三件作品落户横渡美术馆前,不知不觉地将她在捷克和美国做的两件大型石块雕塑连成一个时间上和触觉上的神秘体验过程,并且记录了她不断的对于石头的物性和主体悟性之间的生长性理解。因为大石头源自当地山溪中,并由当地村民参与而获得了当地性,所以这些石头不但是当地自然的记忆,还与当地的历史共同成长,李秀勤认为这件雕塑作品的价值点就在于此。

在山溪中分为4块的石头,4月20日还是在郦凤妙的安排下,用50吨吊机将4

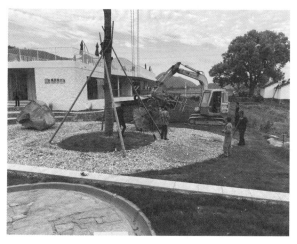
横渡镇村民协助李秀勤将大石块放到横渡美术馆门前

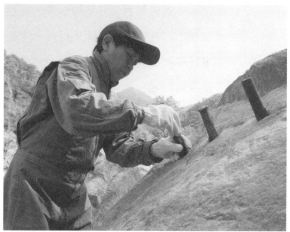
李秀勤在横渡白溪打眼开石头

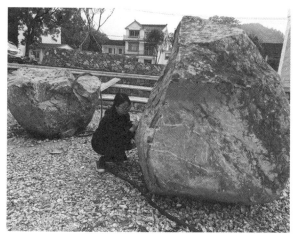
依据六点文字盲文格式划线定位,为打眼做准备工作

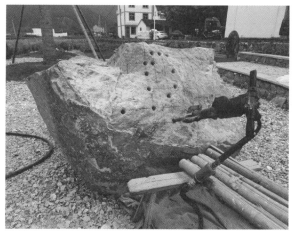
师傅们的工作地点由河道山间来到美术馆外雕塑现场,打眼

横渡乡村:
艺术社区与社会学艺术节

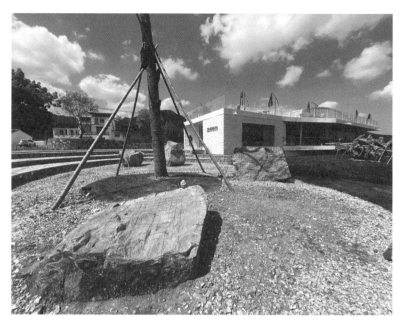

李秀勤的大石块作品和抬大树干作品在横渡美术馆前

块石头从山溪中吊起,运往大横渡村横渡刘的横渡美术馆。因为村路狭小,大吊机开不进去,又换了25吨吊机与铲车共同操作,到了傍晚将4块石头按照李秀勤规划的现场安置就位。然后是让村民协助完成李秀勤作品的最后一道程序,就是做凹凸(最初来自盲文触觉与心灵感受)造型,在劈开的石块的面上打孔,李秀勤用横竖方格线密集地画好了点位,村民帮助在石块平面上用冲击钻打孔约300个左右,一部分作为金属条植入的位置,一部分就是保留下来。

由于5月1日开始小长假,购买材料还需要时间,我们各自回到自己所在城市休息。5月6日我们再到横渡,李秀勤也要完成最后的步骤。这次李秀勤准备好了,一根直径3厘米、每段长10厘米的青铜棒,被切割为160段,每一段顶部磨平滑。李秀勤在她的女儿郭李彦如的协助下,在石块上将160条青铜棒一条一条植入石块中,

并用 AB 胶加固。两块一组的石块，通过一部分有青铜棒的地方的凸出表面与打孔后深凹的石块组合成凹凸关系，石头虽然打开后被分开，但通过这样的凹凸关系彼此又呼应起来。也就是说，尽管一组石块中两块石头之间隔开距离呈现，但从视觉上是"笔断意不断"的。

从当地村民协助，在横渡山溪中劈开石块，到李秀勤在横渡美术馆前完成大石块雕塑的制作，再到雕塑作品片区的草坪整修的完成，李秀勤工作的整个过程都由喇凯民拍摄影像，包括李秀勤给当地人讲解这件作品的过程，编辑之后这将是一部很珍贵的纪录片。

（二十二）横渡乡村：顾奔驰来回拉线，老黄牛来回耕地

顾奔驰和陈春妃 2019 年 11 月参加"艺术地带：庙行社区展"后，接着也参加了 2020 年 11 月的"艺术角：高境社区展"。这些项目都是随着 2018 年初"社区枢纽站"将工作转向"艺术进社区"展开的，而从艺术家介入社区又回到美术馆参展同样也是"社区枢纽站"的工作，比如顾奔驰的"拉线"装置在 2020 年也先后参加刘海粟美术馆"艺术社区在上海"的展览和中华艺术宫的"第18届海平线展"中的社区话题。

2021 年的"社会学艺术节"在浙江省三门县横渡镇的乡村举办，顾奔驰和陈春妃的

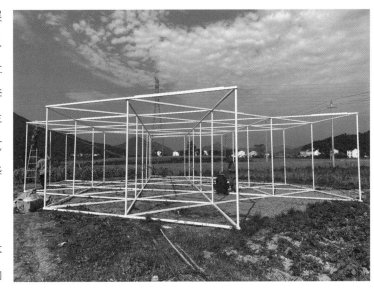

顾奔驰和陈春妃开始在横渡乡村"拉线"

作品依然是"拉线",但这次选址在乡村的田地间。3月4日,顾奔驰和我一起来到了横渡考察(当时同去考察的还有李秀勤),除了横渡美术馆建筑工地周围,就是横渡村落遗址,像桥头村是我会陪同艺术家的必去之地。3月30日我再去横渡安排具体的驻地创作时,顾奔驰的"拉线"作品的地址也已经确定下来,那是在横渡美术馆南边从田埂走进去的一块略高的地方,大约有16米×16米的面积,已经与村民协商好了在上面可以搭建"拉线"的架子。我在3月31日将所选地方的地貌图给了顾奔驰,他4月1日在电脑里先做了一个架子方案,还做了一个大致的效果图,架子高度3米,底部由36个三角形结构组成。

 4月7日,原来天气预报说这天有雨,我们可能无法在室外工作,但是到了这天却变晴了,特别到了下午天气特别好,顾奔驰和陈春妃在村民的帮助下,开始用手枪钻将他们定制好的"拉线"所用木杆安装在铁管框架上,然后陈春妃站在梯子上,村民协助拉线。顾奔驰的作品用的是定制的涤纶丝线材料,他经常执着于清一色的红色拉线,但这次和"艺术地带:庙行社区展"和"艺术角:高境社区展"一样用的是红黄相间色拉线,我习惯称其为七彩拉线,因为这些色自身叠加后会产生调和色错觉,在空间和环境中还会融合出其他的变色,特别是在横渡山田间的景观中会出现更多的炫色效果,比如来自山的绿色和天的蓝色的合作。

 当然,这次在横渡更有趣的是,顾奔驰的"拉线"拥有了以前在城市社区没有过的镜头。4月7日那天,他的"拉线"行为所在地与老黄牛耕的地正在横渡美术馆附近的同一块田地片区,两头老黄牛在田地里来回耕地,而对面不远处,有一个上海的青年艺术家在来回"拉线"以完成他的大型装置,这个拼贴景观是"艺术就是劳动"口号的一个很好的注脚。

 顾奔驰的这个作品架子最终在4月25日开工搭建(顾奔驰和陈春妃在4月19日来横渡后一时搭建不了,就在4月22日先回了上海),作品的完成也被安排在4月25日的"2021社会学艺术节|横渡乡村"论坛结束之后的驻地创作时间节点上,在这

个时间节点上，李秀勤驻地创作大石块雕塑的第三个步骤也要完成。在 5 月 1 日前，"拉线"装置的架子在当地村民的工作下按照顾奔驰的设计搭建完成。5 月 6 日，我、耿敬、李秀勤及她的女儿郭李彦如、顾奔驰和陈春妃、纪录片摄影师喇凯民又到了横渡。

顾奔驰的"拉线"装置最后在 5 月 10 日，与李秀勤的作品同日完成。在拉线过程中当地的 3 位乡村妇女提供了很大的帮助，她们有着劳动经验丰富的双手。第一天拉线还由顾奔驰和陈春妃打配合，顾奔驰在地上拉线，陈春妃站在上面接线而村民只是协助，后来几天村民逐渐在拉线上从配角变成主角，而顾奔驰和陈春妃主要在拉线空间感上作把握，拉线由村民来负责了。因为日晒太猛，村民们就地撑上了伞示意让顾奔驰和陈春妃避日晒，还烤了这块地里长的土豆给他们吃，用瓶子装了避暑凉茶来给他们喝。

《莫比乌斯》是顾奔驰给他的"拉线"装置作品取的名，也可以让我们

"拉线"装置对面两头老黄牛在田里耕地

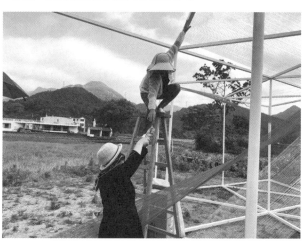

横渡村民在拉线

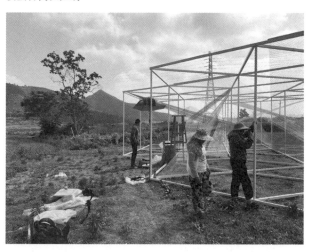

横渡村民成了拉线的主体

横渡乡村：
艺术社区与社会学艺术节

看出这种拉线是有原则的。在视觉上线与线之间形成面,而面又在转折的角度中前后交错式叠加,形成了面的抽象与空间的抽象之间的关系,它们都是根据顾奔驰的组合设想而实施的。这次在田地里装置的面积较大,它不但从空旷的远处看起来吸引人,而且形成了丰富的各种内空间,可以让人们很有余地地进入搭建的架子之中。这件作品从不同角度看有不同的色彩和面,在空旷的田地上,因为接拉线的张力很大,当风吹过来时会发出"拉线"的抖动声而产生听觉和视觉的动态感。

我们 4 月 7 日聚在顾奔驰作品搭建好的架子中合影并戏称为开工仪式,5 月 10 日下午作品完成的时候,陈春妃拿起了尺八吹了起来,拉线的风吹抖动声与陈春妃的尺八吹奏的音乐声合成了重奏,犹如在说:对线当歌,人生几何?

在杂草中望过去的顾奔驰和陈春妃的横渡作品

（二十三）"边跑边艺术"到横渡，无人机摄影课在乡村小学

横渡乡村的"社会学艺术节"不只是艺术家和学者专家的活动项目，还结合了美术馆的公共教育，我们带着"边跑边艺术"做社会美育的工作经验深入横渡镇中心小学，与横渡镇中心小学的老师和学生们的融洽合作是从2021年4月20日梁海声的当代折纸课进小学后开始的，并在4月21日学生们到横渡美术馆来举办"美术馆日"而得到推进。"社会学艺术节"邀请的艺术家刘玥、柴文涛设计了选石头、洗石头、画石头的游戏方式与来横渡美术馆的小学生们一起画着玩，将绘画的线条与色彩关系的教育融入其中。欧阳婧依和小学生共画10米长卷《白溪画卷》，每个参与的学生都在长卷上签了自己大名，他们都获得了极大的快乐感，真是通过美育能够解放心灵。当时我就在微信朋友圈中说过：因为这些学生来过当地的美术馆（尽管美术馆刚刚开始还没有走上正轨），以后应该再也不会问我美术馆到底是做什么的了。果然等到我们再去横渡镇中心小学的时候，学生们会自然表达出"美术馆"这个关键词并对艺术格外有好感。根据馆校合作方式，5月12日，我们又在该校校长邢荷玲和该校美术老师陈宇蒙的安排下到了横渡镇中心小学，专门为四年级和五年级的学生们做一次无人机摄影的体验课程，课程由本次"2021社会学艺术节|横渡乡村"的驻地纪录片摄影师喇凯民到该小学做艺术志愿者。

横渡镇中心小学是横渡镇里唯一的一所小学，每年级一个班，共100多个学生，学校专门为留守儿童专门设计了很温馨的教学，教室桌椅是非常对话式的，色彩相拼也很柔美。校长邢荷玲在这几次美术馆的公共教育活动中都是亲力亲为地主持。当下上海一直在提倡社会美育，特别是和美术馆合作的学校美育，现在我们已经到了长三角来实践着这样的社会美育。横渡镇中心小学的学生摄影体验课程是我们设定的美术馆公共教育的一项内容，横渡美术馆的开馆展是耿敬策划的当地村民手机摄影展，而横渡的学生摄影展同样也在我们规划中。

作为摄影的第一堂课，并且以初步接触无人机摄影为特点，喇凯民与小学生们的无人机摄影体验是在横渡镇中心小学的操场上进行的，操场很大，校园内花草植物都

"2021社会学艺术家 | 横渡乡村"驻地纪录片拍摄者喇凯民在横渡镇中心小学为学生提供无人机摄影体验课

很好，校园周围则被山脉环绕。在上午课间广播操之后，四年级和五年级的学生就开始跟着喇凯民在操场上与无人机摄影进行互动。喇凯民先介绍了无人机使用要点，然后让它飞到上空，再轮流一圈给学生们看拍摄过程中的内容，然后再让无人机下降到学生们的头顶上方，让学生们和它打招呼，让学生们近距离地知道无人机摄影器材的操作过程和自己的姿态被无人机摄影入镜的过程。一直到喇凯民最后让无人机停下来并用手接住为止，学生们时而抬头望天空，时而围着喇凯民的操作盘看影像，整个体验课非常有动感。

本次无人机摄影体验课在程序上设定的是先在操场上互动，然后回到教室，在屏幕上让学生们看镜头中的自己，但因为学校的设备无法让这个视频顺畅播放，所以只能看了一点点学生们在无人机摄影下的几个图像，算是象征性地有一个体验课的结尾，而完整的视频可以另找时间让学生们到横渡美术馆来活动的时候再播放和回味。

（二十四）横渡乡村：用"社会学艺术节"答费孝通之问

2021年4月25日，浙江三门县的横渡镇大横渡村横渡刘举办了一个跨学科的论坛"2021社会学艺术节 | 横渡乡村"。这是上海力量在长三角的一次艺术乡建，而且是与第八届费孝通学术思想论坛平行的独立论坛，论坛遵循着策划人邀请制原则，但讨论的问题却紧扣着费孝通晚年的思想主题：富了怎么办。论坛的会场也很特别，是在山田间的横渡美术馆，放弃了馆内有固定主席台的报告厅，选了一个举办了由上海大学社会学院教授耿敬策划的"费孝通：富了怎么办"图片展的展厅，尽管这个厅不大，但保证了圆桌型的效果。一天半的论坛，第一天主题是"流动于城乡之间：一种观察与实践"，下设三个分支议题：①由艺术引发而来的社会学思考；②新建筑与乡村艺术社区规划；③乡村社会：在劳作中的艺术。4月26日上午是"新文科在横渡：学生论坛"，主题是"社会学与艺术学的合作思考：在行动方式中的新思维"，呈现学生对艺术乡建的实践与思考，也呈现了各位导师的学术方向和上述话题在学生一代中的反应。参与论坛的有艺术家、艺术策展人、建筑师、设计师、戏剧导演等，当然更重

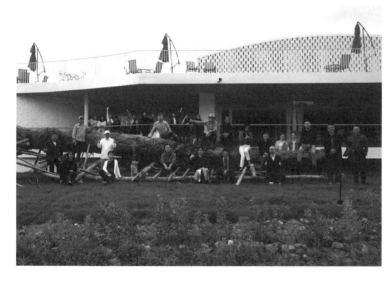

2021年4月25日"2021社会学艺术节论坛 | 横渡乡村"论坛与会嘉宾在横渡美术馆前合影

要的是还有人类学家、社会学家和历史学家，并且社会学家直接将艺术乡建与费孝通学术思想联接了起来，使得这次论坛具有首开先河的意义。

中山大学社会学教授王宁直接以《发展进程中的观念误区与艺术社区建设》为题开启了本次论坛的主题演讲环节，王宁要讨论的是到底要用"生存永远是第一位"的增长优先模式还是同步发展模式，将艺术作为文化事业以体现经济发展不是发展的全部。王宁的演讲同样是紧扣着费孝通提出的"富了怎么办"的"发展目的说"。麦克斯-尼夫（M.Max-Neef）的理论重新在中国语境中讨论，认为人的需要满足有个最低限度，限度满足了它就不具有优先性。"以人为尺度"的发展观被王宁推论到了艺术社区的建设领域，特别在乡村，要强调人的自立，不是从外部给乡民强加一个艺术的东西或艺术的口味，而是要让乡民自己能够有艺术能力的培养和艺术品牌的提升。这样的满足就不是动物的满足。所以"需要"与"满足"是有区别的，任何一个国家哪怕再贫穷，它都有作为人的尊严的需要，但是满足物是不一样的。从这个概念来讲，我们以往的贫困概念是有问题的，除了钱之外，还有精神贫困、情感贫困、安全贫困，等等。从这个层面，王宁认为艺术社区建设可以提升社会资本，社区形象提升了，也有助于吸引外来投资。艺术社区的建设还有助于超越本地的褊狭性。在传统上，我们非常强调本地的身份认同，强调本地的体验，但艺术让我们有某种普世体验，它可以跨越阶层。比如说，不要整天说自己是个农民，不要说农民本来就不应该跟艺术有关联，通过艺术社区的建设，我们可以让农民参与到艺术当中，你会发现农民其实也是可以有艺术体验的，让阶层的区隔和人的身份的碎片化在艺术面前被克服掉，从而超越褊狭的本地意识。

上海大学社会学院教授张敦福的《富裕之后的社会后果：乡村社会的生产、消费与休闲》直接提出费孝通研究被忽视的领域，就是消费、消遣、休闲、工作和娱乐之间的关系。张敦福重温了费孝通与张之毅合著的《禄村农田》中所提到的土地所有者脱离劳动的倾向后导致的消遣生活。张敦福认为：消遣经济中休闲时间的增加、充裕

是社会整合形式的重要来源，它们两者之间彼此影响非常紧密，人们在休闲中才能放松地、自由自在地互相来往。中国从城市到乡村，很多人都过上了富足的日子。但是这个过程改变了中国人社会生活的图景，包括中国乡村的社会生活图景，这个图景的主要方面是大家都在忙活。中国生产、中国制造，即中国的工业化，加上急剧的城市化，还有从传统的生产者社会向消费者社会的快速转变，结果造成了这样的一个景观：这个所谓的中国制造到底是谁生产、谁制造，在张敦福看来是工人在参与制造；中上层社会是消费的主力军；绝大多数人是工作、劳动、忙活的，少部分人是真的休闲，或真的有钱又有闲。所以无论是人口结构还是城乡结构都会呈现出生产与消费、工作与休闲的不平衡状态。总体而言，人们工作中付出了很多，消费越来越多，但是少了休闲，所以工业化和大众消费的后果之一就是造成了终日忙碌、很少休闲的人群。但因为缺乏休闲中形成的社会整合形式，结果造成了所谓"孤独的人群"。张敦富演讲的结尾是，回到眼前我们身处的地方：横渡美术馆。美术馆要提高当地人的艺术水准和文化资本，也应当像一个高大上的公共生活空间那样促进当地老百姓的休闲、团结和社交。

上海大学社会学院教授耿敬从艺术乡建的观察者到本次横渡"社会学艺术节"的策展实践者，是将我们以往的"社工策展人"的概念注入教学实践和自我检验之中。《横渡艺术社区建构中的社会动员——以"村民手机摄影竞赛"为例》可以说是耿敬的实践演讲，他回顾了艺术家的艺术乡建，并希望有社工专业的社会学参与进来，才能将艺术家的工作推进下去。他说"社工艺术家"的概念，对艺术家来讲已经是提出太高的要求了，这10年来他们已经做得非常好了。所以，我们提出这个要求只是一个概念而已。我们不希望艺术家把更多的精力放在社会动员上，毕竟他们是艺术的创作者，他们是靠灵感、靠情绪，而不是靠社会动员。那么怎么办？他觉得就该社会学家、从事社工服务的人出场，就应该接着艺术这样一个最好的乡建"抓手"。在艺术进入社区之后，如何让它扎根，这就是我们的工作。耿敬的态度是：我们应该走出书斋，走向社会，参与社会改变的实践。

上海大学社会学院副教授、青年学者严俊的《艺术乡建与文化自觉：关于目的、过程与影响的社会学思考》显然带来了社会学的评价方法论。从费孝通的"文化自觉"概念出发，就近年来人们一直在反问的"到底是谁的乡村""谁的共同体"，严俊基于"现实—价值"目标的互动提出了他的主张：经济社会学通常强调人的偏好是会变的，所以除了调整策略，让它落在村民既有想法的不同位置，实际上还有一种办法，那就是直接改变人的观念。如果我们真正去了解"乡村建设"发起者们以及整个知识分子群体的价值观，就会知道他们的目标恰恰是要恢复、甚至"无中生有"出已经断裂和模糊的价值。如何让村民的价值观念发生改变，如何让他们意识到现实收益不仅存在，还会越来越大，而不是迎合现存的村民需要，才是"乡村建设"的内在逻辑。就"艺术乡建"与费孝通的"文化自觉"而言，"艺术乡建"在严俊看来是一个实践中的"双向文化自觉"：作为行动者的村民，需要在艺术家的启发与活动参与中了解自己，明确未来的方向；作为行动者的艺术家，也需要真正成为整体文化中的一员和村民站在一起，反思自己的价值与方法的意义。"艺术乡建"乃至"乡村建设"，最终目标不是实现对传统的简单延续，而是要在互动中共同创造新的文化。

回顾一下，2019 年 5 月《行动的费孝通：江南一带的艺术乡建与公共教育》是我在第六届费孝通学术思想论坛上的演讲题目，到了 2021 年的横渡艺术乡建，以前是艺术家在行动，而这次是社会学教授的联合行动，并作为整个项目的立足点和发展的方向，它是一个从经济社会学向艺术社会学跨界而兼融的开始，也是我和耿敬联合策划"2021 社会学艺术节 | 横渡乡村"所设定的总体目标。在这个项目中，社会动员中的村民摄影展成为横渡美术馆的开馆展，艺术家的作品是驻地创作和村民参与共同完成的作品，"村民劳动"同样成为本次艺术乡建的主题。

（二十五）从村民协助驻地艺术家时要误工费到村民主动申请做横渡美术馆志愿者

2021年4月，横渡乡村"社会学艺术节"的艺术家陆续到了浙江三门县横渡乡村驻地创作，因为驻地艺术家的创作需要村民的协助，甚至以激发村民的灵感使之成为创作的互动主体为目的，所以艺术家们会先将艺术家的要求提供给村民，希望有合适的村民来一起参与。横渡镇政府委托了老村支书郦凤妙来帮助我调动村民资源，所以我在这个过程中是与郦凤妙直接交往最多的。郦凤妙很有见地，他知道很多当地的历史故事和村治情况，还会讲一些干部培训时的讲课教授抛出来的讨论话题，与他交谈没有障碍。在那段时间里，在横渡镇大横渡村横渡刘的横渡美术馆工地周围，村民常常能见到我这长头发的人不断地走来走去。由于我对这次"社会学艺术节"的重视，我早就决定自己驻地陪同所有来这里的艺术家一起工作，或者尝试一下作为一个策展人是如何协助艺术家创作，所以每位艺术家从去横渡考察到驻地创作都是我在横渡现场对接，和他们一起讨论作品的可能性，并且对过程当中出现的不同情况作出及时反应以便解决一些难题。艺术家通常是先根据当地的考察提出可实施的作品方案，但如何找到合适的村民帮助实施那是要问郦凤妙的，他了解了我们艺术家的想法和所需材料后由他去找村民聊实施的可能性，包括一些材料也是通过他以最方便的办法去购买的。由于与艺术家交往了一段时间，他这位原来负责在地统筹的老法师开始用自己的想法与艺术家交流了，最有意思的是郦凤妙参与了李秀勤的大石头雕塑的全过程，到后来和我们交流起了他想到一个作品方案，问我们能不能也做成一件作品。他指着几块之前从山溪中拉到横渡美术馆空地上的大石块——因为李秀勤后来再次到山溪中找到了更合适的大石块而没有用这些石块，说道，他想将横渡的牡蛎壳全部粘贴在这些石块上作为作品，他说牡蛎本来在海里也是生长在这样的地方的，现在让这些牡蛎壳从海里浮出海面。我们确实一到横渡就可以看到到处都是牡蛎壳，空气中满是牡蛎的味道。

李秀勤在当地村民郦凤妙引领下寻找雕塑的石块材料，并和叶小木讨论怎样打开石块

其实要说这次"社会学艺术节"的乡村志愿者的话，郦凤妙是第一个志愿者，他不但为艺术家去找合适的村民参与创作为艺术家提供当地的材料，还帮我精打细算制作成本。在两个月不间断的艺术家驻地创作到创作完成过程中，他为我排除了很多难题，涉及村民的劳动报酬时也常常需要他出面去协商。在"社会学艺术节"驻地创作筹备的时候，我与镇政府强调了这些村民不能无报酬劳作，只是不能太高价而是要公益价，因为这是一种艺术家在做的乡村公益。不过对政府来说最好是村民完全自愿无报酬参与，而对村民来说最理想的是赚更多的钱，两者之间的平衡其实是很"社会学"的，甚至是很"费孝通"的经济社会学的。

村民提出误工费的事，这是我以前在电影里看到过但实际生活和工作中没有遇到过的，让我一下子感觉到艺术家与村民之间的工作方式的不同。艺术家的工作不像村民劳作那样有规律，而是一边做一边想，甚至有

的步骤可能根据临时的一个想法或者更高的要求会有所调整,有的还会觉得需要考虑一下才能决定如何去呈现,所以一开始的时候艺术家工作稍稍有点延迟,村民马上就提出误工费的问题,哪怕上海的专业公司和人员在协助艺术家的时候都不会这么计较的。同样是搬运艺术家的材料,在村里的搬运费也比上海贵,问及原因,他们会说:不同于你们城市有路可以让车直接开到目的地卸货,我们这里是需要村民一点点搬到你们指定的目的地的。驻地艺术家最多的时候,从艺术家住处到创作现场,在政府派的接送车辆不够的情况下就临时用当地村民的私车,结果车费价格也比上海要贵些。每位艺术家的作息时间都不一样,通常是晚睡晚起,所以每次村民常常会一大早来电话确定当天的安排,到具体的工作现场合作的时候,村民到了上午10:00就提出要去做午饭准备吃午饭,下午到了3:00以后就提出要回去做晚饭准备吃晚饭了,这样的作息时间正好与艺术家的作息时间是反着的。其实即使在城市,市民也未必能理解这些艺术家的公益行为,像我们在做"艺术社区"的时候也是逐步推进地让市民了解我

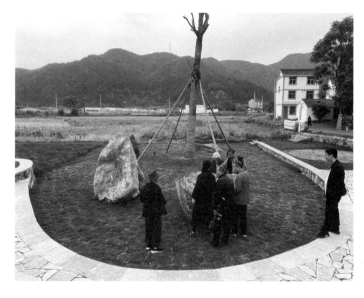

横渡镇村民与艺术家在李秀勤的大石块作品前讨论

们的意图和行动方式的，而这次"社会学艺术节"驻留艺术家与村民的合作过程中，经过一段时间的磨合，加上郦凤妙一直在给村民做工作，还是逐步有村民知道了艺术家在为村里做公益。后来参与的村民在除了材料费之外，就会略减自己的劳务费以表示感谢这些艺术家，实际上村民对这种公益的理解速度已经很快了。还有在外面打过工回到家乡的年轻一些的村民觉得，只要有艺术家在，他们就会对村子的发展有信心。有些投资方明确对村民说，他们的投资取决于这些艺术家是否长期在，如果艺术家长期在，他们就会对村里进行投资，如果艺术家不在，就不会考虑投资。

 忙碌的村民与休闲生活到底有什么关系，这关系到文化的位置，也是本次"费孝通之问""富了怎么办"需要讨论的地方。上海大学社会学教授张敦富来到横渡参加"社会学艺术节"论坛，就两天的时间，他发现了村民忙碌的程度很高。张敦福在演讲中说：昨天有3位参会者跟着当地的车去东屏古村落游玩，当地的一位年轻男子要来接我们，因为镇里交通管制进不了我们入住的民宿区，他就有点生气。因为这是熟人社会，你不给我面子，不让我进，我就生气给你看，回去不干了。回去之后，他的媳妇来了，年轻的媳妇穿着打扮非常时尚，然后我们就跟着这位女子的车去东屏村。到达后她说她不能等我们，她要回家看娃儿，要我们游玩后打电话给她。我们看过古村落后给她打电话，结果发现她来不了，她去三门县了，她让她的公公开车来接我们，而我们的雨伞、衣服放在那女子的车里。她公公说，明天他开车把东西给我们送过来。晚上打电话过去，他却说要我们今天早上车子路过他家超市时自己去取，结果今天早上我们见到了那位时尚女子的婆婆——老板娘，他家其他人呢？都出去忙事了。张敦福说起这件事的意思是说当地人非常忙碌，他们接了单子，但是要做的事情太多，以至于应接不暇，还好他们一家人调度总算可以把事情搞定。董老师和金老师带张敦福探访桥头古村落时，张敦福还注意到两位当地人的绿色解放球鞋虽然没露脚趾头，但是确实破旧，已经露洞了。张敦福不能确定他们是否还很贫穷，还是钱多了但不舍得吃穿，但忙碌大规模地、实实在在地存在。

张敦福这个故事讲得很生动，但是与这种村民忙碌形成有趣对比的现象是，"社会学艺术节"似乎让有些村民的休闲文化生活"活"了起来，有些村民因为熟悉艺术家的作品操作，也产生了自己的方法。像顾奔驰和陈春妃在搭建的钢管架子上拉彩色线的作品，开始村民协助艺术家做，很快村民可以在艺术家不在的时候按照自己的作息时间动手来完成它，以至于等我们去作品现场时看到了他们很有热情地在做艺术家的作品，还会烤田地里的土豆给艺术家吃，准备好茶水给艺术家喝，艺术工地上的气氛越来越其乐融融。我们一直在说乡村社区，如果没有志愿者，那是谈不上什么社区的，"社会学艺术节"在村民中也逐步形成了志愿者的意愿。已经70岁的郦国尝是在2021年4月在横渡乡村"社

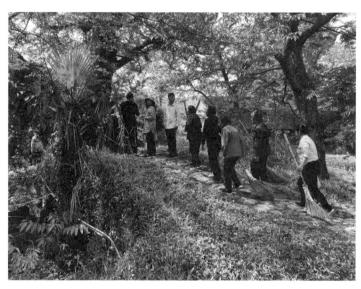

横渡镇村民在桥头村集合参与"追痕"活动

会学艺术节"中指挥百人抬大树干而完成这件作品的当地村民，同样他还协助了李秀勤等驻地艺术家在地性创作的完成。我在2021年5月"社会学艺术节"第二阶段时在横渡美术馆与郦国尝作了一次对话，对话后，郦国尝跟我说，他有一个请求希望我转告横渡镇政府，他希望能在横渡美术馆做志愿者。乡村有村民能如此主动要求做志愿者，我相信那是艺术的力量起了作用，我转告了三门县和横渡镇领导，说了这件事对"未来乡村社区"的重要性，它也是"社会学艺术节"本身的目的之所在，因为艺术社区无论在都市还是乡村都需要有志愿者出来组织和推进。

后来在横渡镇政府的安排下，郦国尝于 2021 年 10 年正式成为横渡美术馆的志愿者。郦国尝在 2021 年 10 月给我的一段微信留言是很让人欣慰的，他说："尊敬的王教授，您好：在您的举荐下我在 10 月 15 号成为美术馆服务者，我保证今后的美术馆内外，清洁，美观，使各位教授满意。"2022 年春节前我用微信给郦国尝发了问候："国尝好！本来想再到横渡来看你，但一直有疫情不方便就再也没有到过横渡。"郦国尝回复："尊敬的王教授您好：我本来想在春晚给你发微信祝贺，没想到你给我这个平民百姓先发来一个祝贺，实在是受宠若惊。在这里祝贺王教授阖家新年快乐，万事如意，身体健康，永远健康。"一个"社会学艺术节"让我们看到了乡村志愿者的出现，而我们事后根据摄像音频整理出来的《社会学艺术节与横渡村民访谈》，可以让人们看到艺术乡建在村民中的潜在召唤。

郦国尝在横渡美术馆做起了志愿者

（二十六）乡村美术馆与乡村社区：潜在对话的显现

最近乡村美术馆成为热议话题与前几年社区美术馆成为热议话题的情况是一样的，都是强调艺术进入人们生活的现场，而不只是营造一个艺术的中心体，只不过一个是在乡村一个是在城市。但在城乡中国的命题中，乡村其实绕不开城市形态，所以城市中的美术馆也会成为一种乡村目标。中国艺术研究院的《美术观察》2015 年第 5 期专门做了一个"当美术馆建在乡村"专题，选取了一部分案例，引发了讨论。这期栏目主持人缑梦媛在"主持人"语中说：美术馆管理者要在这个空间呈现其对乡村的理解，并探索它更多的功能，如联接乡村与城市，"互文"其历史文脉和人文精神，展现乡村现实需求，主张文化平等，唤醒审美自觉等，这或许能体现其之所以建于乡村所具有的不可替代的意义。

就像当代美术馆的兴起是由于当代艺术家在各大城市持续现场做艺术活动而推动出来的那样，乡村美术馆也是艺术家自发而来的"艺术乡建"过程中的派生物。至少从意愿来说，艺术家除了通过艺术乡建将当代艺术移入乡村，同时也因为美术馆是凝聚艺术作品的所在地，艺术家需要有一个固定的空间用以实践过程中的仪式性回顾。当然从理论上来讲，乡村美术馆还带有更多的文化在地性和文化创新的特殊性，生活记忆、民俗与当代艺术之间，艺术家与村民对话之间形成张力及其体验，从而形成社会实验和学术研讨的空间。尽管由于乡村的条件无法与城市相比，所做的美术馆有的时候因为过于简陋而被称为非典型的乡村美术馆。比如四川美院的李竹介绍的羊磴艺术合作社，广州美术学院的陈晓阳介绍的源美术馆，都有一个要点，就是最初并不是想到做成美术馆，而是以艺术理论上的参与式方法在乡村进行当代艺术实践。这种社会实验带有机制批评的视角，比如 10 年前靳勒在他西北老家石节子联合 13 户村民办了石节子美术馆等。在大都市周边地区的乡村美术馆可能会在设施上好一些，比如上海青浦区练塘可·美术馆，属于注册的民办非企业美术馆，做的展览也可以是以艺术家为主体的展览而抹掉了许多乡村与城市的二元格局特色。乡村美术馆差不多是对当

代艺术反思甚至于是对白盒子中心主义的批判而来的，尽管由于地域条件不同而各显其异，但是有一点是艺术家们正在努力的方向，就是通过艺术架起与村民沟通的桥梁。

艺术家、策展人和美术学院的努力是近年来乡村美术馆兴起的直接力量，当然，从公共文化服务体系的创新来说，公共文化政策和公共文化行政也在向前发展。比如2021年文化和旅游部、国家发改委、财政部联合发文《关于推动公共文化服务高质量发展的意见》，2021年上海市文旅局将"艺术社区"写入2021年公共文化服务创新的工作计划中，这些都是从社区美术馆到乡村美术馆发展中专业与行政互动的有效机制的案例。比如"社区枢纽站"与上海宝山众文空间的合作，就是宝山区文旅局将宝山乡村某些闲置的小粮仓空间改造成宝山区级小文化综合体，在罗泾镇的塘湾村、月浦镇的月狮村也有类似的例子，这样就可以直接将现当代艺术的展览和讲座送到村头。当然一些已经是居民住宅区但还是镇级所在地的地方也需要提供这样的公共文化服务。从2019年开始上海宝山区行政通过这些众文空间做了与以前群文体系不一样的创新，由于新美术馆学鼓励文化综合体功能，所以宝山众文空间是一个城乡间的社区美术馆在公共政策和公共行政层面的新路径。

关于乡村艺术社区和乡村美术馆的讨论，往往会卡在"谁的乡村？""谁的空间？"的问题上，其实这个问题不必纠缠不清，或许任何的判断者都会是武断的，事实上的情况比简单的判断不知道要复杂多少倍，比如，类似于乡村要不要钢琴，乡村要不要当代艺术的提问，已经在实践中被证明乡村同样是需要的。就像村民需要往城市里去住，村民需要好的医疗设施，村民需要好的学校供子女读书那样，当下村民的诉求是明显被贴上了城市人诉求甚至是中心城市人诉求的标记的，那在文化服务上，村民当然也需要与城市人一样享有高水准文化的权利。所以乡村本质主义论调尽管听起来像是很有道理，但背后却是以默认或者有意识规定城乡不平等观为基底的。特别是在城乡二元结构改变不了的情况下，文化艺术可以作为可流动的内容流动于城乡之间，"艺术乡建"其实做的就是这样的一种工作（我现在再更新一个词叫"艺术乡创"）。所以

我在参与的过程中，我会特别警惕貌似真理的这种乡村本质主义对文化在乡村的限制，就像我以前所从事的国际的后殖民艺术秩序研究那样。或者说，从文化自觉到文化创新同样也是乡村文化的目标，而不是停留在简单的民俗上并以此为标准的政治正确，即乡村记忆可以博物馆化，但乡村文化要在动态的美术馆化的推进中，直到乡村子女到了中心城市后面对新的文化形态也不再会陌生和难以介入。乡村要在文化自觉中的信息平等和交流平等中体现出乡村优势，才能使这样的乡村在文化生活环境中不再被边缘化，乡村资源才能得到积极的发挥。

艺术流动于城乡之间和艺术家流动于城乡之间不但会使艺术真的是在乡村美术馆的发展过程中，而且也会紧紧地推动着当代艺术创作和理论的发展。"参与式艺术"如何从白盒子的游戏中脱离出来，这种游戏过于艺术家的玄想化而在我的理论中一直是个反问，因为它是依赖于被假设的观众从属性进入艺术家意图的作品中，原来在理论上所提出的"参与式艺术""关系美学"等都是停留在美术馆里的一件作品是如何完成的关系设定上。而到了社区美术馆或者社会现场，将艺术作为互动媒介的艺术形态就有了更大的挑战性，由于主体间位置和关系的变化它变得可变动甚至倒置。所以乡村美术馆除了常规的展览和讲座以作为艺术史公共教育的配套，新型艺术带动着乡村社区的形成才使这种参与式艺术在当下进入了一个新的阶段。这样的艺术，不管是在乡村美术馆里面完成的——一般是展出的作品中有村民帮助的成分，还是更大可能性地在乡村美术馆之外形成的，其作为一个艺术连接村民的媒介，从"参与式艺术"（艺术设定为可参与其中形成作品）到"动员式艺术"（艺术设定为社会动员本身以形成社区性）是乡村美术馆价值的体现，并远远超出一般概念上的美术馆。以前的乡村以村头大树为小社区，而现在可能就是以美术馆为大社区，以前是以祠堂为传统规训的场所，而现在以美术馆为启迪未来的心智空间，其对艺术的社会学要求不同也会直接导致艺术社会学的转向，即从艺术中做社会学研究到让社会成为艺术作品本身。这样的艺术学更侧重于如何去发现、挪用和制造这些事件，而作品本身就在社会中。

从"艺术社区在上海"到"上海力量在长三角"的过程中，有一部分的理论和策展在"社区枢纽站"工作中，特别是从"艺术乡建"到"乡村艺术社区"的关键词发展中，本身也证明了这项工作层层推进的属性。而我总策划的 2021 年 4 月到 6 月连续 3 个月的"社会学艺术节"在浙江三门县横渡镇大横渡村横渡刘的活动，更是将社会学与艺术学重合了起来。比如一根大树干在美术馆的前面要挪动空间位置，因为大吊车无法开到跟前，当即策划了 100 位村民一起抬这根大树干放置到固定的位置上，它成为美术馆的镇馆之宝，因为它不只是一根木头，还包含了村民搬动大树干时的力学经验和村民意愿。而美术馆另一处的村民住宅的《背影花园》作品，当时艺术家只做了一个拱门方案，然后找到了村民用正反双面的竹片很精致地实现出来，如何从视觉上呈现这个竹片拱门，村民是动了脑筋都并且很好完成了二度创造。用当地山溪中的大石块开石而成为雕塑材料和在田地中搭建的结构体上做拉线装置，也都需要村民的智慧和劳动。这些不但是艺术家与村民之间的潜在对话的显现，而且也是艺术家与社会学之间的潜在对话通过这场"社会学艺术节"给显现了出来。

横渡美术馆正是在这样的前提下被计划和实施的，它就在横渡的一片山田间，美术馆的建筑体标志着时尚与乡村利用的有效结合。它不是一个白盒子的封闭空间，而是通过玻璃墙体与部分厅顶部与外部景观连成一片，通过建筑体与建筑体中间的半露天过道多边形组合，让小建筑体有迂回的虚实空间的心理扩大化对应，从而使整个建筑体通透了出来并很有必要地放大了美术馆结合农业的可休闲属性。开馆展是上海大学社会学院耿敬教授策划的"费孝通：富了怎么办"图片展和"我眼中的乡村美好生活：村民手机摄影展"。尽管它的内墙和照明不符合美术馆要求，美术馆外的景观设计也太过低端并使用了商业设计公司的业务套路，甚至于破坏了美术馆周围的艺术家驻地创作完成的雕塑与装置。乡村美术馆还在路上，这种问题只能有待于今后的改变了。

03 《视·觉——解析数码摄影的三大要素》讲座

郭金荣
（原上海市摄影家协会艺术部主任）

时间：2021年4月17日上午 9:30
地点：横渡美术馆
主讲人：郭金荣

三门县和横渡镇的各位领导、林书记、各位村民摄影爱好者:

今天很高兴到这里来和大家交流。今天在最基层的横渡镇建起了美术馆,而且开馆首展农民的手机摄影作品,见到此场景我很感动。今天又有了这样一次与村民摄影爱好者的直面互动,我想这确实是一次在农村推广摄影途径的实践。

我要特别感谢这次邀请我参加活动的耿敬教授和王南溟老师,让我能有这样难得的机会给大家做一次手机摄影作品赏析。

接下来给大家所作的交流,将围绕今天首展的"我眼中的乡村美好生活·村民手机摄影竞赛"的作品,落脚点在手机摄影上,并就有关摄影主要的理解和手机的智能

2021年4月18日,原上海市摄影家协会艺术部主任郭金荣在横渡美术馆作"视·觉——解析数码摄影的三大要素"的讲座

拍摄重点，谈谈我二三十年摄影实践后的一些看法，也就是如何来拍照、怎么能够拍摄出与众不同的作品。

现在就从今天横渡乡村民手机摄影竞赛入选和获奖作品开始讲起，也会具体讲解摄影的三大要素。

今天我讲的题目是《视·觉——简析数码摄影的三大要素》，其中"视"的理解是看待客观存在的一些事物，"觉"也就是个人对这些事物的感受和见解。

首先请大家看一些我用手机拍的图片。摄影，可以选择拍自己最熟悉的东西，这最能将自己的感情融合进去。

我们做了一个选题，叫作"城市景观"，它是对城市景观摄影的项目研究，也就是从白天拍到晚上，甚至要拍星空。城市景观与风光摄影有许多相像的东西，但是它有独特的内涵。这个是在上海的白玉兰广场、上海浦西目前最高的楼顶上用手机拍摄的浦江两岸景象。在一次拍摄时，随着时间的变化，也会产生不同影像的变化。我把摄影概括理解为三大要素，其中第一个要素"色彩"就是这个内容。摄影还要讲究取景的范围，用摄影的"语言"表现，以产生不同的视觉效果。

如果你用手机摄影，有的时候并不是拍一张就能拍摄出你需要的。我建议你多拍几张，选其中符合你要求的一张就行了。特别是有的时候拍活动中，或者拍家庭的合影照，特别需要连续多拍几张。另外手机上面也有专门的模式，应用了也可以作为辅助（讲座后我们一起来实操拍摄）。

我们了解了景观以后，人文摄影也是摄影者很关注的一个内容（《罗店彩灯》，陈鸣忠摄）。

我们讲的手机摄影是一个大概念，关于手机摄影的理解有好几种，在我的理解中最主要的是两种：一种是手机直接摄影；另外一种是手机间接拍摄，即借助于手机来操控影像记录仪拍的。像今天的百人抬树活动的照片，是手机控制无人机在空中俯拍的。我们不必一说到摄影，就以为只有用照相机才能拍，现在的手机有时候不一定拍

出来比相机逊色。拍摄民俗，要抓住一些主要的内容拍，还要考虑画面中的主次的安排。如拍摄傩戏，要对着最主要的面具（元素）来进行拍摄，画面采用了高往下的俯视，是考虑画面构成和角度。一些形式感的画面，要用手机加1米多长的延伸杆，顶上是影像记录仪（运动相机），借助蓝牙连接的手机操控拍摄，这在现场用相机是很难实现的。

一、手机摄影的智能化

（一）手机拍摄的3个步骤

我们今天讲的是智能化的手机拍摄。要拍好一张照片，我想一定要有以下3个步骤：第一是取景。手机拍照模式中有变焦的1×、2×，使用这个是很重要的。这个好像相机中的数码变焦和光学变焦，光学变焦是保证设定像素的，数码变焦是把局部截图，然后再放大。我们假如用到变焦拍摄时，要尽量用"×"的变焦功能。

第二是对焦。手机对焦是什么？是指画面中被摄的主体，用手指点一下被摄主体也就聚焦了。还有对焦点旁边有个小太阳，紧贴的垂直线上的箭头滑动是曝光加减（控制画面亮和暗）。

第三是按拍摄键。在完成上述两步后再按快门，拍摄才算完成。手机还有一个拍摄键在左边，你按一下也是拍照。这两个键，我们可以灵活用。

归纳手机拍照的三步骤：第一是取景，第二是对焦，第三是按拍摄键。

今天展出的各位的手机图，是遴选后做过图像后期处理的，而且也进行过两次构图，现在展出的作品或多或少有了图片视觉的"语言"。

在这里特别给大家解释摄影的构图。构图最基本之一的原则是黄金分割。我的理解是：可以将两根横线看作是取景中的地平线位置，竖线可以看作是建筑物、树等的垂直边缘。其中最关键的是4个点，取景时可以把主题内容放在4个点中的1个点上，这张照片就有了一定的平衡感。但并不能认为每张构图都要黄金分割，只是可以从这

个角度去进行理解。黄金分割还可以变性，它可以倾斜和扭曲……总之，我们在拍摄构图时，视觉表象可以从这开始。

有一次我路过陆家嘴，抬头见到前面高楼上有一个工人在清洗，当时感觉有特别之处，就用手机的 2× 拍了一张，再裁剪就得到了我感觉的画面。

（二）手机拍摄的模式

接下来我们来了解手机摄影的拍摄模式。打开手机照相机就有拍照、录像、人像、更多（夜景、全景、延时摄影、短视频……）等选项。其中重点一个是拍照，一个是人像，一个是全景，这是我们经常用到的。特别要给大家说的是人像，我建议大家拍人像的时候可以用人像模式，因为人像的智能化算法已经在拍摄中应用了，包括背景虚化等。还有延时摄影，艺术家倪卫华老师昨天在桥头村进行的一个现场感很强的活动"追痕"，延时摄影就可以动感性地将活动情景从头到尾地真实表现。

在"追痕"的村民互动现场，我用手机控制加了延伸杆的运动相机，拍出的照片多了视角的可能：它可以是大超广的全景，可以贴近拍摄，还可以俯拍。据倪老师说，昨天在桥头镇，在我们耿敬老师和王南溟老师策划的本次活动之中，他的艺术设计和主创中产生了几个之最，一是人数之最，二是年纪最大之最（有位 89 岁）。

手机摄影的延时除了固定拍摄，还可移动拍摄。

再介绍全景拍摄。按手机全景模式的旋转箭头来指示移动拍摄，再按一下，就可选择拍摄的全景宽度，我们也可以竖拍上下的全景图。如果我们需要高像素的全景照片，就可将手机横或者竖平移多图像拍（两张照片边缘要有重叠），然后用图像软件后期拼接。这里我用了 5 张照片拼接了一张全景图（大像素的图片，能符合展览和宣传的幅面尺寸要求）。昨天见到一棵古老的樟树，我用全景模式竖拍两张，一直拍到天上时再按键停止，再用两张竖的全景后期拼接，得到了如图涵盖古树边缘的全景图像。

手机上面还有一个特别功能：你的手机假如设置对的话，按一次键等于是一组照

片（隐含有多张先后记录的照片）。你如果认为拍摄显示的不符合要求，可以打开设置，从中另外选择需要的，选中成为定格"优选"的照片。手机的这个智能功能叫"实况"或者叫"动态照片"。此功能还可以合成为一段很短的视频，可以进行多图片的来回播放，可以合成为长曝光的（局部线动）堆栈图。

二、数码摄影的三大要素

我通过多年的摄影实践，概括了摄影的三大要素。

（一）色彩

摄影的第一大要素是色彩。

对色彩的理解可类似于白平衡。这张图拍摄是日出时，形成的高（蓝）与低（橙）的颜色（白平衡中明显的高低色温）；这张图为日落前的低色温图；张载养摄的都市晨图，为高低色温融合图。

现在我们拿起手机拍摄，能够合理运用智能拍摄，简化了许多摄影技能，也就不难拍摄出有色彩感觉的图像了。

（二）影调

摄影的第二大要素是影调。

影调，是高、中、低3种不同明亮的基调。其一是中间调。以这次展出的获奖和入选作品为例，展览图多为顺光拍摄，类似于中间调的照片。大家看一下，中间调有一个明显的特征，是黑白灰在画面中的比例较相等，尽管也有的是拍云和雾，但黑白灰的比例还是差不多。其二是低调。展览图中有夜景和逆光的，影调就比较低一点。低调的曝光是减少曝光，剪影照片也是。其三是高调照片。高调的拍摄与低调拍摄相反，需要增加曝光。比

如我们上海的一位企业家者拍摄的上海景观，再有如雪景可以高调效果来拍摄。展览图也带有明显的高调特征。

（三）形式

摄影的第三大要素是形式。

要想拍摄出一张有个性的照片，简单的思路就是先考虑一下从哪一个方面着手，归在三大要素的哪一类，然后就从这方面去拍摄。

我们这次展览的获一等奖的作品的形式是什么？一是用了透视的原理，二是相当于俯拍。我们在评选中要考虑到这是村民的第一次比赛，大家第一次投稿，所以相对来说要选一张在我们整个比赛之中较突出、较有当地特点的照片。

我们再来解读以下获奖和展览的作品，综合分析有哪些摄影上的表现：

这张展览图至少有两个特点，一是高调，二是中心对称，从中我们可以理解，照片具有摄影语言是如此的重要。假如你看多了、掌握多了、有所领会并有自己想法的话，当你见到有湖水的平面或者有反光体镜面的时候，就可以联想用镜像含义的对称构图，还比如路面上有水反光的时候，也可以用对称构图。

展览图用了类似于中景和特写，还有影调呈现了偏低调。

展览图用了透视感觉吧？人也相似，放在对称的点上。经过裁剪以后的这张图，可见照片中有多种"语言"汇合在一起。

针对类似透视形式的图，我归纳为要找到图上的3个点：一个叫起点，一个叫终点，还有一个叫消失点。在拍摄中你只要在构图中选择某一个角作为你的起、终点或者是延伸的消失点，其透视感觉就会呈现出来。展览图经过二次构图，卡住了前右的起点，然后透视到街的深处。大家不妨回想一下，看见的许多作品是不是也有此感觉？拍长城可以这样，拍交通、拍河流、拍乡间路也可以这样。

这里介绍上海的一位摄者拍的一张透视作品。这张作品曾经到国外展览过。观图，

视觉"语汇"用得很多：一个是框架结构，其中加有透视的感觉；一个是对称上海三大建筑的构图等；还有一个，我们以后也可以在拍摄之中运用，就是元素的选取和元素的重叠。它的元素在哪里？有代表性建筑的局部，有中心线的远处浦西，透明平面以下的浦东，这些将上海国际都市的内涵融合进去了。

从以上的图片解读，我们理解形式对摄影来说是很重要的，有的时候图片的形式会成为突出的因素。随着摄影的发展和对摄影的认知的深入，形式应该成为我们提高摄影的鉴赏能力和形象思维的侧重点。

手机摄影也有许多特别功能有待我们去实践和认识，手机的智能化会助力我们个性化想象的实现。

最后与大家分享我多年前用无人机拍摄的上海城市景观，当时是用手机取景和控制拍摄的，也许这是我拍摄城市景观的情感与理解。

社会学艺术节与横渡村民访谈

04

王南溟
（横渡乡村社会学艺术节总策展人）

郦国尝
（横渡村民）

时间：2021年5月23日
地点：横渡美术馆

编者按：已经 70 岁的郦国尝是在 2021 年 4 月开始的横渡乡村"社会学艺术节"中指挥《百人抬大树干》作品完成的当地村民，同时还协助了李秀勤等驻地艺术家在地性创作的完成。王南溟在横渡乡村"社会学艺术节"第二阶段与郦国尝作了一次对话，郦国尝当时也表示希望能在横渡美术馆做志愿者，在横渡镇政府的安排下，郦国尝于 2021 年 10 月正式成为横渡美术馆志愿者。本篇访谈是根据 2021 年 5 月 23 日"社会学艺术节"驻地纪录片拍摄者喇凯民所拍摄的视频资料整理而成，文字有所删减。

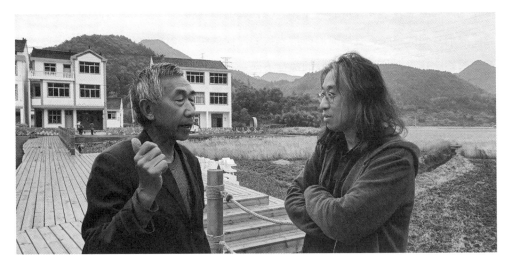

郦国尝与王南溟交谈

王南溟：从 4 月 17 日开始，我们的"社会学艺术节"开始了。我们第一件事情，就是要把这个大树干移个位置。那个树干，原来摆放的时候没有考虑空间，然后李秀勤老师来看了，觉得这个位置中间要有距离，人可以从里面绕着走。当时马上就面临一个问题，原来在工地的时候，这个树干就是用吊车吊的，吊车可以开进来。到我们要抬这个树干的时候，外面的景观已经做好一部分了，就是下沉式的景观，台阶都已经做好了，这样的话吊车就开不进来了。当时我就说："要么这样，就干脆让村民一起来抬这个木头。"从我本人来讲，这只是一个设想，因为我没有乡村经验，我也不

知道应该是怎么样的抬法,只是把这个概念说出来。这里本来就是一个横渡的"社会学艺术节",本来就需要村民,跟艺术家在一起工作,让村民了解艺术家,也让艺术家了解村民,这对我们以后在横渡开展艺术工作是很有好处的。我就想到了,让村民来作像我们专业角度来说的大家参与式艺术,可参与的村民来参与一下,也用行为的方式来呈现。所以就想到怎么用动员的方式让当地的村民抬这个木头。当时在这里负责工地的也是郦师傅(横渡村民郦国本),他说这要有100个村民才行。当时我是没概念的。后来他找了人,可能是先找了你,具体的我也不知道。然后,这个情况就变成了我们看到的镜头,就是你们在抬木头的时候的镜头,你站在树干上开始指挥,大家一起抬。这个很壮观,现场我们都拍下来了,结果是我们有影像、有照片。这个我很有兴趣,因为我不懂这个抬木头的过程,现在要回顾一下,你来讲讲,当时是怎么样开始来考虑这个问题的。

郦国尝:这个艺术馆建在我们横渡刘这个地方,这个地方老百姓很多。当时这个树干周围围了很多人,有的说这个树干是抬不动的,有的就说应该怎么抬,大家都决定不下来。有人说,你们只有把郦国尝叫来,他会搭这个架子,能做就做,不能做就做不了了。管工地的这个郦师傅就打了一个电话给我,跟我讲,这棵大树,你能不能搭起来架子抬,能不能撑得牢固?我说:这棵树我是知道的,你问的这个问题我要深思熟虑了,我随便答应是不可以的,我下去给你看看。怎么搭,需要多少材料,需要多少人,我要仔细去看一下。那天我就骑着自行车上来,我在边上转了几圈。问题在于,别的东西是有模型的,这个东西是没有模型的。打个比方,另外一棵树要我去搭,那就要用不同的方法搭了,因为树的形状不一样了。后来我跟他讲了,你要来让我抬这棵树,我会给你把架子搭起来。你要给我原料,买11根麻绳,山里搭架子的小树,就是那种碗口粗的树,你给我砍3000斤,这个毛竹杠子给我搞40根,你什么时候用,我保证给你搭好。搭好之后,说要多少人抬呢?我说要100个人抬,没有100个人是抬不起来的。这棵树的本身,据我的估计,有大概6立方米左右,樟树的单位重量大

概是2000多斤/立方米,这棵树的本身就有12000斤左右的重量。我考虑搭架子的小树,小树砍下来,我尽量估计是3000斤左右,总数有15000斤。15000斤,没有100个人是抬不动的。那天抬好之后,姓李的一位教授(李秀勤),她用镜头对着我,问我,郦师傅,这个架子是你搭的啊?我说,对,是我搭的。她又问我,你有没有模型呢?我说这个是没有模型的。然后她说那你怎么想出来的,怎么搭成这样一个形状的架子呢?我说,这个事情,是我看到之后,在我脑子里临时发挥出来的。这棵树只能采用这个办法,为什么呢?因为这棵树有高有矮,高的地方怎么搭,矮的地方怎么搭,都有区别。人要分配得均匀,不分配均匀那是不行的,你这边人多了,那边人少了,又抬不起来。这棵树下面是直的,这个头是歪的,歪的就造成抬的力量是不均匀的,所以人的搭配要均匀。

王南溟:这个架子,在你搭的过程当中,中间有没有调整的过程?就是有没有补一些什么环节?

郦国尝:基本上没有了。我在搭这个架子的时候就在脑子里考虑好100个人怎么抬了,我必定要考虑好100个人可以抬的位置。一开始的时候,我脑子里就有了充分的准备。

王南溟:当时参与的这么多人都是住在附近的吗?

郦国尝:基本都是。我们这个村庄不是很大,经济不是很富裕,人就在附近叫来的。

王南溟:当时刚开始的时候要去抬木头的,除了那家说一定要找到你本人的,住在对面的那个人他自己参与了吗?

郦国尝:管工地的郦师傅说,这个村庄有老有小,这树怎么抬,大家都下不了决定。郦师傅年纪和我差不多,他就说要和我说这个事,因为他有一次经验。他的房子后面有一棵檀木送给我们三门的一位有身份的人,树干已经被拿去了,留下的树桩有3000多斤,很高,大概有三个人高。他找来很多做小工的人,但都抬不动,没有办法。因为住在这附近的老百姓都在讨论这件事,我就说,在大横渡村这树抬出去是不可能的。

我就去看了下，然后说，凭我的智慧，我可以给你抬出去。郦师傅就说这个活可以让你来弄，需要多少材料和人力由他来，有 8 米长的树干，大小均匀些搞它两组。麻绳 5 根，叫来 100 个人，我把架子给搭好，因为它很大，容易倒下去，安全上要考虑好，我就弄了 40 根木头架着，放下去就不会倒。就是这样，当时那棵树也是我来安排他们一起参与抬出去的。所以他知道我有能力弄这个树干。

王南溟：那是什么时候发生的？

郦国尝：去年。

王南溟：那你这样一套就是靠经验来的吧？靠直观、靠直觉、靠自己的盘算。这套经验是怎么累积起来的呢？我对这个蛮好奇的。是从小干活多了，还是什么原因？

郦国尝：谈到这个问题，我要讲讲我的自身经历。我虽然是个农民，没有读过什么书，只念过几年小学，但在这种情况下临时发挥，这种小聪明，我脑子是有的。在干农活的时候，有些人只能有一个特长，比如有的人会犁地，不会种田，但是我这个人不管什么活都能拿下来。

王南溟：都会做。

郦国尝：比人家做的好一些，我平时就有这个特点。我没有学过泥水工（泥瓦工），但是我做坟墓的话，不管你是多有经验的泥水老师傅，你如果同我一起做你都是只能帮我打打工，技术水平都是我好。

王南溟：对，就是你的感觉好。

郦国尝：我做的坟墓有一种立体感。不管干什么事情我都有临时现场发挥。

王南溟：对的，这也是天赋。

郦国尝：实事求是讲这也是天赋。那天抬的时候，李秀勤老师问我，有没有什么框架，有没有传统？我都是临时发挥的。

王南溟：这个过程也很有意思，本来我们只是说这个木头放的位置不对，我们希望移个位置。这个木头本身是能够代表历史的，也是在这个地方从河里挖出来的，又是

这么大的一个木头。当时我们艺术家的第一反应,是这个木头很好,它本身承载着横渡的记忆,放在那边可以讲横渡的故事。这个木头本身就是一件作品,所以艺术家才会重视它。这个美术馆刚刚造好,我们有一个在地性的要求,也就是说既然在这里做个美术馆,就希望它带一点本土的记忆。当这个木头搬到这里来以后,我就把图片发到了我们的艺术家群里。我说,有哪位艺术家对这件作品感兴趣?李秀勤老师说,这个木头先不要动,让我来想想。所以才把这个木头,从原来仅仅是一个木头,变成艺术家创作的材料了。接下来,艺术家怎么创作呢?我们艺术界里面有一个说法,有很多东西,本身就已经是艺术了,不需要再去添加什么东西。比如说这个木头,我们再去做点装饰,就没有意义了,反而削弱了这个木头。让它原样保留,原样保留本身就是一件作品,是人工达不到的天然的一件作品。后来就面临着这个问题,就是说,要扛,不能用吊车吊了。那么就发生了这样一个抬木头的故事,这个故事本身又开始丰富起来了,它增加了这样一个抬的过程。这个抬的本身,正好也是把村民的力量,融入这个木头里面。当你们抬好这个木头以后,我跟李秀勤老师一看,这个结构就是一件作品,就附加了它的性能。这个结构本身留下了什么痕迹呢?留下了你们抬木头的痕迹。尽管现在不抬木头了,抬完结束了,人都走开了,但这个痕迹已经留下来了。曾经是这样抬的,而且这个抬法,完全是一个当地的农民按照他的经验来把握的。这样一个弯弯曲曲的木头,本身没有什么模型可以参照,完全靠经验,这100个人立在哪里也是靠经验的。后来我跟李老师两个人决定,这个架子,不拆掉,就保留了。有的人觉得这个架子不好看,但从我们艺术家的角度来说,艺术已经不是好看不好看的问题,而是艺术要留下一些可以让我们思考,引发我们力量感的这样一种痕迹的可能性。所以后来我们就跟人家去解释,我们要做的艺术是什么样的。我们这次做的活动是"社会学艺术节",它本身是社会学的,不是美学的,尽管它还依然是艺术家在做,但艺术家在做这个作品时,不止是艺术家本人一个人在做,我们希望艺术家到这里来,我们能把当地农民潜在的这种能力,通过跟艺术家的合作,呈现出来。因为艺术是个物,可以放着就形成一个

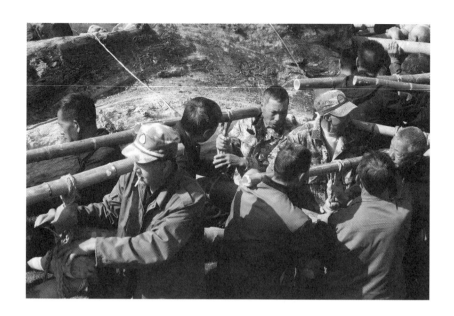

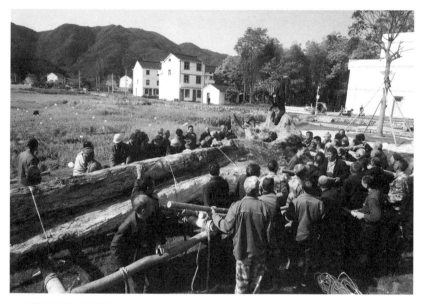

百名横渡镇村民抬大树干现场

横渡乡村：
艺术社区与社会学艺术节

物，可以让人去看的，那么摆放出来以后，既是艺术家的创意，同时也是当地村民劳动的经验，还包括一种村民的力量。直觉，经验，还有多少村民来参与我们这件事情，有了村民参与我们这个"社会学艺术节"，这样一个木头其实已经包含了很多内容，有100个村民来抬，这个痕迹已经保留下来了。

郦国尝：这个故事，今后社会上的人能够看到这是一种艺术。

王南溟：就是这个意思。它是有故事讲的，我们会竖一块说明牌子。我们"社会学艺术节"还没有结束，前面做了两期，后面还有一期。我们这次"社会学艺术节"是艺术家住在这里，根据当地的情况来创作，而不是艺术家在自己的工作室里面做好作品，到这里来搞一个艺术节，把作品运过来，摆放一下，摆好以后展览完了以后再运回去。它不是这个模式，是艺术家住在这里，跟村民一起，尽量找到要做的东西，看看有哪些是村民擅长的，尽量找这一类的人，找来以后，一起参与。艺术家可能有些点子会把村民劳动的经验和智慧给激活，有些经验已经用不到了，做手工活用不到了，但是通过和艺术家合作，通过一件作品，就逐步把原来手工活的记忆保留下来了。作品是可保留的，不光是一个物的保留，我们还有影像资料、访谈，文章、具体的描述，这些都是可以保留的。这些保留下来，等于是把村民原来的劳动的痕迹、经验跟他们劳动的思想和劳动本身的主体价值，就通过这样的一个作品给凝聚下来了。所以，当我们在设想这样一种方式的时候，其他的作品也类似这样，这是比较典型的，因为它是特殊环境当中产生的。路口的景观工程全部都做好了，吊车开不进来了，那么这个抬树干是灵机一动，我们搞创作的也会灵机一动，灵机一动就设计了这套方案。但这个木头可能要做一些防腐处理，比如用清漆，还有竹竿怎么样维护好，不让它散架，我觉得这都是事后要考虑的问题。你觉得应该怎么样保存这件作品比较好？有什么好的方法？

郦国尝：这棵树几年内是没有什么问题的，时间长久了一定会腐烂的。要保留的话，我的意见是，这个地方搞一个水泥基地，上面搭一个高架子，再用玻璃盖上，这样雨

就淋不到了。如果搭墙就把美术馆整体破坏掉了，人也看得到，也不会挡住美术馆的视线。如果有柱子，也是不行的。

王南溟：这个作品，我说也不用急，做到一定程度以后，大家交流多了，自然慢慢就会知道，艺术家做这个东西是什么意图，我们在这里获得了什么东西。从你本人的角度来说，你参与了我们的活动，后面又跟我们来往了这么多时间，你有什么感受，或者是觉得有什么比较有趣的、好玩的一些东西在里面？

郦国尝：大多数老百姓，认为这样的艺术馆没有什么意义，我虽然没有读过多少书，但我和别人的想法是不一样的。社会的发展离不了文化，离不了艺术，社会脱离了艺术和文化，那社会是发展不起来的。据我看，你们这次在横渡建成这个美术馆之后，今后横渡村里面的山区保护、旅游、今后老百姓的生活等方面，都会大大提升横渡人民的幸福度，今后横渡人民能走向美好富裕的大道，我有这样的一种想法。不要认为你们搞艺术的跟我们老百姓没有什么关系，这种想法是错误的。

王南溟：所以它有一个东西，就是艺术家来后会把这个地方当作一个宣传的点，艺术家在这里做作品，原来这里是没有新的可让人去了解的内容的，那么艺术家的作品做好以后，会有人来参与，会有人来讨论，而且有些媒体会来报道，这样好像这个地方逐渐地就变成一个新闻发布的地方了。不停地有活动，不停地有发布，周围的人就会过来，然后更远的地方的人也会来了，国际上的人也会过来。这样村民跟外面世界的联络，可能就会更加广泛了。同时我们也一直在强调，我们不能只在美术馆里面做艺术普及，应该要走出美术馆，到农村，到更广泛的社区。所以我们艺术界里面把我们美术馆到乡村的公共教育叫作"艺术乡建"。用艺术来乡建，同时也是我们艺术家更多地去了解中国乡村的一个最好的途径。要不然，我们艺术家就在工作室里面工作，工作完了以后，作品到美术馆里面去展览，美术馆展览完了以后再运回到我们的工作室里面，这样一个循环等于是在我们的艺术的内部循环。但我们通过艺术乡建，艺术家就走出去了，然后更广泛地接触各种各样的人，比如说，在城市里跟一些老市民面

对面地接触，在这里和村民面对面地接触。我们一定要让我们有这样的作品，它尽量是敞开的，不是说我一个人能完成的。这种作品是我做创作方案，但我一个人完成不了作品，尽量让村民参与进来，我才能完成作品。所以这种村民的参与，不是简单的帮我做下手，帮我实现作品。这里面已经包含艺术家设计这个作品的开放度，就是我有这个作品空间，我在做作品的时候，我可以跟村民在一起工作。这是我们艺术家会设计的这样一套方式，而且当代艺术里面是比较强调这种方式的。我们传统的作品，比如说书法，一个人就可以完成。而且书法写得好的人，你要别人来帮你完成是不可能的，从来没有练过书法的人，怎么帮你一起完成一件作品？甚至于哪怕对方是书法家，因为书法的风格不同，你们两个人也没法合作。但是在当代艺术里面，它是把合作这样一个主题，放到了一个作品的构思过程当中去了，所以它不是简单的一幅书法。我们在这里做的这些作品，可能村民们一下看不明白，比如艺术家做的石头，不是我们一直在做的活吗？原来一直看到的石头，怎么现在就变成艺术作品了呢？但如果了解了艺术家从开始做石头，一步步演变过来的话，人家就知道，原来这个石头是艺术家赋予了它另外的一个什么意义。创作过程当中，追求的是一种视觉上面的什么东西，艺术家需要的是什么？作品放在这，后面与村民的交流就可以慢慢地这样展开，村民就会理解艺术家到底是做什么的。包括扛树这件事情，解释起来，完全可以讲故事了。一讲故事，人家就知道原来这个木头包含了这么多的含义，那这个木头就显得很珍贵了。我称这件作品为横渡美术馆的镇馆之宝。

郦国尝：李秀勤老师那天将这块石头敲开的时候，你也在的，开始是我开启的。我叫来了两个人，一个就是这里附近的，叫小木的这个人。

王南溟：对，第一次是小木跟我们去山里面选石头。

郦国尝：小木也看，我也看。他会打石匠活，我也会一点，但是还是他的水平高。

王南溟：他完全是用手工打，他说从来不用机器的。

郦国尝：他的身体好，我的身体不行了。我在1997年时因为直肠癌开刀，当时医

生就说你不用医了,我为什么能活到现在,因为我心情好,能抵抗大病。我身体不好就不能打石匠活了,我身体好的话就自己打了。我们三个人把这个石头打开了。

王南溟:一般人偶然打块石头,打成什么样子就什么样子,就算了。但是艺术家有自己的要求,看到一块石头也是很讲究的。李秀勤老师对一块石头有严格的要求,她到山溪里看,她自己挑的。这块好,那块不好,她是有视觉要求的。

郦国尝:看阴雨天气和有阳光的天气,感觉就是不一样的。艺术是不一样的。

王南溟:对。艺术家是想象的动物。李秀勤老师在山溪里面找石头,花了好多时间,她所看中的石头是有她的道理的,有些石头不错,但是她不满意,这次吊车拉过来的石头是她最满意的。在溪水里面看到的石头太大了,当时拉不过来,所以要原地开石头。但是这开石头也不是随便开的。以往村民开石头是砸石头,它开成什么样子就什么样子了。李老师做一个石头作品,她是画好草图的,裂痕线怎么样来开,这个裂缝怎么出来,打开以后这个石头什么形状,她已经假设好了,她是根据她要开的石头打开以

郦国尝与李秀勤讨论选择石块

后的效果来设计的。尽管它形成的状况是自然的,但是设计这个自然状况是艺术家大脑里面的。打开这个石头以后要呈现什么样一个肌理,为什么认为这个好而不是那个好,这是艺术家自身受形式空间的训练后的判断。

郦国尝:老百姓是不懂的。

王南溟:对。艺术家形成了一套自己选择的语言方式,这个跟老百姓讲起来、沟通起来当然是有点麻烦的。

郦国尝:老百姓听不懂的,因为老百姓没有艺术的头脑。安装这个石头的时候,李秀勤老师要求方向怎么样、高低怎么样,都是在按照她的艺术思路在搞的。因为老百姓是不知道的,老百姓怎么知道这个石头有什么艺术。如果她当时看着不满意的话,她肯定就不吊过来了。

王南溟:对的,她吊过来,就是觉得这石头开得好。

郦国尝:当时石头开了之后,她说很好很好。

王南溟:她自己开心,说开得好,结果人家也不知道到底好在哪里,就看到她很开心的样子。

郦国尝:开出来之后,她看到了,同她的脑子里想象的一样,她很高兴。

王南溟:所以李秀勤老师这次在横渡很满意,很开心,她也觉得跟村民合作得很好,石头怎么开,做出怎么样的造型,放在这里的话怎么放,她完全达到了她原来的设想。这样的过程,我们也会有视频的。视频搞好以后,编成纪录片,有的时候会放在美术馆里放,村民看看,总会一点点地了解艺术家了,同时也跟着艺术家的设想,慢慢体会。

郦国尝:她拿这石头,搭这个架子,都有想法的。

王南溟:最后的目的是要实现什么,她自己假设好的。我们还到横渡镇小学帮小学生上艺术课,我们还会到横渡镇幼儿园,让他们小孩子通过和我们的艺术志愿者互动,从小就知道艺术家现在在做的作品意味着什么。

郦国尝:这些小孩子的脑子里,艺术影响会慢慢培养起来。我小时候没有艺术家和

我这样互动，小孩子的脑子里对于什么叫艺术，一点概念也没有。我希望你们艺术家，今后在我们横渡对艺术有更多的发扬光大。

王南溟：对的，我们会有艺术持续在这里推进，包括对周边环境的艺术营造，还有一些艺术化的旅游方式。不是旅游团的那种旅行方式，是我们用艺术的方式把人召集过来的旅游，相对来说是比较自然的旅游。比如说，后面那座山上，不是说一定要做出什么有个门头的旅游点，而是做成一条爬山的艺术之路，沿途都会有艺术家的设想，这样的旅游就变成了艺术的旅游。

郦国尝：上次我和你说过，这条古道现在叫鬼叫岭，历史资料上是叫桂桥岭，岭上面有一座白云庵，石拱桥有古石板。艺术家仔细一分析就知道，这岭是古代的交通要道。现在没有看到，但是你之前去看，只有这条古道，这就是艺术。横渡的旅游开发，也不是我一个人想做，也有很多人希望横渡今后的旅游蓬勃发展，历史资料我同金宝生两个人会做的。我有本旅游资料，李秀勤老师已经基本上看过了，这本旅游资料初稿里面的故事，基本都是我起草的。

王南溟：好的，辛苦辛苦。

对谈横渡镇中心小学的"美术馆日"

05

邢荷玲（横渡镇中心小学校长）
王南溟（横渡乡村社会学艺术节总策展人）
梁海声（横渡乡村社会学艺术节驻地公共教育艺术家）
欧阳婧依（横渡乡村社会学艺术节驻地公共教育艺术家）

时间：2021年4月23日
地点：浙江省台州市三门县横渡镇横渡镇中心小学

"边跑边艺术"到横渡的驻地公共教育项目从 2021 年 4 月 20 日开始进浙江三门县横渡镇中心小学和 4 月 21 日在横渡美术馆实施"美术馆日"的项目后,王南溟、梁海声、欧阳婧依再次参与小学课程,并与横渡镇中心小学校长邢荷玲在该小学操场一角的休闲区进行了一次短暂的对话,以下是此次对话的要点。

王南溟:之前我们筹备"横渡之春"的时候到过横渡镇中心小学有过一次交流,这次到这里是我们公共教育的第一次尝试,背后是横渡美术馆与社会学艺术节。按通常的做法,一个美术馆的建立是让小朋友、老年人到美术馆这个场所,慢慢了解艺术。我们希望通过美术馆与学校的合作——当然在城市里学校包括了大学、中学和小学,将美术馆的功能发挥出来。美术馆的功能和学校的不一样,它是根据展览、跟着艺术家走的,而学校的美术课程是美术老师按照教材来教的。美术馆的好处很多,比如小孩子一直在参加美术馆的工作坊,他们就会接触到各种各样的艺术家,这样等于探索了各种艺术方式,他们从小对艺术的接受面就非常广。而且美术馆是对于所有人都是

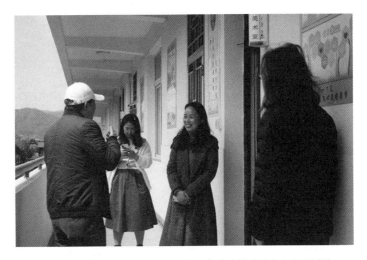

王南溟、梁海声与横渡镇中心小学校长邢荷玲在横渡镇中心小学讨论

没有门槛的,完全是自愿的,零基础,不需要考试,不会给分,完全是兴趣培养。所以如果美术馆能和在地学校结合在一起,对小孩子是很好的。

邢荷玲:对,美术馆在艺术上的指导,艺术家给学生在课堂上的美术课是很特别的。像我们这边的学生觉得艺术家是高高在上的,经过这几天和艺术家接触,他们觉得很兴奋,很有成就感。他们的作品都在美术馆呈现,这很感谢梁海声老师。梁老师的折纸让孩子们很兴奋。当时梁老师赠送了一个小的折纸,我们拿来想知道怎么折的,后来在课堂上教学生们折了。去到美术馆后我们学生与艺术家做了很多石头画,还有学生跟欧阳婧侬老师合作的大幅的画。虽然天气很热,但是他们很开心:我和艺术家同一堂课,我和艺术家同一幅画,我和艺术家同一件作品。他们就有这样的体会,有成就感。要是下次去美术馆,这些作品都在美术馆呈现,他们就会很骄傲。横渡美术馆给我们学校一个平台,让孩子能去那边练练手,能够和更多的艺术家去一起感受美、发现美,还能去画美。

王南溟:我们做美术馆的公共教育已经变得学科化了。它和高校美院、中小学的教

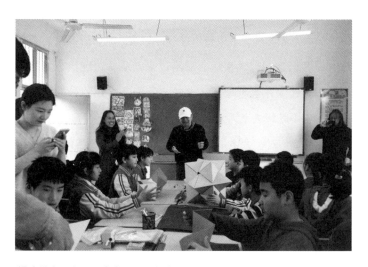

横渡镇中心小学梁海声折纸工作坊现场

育不一样，它就是美术馆的特色之一。我们现在很强调美术馆的公共教育，它是公益项目，不是像培训办班那样的产业项目，美术馆是非营利机构，通过非营利达到公共教育的目的。通常来说，现在文化政策越来越鼓励这些公共文化服务，有时候会给予一些补贴。目前我们当代美术馆的系统刚刚开始做公共教育，不过虽然说刚刚开始，实际上也努力了十几年了。当代美术馆在中国已经有十来年的历史，公共教育逐步从由美院毕业的学生来负责，变成了美术馆的公共教育，做出来就很好。今天的美术馆公共教育是带有原创性的，根据不同的地点、不同的对象，引发大家感兴趣的不同话题。所以美术馆公共教育不是一本教材，而是因地制宜的，在不同的地方会有不同的做法。现在美术馆公共教育变成一门学问，我们现在逐步积累案例，逐步开展实践。原来我们的艺术教育主要是学校的美术老师来进行，像华东师范大学有艺术教育专业，但还有一种艺术教育，就是美术馆的艺术教育，这和学校的美术老师不同，像你们学校的美术老师和我们美术馆的艺术家工作坊的教育是不同的。我们称美术馆的艺术教育是公共教育，负责公共教育的人员，要慢慢地与公众磨合，根据不同需要来补充内容。因为美术馆的公共教育，首先是要有人来。以前我们美术馆办的公共教育，如美术馆免费给大家做工作坊、免费讲座，但都没人来，所以我们不再等人来了，我们主动下去，这就是我们这些艺术家从上海跑过来，从"边跑边艺术"开始的原因。我们就是想先做一下，让大家看看是怎么做的。我们美术馆的公共教育就是这样做的，所以我们也可以中午不吃饭去上课。

邢荷玲：对，大中午很辛苦，给孩子们上折纸课、画石头画等。我们横渡的孩子本身就在山区里面，见识非常少，现在经过横渡美术馆的活动，他们的眼界突然宽了。

王南溟：这个美术馆相比我们乡村、镇级的美术馆已经是很前沿的了。

邢荷玲：对，很不错。

王南溟：我们做这个活动，是把上海累积起来的内容放到乡村。我们做的工作坊活动之一，在当地画石头，这是我们问过你们这边镇里的。当时问镇里你们当地有什

么特色，镇里就说是画石头，我说好，那我们就在石头上画抽象画。我们的折纸活动是锻炼小孩子立体的空间感和动手的能力。欧阳婧依的活动是对景写生。为什么对景写生呢，它可以勾起对自己习以为常的风景突然在图像上呈现后的不一样的感觉。欧阳婧依的计划是在图像上画出一些不起眼的风景，然后在美术馆展览出来，让当地人看了以后会马上看出这就是他们身边的风景，结果被艺术家画出来了。欧阳婧依与学生们一起画白溪长卷，小孩子经历过了这个活动，以后看到白溪，就会有不同的感受。我们这次是以3个小组分别和学生互动：第一组折纸，由梁海声主持；第二组画石头，由柴文涛和刘玥主持；第三组画白溪，由欧阳婧依主持；同时4位艺术家在横渡又在互相帮忙。这是我们第一次在横渡做的尝试。

邢荷玲：真的很好。希望以后美术馆和我们学校长期合作下去。美术馆有活动，我们就去参观，或者美术馆需要我们学生过去帮忙，我们就大力支持。

王南溟：比如说，我们美术馆以后有什么活动，我们就让孩子们过去，美术馆配人员进行导览。专业导览比较难，但我觉得慢慢会有这样的人在当地出现。

邢荷玲：一件作品怎么创作、怎么呈现、有什么内容，根据这些去进行讲解。

王南溟：因为有了美术馆，小孩子就有了一个作品的背景，这样他们听起来就明白了。不然你和他们讲，却一点背景也没有，他们是不能理解的。有了美术馆的好处就是，以后小孩子再也不会问，美术馆是做什么的？至少这点他们就知道了。以后他们见到艺术家就觉得没距离，如果再和艺术家交流小时候在美术馆的故事，艺术家就会很开心。从小和艺术家之间有对话的可能性，长大后没准会在大城市里去看美术馆的展览。这是潜移默化的，不要小看就这一次工作坊，对有些人影响很大的。

邢荷玲：肯定是对孩子们有影响的，对他们的一生都会有影响。他们肯定会说，我小时候在美术馆画过画，我小时候和哪位艺术家合作过。

王南溟：与小学生的合作成果，以后我们会在美术馆展览，也会拍照片保留下来。

王南溟：欧阳婧依现在还是油画硕士生一年级。

邢荷玲：我那天看，那么年轻啊。

欧阳婧依：我本来也是学生，我本科也是在上海大学上海美术学院读的油画专业。我平时很喜欢对景写生，这次带小朋友们去发现家乡，发现身边的美。比如说我刚刚给他们说的，风景写生最重要的是你的对象是眼前所见的，就是要打破我们固有的思想。比如说平时认为河水是蓝的，但我们刚在白溪旁边，会发现白溪是有一点青绿色的，小朋友在创作的时候，可以根据光线、河水的变化去改变。所以那幅长卷里面小朋友画的溪水是发绿的，很好看。我也相信他们通过这次的风景写生，能真切地面对身边的事物，而不是凭脑海固有的记忆。

王南溟：是的，不要只是我们艺术家来这边说"太美了"。艺术家把他们认为的美，通过艺术家工作坊建立学生们的印象。现在有了经济条件，人们就可以把自己的家乡打造得越来越好。

邢荷玲：对，让他们发现身边的事物很美。他们在这里，没受到指点，就不知道身边的美。但经过欧阳老师的指点，发现这里可以画，那肯定会发现美，美在画中。

欧阳婧依：而且这次小朋友们画一幅合作的写生画，也能锻炼他们的合作能力。因为他们也能分组画，比如这里想画什么，另外的地方想画什么，他们可以进行交流，然后画出商量出来的作品。这对他们来说应该是很有意思的。如果是我小时候能经历过创作10米长卷，那我现在也一定会记忆深刻。

邢荷玲：这个经历他们永远不会忘记的。像欧阳老师说的，小朋友们一起画一幅10米长的画卷，就能体现他们互相合作的团队精神。

王南溟：对，互相合作。而且能有一种讨论的训练，这样共同话题的讨论就会形成。我们梁老师本来是广西的，去过日本留学，这些年一直在上海致力于折纸的公益课程，我们在"边跑边艺术"项目里一路合作过来。

邢荷玲：梁老师上课很有耐心，一步步教他们如何去折。艺术离不开课堂上的传授。

梁海声：小朋友很聪明，这个课程对他们五、六年级来说，最后一步难一点。因为

考虑到要展览，有的操作性的步骤就让欧阳老师一起帮忙，一开始她也觉得很困难，折不出来，但慢慢就记住了。从平面到立体，里面有一种数学的内容，它是比较新的概念，就是"白银比例"，和我们通常说的"黄金分割"的比例有点不同。"白银比例"是我们东方用得比较多的，我们以前很多建筑都是用这个比例，曾经是我们中国独有的价值观。慢慢从感性来接触，小朋友们就会开始思考，会有一种自信。

"2021 社会学艺术节 | 横渡乡村"论坛综述

魏佳琦
（上海大学上海美术学院艺术学理论硕士生）

2021年4月25日,"2021社会学艺术节论坛"在浙江省三门县横渡镇横渡美术馆举办。本次论坛由上海大学社会学院教授耿敬与"社区枢纽站"创始人、批评家王南溟联合策划。来自浙江大学、中山大学、华东师范大学、上海大学、同济大学、中国美术学院等单位的10余位专家、学者们出席了此次论坛,并围绕"流动于城乡之间:一种观察与实践"这一主题,进行线上与线下结合的方式展开话题分享与深度交流。浙江大学艺术与考古学院副院长王小松担任论坛总主持。

开幕式上,全国政协委员、华东师范大学教授章义和首先为论坛致词。中国美术家协会主席、中央美术学院院长范迪安为本次论坛发来贺词,并由策展人、上海大学博物馆副馆长、上海大学美术学院副教授马琳代其宣读。

章义和在致词中表示,首届未来乡村论坛的举办是国家脱贫攻坚与乡村振兴两个战略的有机衔接,乡村振兴不是另起炉灶,而是在脱贫攻坚基础上的继续推进,首届未来乡村论坛在浙江三门的举行适得其时,此外做好乡村振兴就要打通城乡之间的融合发展,将其作为一体研究。中国目前进入了创新时代,讲究批判性思维与问题意识,此次论坛的不同专家身份与不同学科交叉是创新动力的重要来源,交叉和融合是文化的基本特性,这一特性决定着文化的力量。同时他也提出艺术要与学校的合作,目前东南沿海的乡村是面对着"富

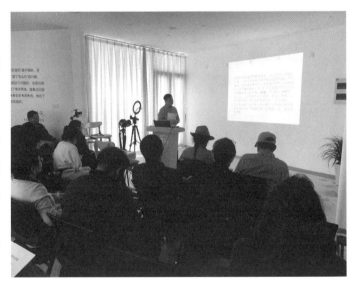

2021年4月25日,"2021社会学艺术节|横渡乡村"论坛现场

了怎么办"的困境，要回归到艺术本质的问题，因此需要文化的浸润。

范迪安在贺词中提到，乡村振兴需要多方学术的合力，不仅需要深入研究特定的乡土文脉来推动传承传统文化、修复村落文化生态、激活乡村文化的内生动力，也需要通过艺术家在地介入来打造可视、可感的艺术乡村景观，更需要将乡村振兴的核心建立在乡民主体意识的重塑上。只有使乡民们意识到自身文化的可贵与潜力，激发建设家乡的热情，才能真正使乡村建设落到实处，艺术家们的艺术乡建理想也才真正有处可栖。对于此次论坛他认为，在横渡开展的活动非常丰富，发挥了艺术作为连通贯穿生活现实的桥梁作用。乡村美术馆的建设，乡村展览的举办，艺术家走入乡村小学的美术课堂，建构城乡艺术社区的线上平台，将"乡村建设"作为实践考察与学术课题等方式，都别开生面地探索了艺术乡建的路径，为乡村的功能转型、审美提升与创新发展提供了多重可能。

在开幕式结束后，论坛总策划之一、上海大学社会学院教授耿敬以横渡"村民手机摄影竞赛"为例作了《横渡艺术社区建构中的社会动员——以"村民手机摄影竞赛"为例》的特别演讲。他在演讲中强调，近十年的艺术乡建，艺术家逐步探索出一条可行性的道路，艺术虽然作为一个最好的乡建形式，但它没有真正动员村民参与到艺术行为当中。所以新阶段的艺术乡建应该是以艺术家、社会学家、社会工作者以及在此工作基础上所动员起来的普通民众共同参与的艺术乡建过程，最强化的是在整个艺术乡建过程中的社区动员。在此次动员横渡村民手机摄影展的艺术实践中，遵循了"少投入、低门槛、易实践"的一个基本原则，结合奖励机制让村民获得荣誉感，激发创作和参与的欲望，并为了村民的自我动员和可持续发展，促进横渡镇成立了一个村民摄影协会这样的长效机制。

一、由艺术引发而来的社会学思考

自从 2018 年社区枢纽站将美术馆艺术进社区和艺术社区在实践中的逐步形成，艺术社区理论也在跨学科专家的共同参与下，得到了思考和论述，特别是有关城乡社区之间与艺术如何发生关联，也是通过一次又一次的论坛，将实践的可能性深入到思考的反思和建构。这次"2021 社会学艺术节 | 横渡乡村"论坛，是社区枢纽站在以往学术积累的基础上再次策划的全天的论坛。论坛设了 3 个分议题参与演讲和讨论，将社会学、人类学、艺术、建筑、设计、表演和艺术管理学等专业加以理论和实践的互动。

论坛第一部分由"社区枢纽站"创始人、批评家王南溟主持，中山大学社会学与人类学学院社会学与社会工作系、中山大学消费与发展研究中心主任王宁，上海大学上海电影学院表演系副主任刘正直，陆家嘴社区公益基金会秘书长张佳华围绕"由艺术引发而来的社会学思考"这一主题展开多个角度的探讨。

王宁发表了题为《发展进程中的观念误区与艺术社区建设》的演讲，针对发展进程中"生存永远是第一位"和"艺术作为公共品对地方经济发展无用"这两种观念误区做分析，并从外部性角度讨论了艺术的价值。他认为，艺术社区建设通过艺术活动的举办吸引低收入群体的注意力从而减少犯罪率；通过文化包容的方式提升社会资本；同时艺术社区的建设可以增加本地舒适度、提高地方宜居性。艺术社区建设不纯粹是财政支出，也有财政的回报，它不仅具有经济外部性，还具备社会外部性。通过艺术实践，培养居民的艺术修养，从而改变其自身身份认同，形成新的文化认同，同时艺术社区建设促进社区整合，增强社区凝聚力。表面上是财政支出，事实上提升了地方形象，让外人愿意到这边来参观旅游投资消费，所以它最终其实还是有经济效用的。艺术的社会外部性最后也会转化为经济外部性，即带来经济成果。

刘正直通过对表演艺术的脉络梳理，总结表演艺术的使命与功能。他认为，好的戏剧应当具备以下因素，好的艺术、好的社会型活动亦然：第一，时间性与可持续性；第二，

空间性，因地制宜；第三，社会性，即沟通和交流，被观众理解；第四，仪式，能够让观众尊敬；第五，娱乐性，观众可以借以抒发情感；第六，教育功能。不论是戏剧还是其他艺术形式，甚至是社会性的介入，首先民族与世界的关系，这也是费孝通先生提出的"天下大同，美美与共"，既是民族的，也可以是世界的。城市与农村这种隔阂也是可以来打破的，只不过需要一种媒介，有媒介来介入才能够产生社会性的效益和建设的持续性。

张佳华结合自身组织的社会实践案例分享了4个关键词：社会组织、实践、资源整合、居民的组织与参与。陆家嘴社区公益基金会属于非公募的社会组织，一端连接社会资源，另一端连接社区，通过一些相关的机制使资源的投入有预期的产出。项目主要分为街面道路微更新、居民生活空间微更新、墙面微更新以及艺术公教活动。他指出，该基金会主要通过艺术的方式介入陆家嘴老旧小区，目的是改善空间的视觉面貌，改善居民生活的品质。但作为一家社区性的基金会，总的体量、能量还是非常薄弱，内部参与者被激发、自组织、培育或者发展，这是地方能够持续建设、持续有活力的最为关键的因素。同样，横渡社区的发展也是需要志愿者协会长期植根在本地，寻找相关村民，定期举办系列活动，村民的积极性才有可能被激活。

二、新建筑体与乡村艺术社区规划

论坛第二部分主题为"新建筑体与乡村艺术社区规划"，由上海大学社会学院教授耿敬主持进行。上海大学社会学院教授、博士生导师张敦福，华东师范大学设计学院讲师、荷兰注册建筑师伍鹏晗，上海大学上海美术学院建筑系副系主任魏秦和同济大学建筑与城市规划学院景观学系副主任董楠楠，4位学者分别从乡村的生活方式、乡村产业建筑、乡土景观以及西方视角下的乡村比较作多维度探讨。

张敦福致力于消费社会学的研究领域，他首先论述了中国普遍的"消遣经济"观念，

在他看来，这个概念与中国传统的经济形态、经济特征以及社会性质紧密相关。社会生活与经济生存体系中的不同生存方式构成了生计经济，生计经济是一种非常重要的社会整合形式。而消遣经济中休闲时间的增加、充裕是社会整合形式的重要来源，它们两者之间彼此影响非常深刻。当下随着社会变迁，中国大规模、大面积地富裕起来，中国人社会生活的图景包括中国乡村的社会生活图景发生改变，人口结构和城乡结构都呈现出生产与消费、工作与休闲不平衡的状态。工业化与大众消费带来的后果之一即造成人的终日忙碌，由此他提出要用传统乡土社会的休闲、消遣观念和生活态度予以平衡，以提高社会生活质量。

伍鹏晗作为建筑师库哈斯乡村研究团队的一员，分享了在城市化快速进程下对于欧洲乡村的观察与思考。他分别叙述了德国乡村、荷兰乡村及俄罗斯乡村的农业发展状况，他认为在社会变迁城市化进程中，乡村会是整个革命的最前线，因为在当下的现代化社会，农业已经脱离单靠季节性的农业生产，反而包含基因工程、高新科技、遗产记忆、季节迁移、土地买卖、政府补贴、临时人口、税收优惠、招商引资、政治动荡等诸多因素，其实远比快速城市化所带给城市的变革要更动荡许多，而且更值得我们去思考，因为任何一个因素都可能对乡村造成非常大的改变。

魏秦结合近10年的乡村教学与实践，以以往的建筑案例来探讨如何营造小而美的乡村公共空间以及乡村产业建筑的再利用策略。对于乡村的公共空间的功能，她提出，公共空间主要分为生活性的功能空间、信仰性的功能空间、生产性的功能空间和娱乐性的功能空间，这些功能空间会随着生活产生变迁，所以研究者应当有意识地紧跟现下生活。此外，对于乡村产业建筑再利用的思考，她认为可以从3个方面展开工作：一是功能提升和置换；二是形态的更新和变异；三是通过对传统建筑、乡村产业建筑结构的挖掘，通过创新和融合来做一些尝试，以此激活处于荒废化状态的传统乡村产业建筑。

董楠楠介绍了自己团队从2017年起持续4年的"田园实验"的乡村实验性临时景观演绎系列，该实验主要以乡村农作季节的农田本身作为景观用地，以最小的干预程度

而重构当地的景观呈现。该实验分别在上海崇明建设村、上海金山水库村、浙江台州的横渡镇进行，其中金山水库村的乡村艺术节是2019年上海城市空间艺术季中唯一的乡村振兴主题板块的案例。他提到，对于乡村而言，一方面我们更多的工作是在配合乡村的治理，另一方面在这其中有更为多元的角色介入。以横渡为例，它不仅仅是个地名，它实际是在强调：未来的乡村振兴，需要我们用社会学、艺术、规划、建筑景观，甚至更多专业学科的视角来观察乡村，协同解决乡村存在的问题，即用这种多学科的横向拉通，不同学科、不同专业人士的共同参与，真正实现乡村振兴。

三、乡村社区：在劳作中的艺术

本次论坛的最后半场主题是"乡村社区：在劳作中的艺术"，由浙江大学艺术与考古学院副院长王小松主持。在王小松的主持下，上海大学社会学院副教授、上海大学经济社会学与跨国企业研究中心（IESM）联合主任严俊，中国美术学院雕塑系教授、博士生导师、艺术家李秀勤，策展人、上海大学博物馆副馆长、上海大学上海美术学院副教授马琳等3位学者从社会学、雕塑、策展等多个角度分享观点。

严俊在《艺术乡建与文化自觉：关于目的、过程与影响的社会学思考》中尝试从费孝通的"文化自觉"大概念下展开论述，结合社会学理论研究方法建立了一个理论模型，并按照目的、过程和影响3个要素重点分析了"碧山计划"和"青田范式"两个案例。他认为，"艺术乡建"是一个实践中的"双向文化自觉"：作为行动者的村民，需要在艺术家的启发与活动参与中了解自己，明确未来的方向；作为行动者的艺术家，也需要真正成为整体文化中的一员和村民站在一起，反思自己的价值与方法的意义。

李秀勤是本次论坛中唯一一位以艺术家身份发言的嘉宾，发言内容围绕此次在横渡创作的《啄石启悟》石头雕塑作品展开。对于选择盲文这一创作形式的原因，她提到主要有两点：其一，她认为盲文是需要人以触摸的形式，通过触觉去感受作品，这一方式

与历史上人们对于艺术是视觉化的印象相异，因此她提出艺术是一种体验，一种感知生命的方式；其二，盲文的结构是凸出的、正面的，但其制作方式又是通过将反面压出来，以凹显凸，这是凹与凸的转换，而凹凸的本质就是雕塑。

马琳主要介绍了从2018年起持续至今的"边跑边艺术"艺术实践，并以时间线性梳理了以往的社区展案例。她提到，"边跑边艺术"是"社区枢纽站"所推动的一种行动方式，它没有固定成员，是一个由策展人、艺术家和志愿者组成的开放式小组和平台，更是一个能够与社会美育相结合的过程。对于此次的"边跑边艺术到横渡"，策展人在选择艺术家时就以作品在地性为前提，艺术家需要先在当地驻留、考察而后逐步创作，因此"边跑边艺术到横渡"不仅仅是一个展览形式，它也包括了美育工作坊、艺术家驻留、专家论坛等内容，它更是一个综合性的艺术活动。

最后，王小松在论坛总结发言中向在座的嘉宾学者表示感谢，并指出，"艺术社会学"和"社会艺术学"是两个根本不同的问题，今后会在横渡创造"横渡宣言"，并以此为论坛的核心目标。因为不论是户外雕塑、艺术装置还是美育工作坊，都能反映乡村的未来、乡村的核心问题，我们要将横渡所做的艺术实践、举办论坛等经验分享和传递下去，因为艺术就是要走在前面。与会专家、学者的分享与交流，不仅肯定了首届横渡乡村"社会学艺术节"为多学科的视角和观点交叉互融所提供的创新性平台，更为日后的艺术乡建提供了丰富的学术理念，有助于更好地拓展新时代艺术与社会实践的创新视野。

村民手机摄影展、费孝通图片展小记

周美珍
（上海大学上海美术学院艺术学理论硕士生）

2020年8月，上海大学社会学院耿敬教授与社会学专业4位本科生蔡晨茜、兰珊、梁逸慧、庞雨倩一同对当地村民进行调研，展开深入动员。在调研过程中，我们了解到横渡镇除了依靠先天的自然环境外，当地的村民通过3个阶段，实现了脱贫。上海大学社会学院在实地调研后，重点关注乡村振兴后村民们精神生活匮乏的问题。

2021年4月，耿敬和王南溟老师策划了"村民手机摄影展"和"费孝通图片展"，两个展览都以照片的形式展出，用雪弗板上墙。村民手机摄影展的照片主要记录了横渡的自然与人文风光。4月17日，在王南溟和耿敬老师的带领下，上海大学上海美术学院的研究生与上海大学社会学院的本科生一同在横渡美术馆布展。他们各自发挥自身学科的优势，根据社会学院提供的图片内容，结合展览空间，依据评选的名次划分展出的位置，请当地的布展公司进行作品的安装上墙。4月18日，村民摄影展正式对外展出。在展出的空间中，上海市摄影家郭金荣还进行了"视·觉——解析数码摄影的三大要素"的讲座，给听众现场教学手机摄影的技巧。在此期间横渡美术馆整个建筑体中的三扇门徐徐打开，将室内的村民摄影作品与室外的稻田融为一体。

费孝通在1989年11月2日写的《八十自语》中提出："'志在富民'是不够的，还有一个富了怎么办的问题。"依据这句话，在耿敬、王南溟和郭金荣老师的指导下，在横渡美术馆另一个空间展出了17张费孝通的摄影作品，每张作品下方还附有相应的文字说明，这些作品是上海大学社会学院师生从《费孝通》图册中挑选出来的，涵盖了费孝通几个时间段的工作历程，而后经过郭金荣的调整变为较为清晰的版本。在4月17日的前期考察中，我们初步定为展厅中使用两面墙做刻字，其中进门的一面水泥墙用作展览前言文字，侧面靠窗处最后一面墙展出费孝通的思想文字内容，摄影作品则是分布在其余的四面墙上。4月22日正式布展，同样也是请摄影展的布展团队帮助作品上墙，另一家当地的刻字公司完成刻字。这次费孝通图片展，策展团队希望能以当代艺术的布展形式来呈现，整个展览作品和说明文字的间距松一些，与横渡美术馆整体协调。但由于当地布展公司之前较少涉及当代艺术展览的布展，作品的高度和间距一开始并不

是太完善。王南溟老师一直在现场指导作品的摆放位置。第一面墙的作品经过多次的调整，布展工人摆放摄影作品的高度和位置逐渐接近理想的状态。此外，当地广告公司主要是涉及商业的展览，刻字的效果也与一般的当代艺术展览不同，各种状况发生后，原本计划半天布完的费孝通图片展未能按期完成。此外因展厅条件限制，原本做成刻字的前言部分，也被不断地调整。4月23日上午，刻字公司根据现场效果和我们的要求又修改了一版，展览的结尾部分的刻字终于成功上墙。但前言部分，因墙壁质量等问题，在揭下转印贴的过程中，部分墙壁也被带下来，被王南溟老师戏称为一件观念作品。23日下午，因条件有限，虽然会减弱整体效果，但为了能赶上开幕的时间，再次让刻字公司制作了KT板代替刻字。最终贴上了1.3米宽、1.6米高的KT板，部分瑕疵也经过修补不再被看出。在这次布展中，除了常规的流程外，布展团队与我们工作团队首次接触，一开始还未磨合好，他们原先的布展概念还停留在传统和商业的模式下，但通过这次合作，他们也了解到了当代艺术展览的整体效果。

"费孝通：富了怎么办"图片展布展现场

白溪画卷

08

欧阳婧依

（横渡乡村社会学艺术节驻地公共教育艺术家）

在这次横渡之行中，我和横渡镇中心小学的学生们一起进行10米长卷的写生，完成了《白溪画卷》。在横渡，人依溪岸住，由此衍生了上陈、石燕、南林、横渡、下罗等村庄。白溪的水是青绿色的，至深处却是奶绿色的，倒是印证了"白溪"这个名字。自然的乡村田野风光确实给艺术家们提供了无限丰富的原生素材和广阔空间，但是对于土生土长的横渡人来说，这些风景习以为常，甚至有些审美疲劳。如何激起学生们对这一段自然风光的兴趣成为我首要考虑的问题。

在横渡的十几天里我们拜访了当地的几座村庄，几乎没有看到与我年纪相仿的青年人。在询问当地人后我们得知，留在村子里的大多是留守儿童和老人，青年人大多去往发达的城镇打工或是定居，村镇内的农作物几乎没有创造富余价值来使他们获利。由此，我开始意识到这可能是一块正在慢慢流失人口的大地，这里的记忆需要我们去保存。我认为我们团队所要做的就是让孩童们加深儿时在横渡的记忆。

2021年4月21日当天，10米长卷，15个小学生一字排开，伏卧于岸边，每个同学在长卷上都有属于自己的一块小天地。我们取白溪之水作画，以白溪砂石为镇纸，描绘一段独特的白溪风光：梯田、深林、峭壁参差交互，小舟横卧溪中。在写生中，我们也不可避免地会遇到一些困难。画卷上反射的强烈日光刺得大家几乎睁不了眼，山间穿行的风把水桶和画纸一次次吹翻，高温使我们汗如雨下。但是这些没能削减学生们对写生的热情。在写生过程中，学生们也加入了自己对于白溪的美好期待，山上的树更加葱郁了，天更加蓝了，水更加清了。

这次写生首先增强了当地学生对白溪的认同感与归属感。在写生过程中，我让学生们当小老师，告诉我白溪的历史，让他们回忆白溪的魅力，感受到生于白溪的骄傲。其次，使我们能和当地的小学生一起与自然互动、与同伴互动，团结合作。再次，这件《白溪画卷》完成后，可以有机会在横渡美术馆展出，拉近美术馆与孩子之间的距离，让他们从小就感受到艺术的乐趣，消除大众与艺术之间的隔阂。最后，我相信这段特殊的记忆会伴随他们成长。

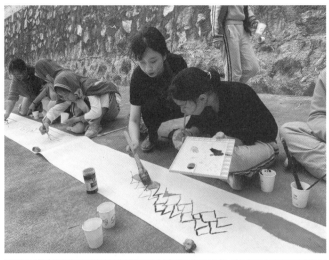

欧阳婧依与横渡镇中心小学小学生在白溪前写生

欧阳婧依与横渡镇中心小学校长、美术老师讨论

Hengdu Countryside

09 艺术乡建在新一代学生中的反应：
"新文科在横渡 | 学生论坛"

马琳
（策展人、上海大学博物馆副馆长、上海大学上海美术学院副教授）

李思妤
（上海大学上海美术学院艺术管理硕士生）

在当代艺术家以志愿者的身份参与艺术乡建已经有 10 年历史之后，各高校的本科生、硕士生、博士生的毕业论文中时不时地会将这些艺术乡建的案例作为阐释的对象。当然，如何在准确性层面展开讨论，特别在是论文答辩的现场，导师都没有很好地把握住这些当代艺术家艺术乡建类型和过程的时候，这类论文可能会在真实性上和判断上有误差，所以我们更需要有在地性的工作坊和研讨。在"2021 社会学艺术节论坛"期间，由上海大学社会学院教授袁浩、同济大学建筑与城市规划学院教授栾峰发起的"新文科在横渡：学生论坛"于 2021 年 4 月 26 日在横渡举办。论坛由"社区枢纽站"创始人、批评家王南溟主持。指导老师有上海大学教授耿敬、同济大学教授栾峰、上海大学教授潘守永、上海大学上海美术学院的副教授马琳和魏秦。本次论坛以"社会学与艺术学的合作思考：在行动方式中的新思维"为主题，围绕"人类学与乡村规划""乡村社区与动员"和"艺术乡建背景下的新文科人才培养创新"3 个方面的内容，呈现学生对于艺术乡建的实践与思考，从而形成在浙江三门县横渡艺术乡建中的新文科平台。

2021 年 4 月 26 日，"新文科在横渡：学生"论坛现场

2021年4月26日,"新文科在横渡:学生"论坛现场

其一,在"人类学与乡村规划"中,中央民族大学人类学博士生曾瞳瞳、上海大学文学院中国史博士生周一、上海大学上海美术学院建筑学系硕士生田常赛和同济大学艺术学理论硕士生杨海燕4位同学,依托于自己的专业并结合田野考察经历,分别介绍了其在大南坡村、景迈山、横渡镇和大营村进行的人类学方面的调查与乡村规划建设的案例。

曾瞳瞳在题为《作为文化展演的乡村社区再造实践——对修武县大南坡村的人类学观察》的演讲中选取了自己曾参与田野调查的河南省焦作市修武县大南坡村为切入点,展示了大南坡村的空间再造和自组织与社区营造活动的情况。大南坡村老龄化严重,其主要经济来源煤矿被关停导致了它由富裕的革命传统老区村庄转变成贫困村庄。作为县域美学探索的试点,大南坡村开始建筑改造和社区营造的工作。在保留遗留的大队部和

祭祀场所建筑主体的同时，增添了现代性功能，把村中心广场改造成用来进行日常武术训练，并作为文学社夜间讨论活动的场所，这些重新被激活的公共文化建筑成为社区活动的主要发生地，也吸引了大批游客。曾瞳瞳提出文化展演是了解社会结构的重要思路，通过大南坡村的乡村社区实践活动，她分析了文化展演的5个特点：①展演事件和周围其他事件是通过时空限定区分的。②文化展演具有象征性，这种象征符号的使用既和日常生活相互联系，又相互分离。③文化展演是一个公共事件。④文化展演具有意志性和多元性。⑤文化展演能够升华和强化人的情感。

《展览性乡村建设还是乡村建设展览？——我在碧山村、景迈山与"看见社区"的实践与反思》是周一的演讲题目，这是一次带有评论性质的个人化回顾。周一认为进行乡村规划之前，必须认识到在城镇化需求高涨和城乡差距巨大的情况下，地方对经济的需求还是最高的，乡村的阶段性需求也是不一样的。很多资源不突出的地区是出于提高土地价值或吸引城市中产阶层到乡村中消费等原因，才试图通过艺术寻求突破口。艺术具有很强的制造景观的能力，当代艺术能够弥补乡村劣势并制造差异性，使之成为关注热点。周一以碧山供销社和景迈山为例来说明，这种景观化的艺术正好与政府和企业的需求契合，为艺术家营造新和旧、城和乡等冲突创造新场域，一些中产阶级也能通过这种乡村旅游搜集自身新符号。2016年的碧山供销社项目是一个能够自我造血的商业化乡村传播产品，它通过改造当地旧供销社作为空间激发点，完成手工艺和设计的对接，形成产品、民宿、游学等完整运作链条。景迈山项目利用周边村寨保存完好的传统文化和民居资源，转化为艺术家创作并能够对外传播的元素。在当地的展馆用外来人更易接受的、生动通俗的方式呈现乡村生活的内容，在城市美术馆展示当地年轻人的艺术作品，并试图通过"看见社区"栏目建立一个持续沟通的多元周边交流路径。这两个项目让政府、企业看到了传统乡村规划路径之外的新的可能性。

田常赛的演讲《重生与新生——横渡产业文化空间设计实践》主要依托于横渡项目的实践工作，他在其中运用了大量田野调查数据。在对横渡的乡村空间进行改造之前，

田常赛依据大量的调研工作选取了"新生"的思路，以再塑文化旅游的想法做展览性的乡村建设，并将重点工作放在空间塑造和场所塑造方面。横渡水生文化展览馆就是依据横渡当地的生长环境指标分析，打造的符合横渡文化需求的全新建筑体。在调查中他发现，当地居民把牡蛎壳磨碎成白粉涂抹墙面以阻碍高温高盐的腐蚀性破坏的这种在地性文化，完全可以解决建筑体被海风湿度侵蚀的问题。由于乡村经济发展有限，建筑体造型选择成本最低、空间效果利用率最好的造型，选址以能连接周边产能地块和新规划地块为最佳。田常赛认为乡村振兴首先应该是产业转型，没有产业的乡村几乎已经丧失了可持续生长的动力。文化可以起到一个赋能的作用，但也会面临均值化、同质化的问题，这时候艺术就能展现出它差异性的作用。建筑在其中起到了空间场所引导的作用，这种实体化的空间场所，可以帮助乡村创造新的社会价值，或将其原有传统的、落后的社会价值转化成对现代来说有意义的社会价值。

杨海燕的《民俗节庆与村落共同体的互建研究——以云南大营七宣哑巴节为例》从云南大营七宣哑巴节入手，呈现了民俗节庆与村落共同体之间的相互关系。哑巴节是彝族独有的民族节日，在哑巴节这个节庆为核心的共同体建设当中，七宣这个村落具有宗教信仰上的统一性、族群关系上的相对排他性以及地缘边界上的稳定性和可变性的统一。它的形成和哑巴节的范围是密切相关的。通过哑巴节的仪式、祭祀不断描画更新着共同体的地域认同的边界，从而凝练传递着村落集体的文化记忆，提升村落共同体的认同感。但在乡村活动进行中，同样有很多阻力。杨海燕提到现任大哑巴扮演者罗队长具有传承人和村民小组长、传统和行政力量结合的双重身份，其大女儿、小女儿也分别是青年哑巴和小哑巴的主要负责人，他们为哑巴节的顺利开展做出了很大贡献，这样纵向的家族传承联动整个村落的情况具有不可复制性。在资源分配上，村民也因修路、建新房、分配旅游收入产生了分歧。如今社会转型加快，民俗节庆本身面临一个表演化、娱乐化的倾向，许多青年外流，对哑巴节庆没有强的归属感和责任感，这也是哑巴节面临的挑战和问题。

其二，在"乡村社区与动员"部分，上海大学社会学院硕士生刘文迪理论先行，随后上海大学社会学院社会学专业本科生庞雨倩、梁逸慧将横渡案例从整体到部分做了具体阐述，上海大学上海美术学院艺术学理论硕士生周美珍则对比乡村展示了城市中的社区与动员活动。

刘文迪的《让乡村建设回归乡土——基于三四十年代乡村建设运动的反思》与其他同学偏实践的角度不同，她从理论入手反思20世纪三四十年代乡村建设活动，进而提出如今乡村建设应该如何去做，以及作为学生如何在乡村建设过程中发挥作用。20世纪30年代在内忧外患的社会环境下，许多知识分子出于对民族和国家未来的担忧开展了一系列乡村建设运动，例如晏阳初认为中国农民普遍存在"愚、贫、弱、私"四大害，梁漱溟则认为要改造中国必须要通过教育的手段改造其伦理的"职业分途"的特殊社会形态，但他们最后都失败了。除了战争影响外，他们没有充分重视农民主体地位的不可替代性，将乡村看成是有病的乡村，认为需要借助外力治疗来实现乡村的现代化。以牺牲乡村为代价的近代中国现代化道路使得城乡文化上出现了严重脱节，随着城乡二元结构不断发展，农民远离土地进入城市是难以逆转的一个趋势。因此在现代乡村建设中，刘文迪认为乡村建设要回归乡土，鼓励外流的农民回到乡村，倡导大规模主体性地去建设乡村。让农民回到乡村是现今整合乡村建设中的一个重点和难点问题。乡村建设要强调少投入、易实现、低门槛，通过社区动员的方式吸引百姓自觉参与进来，培养他们的主体性意识。对于学生来说，需要从书本和课堂中转移到具体的田野实践中去，发挥开拓性和想象力，在做调查发现问题的同时，引导和动员民众参与乡村建设，帮助乡村挖掘新的符合时代潮流甚至是走在时代前列的建设方式。

庞雨倩、梁逸慧分别从主体性建构和进入主体性建构之后的实践两方面入手，展示了她们对横渡镇项目建设的研究。庞雨倩的《乡村振兴中农民自主性的建构——潘家小镇的"蝶变"之旅》主要介绍了潘家小镇的乡村振兴过程和村民自主性的体现。岩下潘村通过旧村改造、村两委带头发展农家乐和成立村旅游公司发展乡村旅游三步走战略，

增强了旅游小镇的对外影响辐射力，从"空心村"变为"国家级美丽乡村"。虽然旅游业发展起来了，但由于小镇地处较偏远的山村，村民们依旧很难接触到部分公共文化产品，他们的精神生活需求还处于未被唤醒的状态，因此目前亟需解决"后脱贫"时代的"新脱贫"问题。前一个"脱贫"指的是经济问题，即温饱问题，后一个"贫"指的是温饱问题解决之后民众精神文化生活的贫乏。在中国社会从经济发展型朝着公平发展型转化的进程上，已经完成乡村振兴的潘家小镇无疑是一个进行公共文化产品创造的良好平台。梁逸慧的演讲《后小康时代的"新脱贫"问题——横渡镇村民手机摄影展的尝试》呼应了庞雨倩演讲中提到的反思与展望问题，从微观行动的经验角度分享了她们尝试建立村民手机摄影展再生机制的全过程。在策划村民手机摄影展的过程中，庞雨倩、梁逸慧等成员一方面积极动员普通村民参加摄影展，同时寻找村庄内有手机摄影经验和组织能力的发起人，以期摄影展能够在村民自己的推动下周期性举行。针对摄影兴趣较高的村民，积极寻求村镇干部帮助，依托网格员与他们面对面动员交流。对于年龄过高或工具使用受限制的少数村民群体，通过发放传单的方式进行宣传，充分尊重村民们的自主性。同时依靠现代网络的传播渠道，在微信公众号平台发布摄影技巧及摄影展征集信息，带动了更多村庄宣传和加入到村民手机摄影展的活动中来，充分调动了居民参与的积极性。

《走出美术馆与社工策展人的跨学科实践》是周美珍的演讲题目，这篇演讲是一个实践报告，她结合自己参与的"边跑边艺术"艺术家志愿者项目、社区美术馆项目和社工策展人工作坊，分享了参与社区艺术活动的感受。她提到参与"边跑边艺术"艺术家志愿者项目时，她对"艺术进社区"的认识还停留在结合当地元素将专业美术馆的工作方式直接放进社区中去，并提供给观众配套公共教育活动的阶段，在这过程中很少有当地居民的参与。在社工策展人工作坊活动中，上海大学社会学院教授耿敬和陆家嘴社区公益基金会秘书长张佳华讲述了社工的研究理论与实践，周美珍认识到了社工在社区活动中的重要性。后来，周美珍又参与了"'三星堆——人与神的世界'特展进陆家嘴东昌新村"的"社工策展人"实践，通过这几次活动和实践，周美珍认为，在社区中开展

艺术活动的理想状态可以分为以下几点：城市以居委会、业委会为主体，全过程尽可能"自下而上"地实行，乡村以村委会为主体，结合目前的公共文化服务创新政策，将文化艺术带入社区，形成一个开放的空间，让社区居民对艺术的欣赏有切实的影响与提升。对于政府，可以参考新公共管理的核心理念，将资源合理地分配给社区，公共文化服务的权利授予各地社区，所颁布的政策以公众的利益为主，让社区居民产生建设社区强烈的驱动力与凝聚力。

其三，艺术乡建青年人才的参与、储备与培养也是艺术乡建接下来要面临的一个问题。本次学生论坛在横渡美术馆举办，脱离了传统的学校环境，人类学、博物馆学、社会学、艺术管理、建筑学等各专业的学生共同参与，使得各学科在一个面向公共开放的社会平台进行交流，以期在"新文科"的背景下，打通各学院学生的沟通渠道，打造一个全方位的交流平台，对于艺术乡建研究的青年人才的培养也将起到积极的促进作用。

同济大学城乡发展历史与遗产保护博士生、美丽乡愁公益团队联合创始人崔家滢做了题为《以儿童为载体的乡村文化营造方案：美丽乡愁的乡村实践》的演讲，分享了她们团队在云南省大理州云龙县诺邓村的7年乡土教育实践和对艺术乡建人才的储备培养的思考。崔家滢把在诺邓的7年实践分为3个阶段。第一阶段是知乡，注重儿童社区家庭触媒的作用，以"儿童参与式"方法开展乡土文化调研，编写地方读本，为青少年重识家乡奠定知识基础。第二阶段是爱乡、建乡，开发项目式学习（PBL）乡土课程，举办5次乡土文化创变营，引导青少年开展振兴家乡文化的行动。第三阶段是护乡，引入外部资源促进多方参与，建立青少年、青年本地志愿组织，支持本地乡村教师，确保乡村文化振兴活动的可持续开展，吸引越来越多的社会力量与在地力量加入，例如高校、公益组织、基金会、地方政府、私营业主、社区组织等，各自发挥着自己的优势，为古村传承人的培育贡献力量。在全球化时代地方性的叙事不降反升的背景下，乡土文化是文化多样性的体现，也是全球化过程中建立文化自信的重要载体。乡土文化的流失导致青少年对家乡缺少认同感，长此以往会形成乡村文化凋敝失传的恶循环，因此培养青少

年文化传承的意识和能力，以助力地方社区振兴的良性循环显得尤为重要。崔家滢认为乡土教育是完成脱贫攻坚和乡村振兴后的文化教育扶贫、后扶贫时代人才培养不可缺少的手段。

从以上演讲内容中可以发现，在艺术乡建的过程中，无论是乡村还是城市，无论是南方地区还是北方地区，都要在尊重差异的前提下，根据地方实际情况因地制宜，最大限度地保留地域特色并与当地居民进行互动和交流，同时要学会发动村民参与，以保证活动的持续化和影响的最大化。

HENG DU COUNTRYSIDE

Chapter 2

"2021 社会学艺术节 | 横渡乡村"论坛

Art Community and Sociology Art Festival

2021年4月25日,"2021社会学艺术节|横渡乡村"论坛直播封面

# "2021社会学艺术节 | 横渡乡村"
论坛议程

Hengdu Countryside

论坛策划： 耿敬、王南溟

论坛嘉宾（按姓氏的第一个字母为序）：
董楠楠、耿敬、李秀勤、刘正直、马琳、王南溟、王宁、王小松、魏秦、伍鹏晗、严俊、张敦福、张佳华

论坛总主题：
流动于城乡之间：一种观察与实践

论坛总主持： 王小松

论坛时间： 2021年4月25日 9:00-11:00；13:00-17:40

论坛地点： 浙江省三门县横渡镇横渡美术馆

论坛导言： 王小松

特别演讲：

耿敬《横渡艺术社区建构中的社会动员——以"村民手机摄影竞赛"为例》

论坛第一部分：由艺术引发而来的社会学思考

主持人： 王南溟

演讲者和演讲题目：

王宁《发展进程中的观念误区与艺术社区建设》

刘正直《传统与当代戏剧的碰撞：社会性表演艺术工作坊》

张佳华《社会组织在艺术社区中的资源整合与社区动员》

论坛第二部分：新建筑体与乡村艺术社区规划

主持人： 耿敬

演讲者和演讲题目：

张敦福《富裕之后的社会后果：乡村社会的生产、消费与休闲》

伍鹏晗《世界乡村：库哈斯的地缘视野与变动的乡村》

魏秦《回归日常的乡村公共空间营造——从乡村产业建筑再利用谈起》

董楠楠《田园实验："非常规"视角中的乡土景观演绎》

论坛第三部分：乡村社区：在劳作中的艺术

主持人： 王小松

演讲者和演讲题目：

严俊《艺术乡建与文化自觉：关于目的、过程与影响的社会学思考》

李秀勤《啄石启悟：创作在横渡及其村民互动》

马琳《"边跑边艺术"到横渡：艺术乡建的新路径》

参与者：

董楠楠（同济大学建筑与城市规划学院）

耿　敬（上海大学社会学院）

李秀勤（中国美术学院）

刘正直（上海大学上海电影学院）

马　琳（上海美术学院）

王南溟（社区枢纽站）

王　宁（中山大学社会学与人类学学院）

王小松（浙江大学艺术与考古学院）

魏　秦（上海大学上海美术学院）

伍鹏晗（华东师范大学设计学院）

严　俊（上海大学社会学院）

张敦福（上海大学社会学院）

张佳华（陆家嘴社区公益基金会）

特别演讲：

横渡艺术社区建构中的社会动员
——以"村民手机摄影竞赛"为例

耿敬
（上海大学社会学院人类学民俗学研究所教授）

SPECIAL SPEECH
特别演讲

非常感谢各位专家、各位学者来参加这次"社会学艺术节"论坛。

其实，站在这里，我有些诚惶诚恐，虽然这场论坛由我来首讲，但坐在下面的却有历史学界的大家章义和教授、有社会学界的大家王宁教授、有艺术界的大家李秀勤教授。可是，我还是愿意接受由我来做这个首讲，因为我很想就横渡艺术乡建的实践做个总结。我想谈一下自己的感受，然后抛砖引玉，希望能够引起各位理论家、学者更广泛的讨论和深入的分析。

我演讲的主题是"横渡艺术社区建构中的社会动员"。提到这个主题，其实是有其缘起的。

2019年3月，刘海粟美术馆在黄山市举办了"刘海粟十上黄山文献展"，其间做了一个"人文中国与乡村振兴"的论坛，我参加了这个论坛，并在这个论坛上认识了艺术家王南溟。

在这个论坛上，我第一次提出：近10年来的艺术乡建探索，到底是艺术还是乡建？它是艺术家一种艺术创作行为的变化，还是真正改变乡村风貌的一种实践？这个问题的提出，当时是有感而发，这些年来也一直就这个问题进行进一步探索。

之后几年，我参加了王南溟以他的"社区枢纽站"为平台，在上海近郊所做的一些艺术下社区的活动，获得了很多感悟和体会。在跟他的交流中，在参加他的艺术下社区的活动中，我们发现一些问题：10年的艺术乡建，更多的是艺术家的参与，虽然他们带有社会情怀，也希望通过艺术乡建打造文化社区，打造乡村景观，从而带来人气的聚集以及带动当地经济的发展，但是，这些艺术实践本身跟当地的农民、居民之间并没有产生化学反应，没有改变他们生活的方式。也就是说，我们仍然是以经济的角度入手，由艺术带来经济的繁荣，带来他们收入上的改变，但是农民的生活和艺术之间是否发生关联？这是一个非常重要的问题。

2020年8月，在刘海粟美术馆，王南溟组织了"艺术社区在上海"的策展。在这个策展中，不仅把以"社区枢纽站"为主的众多在上海进行的艺术社区实践，当成一个

艺术品、当成一种行为艺术做了展出，而且先后还举办了8场学术论坛。在其中一场学术论坛中，我对王南溟所提出来的"社工策展人"和"社工艺术家"这两个概念表达了自己的看法与认识。

艺术家、策展人能够具有社工的理念，能够具有服务社会的基本原则，其实这是一个理想的状态。我认为，在近10年的艺术乡建中，艺术家们已经做了非常大的贡献，为中国乡村的改变，至少我们说在探索的道路上找到了一个"抓手"。

即便如此，我从社会学或社会工作的角度来看，仍感到不满足。我认为，艺术虽然是一种最好的乡建形式，但它仍然没有把村民动员起来参与艺术行为。虽然有的艺术家也会动员农民参与他们的作品创作，但我不满的原因是：这些农民是无意识地参与艺术创作，并不具有自主性，不是自己的意识表达，不是自己对生活或生命的感悟、对其人生苦难或对其幸福的感悟，仍然是作为艺术家的打工仔，帮助艺术家来进行创作。所以，这是两个完全不同的概念。

但是，我又觉得，即便提出"社工艺术家"的概念，对艺术家来讲也已经是提出太高的要求了，这10年来他们已经做得非常好了。所以，我们提出这个要求只是一个概念而已。我们不希望艺术家把更多的精力放在社会动员上，毕竟他们是艺术的创作者，他们是靠灵感、靠情绪，而不是靠社会动员。那么怎么办？我觉得就该我们出场了，我们社会学家，我们从事社工服务的人，就应该接着艺术这样一个最好的乡建"抓手"。在艺术进入社区之后，如何让它扎根，这就是我们的工作。所以，我们就应该从事社会动员，把农民引入艺术生活。这段时间和艺术家的合作，最大的感悟就是这里。

作为一个高校的、专业的研究者，我们长期在谈理论与实践的结合，但是怎么去发挥理论？怎么去把理论运用到实践？其实，在学术的狭窄空间中，我们往往把理论和实践理解得窄化了。我们认为，理论是专业的理论，而实践是一种通过实地调查去发现社会问题、分析社会问题的实践。理论还有一个层面，就是指导现实生活的理论，同样实践也有另外一个层面，就是改变社会的实践。

我们长期在高校这样一个象牙塔里，其实我们改变社会的愿望，或者是改变社会的能力已经慢慢地退化了。从情感上来讲，可能很多学者仍然有社会情怀，应该还是关心这个社会所存在的问题，努力去揭示这个社会所发生的问题背后的内在逻辑。但是，怎样解决这个问题？其实我们已经快丧失了这个能力，已经不像20世纪30年代梁漱溟、晏阳初、陶行知他们那一代人，那代人是通过自己的实践来践行自己的理念。而我们现在却把自己的理念抽象成一种纯学术理论，成为象牙塔里自玩、自嗨的一个东西。

所以，我觉得，第一点，我们应该走出书斋，走向社会，应该去参与到社会改变的实践中，尤其是10年的艺术乡建，艺术家已经探出了一条可行的道路。所以，我非常愿意跟这些艺术家合作，来从事乡村艺术社区的实践工作。

艺术乡建经过近10年的探索与实践，是到了进入新阶段的时候了，我叫它"艺术乡建2.0版"。在此之前艺术乡建的1.0版本，其实主要是以艺术家为主体的。我认为艺术乡建的2.0版本应该是艺术家、社会学家、社会工作者，以及在我们工作基础上所动员起来的普通民众共同参与的艺术乡建过程。在这个艺术乡建过程中，相对于之前的艺术乡建，可能更加要强化在整个艺术乡建过程中的社区动员，这个艺术实践跟之前的艺术实践就会发生非常大的不同。

第二点，我们要遵循社工的"助人自助"准则，也就是说，不能把我们的情怀变成我们的施舍，最重要的工作是扶植当地的农民自己发展起来，自己投入到艺术生活中去，自己投入到自己的兴趣生活中去。所以，这个工作可能比普通的社区动员还要困难。

因此，在2.0版本中，我觉得角色应该有着相对的分工，艺术家所从事的艺术乡建要推进这几个层次：第一个就是把他们的艺术作品在社区呈现出来，从而提升社区居民的艺术欣赏水平。第二个大约现在的艺术乡建也都做到了，就是打造一个艺术社区，打造一种文化景观，理清自然与人文之间的关系。第三个可能就更加复杂，但在很多城市社区中已经出现，就是由艺术引导形成一个多功能文化区，等于说是一个商业圈的样子，这个在乡村社会也可能会实现。

如果进入2.0版本的艺术乡建中，那么参与的社会工作者所要在这里起到的作用应该是：

（1）动员普通社区的居民来参与艺术家的艺术活动，也就是说，在他们衣食之外，要增加一些生活的情趣，要有一些艺术的爱好，这就需要我们有一个动员，消除艺术家和村民之间的隔阂。

（2）引导村民进入艺术生活。也就是刚才说的，通过"助人自助"的方式让艺术生活成为他们生活的常态。而不是因为艺术家来了，从而带来了一次性的表演、一次性的演出、一次性活动的参与，这个快乐是一时的。我们想把这种艺术生活变成一个常态。

（3）构建艺术社区。为此，我跟王南溟商量，成立一个"艺术社区工作室"，其实已经成立了，这应该是全国首家艺术社区工作室，我们所要努力建构的东西就是这样一个。

下面回到我演讲的主题，就是在横渡的艺术实践，也就是艺术社区构建中的社会动员问题。

在横渡的艺术实践中，我们希望普通的村民能够参与到艺术生活中、艺术活动中。为此，我们就寻找了这样几个最基本的原则，就是"少投入，低门槛，易实践"。"少投入"的意思就是不花钱，一分钱能不花那就不花，一块钱他不愿意花那就不花，能压多低就压到多低，这就叫"少投入"。

另外一个原则就是"低门槛"。其实一直以来，艺术界是个精英的社会圈，所以我们一谈艺术，非艺术人就很自卑。比如说我不懂艺术，章义和教授可能也不懂艺术，那么在艺术家面前就比较自卑，而艺术精英们构建出自己的一个阶层，就形成了区隔。绝大部分的村民都不会认为自己是艺术家，绝大部分村民也认为自己做的事情不会是一种艺术行为，那么什么样的艺术形式能够进行社会动员？这是非常非常重要的。所以我们就选取了一个最简单的方式，就是摄影，而且是用手机来摄影，这样每个人都在摄影，每个人手机里都有几千张照片，每个人看到美的事物就会把手机拿出来，给拍下来，所

以在这几千张照片中一定会有他的色彩、构图。出于这个出发点,我们就把村民的手机摄影作为这次艺术实践,尤其是艺术实践中社区动员的首个选项。

还有个原则就是"易实践"。其实,在当初的设想中,一直认为手机摄影活动是最容易实施的,但在整个动员过程中发现,事情并不是那么简单,所以我的学生团队都是先宣传、鼓动,然后再每家每户吃完饭坐在桌前一起陪着他们看手机,才能够收集到这些相对比较好的作品。

在这过程中如果让他们自发地去投稿,是非常难办的一件事。当村民没有意识到这个问题有多重要时,你让他吃完饭后用10分钟去翻看自己手机里的照片,这个我认为也是不太可能的。所以,社区工作的技巧在这里面起到了非常大的作用。

最重要的内涵是怎么让村民带来他自己不断创作的欲望。所以,我们设计出一套激励机制,让他们获得荣誉感。在七夕的时候,我们其实在横渡村做了一个小型的展览。4月17日我们在横渡美术馆投入使用的时候所做的村民手机摄影展,我们把它称为"竞赛",就是要设置奖项。奖项本身其实对村民来讲是非常具有荣誉性的,所以我们希望这种荣誉感的获得能够促进他们手机拍摄的兴趣和欲望。

这次手机摄影展的结果大家都看到了,其实效果非常好,虽然专业的摄影家认为基本上都"不够专业",但我们所看到的作品完全超出想象。

摄影竞赛的结果本身虽然使村民获得了荣誉感,但是否能持续下去是一个非常大的问题,所以我们就在设想是否出一个长效机制,能让村民自我组织起来,从而来进行艺术生活或艺术活动。

其实,我们做这件事的时候,横渡镇会有人有不同的意见,认为如果不是通过政府的形式,村民怎么能够动员起来呢?村民怎么能组织起来呢?这个疑惑也给我们很大压力,所以在这过程中我们就进行走访,进行动员,然后想促进他们成立一个村民摄影协会这样的长效机制。

在这走访过程中,我们获得了企业家、镇政府的一些支持,最后也在4月18日,

也就是这个美术馆投入使用之后的第一个艺术展品的展览上，即横渡村民手机摄影竞赛的大展上，宣布了村民摄影协会的成立。

除此之外，为了提高这些农民对摄影的兴趣以及提高他们摄影的水平，我们专门请了专业摄影家，非常著名的原上海市摄影家协会艺术部主任郭金荣，专门给他们做了一次演讲，而且这次演讲就是针对村民手机摄影作品本身进行的演讲，对他们作品的长处和不足都给予及时的点拨。

我想，这些工作可能对于村民手机摄影活动的持续性会有用。当然，我们为了使这个活动更加具有意义，或者更加具有土壤，我们现在已经计划把"佳能摄影大篷车"项目引入横渡，借助外力打造一个关于摄影爱好的氛围，希望这个工作使得当地手机摄影这样的艺术形式，能够扎根，能够普及，带动他们生活的兴趣以及为艺术社区的打造起到一点作用。

现在我给大家看一下他们的作品（翻阅照片）。我们有这些设想，也进行了尝试，这样的初步效果已经出来，但是这种长效机制和后续的努力最终效果如何，还得跟大家一起期待。

谢谢大家。

发展进程中的观念误区与艺术社区建设

王宁
（中山大学社会学与人类学学院社会学与社会工作系、中山大学消费与发展研究中心主任）

FORUM
PART 1
由艺术引发而来的社会学思考

非常感谢王南溟和耿敬教授的邀请，也非常希望以后有机会跟艺术学家们多多交流合作。说实话，我从小的愿望就是想当个画家，后来我父亲坚决反对：画家怎么能挣钱吃饭呢，所以我就改其他专业了。

我今天要讨论的话题就是"发展进程中的观念误区与艺术社区建设"。

经过这几十年的改革开放，我们逐渐地从原来的理想主义走向了物质主义。一些国际调查数据显示，我们对金钱、对财富的追求意愿是比较强烈的，原因就在于私人财产对我们来讲其实是很重要的：第一，如果宏大的保障体系不够健全的话，私人财产是一种弥补。第二，私人财产是个人自主性的物质保障。第三，私人财产是地位符号。

在另外一种意义上，对于物质的追求，导致压力增大。例如，城市房价过高，逼得人们要努力挣钱。而那些背上了房贷的人，便失去了一些与老板讨价还价的筹码，公司要求加班，也不敢拒绝，主要是担心万一裁员轮到自己，房贷就还不了。这就导致了一种"加班文化"。它是物质追求带来的压力。所以在这种情况下，人们其实有两方面的需求：其一，减少物质压力的需求，尤其是房价不要那么高。其二，精神追求，用精神追求来缓解物质追求所造成的压力。

事实上，现在年轻人在精神上的追求越来越强，体现在很多统计数据上，比如说，越来越多的人去看演出、去参观博物馆、去看电影、到外地旅游，等等，这种精神追求的动机是非常强的。不但在城市是这样，而且在乡村也是这样的。

另外一方面，我们精神文化产品的供给是不足的，特别是社区层面艺术建设的投入不够，原因是什么呢？我觉得可能就是会涉及一些发展进程中的观念误区。那我们有哪些观念误区呢？

第一，生存永远是第一位的，经济发展永远是压倒一切的，我们要以经济建设为中心，而且这个中心是不能变的。我们还有很多人处在维持生存阶段，哪还能投入资源来发展艺术事业呢？

第二，艺术作为公共品对地方经济发展其实没有多大的用处，它主要是一种财政支

出。一个地方的财政收入不够的话，还是要优先考虑发展经济，而不是用来建设艺术事业。

这两个观念表面上看是不是有道理？但事实上它不完全正确。我们先来针对第一个观念进行讨论，这就是："生存永远是第一位的"。

这个话题已经有很多讨论了，最著名的争论其实就是新加坡前总理李光耀和诺贝尔经济学奖获得者森（Amartya Sen）之间的对立。李光耀认为我们要优先发展经济，实行增长优先的发展策略，因为生存永远是第一需要的。森反对李光耀的观点，他觉得不管在任何时候我们都应该保持经济、政治、社会、文化的同步发展。从森的立场看，既然经济发展不是发展的全部内容，那么，艺术作为文化事业，也应该得到发展，我们不能只是把人当作只有生存需要的动物。

那么，究竟是用李光耀倡导的"增长优先"的模式来发展比较好，还是采取森主张的"同步发展"模式比较好？这里面就涉及人的需要到底是线性满足的模式，还是协同满足的模式的问题。

这里我引出一个经济学家——来自智利的麦克斯－尼夫（M.Max-Neef），他在美国伯克利大学当过教授，后来又到联合国去当官员。他说，我们要讨论发展模式，首先要看发展目的是什么，这个发展的目的不是为了发展而发展，它是为了满足人的需要。按照马斯洛（A.H.Maslow）的需要理论，人是先满足物质生存的需要、安全的需要，然后再逐步上升到更高级的需要的满足上去。这种观点跟李光耀所讲的"增长优先"模式是一致的。李光耀就说我们要先保证物质生活，解决生存问题以后再来解决其他方面的问题。这是一种需要的线性满足模式。

但是，麦克斯－尼夫认为，需要的线性满足模式有问题。人的需要满足有个最低限度。在这个限度没有达到之前，对这种需要的满足就具有优先性。但是，一旦这个限度满足了以后，它就不具有优先性。不仅生存的需要的满足是这样，而且其他需要的满足也是这样。比如说，当我们的精神处于一种持续性的高压的状态下时，人在精神上就有一种舒缓压力的需要，这种需要有一个最低的限度。如果这种需要的最低限度没有得到满足，

人就可能会得某种精神的毛病,比如说抑郁症之类,它就可能导致跳楼等自杀行为。可见,这种精神需要的满足的重要性,一点也不会比生存需要的满足差。

对世界各国的各种调查数据也显示,经济增长到了一定水平以后,人的幸福感不再增加。一个国家的经济增长到了一定阶段以后,幸福感的增长曲线不往上走了,甚至是往下走了。这时候如果要让幸福感的增长曲线往上走,就需要满足人的其他方面的需要,而不止是继续用经济发展来继续满足生存需要。

基于这种事实,麦克斯-尼夫就提出"以人为尺度"的发展观。他指出,拉丁美洲国家为什么陷入危机,其实跟其观念误区是有关系的,它们过度注重经济的发展,而忽略了应该以人为尺度的发展。以人为尺度其实涉及人的需要,而人的需要不但是物质生存的需要,还包括很多其他方面的需要。

还有,我们要强调人的自立,就像刚刚耿敬教授讲的,我们不是从外部给乡民强加一个艺术的东西或艺术的品味,而是要让乡民自己能够有艺术能力的培养和艺术品味的提升。

再有就是,发展要让当地居民参与进来。发展是人民参与其中的发展,是基于人民积极投身其中的发展。所以,麦克斯-尼夫的"以人为尺度"的发展观包括3个特点:第一,发展是为了满足人的需要;第二,发展要依靠自立精神;第三,要让大众积极参与。衡量发展模式的核心尺度,其实就是人的需要的满足状况。可见,衡量发展的指标是人的指标,即人的需要是否得到满足的指标。

那么怎样来看人的需要呢?这里面就涉及一个很深层次的问题:人的需要到底是什么?

麦克斯-尼夫认为人的需要不止是生存,我们不能把人简化为只是为了谋求生存这样一种动物,否则人跟其他的动物就没有区别。当经济增长使生存需要得到了一定的满足后,其他需要也得到满足的重要性就上升了。可以说,麦克斯-尼夫所持的是一种"阈限"发展观:如果人的生存需要的满足还没有达到最低限度(阈限),那么,经济增长

就更重要，李光耀的"增长优先"在这个阶段就具有合理性。更准确地说，当某种需要还没有达到最低的限度（阈限），那么，它的满足就具有优先性，因为它是各种需要满足中的"短板"，会妨碍人的整体性存在。但是，一旦某种需要的满足达到了基本的或最低的限度（阈限），那么，它的继续满足就不再具有优先性。到这个时候，人的各种需要的满足，就必须是同步的。所以，只要人的各种需要的满足过了"阈限"，就应该采纳森的"同步发展"模式，而不是李光耀的"增长优先"模式。

在分析人的需要的满足的时候，我们以往的观点往往是把需要当作很具体的需要。但是，麦克斯－尼夫认为，我们有必要区分需要和满足物。例如，我们感到饥饿了，就有消除饥饿（进食）的需要。如果我们吃面条，那么，面条是满足物。要满足我们消除饥饿的需要，我们有很多不同的满足物，全世界有无数种类的食品：面条、馒头、面包、油条、水果，等等。需要的种类是有限的，而满足物是无限的。人的需要是相同的，但满足人的需要的东西（满足物），在不同的文化中是不一样的。

需要可以从两个角度来区分：一个是从存在的角度，它有4个维度；另外一个是从价值的角度，它有9个维度。把这两个角度所包含的维度加以交互组合，就一共形成了36种需要。从价值的角度看，人的需要一共有9类：生存、保护或者安全、情感、获知或者理解、参与、闲适、创造、认同和自由。任何一种需要都有4个维度，即存在的维度、占有的维度、行动的维度和互动的维度。这些关于人的需要，在所有的国家、文化当中都是一样的。但是，满足人的这些种类的需要的东西，即满足物，在不同的国家、文化中，往往是不同的。在我展示的表格中，第一列说的是人的9种需要，第一行说的是这些需要的不同维度：存在的、占有的、行动的和互动的维度。

需要和满足物并非一一对应，一种满足物可以同时满足不同的需要。比如说母乳喂养，可以满足婴儿的生存需要，但同时也可以让婴儿感到有安全感，满足婴儿情感的需要，同时，母亲也会觉得有自豪感，满足了她身份认同的需要。用奶粉来喂婴儿和用母乳来喂婴儿，所导致的效果是不一样的，前者只是一个单数满足物，但是后者会同时满足多

方面的需要。

反过来，一种需要，也可以从多个不同的满足物中获得满足，比如说安全，我们可以从医疗满足生命保障的安全需要，从治安满足获得保护的安全需要，等等。这样就能够让我们去进行国与国之间的比较。国与国的区分不在于需要，任何一个国家，哪怕它再贫穷，人都有尊严的需要。但是满足物是不一样的，有的国家会用各种各样的高级的满足物来满足人的需要，而有的国家会忽略这个。

从这个角度看，我们以往的贫困概念是有问题的，我们所说的贫困就是经济贫困，贫困就是你没钱。但事实上，我们现代人还有很多其他方面的贫困被忽略了，比如你虽然很有钱，但精神贫困、情感贫困，此外还有其他很多问题，比如说安全的需要也没得到满足，所以我们不能只是从单一维度来看人是否贫困，而是要从多个角度来看人是否贫困。

从满足物入手，就可以来分析一个国家是如何发展的，以及发展模式是怎么样的。麦克斯-尼夫就区分了5种满足物，一种叫违背物或者叫摧毁物，一种叫伪满足物，一种叫妨碍物，一种叫单数满足物，还有一种叫协同满足物。

第一种，摧毁物。意思是什么呢？就是表面上它要去满足人的某种需要，但事实上它摧毁了这种需要的满足，违背了这种需要的满足。比如说军备竞赛，军备竞赛是为了保护人的安全，但是军备竞赛的例子让我们看到了什么？恰恰是人的不安全，人暴露在风险中。而且由于军备竞赛需要投入物质资源，它又妨碍了人其他方面的需要的满足，所以它是人的需要的摧毁物或违背物。它表面上是某种需要的满足物，恰恰是在摧毁这个需要的满足。

第二种，伪满足物。伪满足物指的就是表面上看起来它似乎满足了某种需要，但是从长远的角度来讲，它并没有真正满足这种需要。比如说止痛药，表面上好像解决了保护身体的需要，因为你吃了之后暂时感觉不痛了，但它只在表面上暂时克服了疼痛，实质上它没有消除导致你身体痛的根源，它没有把病灶找出来，所以止痛药的药效一过，

病人又开始痛。所以止痛药就是伪满足物。

伪满足物也有很多表现形式。比如说追求时尚，你感觉这样很有身份，你在满足身份认同的需要。但问题是时尚在变，今天穿绿衣服，明天穿红衣服，这导致你的身份整天在飘，整天要盯着人家穿什么衣服，你的身份认同恰恰没有得到满足，因为你过度追求外表的形式。

第三种，妨碍物。妨碍物指的就是当我们用某种满足物来满足某种需要的同时，它反过来影响了其他需要的满足。比如说我们现在有一种叫作"家长式"的满足孩子的安全需要的方式：我保护你，你可以很安全，但"家长式"的满足方式导致了孩子们其他方面的需要没有得到满足，比如说他们的动手能力（参与的需要）。我怕你割到手，所以不让你削苹果，而是我来帮你削好。这在表面上满足了孩子的手不会被割到的安全需要，但客观上，孩子失去了安全地使用刀具的技能。等到他们以后不得不独自使用刀具的时候，他们恰恰很容易割到手。再比如，你在课堂上给学生满堂灌，表面上看是给了他们很多知识，但是妨碍了他们自学能力的形成，也妨碍了他们批判能力和创造能力的形成。而你讲授的知识，在学生毕业以后可能过时，这个时候，学生要去自学，却没有相应的能力了。面对各种观点相左的知识，他们也不知道谁对谁错，因为他们没有批判能力。如果需要从实践中总结出创新性知识，他们也做不到，因为他们没有创新能力。这或许就是我们当今的教育现状。

第四种叫单数满足物。这类满足物最典型的例子就是我们发放粮食给灾民，灾民就满足解除饥饿的需要，既不妨碍其他的东西，也没有摧毁其进食需要的满足，在这种情况下，需要与满足物呈现一对一的关系。商业保险、跟团旅游，都属于这种类型的满足物。

第五种是协同满足物。协同满足物指的就是当某种满足物在满足人的某种需要的同时，它顺带满足了很多其他方面的需要。协同满足物比前面四大类都更符合发展的真实目的。关于协同满足物，我前面讲过了母乳喂养的例子，还有很多其他方面的例子。比如说社区支持农业，我们现在在买农产品的时候担心农药超标，我们就找农民来帮忙种

一块田，要求不洒农药，而且自己周末还来帮助农民耕田、收割。这不但使自己满足了食品安全的需要，而且满足了参与的需要，我通过参与劳动，跟其他人一起交流。它还让我满足了创造的需要，我知道怎么种田了，知道如何让种子变成瓜果。此外，它还满足了我的身份认同的需要以及自由的需要。所以这样一个满足物在满足安全需要的同时，顺带同时满足了很多其他方面的需要。

关于协同满足物，麦克斯-尼夫讲了很多例子。艺术也是一种协同满足物，它可以满足我们情感的需要，因为我们看到一个艺术作品会有情感共鸣。我记得 20 世纪 80 年代看了一幅作品叫《父亲》，画中人物满脸沧桑，还有支圆珠笔放在耳朵上，当时就感受到一种强烈的震撼，虽然它只是一幅静态的画，但我的内心是有音乐的，这就是情感需要的满足。艺术同时也满足了我其他方面的需要。例如，艺术满足了我闲适的需要，让我的休闲时光以艺术化的方式度过。艺术可以满足我创造的需要。我画画，我剪纸，我雕刻，就是在创造。艺术也能满足我安全的需要，比如精神安全的需要。一旦我感到精神压力，我就去听治愈性音乐。大家现在都知道音乐能够治疗疾病，学术界还出了一本专门的杂志，就是《音乐与治疗》，中山大学附属医院第三医院把音乐当作是治疗抑郁症的辅助手段。音乐可以减缓精神压力，提升人们的精神健康。可见，艺术是一种协同满足物。

既然艺术是协同满足物，那么，从"以人为尺度"的发展观来看，我们应该大力提倡艺术事业的发展。我们要避免艺术社区建设中的穷人思路。过去我们穷怕了，今天我们即使有钱了，还是按原来的方式来发展。有钱有闲以后，有的人不知道如何用更有意义的方式去生活，不惜寻找强烈的感官刺激来弥补精神虚空，有的人甚至去吸毒。一些挥金如土的暴发户之所以被人看不起，就是因为，尽管他们拥有大量财富，但他们在其他方面是贫穷的。

这就是费孝通所讲的人的心态问题。在发展起来后，许多人还是停留在原来的穷人心态（广义上的），没有进入财富增加以后所需要的新的心态。这个心态是我们的发展

在今天所面临的一个很重要的课题，而艺术社区的建设恰恰是其中一种能够解决心态贫困问题的方式。这就是我针对第一个误区的讨论。我觉得麦克斯－尼夫的观点对我们是有启发意义的，当然它也有很多的问题，但因为时间关系我在这里就不展开了。

现在我来回应第二个误区："艺术是没有用的"。一些人认为，作为公共品的艺术需要财政支出，但是，它不能给当地带来经济发展的效益。当然，我们不能说只是考虑到艺术对经济发展有用就去做，对经济发展没用就不去做，因为艺术本身也是一种"自目的性"，就是说，它本身就是目的。既然艺术本身就是目的，比如说古董，就需要花财政的钱，来加以保护。但是，谁来保护呢？如果艺术遗产无法市场化或产业化，那么，承担保护角色的通常是政府。

这意味着，级别越高的政府机构，越有责任去保护传统文化。级别越低的政府机构，如基层政府，往往会更多地注重经济发展和财政收入，而不大愿意投入财政资源去做只有支出而没有即时的经济回报的艺术建设或艺术保护的事业。当然，我们不排除有些艺术是可以市场化的，具有艺术市场，可以产业化发展。在这种情况下，不需要政府介入，市场就会寻机进入。现在的关键是，作为一个公共品的、无法市场化的艺术产品，它有没有工具性的效用，换言之，它有没有外部性？对经济发展有没有作用呢？我认为是有的。

艺术社区建设有助于降低犯罪率。如果当地犯罪率很高，各种抢劫和小偷小摸，人家会来投资吗？当然不来。但是，如果通过搞艺术活动吸引低收入群体的注意力，其实是可以减少犯罪的。减少犯罪带来的外部性是什么？是增加投资。如果一个地方的犯罪率升高了，不但没有办法增加投资，而且会驱赶本地的产业，它们不敢在这边待了，全跑了，那不就没有财政收入了吗？

艺术社区建设可以提升社会资本。艺术社区主要是通过文化包容的方式来提升社会资本。什么叫文化包容呢？首先是表征包容。你这里有不同的阶层、不同的职业群体，那么你在这个社区的文化呈现当中不能偏袒某一方，忽略另外一方。被你忽略的人就觉

得自己没有被你包容进去，然后就和你产生对立感、区隔感。其次是参与包容。你这里的艺术社区要怎么做？这个艺术品应该做什么？要让当地居民有话语权，让他们加入进来，要征求他们的意见。这就是参与。最后是可及性包容。不要搞一个高大上的艺术馆，然后让人因为付不起门票钱而进不去。那能不能降低门票价格，使人们负担得起，甚至是免费呢？通过这3种文化包容的方式，就能够提高本地的社会资本，减少社会冲突，提高社区形象，也有助于吸引外来投资。

艺术社区的建设可以增加本地舒适度，提高地方宜居性。我们如果把所有的建筑搞得像艺术品一样，这一类的资源投入并不多，比如让画家在墙壁上画壁画，显示出这个地方有品味、有文化，大家就会觉得这个地方很有趣味，于是，很多人就来参观了，那不就可以发展旅游业了嘛？

所以，艺术社区的建设不纯粹是财政支出，它有财政的回报，具有经济外部性。

不但如此，艺术社区的建设还有社会外部性，就是对这个社区产生一些社会效果，其中一个效果就是提升本地认同。如果没有艺术的观念，在发展过程中，只强调生存是第一位的，老强调经济是第一位的，只知道财富，视野会非常窄，把人降格为动物，降低到物质的层面，没有精神的追求。这样的人的趣味可能就会处于较低的水平，他们会认为精神的追求不但太奢侈，够不着，而且自己也没有需求，因为自己没有鉴赏能力。但如果在青少年的时候就培养他们的艺术趣味，他们就会改变身份认同，不会只有物质追求，还会有文化的追求，形成新的文化认同，所以这是一个很重要的社会效果。

我们如果通过艺术的方式，让居民参与到艺术社区的发展行动当中来，那艺术就变成一种社会沟通和社会表达的方式，就会唤醒本地居民的意识；进而对他们进行文化动员，让他们参与到一种有益身心的艺术活动，从而使他们不再停留在灯红酒绿的生活中，不再抱怨，而是愿意参与到某种有助于心态提升的集体行动当中。从这个角度看，我觉得耿敬教授做的这个村民手机摄影活动具有很大的意义。在今天的乡村振兴当中，能不能把艺术也作为一种动员的手段呢？我看是可以的。

艺术社区的建设还有助于超越本地的褊狭性。在传统上，我们非常强调本地的身份认同，强调本地的体验，但艺术让我们有某种普世体验，它可以跨越阶层。比如说，不要整天说自己是个农民，不要说农民本来就不应该跟艺术有关联。通过艺术社区的建设，我们可以让村民参与到艺术当中，你会发现农民其实也是可以有艺术体验的，让阶层的区隔和人的身份的碎片化在艺术面前被克服掉，从而超越褊狭的本地意识。

随着当今社会人的流动性加强，我们常常都有一种无根的意识，但如果我们有种普世的精神，比如说艺术可以带来一种普世感，就可以做到处处无家处处家。所以艺术是有社会功用的。我们可以通过一种包容性的组织，比如说建立一个机构，把所有的村民都拉进来，促成社区中的文化包容。

艺术社区建设可以促进社区整合。本来社会已经原子化、个体化了，通过艺术社区的建设，把大家再重新凝聚起来。艺术社区机构不但承担教化、教养的功能，而且必须是一个文化包容的组织。

事实上，艺术的社会外部性最后也会转化为经济外部性，即带来经济成果。也就说，艺术社区建设表面上是财政支出，事实上提升了这个地方的形象，让外人愿意到这边来参观旅游，让外来资本愿意到这边来投资，让外地消费者愿意到这边来消费，所以它最终其实还是有经济效用的。

我的结论是什么呢？就是发展进程中的观念误区导致一种畸形的发展，带来一些负面的经济和社会文化后果，比如生态破坏、环境污染、社会竞争过度、指标化生存、压力焦虑、贫富分化、社会原子化，等等，总之，问题非常多。我们有很多的方法来解决这些问题，而其中的一种方法就是艺术和文化。所以建设艺术社区要有外部性的视角，这一点非常重要。

好，就讲到这里，谢谢大家。

传统与当代戏剧的碰撞：
社会性表演艺术工作坊

刘正直
（上海大学上海电影学院表演系副主任）

很高兴今天能够来到横渡,也很高兴王南溟老师邀请我在横渡的乡野之间来做关于表演艺术的讲座。

来到这里,特别是在这么一个空间当中,就说表演艺术是如何在这个地方来体现?这也是我一直思考的问题,那么又要切合所谓社会学的议题来做演讲。我刚刚也想了想,这个演讲主题或者说表演艺术的使命是什么?也就是说,艺术的功能是什么?我觉得表演艺术也好,艺术的功能也好,它最大的功能其实首先就是沟通。艺术也好、建筑也好、美术也好,都是对一个时代的介入。

首先,我想从表演艺术的诞生开始介绍,之后讲到文学的介入,会介绍一些代表性的作家。

其次,介绍剧场艺术是怎么一回事。

再次,介绍表演艺术在剧场艺术当中的发展,以及表演艺术当下已经进入什么样的阶段。

最后,讲讲跟社会学有点关系的内容。

我们先对古代戏剧作一些简单的介绍。表演艺术其实跟戏剧有关系,那么戏剧的起源是什么?其实是祭祀与演说。

第一点,最早的戏剧诞生于古希腊,就是古希腊酒神的祭祀。当然表演艺术跟诞生的时期、也跟政治有关系,当时古希腊有位叫伯里克利的执政官,其执政时期的政治环境比较民主,提倡正直和勇敢,人们在这样的环境下可以互相增进交流和沟通。

第二点,戏剧另外一个功用也跟奥林匹克精神有关系,就是说要强调身体之美和精神之美。我今天以这个身份站在这儿其实也是在表演,我是以一个既是艺术家又是老师,又是剧场艺术介绍者的身份来进行表演和演说,当然我在演戏的时候就不是这样一种状态。

第三点,在早期戏剧诞生的时候,它又分为两种:悲剧和喜剧。悲剧是对古希腊酒神狄俄尼索斯的赞美歌。喜剧是人们在狂欢游行时候的欢乐歌舞表演。所以在古代的时

候人们认为喜剧也是一种比较下等的表演。

这是狄俄尼索斯的一个雕塑，现在依然放在法国的博物馆当中。你看他手中拿的其实是一个酒杯，早期酒都是用葡萄来酿的。现在演出之前不提倡喝酒了，演出之后，演员和观众有时候还会用酒来增进朋友之间的友谊以及沟通和交流。

古希腊3位代表性的悲剧作家分别是：埃斯库罗斯，代表作是《被缚的普罗米修斯》；索福克勒斯，代表作是《俄狄浦斯王》；欧里庇得斯，代表作是《美狄亚》。代表性的喜剧作家是阿里斯托芬。一般来说，古希腊的戏剧基本上都是以神作为主人公的，它不是来描写人的。

这是一张油画，叫《酒神祭》，画中表现的不仅仅是一种单独的演讲，也有各种形体的构成。

在古希腊的时候戏剧在什么样的地方演出？现在这个剧场依然存在，在雅典。观众都是坐在相当于运动场的环境中，里边有很多的观众席，观众席是用石块搭成的。这些建筑对现代的运动场也有很多的影响。

最初的戏剧演出是跟宗教节日分不开的。早期的演出基本上都是以演说为主，就像咱们来发表社会性议题一样，没有太多演员在舞台上来回走动、扮演角色。

戏剧进入古典时期的时候，对表演艺术提出了一个要求，演员应该饰演人物，有人物就有故事，有故事就意味着已经诞生了文字，有了文字以后要描写世间百态，描写形形色色的人和事，所以渐渐形成了现实主义表演的理论。

那么现实主义的表演理论是从哪里来呢？我们就用莎士比亚《哈姆雷特》中的那句话来总结一下："自有戏剧以来，它的目的始终是反映自然，显示善恶的本来面目，给它的时代看一看它自己演变发展的模型。"我觉得任何现实主义的戏剧、美术作品或者建筑作品，都有其时代特征，让我们看一看时代审美的变化是什么，所以这也是艺术的介入。

第四点，上演的场所在什么地方？就是说表演艺术在上演的场所是为谁而演？为平

横渡乡村：
艺术社区与社会学艺术节

民、为学生、为水手、为士兵、为农民、为仆役等演戏的剧院，其实面对的就是普通老百姓。早期是为王公贵族而演，而演到莎士比亚时代，其实就是跟老百姓来接触了。

我们来到横渡这个地方也是一样，艺术家也好、学者也好，其实是要为当地的农民村民来做普及性的教育，或者说是做一些艺术的介入。

我们再看一下剧场的建筑。古希腊的剧场都是户外的，但在莎士比亚时代剧场的建筑收缩到了室内。剧场也诞生了前台，前台更有利于戏剧的表演和行列进行。后台也有了布景，原来是空旷的场所，以大自然为布景，在古典时期就有了室内布置，也有些巴洛克、洛可可的艺术来作为布景，后部还增加了远景，有了更大的面积、有了透视，有了演员活动的空间。

第五点，对演员提出了什么样的要求？要求演员要跟自己扮演的人物的身份、性格适应，演员还要具备多方面的艺术素养，主要的一是能够演讲，二是能够跳舞、武术。所以演员不是一个特别容易的职业，不是说对着摄像机在那说说话就行了。

这是在英国的乡野，斯特拉夫的一个现在依然在演戏的莎士比亚环球剧院，民众都是在那儿站着看戏的，也没有正襟危坐的。这种沟通和交流的场域促使了表演艺术要跟观众进行对话，而不是表演要作为一种高高在上的职业，或者演员作为一个演说家，所以剧院建筑的风格也发生了一点点变化。

在近代戏剧时期，也就是过渡时期，表演艺术有了剧本、剧场，那么其形式应该产生什么样的变化呢？其实我觉得跟咱们今天也有点相似，就是把各种各样的形式、内容甚至社会性议题介入到这么一个空间当中。

有一位法国理论家阿尔托（Antonin Artaud）提出了"残酷戏剧"的概念，把瘟疫、形而上学、炼金术引入概念中。20世纪30年代西方开始把东方的戏剧引入表演艺术形式当中，包括日本的歌舞剧、中国的京剧，甚至把音乐、舞蹈、绘画、行为艺术等也都与表演艺术结合在一起。各种物质的手段进入表演艺术形式当中，其实它的目的是为了打破人们的理性思维，让大家能够进入一种沉浸式的体验当中。所以，表演艺术在那种

场域之下又成了一种体验的艺术，人们沟通和交流的那种物理性，或者说生理性的那种反应，得到了解放，于是人们也得到了心理治疗的作用。

演出的场所也进行了某种革新，包括舞美设计等都更加的近代化了。灯光也因为有了电灯的诞生而得到了提升，它刚开始都是用蜡烛、天光等的。从美术上来说，有些现代派的构图或者说舞美的设计也进入戏剧的表演场所当中了。

岔开来说一下《演员的自我修养》，这是一本十分科学的或者说理论性非常强的表演艺术专业的书籍，并不是像周星驰在《喜剧之王》里面进行言语调侃的那样。我这里提到这本书就是想说，当时对演员的要求也有了理论性的介入。刚开头大家都是戏班子，走江湖的演出或者是演讲，俄罗斯戏剧大师斯坦尼斯拉夫斯基（K.C.Stanislavski）对表演艺术做了总结，诞生了理论性的书籍《演员的自我修养》，对演员的训练如何进行、剧场艺术到底是怎么样的，以及演员本身应该具备哪些道德的要求进行了理论性的总结，所以这是作为一个表演艺术工作者应该读的一本书。

当代戏剧其实是处在一个大融合的场域当中，我觉得应该打破东方和西方、城市和乡野、艺术家和政治家的界线，甚至任何各个方面的界线。当然，任何的表演艺术活动，都需要一个空间。我觉得横渡美术馆就是一个非常好的空间，让我们能够坐在这里，有了一个互相碰撞的地方。

原来的表演艺术都是以文字、以祭祀这种方式来诞生的，但是我们提出一个概念，使得表演艺术的范围变得更加宽泛：我们只需要一个观看演出的场所，有观众存在，一个演员从上场口走到下场口，从这儿走过那儿去就是一出戏剧，只要演员跟观众的眼神一对视，彼此就有了交流。这样表演艺术的定义就更宽泛了，当然这又有一点行为艺术的色彩在那儿了。

但前提条件是我们要去做事，不要光停留在口头的宣讲上面，我们要把这些东西落地。20世纪下半叶开始，各种各样的艺术形式被借鉴，剧场成为什么？或者说美术馆成为什么？美术馆也是剧场，剧场则成为行为艺术发生的场所，戏剧不仅仅是对于一个

剧作家剧本的简单图解，斯坦尼斯拉夫斯基就说演员一定要忠实地还原自然、还原剧本。人物自然主义的舞台表演观打破了戏剧史和文学史上的这种紧密挂钩，使表演独立于文本之外，它可以是一种行为，可以是一种演说，也可以是一种深化了灯光效果的结合，这是当代艺术。

以下介绍3位当代艺术领域比较有名的导演，其中一位还和我合作过。

第一位叫彼得·布鲁克（Peter Brook），英国国家剧院的首席艺术总监，他要打破东方和西方表演艺术的隔阂。在他年轻的时候，他集合了日本、英国、非洲国家的演员，去非洲、印度排演所谓的印度古典史诗，他用各种各样的方式来进行融合，把中国太极拳、日本武士道甚至印度的卡塔里亚舞融合到演员的训练当中。

他的舞台戏剧的排演方式以及演员的安排和调度，都是具有平衡和谐感的。

第二位是我合作过的日本戏剧大师铃木忠志（Suzuki Tadashi），他借鉴了日本的能剧、歌舞剧的表演技法，强调呼吸、重心的控制，以及燃烧全部的身体能量，重新回到一种祭祀的行为当中。

我去过他的一个剧场，它在日本应该是最穷的一个县富山县的立鹤村里面。那里建了好多剧场。这个岩石剧场是户外的，演员可以在台上表演，也可以在台下表演，还可以把岩石作为支点表演。我刚刚看横渡美术馆外面有很多的大石块，如果规划更好一点的话，它们可以成为表演艺术发生的场所。

这是个索道剧场，冬天的时候这里被白雪覆盖了，是个滑雪场，夏天的时候它是个草场。演员表演的时候是在这个地方，我们也曾经看过日本的歌舞伎演员在这儿演戏。

电线杆子可以通电，通电之后可以架设各种各样的灯具，行为可以发生在这儿。

这是一个模仿古希腊剧院的石头建成的剧场，但又有很多现代派的建筑融入进去，会有灯光烟火的表演。它这里正演的这出戏叫《来自世界尽头的问候》，讲的是日本对于二战之后的反思。

剧场当中有什么？跟咱们认为的这种情景表演有点相似，观众坐在这些石头上，演

员基本上是在这样的地方，你看有多个上场口、下场口，演员没上台演戏的时候可以隐藏在崇山峻岭当中。

这是日本建筑大师矶崎新（Arata Isozaki）设计的剧场，矶崎新和铃木忠志是非常好的朋友。大概两年之前我去那访学及训练，接受铃木忠志的演员训练，我们是亦师亦友的朋友。

这也是个经过当地改造的剧场，原来这是个马厩，就是养马的地方，它保留了各种各样木质的结构，又加入了很多现代性的元素，抬高了一个花台，就像咱们的戏台一样。日本的那种推拉门之类的还是依然保留着，演员都是从这儿来上场。

这有个演出，叫《大鼻子情圣》，其实是法国的一个剧作家写的，但进行了日本民族风格的改编。

一出好的戏剧其实要具备以下这些因素，好的艺术、好的社会性活动其实也应该具备这些因素，才能称其为成功的范例：

第一，时间性，就是它的可持续性。

第二，空间性，什么样的空间做什么样的事情。

第三，社会性，也就是所谓的沟通和交流。所做的事得让人去理解，让观众和当地的父母官都能理解。

第四，仪式，能够让我们得到一种尊敬。

第五，娱乐，就是说我们不要每天都一本正经的，应该能够讲讲笑话，在这当中情感能够得到抒发。

第六，教育，对于我们的道德、灵魂有所启迪。

我再介绍一下我做过的事。这是我演过的一部戏，叫《黄粱一梦》，把中国古代的故事以当代戏剧的方式在北京的中国最古老的戏楼演出。我们运用铃木忠志的表演方法，结合昆曲、京剧、曲剧、三弦评弹，在演出的过程中会蒸一锅黄粱米饭，在戏开始的时候把黄粱米饭蒸上，戏结束的时候黄粱米饭正好蒸熟。我们用的锅是一个红色的大铜锅，

在演出进程当中黄粱米饭会发出香味，整个剧场就沉浸在这种香味当中。演出完毕我们会把蒸熟的米饭分给在场的观众吃，大家一起来体验老祖宗留给我们的传统味道，所以这是一种传统艺术和当代艺术相结合的演出。

我们这部戏在法国的阿维尼翁戏剧节、新加坡的榴莲壳剧场等地方都演出过，除了美国、非洲现在还没有去，这部戏已经踏遍了很多国家的土地，把中国的文化以欧美人能够看得懂的方式传递给外国观众。

还有一出以一种非常现代的方式演绎的《西游记》，这是在国家大剧院的演出，我也是演员之一。咱们看到的这张图片其实是流沙河的一个片断，就是唐僧在取经当中遇见沙和尚的情节，我们用幕帘来代表水，沙和尚用一个面具来代替他的脸，转过来是个笑脸，他有两张脸。

无论是戏剧、艺术还是社会性的介入，首先是民族与世界的关系，这也是费孝通先生提出来的"天下大同，美美与共"，既是民族的，也可以是世界的。城市与农村的隔阂是可以打破的，只不过我们需要一种媒介，那么这种媒介是什么？今天这个论坛是一种媒介，表演艺术、音乐、行为的介入也都是一种媒介。在这么一个场所建立之后，我们就需要种种的媒介来介入了，这样我们才能够持续性地产生一些社会性的效益。

这就是我今天来跟大家分享的我对于社会性视野下的剧场艺术的一些见解。

谢谢大家。

社会组织在艺术社区中的资源整合与社区动员

张佳华
（陆家嘴社区公益基金会秘书长）

各位艺术家、各位专家学者，大家早上好！

我是陆家嘴社区公益基金会的秘书长张佳华。基金会是一家做社区实践的社会组织，绝大多数的工作人员都是社会学和社会工作专业的毕业生。论坛开头上海大学社会学院耿敬教授提了"社工策展人"，我要汇报的内容正好是由我和基金会的"社工策展助理"胡潇月一起完成的，所以我分享的关键词是4个：

（1）社会组织。

（2）社区实践。

（3）资源整合。这个比较重要，因为到最后大家都会碰到这个问题，我们开展的工作都需要资源支撑，我想通过一些案例来分享如何资源整合。

（4）社区动员。

在我国，社会组织或者NGO指的是三大类：社会服务机构、社会团体和基金会。基金会又分为公募基金会和非公募基金会两大类。陆家嘴社区公益基金会属于非公募基金会，非公募基金会不能面向不确定的公众筹资。比如，我如果和大家都不认识，就不能用捐赠二维码或募捐箱向大家募集资金；但如果我和在座所有人都认识，我可以在这里拿一个捐赠二维码甚至募捐箱向大家募集资金。公募基金会是可以公开筹资的，所以我们有时和公募基金会合作开展筹资。

当前，我国注册的社会组织的数量已超过90万家，88.9万家是2019年年底的数据。在这个与政府、市场平行的领域中，其实有上千万的从业人员。他们中很大一部分活跃在社区、社会服务领域，专业地开展着社区服务工作。陆家嘴社区公益基金会是一家比较年轻的社会组织，是2015年由地方政府（即陆家嘴街道）联合区域内爱心人士、媒体和公益人共同发起成立的一家非公募基金会，社会组织全部都在民政局注册，不同于企业或者公司在工商局注册。

近10年，在创新基层治理，突出社区本地属性的整体氛围推动下，其实已经成立了一大批社区基金会。我们看到在长三角、珠三角，以及西南的一些城市，都在成立这

类社会组织。最早的可以追溯到2008年，当时深圳的一家地产公司拿出1亿元注册了全国第一家社区基金会——桃源居公益事业发展基金会。

成都的麓湖社区基金会其实就在做艺术、社区跟居民的一些联动，他们在2021年底发起了社区的春晚。上海在推动这方面相对来说力度最大，目前数量已接近100家。因为上海民政局有一个社区基金会发展的政策规划，要在上海213个街镇，以街镇为单位成立社区基金会，来整合各街镇内碎片化的社会资源，支持社区的发展，艺术当然是其中一块重要内容。

除了上海，还有不少地方也在街镇一级建立社区基金会，这个不展开讲。但有的是在区一级建立社区基金会的，如成都，或者在市一级建立社区基金会，如张家港。

今天我们所在的浙江台州，虽然到目前为止还没有一家以法人身份出现的社区基金会，但相关的设想其实是有的。2020年12月，我当时受到台州这边邀请，和华东理工大学杨发祥教授、现代公益一起在三门县和椒江区以及民政部门探讨过在当地设立社区基金会的可行性。三门和椒江的经济基础都很好，特别是民营经济发展得不错，社区组织也在这几年快速发展，所以其实具备了很好的基础。

在地理分布上，目前已经形成了长三角、珠三角、西南三足鼎立的社区基金会发展态势，数量上长三角最多。

因为要整合资源，所以我们的工作方式一端是连接社会资源，另外一端是连接社区，通过一些相关的机制使资源的投入有预期的产出。我们工作的区域在上海的陆家嘴，虽然陆家嘴在大家印象中是个比较现代化的、比较高大上的区域，但我今天分享的主要是关于老旧社区的一些发展。这个地方因为是浦东开发开放的前沿，它沿着黄浦江这一端建厂，然后一批一批的工人新村，从20世纪50到80年代开始建起来，到现在为止其实一些社区形态已经比较破败或者亟待改善了。

虽然我们的实践是在城市社区开展，但可能在一些社区介入、社区动员、资源整合的思路方面，对于乡村社区而言也有一些共性，所以我想讲几个案例。

这是我们在陆家嘴有过实践小区的点位，左侧其实是100多栋高楼，以金融行业为主的写字楼，没有居民，大概有30万—40万名白领。右边是居住区，有31个居民区，由大概8万常住人口构成了一个居住社区。我们介入的方式是一些艺术方式，目的是为了提升老旧小区的视觉面貌，改善居民生活的品质。在总体上，作为一家社区性的基金会，而且成立的时间也非常短，我们在体量和能量上还是非常薄弱的。目前，我们前前后后累计了30多个实施项目，资金体量并不大，大概在300万元左右，从建设类项目的角度来说其实是很小的。

这些项目有的位于街道马路，我们也在参与一些城市街区的街面工作，社区基金会实践最大的特征就是这些项目都是由自下而上的方式发起的，社会组织联动一些专业机构和各方群体，共同设计出一个设想，然后进入社区实践。在这一步上我们就会面临问题，谁来资助这件事情？以往都是财政支持，比如建一座美术馆、做一场论坛，如果没有这部分支撑，我们怎么做？我们是以号召或者发起一些募捐项目的形式来推动这些工作的，这个过程是相当困难的，需要长期扎根一个社区才可能实现。

还有些项目是位于小区内部，居民的生活空间里面，在某些小的地块或者空间里植入一些生活场景，还有在社区图书馆的屋顶花园中跟当地美术馆的一些合作，稍后我会以案例的形式去呈现一下。

必须得承认，我们在社区的很多实践其实是失败的。这里讲的关于艺术社区的实践跨度是2017—2020年，30多个项目，可能有1/3是失败的。失败最主要的原因不是技术问题和资金问题，而是在项目落地的时候没有跟当地社区很好地连接，或者当地的社区发动是缺失的。

举个例子，有两个居民区，我们资助了它们两块空地的更新和建设，纯粹由基金会支持。我们募集大概3万—5万元的资金资助其中一块空地，但是在大概半年之后，它就变回原来的状态，因为没有当地的社区去接手运营或者去管理这块区域。这是艺术社区动员里面可能会出现的问题。

第一类是街道空间。比如福山路跑道花园，这是一条很短的不到 100 米的跑道，这条跑道原来是一条比较破败的水泥路，2017 年由基金会联合旁边的一家健身房共同推动。当年正好上海开始推行 15 分钟生活圈，我们邀请专家走进 4 个居民区，做了一轮参与式的社区规划的宣讲，同时提取了 4 个周边居民区的一些共同诉求，最后聚焦出来是做成这样一个跑道项目。资金由健身房出一部分，地方政府出一部分，基金会再募集一部分。

第二类是墙面。这类项目本质上具有很强的公益营销属性，因为它所有的资源支撑背后是油漆涂料企业，虽然以公共艺术为名并且以儿童关怀和动物保护为主题，但依然有其商业属性。过去 3 年，我们在陆家嘴选了 7 幅老旧居民区的墙面，墙面原来很旧，但项目做完之后大家路过都会拍照打卡。这些墙面背后都可以拍到陆家嘴的 3 栋高楼，所以它们是有地标性的。在推荐社区内部墙面时，可能对居民或社区来说是特别需要入选的，但如果不具备地标属性的话就不能入选，这是这个项目的弊端。

居民的事后反馈也会使项目有所调整，前期我们当然会每一户都去做征询，但这幅作品在这里并不代表是这栋居民楼所有，还会有其他居民的审美意见汇集过来。所以像这幅作品，不少居民提出反馈，对它提出了很多质疑，最后它从墙壁上消失了。

第三类是小区内部的一些更新。比如有一处 50—200 平方米的空间，如何去改善它？它日常就是垃圾堆，建筑垃圾、生活垃圾堆最高的时候基本上到我腰部这里，偶尔还有行人在里面有些不太文明的行为。对于居民区来说，要解决这个问题一般是找地方政府寻求资金支持。但这个路径并不经常是有效的，或者财政资金不一定能确保每个诉求都能完成，这时候要由社会力量来支撑或者补充，这也是社会组织很重要的一个使命，即参与治理的盲区。所以我们后面整合了一些设计资源，并整合了资金，在互联网上发动募款，号召每个人为这个社区捐 5 块钱，来支持它一块砖头的建设费用。

另一个非常有特色的案例是在一个老旧小区中不到 100 平方米的空间里，在没有财政资金也找不到单位支持的情况下，怎么去提升它。我们当时做了一个很大胆的实践，

成立了一个由居民区党总支负责的募款团队，所有的社区工作者成为块长，每位块长分管几个楼栋的楼组长，楼组长下面有一些志愿者，依托这个体系敲遍这个小区每一户家庭的门向居民募款，总共是3000多户，3天共募集资金近3万元。

第四类案例是艺术公教，它是与美术馆和博物馆发生关系的，即如何让社区跟艺术机构连接起来。我们最初是跟艺仓美术馆——位于浦东滨江的一家网红民营美术馆，建立了非常好的合作关系，美术馆出资在基金会设立了专项基金，专门来推动社区公共艺术教育，激活社区居民的艺术素养。我们围绕社区的一些公共艺术作品、公共雕塑的相关内容，比如小朋友看到这些东西会问是什么，但家长没有很好的解答，我们把这些内容搜集过来做了一次亲子的公共艺术课堂。

另外我们也不定时地带领市民走进这些美术馆，像艺仓美术馆办的"天野喜孝动漫展"，当时是组织社区里面困难家庭的孩子，资助他们读书的一个活动结束之后集体来到这个展览，由陆家嘴社区的一些企业高管带着孩子们一起观看这个展览。还有针对退休下来的毛巾厂、纺织厂的工人，带着他们到上海纺织博物馆、东华博物馆去看一些布料的展览。

2021年是在上海大学博物馆观看三星堆特展，此前它的图片已经来到了东昌小区，居民很好奇看实物又是什么感觉，但因为疫情高校又很难进去，所以在闭馆前3天的时候，在上海大学博物馆副馆长马琳副教授的努力争取下，我们包了一辆车，让居民和一些捐赠单位代表来到这个博物馆观展，同时也体验由当代艺术家结合这个展览做的一些艺术创作。

艺术社区很重要的一个问题是资金问题，资源到底从哪里来？我们初步建立了这样一个逻辑，即在任何一项活动的组织过程中，我们会比较注重从人、财、物3个角度募集资金、寻找支持。比如技术这块，像街区的更新目前是跟一些高校合作，我们自己也有一个虚拟的研究平台；又比如艺术是跟"社区枢纽站"合作，由艺术家王南溟老师牵头，设计这块由华东师范大学伍鹏晗老师牵头，我们作为当地动员的组织参与，这样三方结

合起来一起来推动相关工作的开展。

因为项目点比较多，一直没有做复盘，近期社工策展助理胡潇月做了些复盘。像这样一个一个小项目，它实际上都非常小，有的是单位捐赠，有的是居民捐赠，居民捐赠这块是很难的，另外一块是财政支出。这几部分的资金其实有不同的价值属性，有不同的动员难度，每个项目的资金构成都不一样。一般来说，没有居民捐赠的项目持续性会稍微弱一些。

2017年以来我们整合的艺术社区类项目的资金总量是309万元，里面有居民捐赠的15.3万元，单位捐赠（企业、社会组织、事业单位）的280.6万元和财政支持的13.1万元。可以看到，总体构成中财政支持是最小的一部分。居民捐赠所占比例虽然也很小，但这部分意义是最大的。

另外一部分是物质的支持，我们并不总是能够拿到资金，有时候拿到的是物资。比如说蔓越莓，我们要来有什么用呢？给居民发一发，那意义也不大，所以这类东西一般的处置方式是物资的转换，也就是卖掉，所以我们通过一次一次的市集和活动，把物资转换成资金，然后再去支持相关的活动。

最后一部分是动员，我觉得还是可以归纳成两部分，其中一部分是外部力量的支持，我称之为志愿者参与或者志愿者协作，任何一个社区都有周边的商铺，纯居民区也有，比如小卖店、五金店，有的社区外围可能还有大的企业。那这些外部的力量怎么来支持本地社区？它们为什么要支持本地社区？它们在这里生产经营，有排放、有日常的行为会影响这个社区，本质上来说它们有在地社区责任，但并不是所有企业都愿意参与，所以需要寻找一个结合点，让它们能够在合适的点上来支持。

比如说油漆公司来做墙面，它当然是做营销，但对于老旧社区来说社区的面貌还是提升了，而且在一个合理的点上，就是没有出现任何企业宣传LOGO或者广告词，这样的项目还是可以去积极推动的。

另一部分我们称之为自组织培育，这部分才是地方能够持续建设、持续有活力的最

重要一块内容，因为它涉及如何去激发内部的参与者。称之为自组织是指没有注册的社会组织，就是由三五位居民组成的组织。比如说一开始耿敬教授讲的摄影志愿者协会，就是在做这样一项工作，发动村民，围绕摄影这件事情来通过拍摄和其他的方式关心横渡社区的发展。

这项工作不是今天我们来横渡待几天，下个月再来一次横渡就可以完成的，而是需要长期植根于此，寻找到相关的一些关键的村民，组织一系列的活动，大家才有可能被激活产生黏性。这本质上是成本非常高、持续时间非常长的一项工作。所以，从陆家嘴社区公益基金会的实践和体会来看，我们做得也是非常弱的。因为我们本质上还是个募款平台，主要是整合资源，而社会服务机构其实更多的是做这块内容，但当前在没有很多社会服务机构关注这块内容的时候，我们团队大部分时间一边在整合资源，一边在做社区动员和自组织的培育。

富裕之后的社会后果：
乡村社会的生产、消费与休闲

张敦福
（上海大学社会学院教授、博士生导师）

FORUM PART 2
新建筑体与乡村艺术社区规划

谢谢耿敬教授引导性的话语，其中的关键就是费孝通先生说的"富了怎么办"。

这是我接下来要分享和想向大家请教的题目："富裕之后的社会后果：乡村社会的生产、消费与休闲"。

在座的各位可以看到自己的左边墙上写有费先生的话。费先生1910年出生，1989年他的这段话是说：早先他"志在富民"，现在的新问题是"富了怎么办"，这也成了一个更为重要的问题，而对这个问题他比较谦虚，他说自己已经年老，希望后学者可以在这方面做进一步的讨论和研究，期待给出些答案。

我是1965年出生，我在北京大学社会学人类学研究所读博士的时候，听过费先生讲课，在他过生日的时候也曾经跟老师同学们一起到北太平庄他家里去拜访过。2004年也曾经和我的同事、朋友一起去上海的衡山宾馆探望过他。

我今天跟大家分享的话题实际上是尝试对这个领域做一个探讨，我算不算是后学者之一，大家可以做个判断。

我们先看看关于费先生思想研究的论著，这些论著里面涉及很多领域，边区开发、民族关系、乡村发展、城乡关系等，但有一个领域似乎是被忽略了，这个领域就是关于消费、消遣、休闲、工作和娱乐之间的关系，这个话题是讨论得比较少甚至是缺失的。当我进一步找资料的时候发现相关讨论是比较零散的。张宏明老师、申端锋（华中科大毕业的博士）曾经在这个领域里面做过颇有启发性的一些讨论，但似乎也没有深入到让我感觉特别满意的地步，我觉得有点不过瘾，所以我继续在这个领域里面做研究。

当我把自己的消费社会学兴趣放到这个领域尝试做研究的时候，我就发现一个非常重要的概念，就是费先生说的消遣经济，这也是一个非常重要的传统文化资源。费先生的消遣经济这个概念出现在他和张之毅合著的《禄村农田》里，本意说的是工作、休闲和公共生活之间的关系。书中举了3个例子，第一个例子是说："不论是雇工自营，或是把田租给别人经营，土地所有者脱离劳动的倾向是相同的"，实际上是说，不拼命地干活，想方设法偷懒，大家从文字里大约也能读出来这个意思。费先生《江村经

济》里也说道:"那辈脱离了农田劳动的人,在我们看来,在农作中省下来的劳力,并没有在别的生产事业中加以利用,很可说大部分是浪费在烟榻上,赌桌边,街头巷尾的闲谈中,城里的茶馆里。"

第二个例子是一个车夫的例子,这个例子会更明显一些:从前从车站到大西门跑一次得两毛钱,一天肯定多拉快跑会多挣一些,但是拉车的车夫并不是非得多拉快跑,他拉两次觉得挣得差不多就去玩,就去茶馆里自在去了。这样的态度在某些人看来显然是一种好逸恶劳的人生态度。第三个例子也很有意思:"禄村的宦六爷要掼谷子,和他30多岁的儿子说:'明天你不要上街,帮着掼一天谷子罢。'他儿子却这样回答:'掼一天谷子不过3毛钱,我一天不抽香烟,不是就省出来了么?'第二天,他一早又去城里闲混了。"闲混在这里是一个非常重要的概念,闲混是有意义、有价值的。

我们看看费先生在自己的家乡江村即开弦弓村所做的调查是不是也有类似的景观。江村实际上是有着类似的情景的:全天劳动完毕以后,大家聚集起来娱乐,家庭间的联系得到了加强,感情也更加融洽。在农业劳动和蚕丝业劳动周期性的间歇,人们连续忙了一个星期或10天之后,可以停下来稍事休息和娱乐。在这期间,大家煮丰盛的饭菜,还要走亲访友。男人们利用这段时间在茶馆里消遣。茶馆在镇里,聚集了从各村来的人。

说这么多,大家对于中国比较普遍的消遣经济的观念已经有了比较明确的理解和认识。

我随后大约从学理上对这样的概念做一个分析和讨论,这样的概念实际上跟中国传统的经济形态、经济特征和社会性质非常相关。研究中国经济史、中国社会史的学者Tawney在他的著作里曾经说过,中国农村问题尽管错综复杂,"底子里却十分简单,一言以蔽之,是现有资源不足以维持那么多人口"。这种情况下我们看到的是,在中国农村生活的场景下,土地是农民最重要的生活资料,粪和尿是重要的肥料。目前对于粪和尿城市里的大家都是唯恐避之不及的,因为觉得肮脏。村里绝大部分的生活资料、衣食住行等直接或者间接取之于土地,劳力的使用以及耕作中畜力的使用在1960年之前一直是农业劳动的主要投入。这使得中国的劳动力变得十分廉价,像肩挑背驮、摇橹划

桨之类的劳作就成为中国传统农业的主体景观。所谓的过密化经营就在这里，无论是中国西南山冈上的层层梯田，还是东南水乡泽国的秧苗水田，都成就了用人类筋骨造成的壮丽河山。哈佛大学的著名历史学家、中国问题观察家费正清笔下也有对中国农业过密化经营问题的描述。

这样的生存方式在整个社会生活和经济生存体系里被称为生计经济。生计经济到底是怎么一回事，我们可以回到比较久远的采集狩猎时代来看。芝加哥大学的人类学家萨林斯（Marshall Sahlins）在这个领域里有过重要的贡献，他曾经说，采集狩猎时代的人们尽管不如现在生产效率高，但他们欲望不多，实际上过着丰裕而悠闲的生活。欲望不多，人们有很多的时间可以休闲、玩，实际上这是质量很高、非常富有的生活，这和目前我们理解、流行的富裕观念非常不一样。

萨林斯还谈到一个具体的经验材料：采集狩猎时代每个人用来获取和准备食物的时间不多，一天也就四五个小时，其他的时间就空闲下来，可以睡睡觉、游玩一下。比如像妇女经常休息，并非整天寻找和准备食物，男人打猎和找吃食也是有一搭没一搭的事，某天收获颇丰，就可能好几天闲着。我非常喜欢这类资料，这些信息透露出很不一样的看法，我觉得它有破旧立新的意义。这个意义就在于会让我们觉得对中国农村的一些判断是有问题的、错误的，比如像"勤劳勇敢"这样的说法。上面说的中国农村的情景并不支持这一判断，而且勤劳真的好吗？勤劳真的有特别重要的意义吗？勤劳真的能够带来生活质量和社会品质的提升吗？这是一个重要的疑问。刚才所说的生计经济重要的一点就在于它是一个重要的社会整合形式，这种社会整合形式就有非常重要的意义。人们在茶馆里、酒肆里、闲聊中、闲混中，彼此之间就相熟了，我了解你、你了解我，大家关系就近了，社会就团结紧密了，社会资本就提升了，社会的品质就相当高了。而消遣经济中休闲时间的增加、充裕是社会整合形式的重要来源，两者之间彼此影响，关系非常紧密。人们在休闲中才能放松地、自由自在地互相来往。所以在农村、乡镇里的这些消遣活动，比如唱花灯、侃大山、海阔天空地闲聊，这些活动实际上是透露了村落公共

仪式的信息，实际上凝聚了老百姓的认同感，也有助于建立地方的社会秩序，这种地方秩序可能以地方精英为主，但是无论怎么说大家都服气、认同。所以在中国的农村，街头、打麦场、井口边、村头小广场是人们聚集的场所，大家闲聊、谈天说地，这是非常好的。

回到刚才我说过的重要话题，就是富裕之后的社会后果是怎么样的。中国社会在改革开放之后变化非常大，经过工业化和城市化之后，中国大规模、大面积地富裕起来，从城市到乡村，很多人都过上了富足的日子。但是这个过程改变了中国人包括中国乡村的社会生活图景。这个图景的主要方面就是大家都在忙活。因为中国生产、中国制造，即中国的工业化，加上急剧的城市化，还有从传统的生产者社会向消费者社会的快速转变，结果造成了这样的一个景观：中上层社会是消费的主力军；绝大多数人是工作、劳动、忙活的，少部分人是真的休闲，或真的有钱又有闲。所以无论是人口结构还是城乡结构都会呈现出生产和消费、工作与休闲的不平衡状态。总体而言，人们工作中付出了很多，消费越来越多，但是少了休闲，所以工业化和大众消费的后果之一就是造成了终日忙碌、很少休闲的人群，但因为缺乏在休闲中形成的社会整合形式，结果出现了所谓的"孤独的人群"。

在这里我想起来哈佛大学的人类学家 James Watson，他曾经经常说的一句话是 Fast Food, Fast Talk，意思就是快餐、说话匆匆忙忙。因为大家都忙活，都在赶快吃饭干活，抢着说话、急着说话，使得慢下来变成了这个社会的稀缺资源。所以费先生也慨叹："悠然见南山"的情景尽管高，尽管可以娱人性灵，但是逼人而来的新处境里已找不到无邪的东篱了。曾经采菊东篱下、悠然见南山的民族现在却拥有太多过度工作、过度劳累的人。这种状况实际上值得我们反思。在乡间传统的话语里就有对闲暇的重视，比如在四川乡间有一句俗语"挨一些饿，得一些坐"，意思就是吃不饱不要紧，但是可以坐着闲着侃大山神聊一通。我出生在山东农村，在山东农村长大，山东老家把那些经常干活、不要命干活的人称为"冤种"，意思就是说这个人干活特别卖命，但是这样活一辈子比较冤屈，活着也没什么意思。

在富裕之后中国社会其他领域发生了一些变化，我们在这里简单说一下，比如有的

农民合伙办企业,结果就会闹翻、散伙,当然也会有赌博、买六合彩,也会有吃喝嫖赌,靠消费攀比等。这样的社会结果导致马克思曾经说过的"一袋马铃薯"的局面,比较严重地呈现在我们面前:大家各忙各的事,各挣各的钱,人们相互之间的情感联络、互相帮忙、社会信任,这些东西都变得特别稀少,这就是所谓的社会原子化。回到费先生的话语里,费先生说悠然见南山的情景尽管高,但我们已经找不到无邪的东篱了,这很有些怅然若失的感觉。就是说,社会的大变化搞得我们已经找不到前进的方向了。所以在我看来非常重要的是,目前的中国社会迫切需要来自传统乡土社会的休闲、消遣的观念、理念来平衡目前过多的忙碌、急躁、焦虑的状况,更多一些缓慢之德和闲适之态,更少一些所谓的消费主义、功利主义,急躁冒进更要不得。

在结束我的报告之前,我讲讲最近这两天我在横渡的初步观察。昨天我们三位参会者跟着当地的车去东屏古村落游玩,当地桥头村的一位年轻男子要来接我们,但因为镇里交通管制进不了我们入住的民宿区,他就有点生气。这是熟人社会,你不给我面子,不让我进,我就生气给你看,他就回去不干了。他回去之后,他的媳妇来了,她的穿着打扮非常时尚,然后我们就跟着她的车去东屏村。到达后她说她不能等我们,她要回家看娃儿,要我们游玩后打电话给她。我们看过古村落后,结果发现她来不了,她去三门县了,她让她的公公开车来接我们,而我们的雨伞、衣服放在她的车里。她公公说,明天他开车把东西给我们送过来。晚上打电话过去,他却说要我们今天早上车子路过他家超市时自己去取,结果今天早上我们见到了那位时尚媳妇的婆婆——老板娘,他们家其他人呢?都出去忙事了。

这个故事的意思是说当地人非常忙碌,这家人接了一个单子,但是要做的事情太多,以至于应接不暇,还好他们一家人调度总算可以把事情搞定。董老师和金老师带我探访桥头古村落时,我还注意到两位当地人的绿色解放球鞋虽然没露脚指头,但是确实破旧,已经露洞了。我不能确定他们是否还很贫穷,还是钱多了却不舍得吃穿,但忙碌大规模地、实实在在地存在。

回到眼前我们身处的地方横渡美术馆。美术馆要提高当地人的艺术水准和文化资本，也应当像一个高大上的公共生活空间那样促进当地老百姓的休闲、团结和社交。如此，乡村发展面临着多样化的图景，我们能不能期待它能够带来社会团结？忙碌的乡村能否多些休闲、艺术和更紧密的社会联结？我非常希望能够带来这样的结果，但是结果会怎么样，目前判断为时尚早，我们还不知道，请允许我们一起期待、一起看。谢谢你们！

世界乡村：
库哈斯的地缘视野与变动的乡村

伍鹏晗
（华东师范大学设计学院讲师，荷兰注册建筑师）

大家下午好！非常感谢王老师的邀请，能来到这里和大家分享一些我过去的研究。

我们这一代是受中国快速城市化影响的一代，我本科学的是建筑学，在研究生的时候选择了城市设计专业，也是因为中国快速城市化的进程深深影响了我。但是当我加入了库哈斯（Rem Koolhaas）的乡村研究团队之后，视野从城市转到乡村，让之前出生、生活于乡村的我，从库哈斯的视角重新回头去看乡村，也发现了另外一个世界。这里可以给大家分享一下我们在欧洲进行的一些对于乡村的观察和思考。

50年之前，就是在整个世界城市化进程刚开始起步的时候，当时很多世界级的大师都在思考未来城市，1962年矶崎新做的天空之城，1963年保罗鲁道夫（Paul Rudolph）做的曼哈顿的市区高速及超级建筑群的方案，1964年建筑电讯派做的moving City(移动城市)和plugin city（插件城市），这些都是现代主义晚期一些建筑大师对于未来城市的想象。从1960年开始的世界城市化的人口，其实在不断增强，在2000年左右，乡村人口开始慢慢减少，这也就开始出现了乡村和城市人口的反差局面。有资料提到，1900年有10%的人生活在城市，2007年有50%的人生活在城市，在未来的2050年会有75%的人生活在城市，这个格局会对整个世界产生巨大的影响。

之前的城市建筑展览都是以城市作为主题，很少会去关注到城市之外人口在不断减少的乡村的领域，包括理论书籍也是一样，比如柯布西耶（Le Corbusier）和库哈斯都曾参与探讨未来城市会怎么样。2010年左右有一本书《城市的胜利》，就谈到城市是世界发展的未来方向，也提到所有人必然是要往城市里面去移民的。

我们如果去做一个统计的话，会发现全世界50%的人口生活在地球表面人类居住领域的2%的地方里面，这50%的人口，给这个世界带来了75%的污染。另外也有50%的人，他们生活在人类居住领域的98%的地方，面积非常大，但是他们只产生了25%的污染，所以说同样是50%的人口，一边在城市一边在乡村，但其所居住的环境包括所带来的影响其实都是有很大差异的。库哈斯之前写过建筑理论的经典《癫狂的纽约》，对象是纽约这样一个我们都很向往的国际大都市。大家都在移民进城市的时候，

他开始回过头看看城市居民搬进城市之后留给了乡村什么，所以他当时计划写一本书叫"countryside"，计划用类似《癫狂的纽约》的一种叙事方式去写乡村的故事。2020年他们在古根海姆博物馆把之前的一些研究整理起来做了一个展览，展览名是"乡村，未来"。我们当时对于欧洲（包括西欧和俄罗斯）做的一些研究显示，其实城市的人口在慢慢增加，然后把乡村人口吸引进来，包括中国、美国在内的其他国家的乡村人口也都在不断减少。

但是就乡村从事农业人口的百分比来说，中国与欧洲国家和美国相比是比较多的。西欧和美国从事农业的人口的比例已经非常少，荷兰农民的数量从1850年到2000年已经发生了巨大的变化，从占全国人口总数的25%一直降到1.7%，就连2%都没有了。与2003年相比，2011年欧盟的农民总数减少20%。克拉克（C.Clack）的经济模型提到，当第一产业为主向第二产业为主，然后向第三第四产业为主转变的时候，人均收入的变化也会引起一些劳动力的流动，就会导致整个农村的产业格局也会发生很大的变化。

我们看一下德国乡村的产业分布，我们会发现农业占比非常少，从事农业的人口数量也已经非常少了，但同时在乡村里面也有一些其他的，可能在中国来说觉得不可思议的产业。我们来看德国的城市产业的话，会发现乡村产业的比例跟城市产业的比例其实非常相近，这也就意味着在德国乃至在欧洲，乡村没有和城市产生强烈的二元化的情况，而是更加像城乡一体化，两者之间的产业已经非常相近了。

我们再来看可耕土地，欧洲的可耕土地非常多，而中国可耕土地并不多，但是农业的产量中国却是比较大的，反过来看欧洲的整个农业产业产量其实是非常低的。2009年前就有新闻报道说2015年欧盟将会成为食品的净进口区域，一系列的媒体报道也预测了未来农业人口的变化。库哈斯之所以会关注到乡村也和他当时在欧洲旅游的时候对这些现象的观察有关。当时瑞士的一个小村子面积很小，但是到2010年的时候，整个村子的面积变得非常大了，增加的都是这种小房子，但这些房子平时都没什么人住，主要就是在滑雪季节的时候才有人来这个地方居住，其他时间都是一些印度人在这个地方

帮房东看管这些房子。所以这就有很奇怪的一个现象，就是在瑞士的乡村里面，你见不到瑞士人，反而见的都是一些欧盟以外的人，包括印度人。

所以库哈斯在这些现象的基础之上提出这样一个理论：当上亿人移居城市之后，到底给乡村留下了什么？大家也都在思考，城市化会给城市带来非常大的变革，城市会高速发展，城市要去容纳这么多新进的移民，但其实乡村会是整个变革的最前线。乡村曾经受到季节性和农业支配，因为乡村主要就是做农业生产的这样一个世界，但是在当下社会，这里面越来越复杂，乡村面临着诸多问题，比如高新科技、遗产记忆、季节迁移、土地买卖、政府补贴、临时人口、税收优惠，招商引资、政治动荡等。所以乡村所遭遇的动荡，其实远比快速城市化所带给城市的变革要剧烈许多，而且是更值得我们去思考的，因为任何一点动荡都可能对乡村造成非常大的改变。

接下来看一下荷兰乡村到底怎么样，荷兰乡村跟德国乡村有一些类似的地方，但是也有一点不一样的地方。大家都知道荷兰是一个生活在海平面以下的国家，阿夫鲁代克大堤是保证整个荷兰能生活在海平面以下的一个非常重要的巨型工程。这个工程是这个样子的，这边是大西洋，那边是整个荷兰内陆的海，荷兰以前的土地非常差，因为经常遭遇洪水，土地盐碱度非常高。有了这个大坝以后，荷兰人可以去对土地进行修复和治理。

虽然荷兰很小，但是农业非常发达，也是因为这个大坝对整个自然环境的改善，使得人们有机会去改良土质。我们可以看到过去的历史地图，上面显示了荷兰人是怎么去整理这块土地的。从飞机上看荷兰土地的时候也会看到大量类似像这样的大地景观。有时候我们会开玩笑说蒙德里安（P.C.Mondrian）的画是受到荷兰土地的影响所绘画出来的。大坝是在这个位置，然后这两个岛完全是填海填出来的，这里也是一个有大量的城市人口居住的地方，它是阿姆斯特丹的"睡城"，大部分人都在阿姆斯特丹工作，然后晚上回家就在这边居住。

我们再来看一下荷兰中部的这块区域，可以看到里面的土地的肌理差异是很大的。我们在这里能看到17世纪整理土地的情况，也能看到20世纪60年代的现代化的土地，

是刚才看到的像蒙德里安的画的那种格局，还有在20世纪90年代，荷兰提出的新自然的景观做法。这是在1900年之前的一个景像，就是整理好的一个牧场的农田，这个是刚刚提到的90年代之后提出来的新自然的一个景观，和之前相比是一个非常具有野趣的区域。荷兰提出了一个国家生态网络，包括核心区域、自然发展区域和生态廊道，打造整个荷兰除了城市以外的所有空间。荷兰有一个非常重要的景观格局叫green heart，就是绿核，这个绿核是被阿姆斯特丹、海牙、鹿特丹、代尔夫特、乌德勒支所包围的，外面是一个城市圈，内部是一个绿色的生态核心，任何工程都不能进入，必须保证这块区域的生态性。

　　但是1990年之后荷兰在做新自然的改变的时候，很多荷兰农民对新自然的反应是非常不好的，他们认为这不是自然，他们觉得这是被遗忘的、被忽略的场所，完全是一个没有人工痕迹的、也没有价值的区域。他们总是在埋怨，野生动物会把他们的花园给糟蹋了。另外荷兰的牛奶业也是非常好的，他们同时也在思考通过基因工程，重新孕育一些之前可能已经灭绝的牛。我们去荷兰的奶牛农场里面参观，这张照片非常有意思，牛在这里面接受按摩，就是为了让它产出更多的奶，这是一个挤奶的装置。荷兰农村里面，大家都像是在办公楼工资的人群一样，都是西装革履打电话，完全不像农民的样子。奶牛农场里有非常多的关于奶牛的机器人及设备，比如说挤奶机器人、清洁机器人、饲养机器人，还有一些给奶牛喂东西的能量供应站，以及减压的梳毛机器。这里面所有的农民都不再去做体力活，而是面对着电脑，操控这些机器在农场里工作，一个人可以创造200万元的价值，其中的投入一直保持平稳，但是整个产出不断增加。一旦出现问题，也都是一些IT人物去修理设备。另外，意大利的报道里也说意大利的农场由印度人来维持运营，没有意大利人在里面工作。这也是欧盟现在普遍的移民现象。荷兰有非常多的农业设备的展会，这里面有我们可能从来没见到过的一些机器，这些农业设备是保证了荷兰农业进步的重要工具，比如一些像变形金刚的很夸张的设备。我们再去看荷兰农场，拖拉机上面都有电脑，人们可以通过GPS让拖拉机按照制定的方式收割农作物。

所以一些纸媒说，如果想比金融从业者赚得更多的话，去当一个农民吧。

有一本书叫《寂静的春天》，这本书说当时人类使用一些化学药品和肥料以提高农业产品的产量时候，同样也给整个生态环境造成了很大的污染。在越战的时候，美军为了打击越南，开飞机在越南上空喷洒除草剂和落叶剂，对整个越南产生了巨大的生态污染。这些都是一些很负面的情况。我们同时也在做一些提高产量的事情，包括绿色革命，也包括一些生活基因改良、土壤改良等，整个农作物的产量不断增加整个生产效率也变得越来越高了，以前可能是需要几个人的工作，现在只需要一个人，更多的人可以生产出更多的粮食。18世纪农民的工作时间是非常长的，21世纪农民的工作时间则相对减少了，获得了更多的业余时间。我们的农作物的品种越来越多，食物也越来越丰富，比如1976年诞生的带有专利的土豆。

有这样一本书《明日的餐桌》，它提到有机食物将是未来餐桌上的主要食物。有报道提到中国在有机食物的产量方面从世界上的第45位跃居到了第2位，中国也是有机食物农产品的重要输出国。当传统的非有机农业变成有机农业之后，整个农业会需要更多的劳动力，也就是说刚开始因为机器的出现可能让很多劳动力消失了，但是有机农业的出现又会让很多人获得农业的新工作。这是OMA做的一张关于整个欧洲能源的地图，这里面跨越了国界，而更多思考世界乡村的状态，它是把欧洲各个国家农村的区域都联合起来，为整个欧洲提供能源的大网络。世界遗产的数量在不断增加，而且这些遗产中有非常多都是位于乡村的区域里面，遗产的内容也变得越来越丰富了，包括口述历史、节庆还有手工艺。

另外在生活这一块，我们也能看到越来越多关于乡村生活的书籍出现，还在电视上看到以农村为主题的很多娱乐节目。比如设计北京首都机场的建筑师平时都生活在乡村。又比如一个德国旅行社买下了托斯卡纳的一座小镇，面积相当于6个摩纳哥大小，就是为了发展文旅产业。中国也在做这类事情。最后一部分我们快速看一下俄罗斯的乡村。这是非常早期的一位摄影家，他在俄罗斯拍摄了大量俄罗斯乡村的照片，这些照片都是

横渡乡村：
艺术社区与社会学艺术节

黑白的，后来经过数码加色呈现出这样的彩色照片。这里面也非常多地体现出一个世界乡村的脉络，在当时俄罗斯的乡村里，可以看到希腊的农民在茶场里干活，还有清朝人在格鲁吉亚，指导格鲁吉亚人怎么采茶。另外，这是俄罗斯为了发展农业和美国在冷战时期的一些合作。有一些俄罗斯生物学家想去创造新的生物，比如下面长土豆、上面长番茄的植物。

俄罗斯的情况模型是类似 s 型的，它这两个端头表示城市人口在慢慢减少，乡村人口在慢慢增加。我们曾经在整个俄罗斯做了大概 50 个村子的案例研究，比如这是远东地区的一个奶牛场，与荷兰的奶牛场有非常大的差别，它是完全靠人力的；又比如这是远东地区最大的一个二手车进口市场，全是从日本进口的汽车，然后卖到整个俄罗斯，车子的方向盘位置和俄罗斯是相反的。全球变暖会造成冻土层的融化，就会增加更多的可生长植物的区域，俄罗斯东西向非常长，所以当全球的温度升高之后，它的农业土地的增加面积也会变得非常大。未来如果俄罗斯农业处理得好的话，农业会有一个非常巨大的增量。我们也能看到俄罗斯现在的变化和未来的巨大潜力，都是因为全球变暖可能会对这个国家造成很大的影响。

虽然俄罗斯有这么好的土地，但是俄罗斯在处理土地的时候，和中国是两种完全不同的态度，中国会很好地去处理土地，俄罗斯基本上任由土地废弃，哪怕土地未来会有很大的价值。苏联时期，机场是尽可能覆盖了整个俄罗斯，但是 90 年代之后，机场在不断减少，越来越多的土地遭到遗弃，这些原来有人工痕迹的地方被遗弃之后，再加上全球变暖，就变得像是被自然霸占了一样，比如一些废弃的铁路上面都已经长满了树木。在全球变暖的气候变化之下，增加的这些土地会变成很有价值的农业土地。

我们也研究俄罗斯熊、狐狸、蚊子的数量，发现这些数量都在不断增加，但在中国可能数量是在减少的。也就是说，俄罗斯自然环境面积在增长，土地都不怎么去管了。我们还发现一个很特别的现象，就是俄罗斯的艺术出现的地方都是农业非常差的，甚至是大家温饱问题都不能解决的时候，反倒是能出现艺术的，这好像是和别的国家有点不太一样。

我们当时参观了一些套娃的生产基地，他们都在用手工业的方式传承这些俄罗斯的传统艺术。我们也看到有一个村子是用艺术复兴的方式，最后拯救了这个村子，这是那里的农民做的一些艺术装置。

我们跳出俄罗斯来探讨东北亚，思考俄罗斯、中国、日本和朝韩整体发展的关系，可以用类似欧洲的能源地图一样的方式去思考俄罗斯的能源，因为它也有非常大量的土地，还有非常大的风能潜力。在2012年的时候，中俄已经大概有19个口岸，都非常忙碌，口岸也给两国的当地居民都开放了免签的政策，可以直接持有护照往来。在这样一个情况下，两国可以很好地进行国家层面的旅游合作和环境合作。

我们当时也提出是不是建构这样一个环太平洋的网络，网络上面在所有这些城市之外还把没有边界的乡村联系在一起，这些乡村都有非常丰富的文化属性、教育属性、能源属性，可以形成一个巨大的网络，然后可以为整个世界提供更好的网络性的服务。这里面俄罗斯也变成了一座桥梁，既可以连接整个环太平洋区域，也可以连接整个欧洲，最后可以实现"世界大农村"的这样一个重要构想。以上是我的汇报，谢谢大家。

回归日常的乡村公共空间营造
——从乡村产业建筑再利用谈起

魏秦
（上海大学上海美术学院建筑系副系主任）

感谢耿敬老师、王南溟老师以及马琳老师的邀请，非常有幸能够跟各位在座的社会学家、艺术家以及设计师共同讨论。刚才听了各位专家和艺术家在乡村方面的研究与尝试，伍老师也从另外一个角度讲了世界上其他国家的农业现代化，城乡互动之间城市是如何带动乡村的，对我有非常大的启发。

那么我们就重新回到中国，我的题目正好也是续着伍老师刚刚讲的，也是跟乡村的产业有关，《回归日常的乡村公共空间的营造——从乡村产业建筑再利用谈起》。为什么选这样的题目？因为横渡美术馆其实原来就是小学的仓库，严格意义上讲，它就是一个乡村的产业建筑，我想结合这个主题来谈一谈乡村公共空间的营造。

我们做乡村项目应该说是从2013年开始，基本上是在浙江地区。2013年从上海周边的乡村开始，结合产学研一体的研究工作，主要尝试在不同地域、不同地貌情况下的乡村做产学研探讨。

我们这个团队是上海美术学院地方重塑工作室，是多专业的，包括建筑、规划以及艺术设计等其他的专业，马琳老师等艺术家也经常跟我们一起共同参与乡村研究。

这几年我们主要是在浙江生态资源优势型的乡村活动，包括旅游主导型的乡村，以及历史文化和生态资源、产业资源非常丰厚的乡村，我们一度到了贵州黔南州苗寨的民族型乡村，我们就是希望通过对中国不同乡村的调查，能够找到对乡村问题的一些解决策略。

从2019年开始，我们带着学生进入横渡镇，从生态、生产、生活3个方面对横渡乡村公共空间研究进行了一些工作。

首先我们来看看乡村的公共空间。当时我们去黔南州苗寨的时候对乡村整个的日常生活，包括它的仪式、建房等进行了一系列的调查，我们发现公共空间是村落里非常必要的一个空间，它有仪式、有日常的生活，还有娱乐。其实这个公共空间不光是物质形态，可能还在某种意义上塑造了人们的一些行为和表现，通过这种对空间的使用和互动，尤其是在苗寨这个少数民族的村寨里，增加了村落的集体凝聚力，所以乡村的公共空间

应该是赋予了乡村更多的内涵的。

在将近 10 年的乡村教学和实践里，包括自己长期以来的研究方向，我们一直关注乡村的公共空间。从 2019 年开始，我们跑了 100 多个浙江的乡村，因为正好参与《传统聚落·浙江卷》这本书的撰写，所以特别关注了浙江的乡村。

浙江在美丽乡村的建设方面是走在全国最前列的，但其实也会有一些问题，比如说很多乡村因为经费、政府支持力度是很大的，所以其公共服务设施配套相对还是比较完善的，但其实可能并不是很有自己在地的特征，会轻视一些传统的文化或者乡村在地基因的传承。

再比如说公共配套设施非常齐全，包括建有健身场地，但可能对村民日常行为的一些小的公共空间反而不是那么重视。一些大的广场，包括集会的场所都是有的，但是村民日常活动的空间，包括井台空间、树下空间倒反而是我们设计师时常忽略的方面。

乡村的主体是村民，公共空间的使用者也是村民，我们就在想能不能通过公共空间的营造来延续乡村的一些社会性行为。所以我们就把 2021 年的毕业设计教学拉到了浙南一个民俗活动保存得特别好的村子，希望从民俗学的视角去研究乡村公共空间的延续。

所以我们的研究主要是带着学生来做些公共空间的建构，通过公共空间的建构来改善乡村的物质环境，来激活乡村公共空间与社会行为，激活乡村存量。

先来看一下乡村公共空间营造的概念由来。英国的社会学家查尔斯·马奇（Charles Madge）他最早在他的著作里面说了"公共空间来源于公共领域的这样一个概念"，公民可以在这样的公共空间里表达自己的价值观，而不受其他一些利益集团的影响。

后来这个公共空间的概念就被引入城市规划的领域里，公共空间基本的特征是作为人信息交互的场所，为公众提供社会的属性和服务，人们可以在此自由地进行交流。同时，作为一个实体空间，它也是环境景观的载体，人们可以通过公共空间获得对公众的认知，同时能够获得一种文脉的传承。

从物质形态角度来讲，乡村的公共空间是村民聚集时间最长活动类型最多的地方，

里边有生产、生活、民俗、习俗，甚至日常的交往。那么从社会生活的角度来看，乡村的公共空间其实也是乡村社会关系的一种表征、一种基础，我们可以从乡村的公共空间的形态中发现乡村的一种社会结构。

不同于城市是一种陌生人集聚的社会关系，乡村其实是一种在血缘关系和地缘关系下形成的熟人社会，乡村的公共空间更多的就是村民日常生活，所以它有很大的随机性，随处可以交流，甚至可能非常不起眼的大树下、小广场、路边、田间都是最日常使用的空间。

乡村的公共空间首先是有文化真实性的，乡村的公共空间里记录了最真实的乡村生活的历史变迁，包括村民生活的常态、时态，它里面容纳了历史形态、承载了社会功能，当然更多的是承载了一种文化层面的意义，所以研究乡村的公共空间对传承乡村的历史文化、精神是非常必要的。

乡村的公共空间有以下特点：

第一，空间的可达性。物质空间是要方便人到达的。

第二，视觉感知性。就是我们到那儿以后能在印象上感知到它。它从情感上是有吸引力的，在抽象象征上是有可达性的。

第三，功能复合性。乡村的公共空间往往不会只有一种功能，它可能有更多的生产、生活、娱乐功能，甚至可能是一些小孩儿玩游戏的空间，可能这些功能越复杂、越多重就越有活力，所以往往会产生一定的集聚效应，单一性的功能反而可能会让这个公共空间丧失一种活力。

我们可以看到很多建筑师尝试对乡村里面饲养牲畜的生产性的附属空间进行改造，把它改造成书屋或改造成村民的活动场所，反而让这个空间更具有活力。

第四，日常生活性。这往往也是我们容易忽视的一个方面，因为它离我们太近了。我们知道乡村的公共空间就是村民日常活动的场所，那么这个场所跟人之间的互动恰恰就是乡村的公共空间活力的所在。

社会学家列斐伏尔（Henri Lefebvre）说：日常生活就是在地的真实生活，如日常交流、闲聊、漫步、邂逅，可能就是自发性、无序性的，至看似非常平凡烦琐、重复混沌的一种状态，那么越是这样的状态，这种小的空间更有活力。如果我们以小的方式、小的尺度的介入，以及生活化的设计、就地取材的建造更能够带动这个公共空间的活力。

第五，地方认同性。我们尝试借助社会学，包括人文地理学的理论来进行研究，所以经常请教耿敬老师。人文地理学里面"地方"是这样定义的：地方是日常生活的空间、行为文化的场所，或者说可以理解为个人对地方产生依附感的一种来源。所以有学者把地方感化成3个维度：地方依赖、地方认同和地方依恋。也有学者把地方依恋进行更深一步的建构，提出地方依恋是由地方认同和地方依赖两个维度构成。地方依赖是指人跟地方的一种功能性的依恋，地方认同是一种情感性的依恋，所以它们共同构成了地方依恋。

我们按照这样的研究框架，对不同地方的乡村公共空间进行了调查，来观察当下人们对公共空间的使用跟乡村对一些传统的公共空间的使用两者之间有什么样的差异。我们在浙江的永康芝英镇对村民进行了大量的调查，调查他们的日常生活、休闲娱乐、风俗习惯等。新旧功能空间我们都结合起来调查，发现有个非常有意思的特点，比如说广场、街巷、集市这些空间，因为跟我们当下的日常生活是非常同步的，所以它们有高功能性的依赖，也有高度的地方认同；而对于宗庙性的空间，随着传统社会结构的衰落，它们的地方依恋很低，但还是有很高的地方认同，所以在节庆或者过年的时候这些空间仍有高度的使用性。

当下和生活息息相关的教育、医疗等基础服务设施有很高的功能性依赖，但地方认同很低，一些水景性的功能空间，包括水景、树边等一些看似非常平凡的功能空间，反而有比较高的地方依赖，而且有非常高的地方认同。

通过这样的调查我们发现，这些乡村的功能空间都是回归日常化的公共空间，于是我们就把公共空间分成了4类：生活性的功能空间、信仰性的功能空间、生产性的功能

空间和娱乐性的功能空间。

生活性的功能空间可能更多是跟人们的生活紧密相关的一些空间，比如门前空地、道路交叉口、古树旁边、集市，包括一些小的日常便利店。

信仰性的功能空间就是传统意义上跟精神、信仰相关的节庆仪式性的空间，包括祠堂、庙宇、祭坛、门楼等。

生产性的功能空间就是平常所说的田间地头、菜地、晒场等随处可见的进行生产活动的空间。

娱乐性的功能空间，就是村民当下运动、健身和交往的活动空间，比如说一些原来传统的信仰性的公共空间前的广场、庙宇前的广场和新的健身场地等。

我们发现这些功能空间其实随着当下生活也会产生一些变迁，比如日常型的原来可能生活依赖比较多的水井与溪边，随着生活条件的改善，可能已经只是少量的存在了，功能也在弱化，但是像村口、广场、街巷这种跟我们的生活仍紧密相关的，功能还是在延续，所以我们在做公共空间研究的时候就应该有意识地跟当下生活紧密联系起来。一些节庆性的场所虽然可能有一部分在衰退，但它们还是有存在的必要，而且它们的功能也是在延续中的。

那么我们就讲讲产业建筑和乡村公共空间更新的研究点。乡村离不开产业，现在很多乡村都是自上而下的外力干预下的激活。范迪安院长也讲了，从活化乡村的文化生态这个角度来讲，其实也可以从产业扶持的路径来做，从产业上入手可能对乡村来说才有更大的促进作用。于是我们想到，能不能从乡村产业建筑空间的再利用，包括存量利用这个角度来看，能不能从产业扶持路径来介入乡村的物质空间的重塑和改造。

我们就对乡村的产业建筑进行了一系列研究。乡村的产业建筑指的是传统的乡村产业建筑，主要是农业和工业建筑的集合。农业建筑主要是一些仓储、饲养、种植的功能。很多地方的建筑师也做了些尝试，包括对一些牛棚、羊圈、种植大棚、杂物仓、谷仓的改造。横渡美术馆其实就是一个仓库改造而来的。

农业建筑这样的改造实际上规模是比较小的，结构也比较简单，而且用的是在地的材料和结构，通风效果比较好，内部空间比较宽敞，方便植入些新的功能。

传统乡村工业建筑主要是一些烧制加工的建筑，比如说砖窑厂，这种空间规模比较大、比较自由，可以植入些新的功能，甚至是加入其他的一些服务性行业。一些养殖性的加工的建筑，包括蚕种厂、烤烟厂等，有些建筑师进行了重塑性的改造。一些手工业生产的建筑，比如豆腐坊、酿酒坊、糖坊，一些建筑师做了些改造尝试。还有建筑师对造船厂以及相对规模比较大的一些工业建筑进行了改造。

这些都是当下建筑师慢慢关注乡村传统产业建筑改造的一些表现，但我们还是可以看到量大面广的很多乡村的产业建筑空间利用率低下，因为技术跟不上，又不是规模化生产，粗放型与小规模的生产使得生产效率比较低下，同时，可能更多的是空间的荒废化状态。

那么能不能对乡村的产业建筑进行再生？很多建筑师的尝试给了我们很大的启发，比如说对传统仓库进行功能置换，在功能置换的角度下进行空间的重塑，这其实也是植入些新的结构形态。还有就是规模化生产的空间激活，比如说可以把原来小型的作坊集约化成为一个大的生产工坊，同时配合村民的日常活动和游客的体验来展开，这对规模化的空间激活是非常有用的。

对于荒废化建筑的空间复活，很多大工厂进行了一些功能空间的改造，也有一些非常成功的案例，通过荒废化公共空间的重新改造焕发了活力。

怎样从乡村产业建筑再利用的角度来做一些工作，可以从3个方面入手：第一，功能的提升和置换；第二，形态的更新和变异；第三，通过对传统建筑、乡村产业建筑结构的挖掘、创新和融合来做一些尝试。

首先就是功能的提升和置换。像我们这里原来就是个仓库（单一功能），后来置换成了美术馆和村民活动中心。功能置换就是保留传统产业建筑的一部分功能，再进行一些多功能的复合，比如由原来的农业生产或者单一的工业生产建筑做成和旅游相关的，

例如民宿酒店，或者配合艺术乡建进行些艺术展示性的设计，当然还可以更多地把它跟村民的生活融合起来，提供一些公共服务、休闲服务的功能。

横渡美术馆原来的基地是一个小学，当时是一个 L 型的空间。其实我们最开始是很希望保留仓库原来的红砖结构，但限于造价，我们只能重新建造，我们非常希望能保留原来红砖的这种材料的痕迹，所以建筑的上端我们保留了镂空砖的处理，希望能够找到场地的记忆。

本来这个场地是围起来的，里面储存一些农用物品，我们希望能够还原给村民，还原村民的日常活动，所以把整个基地完全打开，包括庭院也一起打开，村民可以完全进入这个空间里面。平常这个展馆也可以被利用起来，可以是会议室，也可以是展览厅，甚至面向农田的这个大平台都可以给村民用来活动。刚才我看到有一些工人拎着饭就坐在这个座位前面吃，我觉得这是非常好的一种使用状态，而不仅仅是给游客使用或者举办一些公共性的活动。

也有很多案例对提升乡村功能进行了探讨，比如一些窑厂、砖厂进行乡村集会空间的改造，改造成旅游的咖啡馆、艺术博物馆，还有一些仓储空间进行了酒店、民宿空间的改造，甚至可能把谷仓改造成一种仪式化教堂的空间。我想产业建筑的空间存量改造，其实对众多建筑师来说还是有大量的工作可以继续开展。

乡村产业建筑也可以更多地和产业进行融合，比如说这个豆腐工坊，其实就是把传统的生产工艺跟旅游展示空间结合起来，这个台阶状的空间和豆腐工坊里面的生产流程一步步结合起来了。这样就是把生产的作坊和公共性的行为、游客的空间进行了很好的结合，我觉得这也是产业功能提升的一个重要方面。

当然，产业也要置换，比如说有一些乡村产业建筑的功能可能真的很难再重新焕发活力，那我们就可以在原来的功能性基础上进行重新置换，可以把闲置的空间更多与服务于村民的公共活动联系起来。当然也可以和旅游的活动结合，比如说可以做成小便利店、游戏空间，以及会议室、艺术家工作室、展厅等，可以有更多复合性的功能结合起来。

比如说这是在福建前洋村子，建筑师把一个老房子改造成集市，中央美院的老师则对它进行了公共空间的一些改造，给村民多种功能的体验。

其实我们也可以在形态上对公共空间进行研究。乡村的产业建筑的空间使用往往有相当大的灵活性，我们其实很希望保留原来的一些场地的记忆，包括原来建筑的屋顶、结构、材料与营建机制，我们希望能够通过对传统建筑形态原型的挖掘和提炼，结合新的功能为原来坡顶的形式添加新的形态，包括屋顶的变换、屋顶的各种空间操作手段，可以解决某功能复合性问题。物理环境的采光、通风等改善，能够获得新旧形态的结合，同时能够创造一种新的在地乡土建筑的面貌。比如说像这个菜市场的改造就用了一些新的形态与结构，解决了它的采光和通风的一些问题。

接下来说一下乡村产业建筑结构的创新和融合。乡村在地的材料也是我们抓住乡村文化基因的一种手段，比如我们可以保留一些传统的结构、传统在地的材料，同时也可以配一些新的材料，通过"新结构 + 旧材料"，或者"旧结构 + 新材料"的融合，获得一种新旧融合的形态，创造一种新的在地形态。

比如说崔恺大师做的昆山御窑金砖的博物馆，就为底层的窑厂空间增加了新的钢结构，同时在窑的二层空间又增添了新的结构，保留了原来的瓦，又加入了新瓦，还置入了新的材料，形成一种新的钢结构的交通和展示空间，形成了一种丰富的光影效果。

我们也尝试在横渡乡村做了些实践，我今天就不讲了，如果有兴趣我可以带大家一起去参观下横渡的美术馆。我今天讲的是我们在舟山嵊泗黄龙岛做的一个乡村渔具仓库的改造，这个岛是非常原生态的岛，岛上的所有房子都是石结构的，整个村落还能保留非常原生态的面貌，同时也保留着非常浓郁的渔文化与民俗。

原来的渔具仓库是非常破的房子，但是它的地理位置非常好，三面临海，处在高处的位置，在这个位置向山上看也是非常好的景观，而且正好能看到石头山上的观景点，很多游客都会站在石头上看这个建筑。

当时这个渔具仓库是闲置的，它前面有一个单层的农宅，旁边又有一个闲置的砖混

的渔具仓库。因为当地没有民宿，我们当时跟地方政府商量之后，就想能不能让这个地方变成由渔民来经营的公共性空间。我们用将近一年的时间对它的结构进行了加固，比如加固了它的漏水的石头屋顶；同时置入些新的空间，比如在前面加了些入口门廊，打开原来砖混结构的仓库做成书吧，又把前面单层的农宅进行了布置，形成了一个内向的围合院落。

 渔村农宅的旁边都会有坟墓，我们讲起来可能觉得很忌讳，但对渔民来说，他们的长辈或者祖先埋在旁边，可能是位守护神。当时我们就在想怎么把这个东西遮挡住，让游客住在这儿不会那么忌讳。后来当地人给我们讲，其实也不要那么在意它，因为可能大家来了之后就会去了解当地人的生活状态，也是一种体验。于是我们就对这个院落进行了围合的处理，前面有个停车的空间。

 虽然围合起来，但这个空间并不是围死的，居民可以从两座房子中间的一个大台阶进入场地里面，我们在这儿前面加了个门厅，置入了一个长条盒子，配合这个仓库进行了公共书吧和餐厅的改造，原来两层的渔具仓库就改造成了，有14间客房的民宿。

 内部空间的石结构与石墙都保护得很好，很能体会到渔民房子那种渔文化浓厚的气息。在面向庭院的地方有一个休息空间，我们在内院里收集了渔民用的一些泡菜坛子，而且请了很多渔民来画，甚至墙上我们都给渔民留了很多的空间，让他们在这儿画，比如这段时间他想画什么就画什么，过一段时间我们也可以把它刷掉重新进行创作，参与到民宿环境的美化中。

 我们收集了一些旧船，进行了一些室内沙发改造设计，将牡蛎壳作为地面材料。内部庭院的景观也引入了废旧渔船元素，结合绿化花槽进行空间改造利用。我们把挡土墙石墙完全保留下来，只是在上面加了玻璃，产生一种新旧材料的对比。

 这个作品我们也参加了2019年的意大利米兰三年展，展出了相关模型。

 以上就是我的汇报。我们希望多方合作的研学产一体化的横渡乡村振兴计划有更多的专业人员参与进来，上海大学上海美术学院、社会学院、电影学院的专业团队一起共

同协作，配合支持地方的工作；我们也希望有更多的村民能够共同参与，营造更多能够回归村民日常的小而美的乡村功能空间。

好，请大家批评指正，谢谢。

018 田园实验："非常规"视角中的乡土景观演绎

董楠楠
（同济大学建筑与城市规划学院景观学系副主任）

尊敬的各位嘉宾，大家好！非常荣幸能在横渡这样一个非常有意义的研讨环节，向各位嘉宾介绍和汇报一下我们做的一些工作。

我来自同济大学城规学院景观学系。我本科和硕士生阶段学习的都是建筑学，再后来学习了城市设计，在德国博士研究生期间，攻读的是城市景观和规划，其实还有城市设计，回国后我一直在做景观方面的教学与研究。我这种多元或者是比较杂乱的背景，也造就了我一直以来对跨界交流都充满了热情和期待，特别是与社会学家、艺术家一起进行的跨界交流。

同济大学非常重视、强调教师的社会服务，所以，除了同济的教师身份，我还同时有两个身份：一个是杨浦区的社区规划师，一个是漕泾镇的乡村规划师。这也让我有幸参与了上海市第一代乡村振兴示范村——水库村的规划设计工作，以及上海市第三代乡村振兴示范村——嘉定的周泾村和北管村的工作。

在这里我想用田园实验的"社会学 + 艺术"来切入，因为我觉得今天这场"社会学 + 艺术"的论坛是一个特别宝贵的跨界学习与交流的机会。无论是与王南溟老师第一次的现场工作交流，还是刚才听到的各位大咖不同角度的演讲，我觉得这些和我的很多期待都特别的一致。

有时候我们经常会讨论在乡村要不要做景观。我觉得乡村本身就是有景观的，因而这个问题的实质是——乡村需不需要我们城市意义上的园林绿化工作？对于这个问题，我是打问号的。因为在乡村，实际上没有一分钱让你去做所谓的园林绿化，这和城市里面不一样。在城市，我们的景观做的是道路景观、小区景观、城市的公共景观等。但在乡村我们很难找到一块园林绿化用地。这就倒逼我们去反思：我们的景观师到了乡村，除了配合建筑师把每一个场景做得非常精致以外，对于这种田园景观还需要一种特别的"态度"与视角，这被我称之为"非正规景观"。这些年我们一直用这样一种"态度"与视角在做田园景观，应该说我们是在用很严肃的态度做"实验"，这种实验不是把一个地方搞坏了就跑，而是一直在探索中积累这方面的经验。

接下来，我先向大家汇报一下我们在上海已经连续做了4年的田园实验。最早的田园实验，我们是在崇明的建设村开始发起的，在那里我们做了两年。之后我们将一部分工作逐步移到了上海的金山。

那么，田园实验是个怎样的工作呢？

当我们进到一个乡村的时候，可以看到它最大的用地实际是山水农田——或是水产养殖，或是耕地，抑或是一片自然的山川。而乡村的建筑用地规模根本没办法和山水农田相比。这种田园风景是乡村的绝对主导，否则它就不叫乡村了。

那么，为什么我们不能用这种山水农田空间，以及农作物的季节轮换，来塑造一些特定的景观场地呢？

大家知道，上海水稻的成熟期一般在10月中旬，稍晚一点，会在11月中旬。我们就利用水稻成熟季节的这一个月时间，结合我们同济的一个教学课程，在崇明做了我们最早的田园实验。实验中，我们对成熟的稻田进行了"创意"收割，将其打造为一个临时性的景观娱乐空间——"迷宫"。这个实验还是很成功的，它不但吸引了当地村民的孩子，还吸引了很多上海城里的市民带着孩子来玩。尽管这个景观场所是临时性的，但它确在一定程度上满足了不同社群对"田园景观"的需要。

在这个实验中，我们还产生了职业的反思。在过去的20年，中国实现了快速城市化，在这个过程中，我们大量的景观设计是在做"加法"，比如让你做一个公园，这块地已经全部铺平了，需要你去设计园路，去挖一个人工湖等。而在乡村，面对大片美丽的山水田园，我们景观设计是否一定要用这种加法逻辑？

做"减法"——正是我们这次实验的尝试。我们利用"割出来的水稻田"给大家创作了一个自然的、全新的景观空间去使用，去进行各种参与式的活动。这种"减法设计"，让乡村原有的一切尽量都保留下来，我们尽可能轻量化地去介入，且所有使用的材料都不能影响耕地和农田，也就是说，我们不能在这里面用塑料的设施，也不能在这上面喷漆，更不能在这做钢管结构。总之，大家在实验场所看到的、所接触到的所有东西都必须是

环保的,整个实验秉持着"怎么进场怎么出场"的理念,这也成了我们给田园实验制定的一个原则。

崇明的田园实验之后,我们带着这种理念又在上海的水库村开始了一系列新的实验与研究。在这里,我们面对的仍然是一个老问题——在乡村,当没有园林绿地的新建需求,我们景观师能做什么?

大家看到,我们用线和图钉标记着的研究重点,就是乡村最重要的基础设施之一——道路。是不是要把它变成一条非常美丽的、长满了樱花的、大家可以在花季打卡的景观道路?我们认为不一定。但如何更有效、更系统地营造景观空间,这取决于我们怎么去理解这些乡村的基础设施。

我们在水库村进行实验的第一个案例就是这条路——长堰路,它是上海的第一条"四好"公路。第二个案例是河道治理,这条蜿蜒曲折的河道叫沈家河。通常来说,在乡村道路的改造与河道的治理是两件互不相干的事:一个是由公路部门负责,一件是由水务部门负责。但它们是两个毗邻的基础设施,我们能不能把它们作为一个相互关联、统一的整体进行规划设计,而不是一个个独立的蓝绿基础设施?比如在河道和道路,增加一些公共空间,去激发当地村民及外来访客的日常活动,让村庄更显活力。

答案是肯定的。

所以在其后的工作中,我们把它们不仅仅定义为一个个独立的生态和环境的基础设施、一个个独立的交通基础设施,而是将它们定义为一个统一的、社会的基础设施,定义为复兴乡村文化所必需的、重要的文化载体。

大家可以看到,这里我们画了9张泡泡图。这其中的每一个泡泡标识都表示"这里会发生什么"。比如"P1"这个村口,它作为郊野公园的入口区,游客可能会约定在那里相见或者说碰头;中间的那座步行桥,按照原来最早的规划就两根线铺过去,搭张板就行了,但在乡村,人们的生活节奏是缓慢的,很多时候人们并不需要匆匆地走过某处,村民们可以随时放下担子,可以在那喝杯茶,可以随处和熟人打招呼,相互攀谈一会儿,

甚至可以坐在那里发会儿呆。刚才张老师就说了很多"fast"的问题，我们在乡村应该"slow"，所以我们觉得这步行桥不应该只是发挥交通联系的功能，在这儿可以让人能坐一会儿，甚至可以让桥上的人和桥下的人打个招呼。各位专家如有时间去水库村，大家可以在那里看到我们最后实施的成果——一座透明的玻璃桥。在那里，桥底下的行船和上面的人是可以互相看见的。

有一次我们在村里跟老乡聊天，他们抱怨说：现在的孩子都没有我们小时候摸鱼的体验了！要想摸鱼都不知道到哪摸，因为这里除了很深的河道，都没有溪流了。我们后来遇到一个机会，在村里挑选了一块闲地，做成小朋友摸鱼的临时活动场地。现在，不但可以看到村民的小朋友在这里摸鱼，还能看到很多城里人带着孩子来摸鱼。而这也成了水库村的一个非常成功的景观场景实验案例。

水库村这条新建成的"四好"公路，其交通量并不大，因为乡村很难看到公路出现车水马龙的景象。而另一方面，水库村40%的水面率又导致了它的公共空间面积非常少。我们想既然是这样，倒不如做一个"乡村交通治理"方案：即把这段路的一半拿出来变成临时的步行街，作为一种独特的公共空间，它可以在乡村丰收节期间做为村民的活动场所。这个方案最终被村民采纳了。在国庆70周年的纪念活动中，这里一共摆了70张桌子，而且这些八仙桌都是当地村民从自己家搬出来的。这个活动最大的目的还在于，让来访者品尝到这个村里的美食，让他们感叹：这么多好吃的东西！这个实验中，我们利用了基础设施与景观场地的相互转换，让乡村这特有的景观公共场所与美食、美景相结合，并用食物的味道让每一个过路人都记住这个地方的文化。这就像我们对三门、对横渡的美好印象，除了景观之外，这里的海鲜也给我们留下了很多不可忘怀的文化体验。

在2019年的上海空间艺术季，水库村是整个空间艺术季唯一的乡村板块，它是由我们团队和上海艺术家苏冰先生共同策划的，也是我们最重要的一次田园实验。在这里，我们除了继续沿用做"减法"的景观场景设计，还尝试了包括"地书"这样的文化景观

场景的实验。"中国传统文字是竖着写在竹简上的"——我们这个田园实验的艺术创意就吸取了中国竹简这一文化要素。在整个景观场景中，我们共用了1300根竹竿，每根竹竿上都有小学生写的字。这个实验活动实际上是这里小学校书法课的延续活动。活动中，孩子是整个活动的主角，他们先在竹竿上写字，然后再把1300根写好字的竹竿插在景观场地中。他们通过活动享受了大自然与中国文化带给他们的快乐，他们更通过自己的参与将这种快乐记录在这个景观场景中，去感动更多的人。

另外，村里实施了一系列的水污染治理之后，这里的水变清澈了。因而在空间艺术季期间，我们还策划了一系列的水上活动，让年轻人在这里泛舟，在这里进行各种水上运动项目。目前，水库村的水上活动已经成熟，并已逐步实现商业化运作。这成了我们商业化运作最成功的田园实验案例之一。

关注自然做"减法"的基本原则、关注社会做调研的基本方法、关注体系做规划的基本视角、关注人文做创新的基本理念，这是我们这些年持续进行田园实验的经验积累，更是我们指导未来工作的基石。非常感谢王老师和耿老师邀请，让我们能带着这些很不成熟的经验来到这里，并和大家一起参加这样一个很有意义的活动。但说实话，当我们第一次来到横渡时，我们发现，我们不知道在这里能做些什么——这里我用了4个叉。对于这4个叉，我真不知道它能在这里变成什么。所以，当王老师说"你看看在这里的花园可以做点什么"时，我感到这里还是有大大的问号。

很幸运，在跟王老师现场讨论时我有了一丝灵感：我们选中了村口第一家花园，这是最靠近自然山水风光和农田的一个农家院子，我觉得我们或许能够在这里做一个很有意思的田园实验。

当第一次站在这个院子里边时，我发现从院子看出去的景致似乎包含了应有的所有乡村景观。我画了个圈，这圈里我们能看到远处的山，能看到大片的农田，还能看到蜿蜒的道路，甚至远处的民居。我们所说的乡村生产、生态、生活的基本要素，几乎都能囊括在这个圈里！那为什么我们还需要在院子里做一个新景观？我们只需要把这些美景

引进来就可以了。背影花园——这是当时在现场与王老师讨论时，王老师给起的名字。这张照片是昨天竣工之后，请金老师作为我们的拱门模特留下的背影照片。它正确解读、演示了这个背影花园的全部内涵。我们也真地希望，通过这个小品，让当地的村民、参加活动的嘉宾，以及未来来到这里的人们，能够和我们一样，用一种发现的眼光看到乡村景观里边生产和生活中的美。

如果今天我只对作品做一个介绍，我觉得就太对不住这个活动了。对我们这个活动的主题——"社会学+艺术"，我觉得有必要讲讲这个作品所包含的社会学问题以及我们的思考。

首先要说明一点，这个方案是我们回到上海时的一个想法，我们并不知道村里真的是有竹匠或者木匠。但通过王老师和村里交流之后，发现村里真有这样的达人，也正是村里面的这些达人，把我们一开始的想法一点一滴地实现出来了。这里有很多很细致的设计，完全是由村里的匠人一点点地去实现的。而且大家可以看到，在整个的制作过程中，我们当下没能在村里看到的技艺，一个曾经是村民记忆中的场景，又重新进入了我们的视野。

对整个施工过程，特别是他们在施工中所表现的很多的乡土营建智慧，我们都做了影像记录。我们发现他们的智慧和动手能力远远超出我们的想象。这是村里的两位姓郦的瓦工师傅，拱门安装点位的现场处理、拱门的就位、基础结构的施工与填埋，到最后完全去除拱门下部预设拉杆，他们都做得井井有条。而这些都不是我们事先交给他们的。

正是因为有了这些村民的参与，以及花园所属村民的理解与支持，才让我们能最终在这里完成了这个"背影花园"小品（以下简称小品）的制作。小品做好后，我们把与它合影的第一张照片交给了我们的村民——这是参与建造的3位师傅，左右分别是参与安装的两位郦师傅，中间抱着小孙子的是负责拱门建造的金师傅。第二张照片是院子邻居与小品的合影。实际上今天中午我们还成功说服了该庭院的主人在这里留影。他一开

始还不好意思拍,后来我拿他的手机帮他拍了一张,他看过后很开心。当然,我怕这些照片的目的不是我要放在哪里,而是我希望这些作品的参与者——这些村民能通过这些作品,换个视角看他们身边的乡村——这山、这田、这路和那远处的村屋,我们更希望他们还能透过这些作品看到这乡村中逐渐淡去的手艺,这些手艺仍然能为生活创造美好的能量。或许这才是这里未来的希望。

配合这次论坛活动,我们最初策划的是一个"乡土花园节"活动,这个拱门建造只是该景观场所的一部分。而活动的最终呈现是:我们希望在一个农家庭院中创建一个场所,村里的老乡能把家里养的花草拿到这里进行展览。

不可否认,当下不少人在乡村进行景观构建时,往往一不小心就把它变成了城市里的市政绿化,似乎农村没有什么好看的乡土植物,村民也更不关注景观植物。但真实情况如何呢?这是我在横渡及其周边村落老乡家里拍的照片。从这些照片中我们能看出他们是有盆栽和园林情趣的。我们看到的这些盆栽和园林,说明他们不像我们所想的那样,只是会种种地,只是在他们的房前屋后种一些菜。再看这些照片中的盆器,它们是五花八门的,很有特点。我们发现,只有在乡村,盆器才似乎被选择得更加有趣。

所以无论是老乡家种植的植物,还是种植它们的盆器,我们都从中看到了村民对景观的积极态度。所以我们设想,将这五花八门的盆器配上那些看上去很普通的植物,再将它们放在一起展览。这样应该能更进一步展示并调动村民对乡土景观植物的热情。这就是我们这次策划"乡土花园节"的初衷。我们希望各家各户能把自己的盆栽集中到一个院子里,来展示自己的作品,并把这一活动变为一个村民自发的、大家可以在其中互动交流的"节日"。当然,由于时间的关系,目前我们只是做了一些台基和草垫,而"乡土花园节"的其他活动还需要后期的进一步推进。

这次在"乡土花园节"景观场景的实施中,我们还重点做了庭院门口的这几个LOGO。我们希望在庭院外做了LOGO之后,即使庭院中没有盆栽展出活动,也可以通过它们标识一个景观场景,村民可以在这里进行一些日常的交流。

这张照片是我们昨天请村里小朋友与 LOGO 拍的一张合影，它反映了一个我们设想中的尺度。对于材料的选择，我们还是采取了我们一贯的原则：所有材料都是村里的，我们不在这里使用我们从外边带进来的东西。所以，我们制作"乡土花园节"用的每一个竹匾，都是从村里收来的破旧竹匾，都是村里的"废物"回收使用。

关于 LOGO 上的题字，我们讨论了很久，想了很多方案。开始我们设想用艺术家的书法，但我们担心这些"墨宝"很难保留。正好前一天看到村里面有编草绳的匠人，这给了我们灵感——用稻草来编字。但稻草字最难的是如何进行定位。为了便于稻草绳定位，我发明了这种"牙膏书法"。这张图就是我第一次拿牙膏在竹匾上写字。临近的一家杂货店一共有三管牙膏，昨天就被我用掉了一管半。"牙膏书法"写就之后再比照"墨迹"，将稻草绳剪成一节一节，拼出我们的笔画。最后，村民将一根一根稻草绳固定在竹匾上，并最终形成这样一个效果。

这次社会学艺术节活动，王老师、耿老师从开始就站在社会学角度向我们再三强调，希望所有的成果都重在过程和参与。这些都是我们编制过程中村民和我们共同参与的照片。这张是张敦福教授亲自参与编绳的照片。之前跟张老师在很多论坛上有过交流，我一直很敬仰张老师的学术水平，但我没想到他草编的水平也这么高。

由于时间的关系，今天我的分享就先告一段落。其实今天我最想表达的是：我们一直在路上，尽管我们过往的经验还不够深刻，但不管是现在还是未来，我们在乡村都会遵循两个基本原则：

一是怀揣敬畏之心。中国的乡村承载了深厚的中国传统文化和精神，值得我们每一个人怀揣敬畏之心，用一生来学习。

二是参与和创新。在乡村做事，挑战了我们原来的工程逻辑与思维，传统工程中的甲乙丙关系在这里变得很模糊，更需要我们在工作中保持足够的热情，去尝试更多元的角色介入，去解决横亘在我们工作中的各种难题。

最后回到我们论坛的主题。我觉得这次"2021 社会学艺术节论坛"有非常现实的

意义。这里的横渡，我认为它不仅仅是个地名，它实际是在强调：未来的乡村振兴，需要我们用社会学、艺术、规划、建筑景观，甚至更多专业学科的视角来观察乡村，协同解决乡村存在的问题，即用这种多学科的横向拉通，不同学科、不同专业人士的共同参与，真正实现乡村振兴。这是我参与本次"社会学 + 艺术"乡村实践的感想。请多多批评指正，谢谢大家。

艺术乡建与文化自觉：关于目的、过程与影响的社会学思考

严俊
[上海大学社会学院副教授、上海大学经济社会学与跨国企业研究中心（IESM）联合主任]

FORUM PART 3
乡村社区：在劳作中的艺术

横渡乡村：
艺术社区与社会学艺术节

一、导言

各位专家、各位艺术家朋友，大家下午好！

非常高兴能有机会来参加本次论坛，并且做一个粗浅的主题演讲，很感谢耿敬老师、王南溟老师和马琳老师对我的邀请。

其实我的专长研究不是在"乡村建设"方面，但因为这个是在费孝通先生"文化自觉"的大概念下展开的思考，所以我想可以从自己做的经济社会学研究的方向上做些有趣的尝试，当然也是抛砖引玉，想引出更广泛的讨论，甚至是争论。

今天我演讲的提要大概是这样：首先，我会简单介绍一下近年出现的"艺术乡建"的大概做法和实施状态。它们其实引发了一些比较有趣的争议，当然在争议中，旋涡中的双方可能不会觉得是那么有趣的，不过我想对于我们思考这个问题，并且推进下一步的工作是很有启发的。其次，我会在这个基础上尝试建立一个分析框架，这是社会学现在做理论工作中比较常见的做法。我会说明如何用这个理论模型来刻画现在出现的差异化情况，并且来辨析那些看上去是一样的、但其实内部机制不同的类型。区分类型的主要目的是想揭示在类似的表象下可能蕴含着的不同的发展趋势。再次，是两个案例分析。对此我想在座的很多老师比我要了解多了，所以我的介绍会按照目的、过程和影响这3个要素，以比较简略的框架来展开。其他更细腻、丰富的内容，大家可以在网上找到大量资料，我就不花太多时间来描述细节了。最后，我会回到费先生的"文化自觉"的概念范畴里头来。"文化自觉"实际上是一个非常深刻、且可大可小的概念。在我看来，它对"艺术乡建"过程中最微妙的变化和可能出现的问题具有非常重大的启示意义。

二、现象与问题："艺术乡建"及其争议

从"乡村建设"到"艺术介入乡建"，实际上在中国的20世纪到21世纪初的历史中是一个绵延的脉络，几乎所有"艺术乡建"的发起人都将这个问题回溯到以梁漱溟先生和晏阳初先生为代表的第一代"乡建人"的努力。当时梁先生他们这样做的目的，其实也是中国社会学诞生的原因，那就是要寻找一个答案：中国这样一个历史悠久，以所谓"乡土"为基础的社会，在面对西方文化的剧烈冲击下，如何实现转型和延续。这张图片是当时他们在定县"扫盲"。20世纪50年代初，也可以看到国家在村庄中做类似的工作。当然，这些跟今天艺术介入乡村的实践有些不太一样。虽然我们强调要修复社区断裂的文化传承，找到真正有中国意味的精神秩序，但是在"艺术乡建"的常见形式中，更多看到的是"视觉符号化"或"风格表达式"的尝试。这类尝试和相关细节操作，刚才已有老师们做了介绍，就不展开了。

"艺术乡建"近几年在中国可以说是遍地开花，随便上网简单搜索一下，就可以找到大量例子。我想还没有被归纳或认定为"艺术介入乡村"的其他尝试，应该更不胜枚举。这里头有一类争议或问题，几乎盘亘在所有活动之上，困扰着所有发起人："到底是谁的乡村？"实际上还有后面半句："谁的共同体？"

如果去掉过分"情绪化"的冲突言论，保留关于机制的争议，其实会涉及这么几个问题。第一，在目的层面上，我们到底是在追求一种价值观的传播与共融，还是想要实现一种关乎利益的多方平衡？第二，在手段和方法层面上，"艺术介入（乡村）生活"的必要性和可能性是什么？如果这种影响存在且必然被人引导，那么改变会如何发生？它会不会按照发起人预估的方式去实现？第三，如果"艺术乡建"必然是多方行动者共同参与的社会过程，要获得成功就必须找到差异化想法和目标背后的"最大公约数"。如若不然，就会出现很多严重的问题，其中不少还极难被准确识别。

三、分析框架：基于"现实—价值"目标的互动

我建立了一个这样的分析方向框架，做得有点奇怪，意思其实很简单：

第一，我想强调的原则是，我们要从一个宏大的价值叙事，回到"艺术乡建"的实际行动。就是说，不管我们采用什么样的价值体系来强调、label（标示）自己的意义，最后也必须落实在具体的操作中来，并且必然要跟多方行动者发生密集的互动。

第二，虽然"艺术乡建"在手段、目的和操作办法上有艺术的特殊性，但总体上它依然包含了多元社会互动的一般性。为了理解这种一般性，我建立了一个基于行动者"现实—价值"双重可变目标的分析框架。我们知道，作为发起人的艺术家一定是核心行动者，在与之交往的其他行动者中，村民是最主要的一类。当然，互动类型可以很多元，村民和开发商、村民和不同层级的政府，甚至村民和村民之间，都会出现类似的基于双重目标的互动。

我们今天来看一个比较简单而重要的方面：艺术家发起人和村落社区居民。这个框架包含"现实诉求"和"价值诉求"两个维度，我的意思是任何一个人在行为中的目标体系要包含这个人怎么去看待某种选择的实际效果，以及背后蕴含着什么价值取向，如果这个人能清晰地认识到自己做某件事情的意义，那么这件事情之于这个人的目标体系一定是两者兼有的。

对于艺术家来说，这个问题是比较容易理解的。他们采用这种"艺术乡建"的方式是因为这是让愿望得以最好实现的方法。具体来说，他们在现实层面的诉求可以是改善社区内的状况和生活水平，这似乎是"艺术乡建"的公共叙事。但应该怎么改善，达到什么状态，背后所涉及的价值诉求却往往不尽相同。我们前面提到，一种常见的价值观是修复所谓文化传统，恢复内在精神秩序，但不能排除也有很多别的情况。比如对有的"艺术乡建"发起人来说，他/她实际上没有太强的"利他"取向，主要目的是达到某种比较明确的个人利益，那么在这个意义上，作为发起人他/她就会"退化"为所谓"文

化开发商"。还有一种只强调价值诉求的情况：在介入村庄的过程中，发起人对村庄和自己都没有改变现实生活的想法，只是要做一种有趣的艺术探索。当然，我们也很难说它一定是某种"升华"。

总结来看，对艺术家来说，如果某种"艺术乡建"方案落在这个状态（框架中的类型D），就没人能接受，因为既不符合我的价值观（或较低满足），同时现实意义也不大；如果方案在这种状态（框架中的类型B）之下，要么不接受，要么就意味着"艺术乡建"发起人的身份已经变成了"文化开发商"；而在这种状态（框架中的类型C）下，我们可以认为所谓"艺术乡建"已经变成了纯粹的"艺术进入乡村"，发起人并不（或较少）在意活动能否给村庄带来现实改变。这个看似奇怪的状态在现实中是存在的，不过比较复杂，今天就不讨论了。

对于村民来说情况也是类似的。如果"艺术乡建"的某种操作能够很幸运地落在这个位置（框架中的类型A），就会很顺利地得到社区支持。因为这意味着该方案让村民觉得能改善现实生活（带来收入等），同时也符合他们相信和追求的价值；但是很不幸，在大多数情况下，普通村民既无法理解"艺术乡建"的价值意义，也不太能看到未来的现实收益在哪里（框架中的类型D）。即便他们不至于处在原点位置（对应的态度是强烈反对），大体上也会接近这个位置（框架中的类型D的右上角），处于一种不置可否的模糊状态。

也有一种情况，村民们可能会觉得虽然自己不太理解这件事情宣扬的价值，但是它能够带来一些潜在的好处，比如说地方创意产业发展、基本生活水平提高等，那么在这种情况下他们也是可以接受的（框架中的类型B）。不过麻烦的地方就在这里。如果局面看上去非常顺利，我们通常会误以为大家达成了一种良性的共识，"艺术乡建"进入了最佳状态。但实际情况可能是艺术家自己的位置在这里（框架中的类型A），但是村民的位置在这儿（框架中的类型B），这就意味着表面看上去的均衡，里面是存在断裂并导致失败的可能性的——当项目不能持续带来现实收益，均衡在这个位置（框架中的

类型B）的村民选择，将会在未来退回到框架中的类型D，看上去平衡的"艺术家A—村民B"就会消失。这种危险往往很难被觉察，因为它在表象上跟所谓的最优状态（艺术家A—村民A）是一样的。

还有一个有意思的地方。不同于新古典经济学的一个非常硬的假设"偏好不变"，我们做经济社会学的人通常强调人的偏好是会变的。所以除了调整策略，让它落在村民既有想法的不同位置，实际上还有一种办法，那就是直接改变人的观念。如果我们真正去了解"乡村建设"发起者们以及整个知识分子群体的价值观，就会知道他们的目标恰恰是要恢复、甚至"无中生有"出已经断裂和模糊的价值。如何让村民的价值观念发生改变，如何让他们意识到现实收益不仅存在，还会越来越大，而不是迎合现存的村民需要，才是"乡村建设"的内在逻辑。

观察这个框架可以发现，其中存在一系列复杂而有趣的逻辑组合，能够指示不同的演化路径。比如说，初始目的不同是否意味着事情完全不能实现？其实不一定。发起人可以在操作中改变村民观念，或是调整方案的位置来实现另一种均衡。而如果初始目的一样，表现为项目开始状态非常好，是否就意味着结果一定会均衡？其实也不一定。如果某些操作方案让艺术家觉得是ok的，却不能持续让村民满意，情况则会恶化。更奇特的一种情况是，如果双方的目标既不趋同，也不冲突，而是毫无关系，那么"艺术乡建"就会变成同在一个社区内无涉的两张皮。这种状态会如何发展，其实也很值得探讨。综上所述，初始方案或起点态度不是判断"艺术乡建"成败的全部依据，最终答案只能在多元互动的持续探索中慢慢浮现。

四、案例分析：碧山与青田

（一）"碧山计划"

让我们首先来看看这个现在被多数媒体认定的失败案例，"碧山计划"。这个地方

邻近皖南诸多很有名的文化产业村。2011年的时候,两位广州的艺术家和策展人在这里做了一系列活动。根据我引用的媒体报道和研究文献,他们想要探索乡村重建的可能性,一种新型复合的可能性。那么在这样的一个村庄里头,大概会是个什么形态呢?这是"碧山计划"的计划书,做得非常漂亮,就是这种国际化的表述和视觉传达形式,还包括他们做的一些空间改造的效果(图略)。发起人称,他试图借用民国时期的思想资源跟历史经验,但要做当代的创新,这是一个非常好的想法。不过做细致拆分来看,会发现目标结构中就已经蕴含着危机了。在创始人的表述中,以反现代化的方式来赋予农村的活力,这对他自己来说可能是逻辑自洽的:逃离都市的田园生活,既让人舒适又具有价值意义。但是社区居民的需求状况是什么样子?其实这个故事在中国千千万万的村庄中上演,我们一点也不陌生。老百姓的想法是我们要改善已经破败的基础生活设施,我们眼红于周边文化产业如火如荼的村庄的发展,我们要获得一样的收益,因为并不比他们差半分。而在价值诉求方面,其实也是中国乡村常见的"平均数":虽然不太清楚细节,但我要追求那些模糊的"城市化想象"。据此,我们很容易理解为什么开发商很容易进入中国大多数普通乡村,因为他们提供的方案既能满足村民以征地换收益的需求,又能实现他们的都市化想象,即便这种想象在我们看来可能是价值短视的,甚至在未来是致命的。

这是一个什么初始状态呢?发起人和村民在目标的两个方面都存在冲突。而在操作过程中,也没有引入足够的沟通机制来弥合和重构某种诉求公约数。如同我们熟悉的其他故事,"碧山计划"的确是做了不少活动的,比如有这样一个集合体式的艺术活动,里面蕴含了多种元素和多维度努力(图略),同时还有跟周边文化产业重要活动衔接举办的努力(图略),试图扩大声势。在空间改造上,他们也借助了各方面社会与商业资源,做了不少在文化界、旅游界很有影响力的项目,并且有出版(图略)。在后期,发起人团队还出现了一个很有意思的变化。他们开始引入外部商业力量,同时也在本地鼓励发展文化产业(图略)。对此,我觉得有一个评价很有意思,它认为这是"碧山计划"

在运作中的一种价值妥协,走向了自己的反面——从一个反现代化的初心与姿态出发,却走到了一种精致的现代化结局。

那么结果和影响会是什么呢?批评者所称的"无法弥合的区隔"是确实存在的,即便对区隔采用中性表述也是这样。至于"成为计划的反面",刚才已经说过了,发起人明确不想让它成为"网红之地",但结果却是变成最红之地。倡导价值观的艺术活动与村民的关系开始从互融变得"油水分离"。这一过程让道德感较强的观者觉得尤其不舒服的地方在于,村民因为期待中的红利最初会参与这场活动,但随着预期兑现的落空,他们将会以多种方式退出甚至抵制。当然了,总会有一些例外的情况。比如某家酒吧的本地人老板,他在这个活动的熏陶中逐渐发生创造性改变。哪怕介入力量退出后,文化产业自我经营也开始得到发展。

就艺术家的目标而言,当然可以说"碧山计划"失败了,至少是违背了他们的初心——即便发起人们还留在村里做文化产业经营,但已经不再是计划之初的设想。就村民的目标来说,则很难说失败了——因为计划从来就不是"我们的计划"。我们可以用上面的模型来刻画这种变化:

对于艺术家来说(紫色箭头),他们其实是从一个双向满意的选择,退到了一种"文化产业经营者"现实单向满意状态(类型B)。而对于村民来说,大概他们期待中会有一些现实收益,因此在早期配合了"艺术乡建"。但是在相当长一段时间内预期没有兑现,因此丧失了参与热情,最终只能缓慢地停留在文化产业自然发育带来的现实满足状态中(类型B),无法往更优化现实与价值双重均衡位置(类型A)去发展。"碧山计划"至此达到的均衡(艺术家B—村民B)已经偏离了"艺术乡建"的内生之意。未来会出现什么情况?自然演化将有多种可能性,但这已不是计划的初衷了。

(二)"青田范式"

我们再来看一下"青田范式"。这个例子得到了全国各地教授们和多个专业的学者

关注，他们中很多人都到渠岩教授的田野地点去看过。因为王南溟老师的介绍，我也有幸去拜访过短短几个小时。青田是广东顺德杏坛龙潭村（行政村）下面的一个自然村，它的地理状况很有趣，是一个被河湾港汊包围的"岛屿"，这会使得它可能比一般自然村的共同体意识更强：出于防卫与自我保护的需要，村民在传统年代是通过4座独木桥出村的，到了晚上则会把独木桥上的木板收起来，这就构成了一个非常紧密的天然共同体的地理结构。2015年，广东工业大学的渠岩教授受邀来到青田，因为发现这里与之前做过类似工作的许村很不一样，他就开始了新的乡建项目。在他看来，青田是一个没有太被商业化的村落，尤其与"许村模式"的不同之处在于：如果说北方的大量村庄需要解决的第一要务是重塑生活与生产以良性发展的话，对于南方的很多村庄来说，它更需要在物质已经比较丰裕之后，实现精神的填充和传统的延续。

　　这会如何影响青田"艺术乡建"的做法呢？在工作几年后，发起人提出了一个现在在社会学界比较有名的概念——"青田范式"。初看起来，我们会觉得它不太像是一个跟艺术有关的话题，而更接近一个促成村庄自然发育的整体计划。这是一个修旧如旧的例子，正好我们去时看到了。我们知道在现在很多批评中，会特别拒绝将村庄的形态过度"绅士化"，但如果说要找到一种形态保留与生活便利的均衡的话，这种做法可能是很多人都会探索到的一种选择。下面是我觉得比较有趣的一张图片（图略），在祠堂前修缮后的长街旁，有很多村民开始按照自己的方式使用这些空间，使其产生出设计者没有预料到的功能。接下来这张图是设计者在尝试恢复传统仪式"烧番塔"。我们后面会说到他为什么要设计这个传统仪式，这其实是有现实跟价值两个层面的考量的。因为围绕发起人和"青田范式"已经有大量的采访、研究，其中不乏他本人系统的自我阐释，所以可供分析的资料非常丰富。

　　从现实诉求来看，我们可以看到发起人的想法几乎跟村民是一样的。他的基本原则是要解决村庄里一系列非常现实的问题。我想这个可能是在之前的村庄营造中积累下来的经验。我概括式地引了他的如下表述：实际上政府通过各种项目想要解决的问题，他

并不排斥，因为这些问题确实是问题。但是具体做法可能有多种方案。一个宗旨是怎么样能让村里人获得收入，但是又不被资本裹挟，避免以那种比较坏的方式来获得收入，这是他要长期维持的平衡。从这里就可以看到，他的现实诉求与村民的想法一致，但同时存在的价值诉求，又使得他排斥那些有害的"短平快"做法。这是一种什么价值呢？除了诸如"以村庄为主体的前提""终极目标是有尊严的生活"等常见表述，尤其值得注意的是发起人对"艺术乡建"的方法论反思：做乡建的人必须要有针对自己的价值规范，即收敛自己的野心，无论是所谓俯视拯救的价值之心，还是所谓全知全能的认知优越之心。具体论及"艺术乡建"中的艺术工作者，渠岩教授还有一个说法，强调"去艺术标签化"，意指我们不能以艺术标签本身的诉求，凌驾于社区的现实诉求之上，不能以艺术家的专业目标作为理想的标准。

回到社区居民的现实诉求上来，会发现大方向上多是共性。大致会有一些广东的地方性：其一，青田是一个水环境特别复杂的地方。由于生态优越，所以就很脆弱。因此在恢复村庄生活的工作议程中，水生态环境是特别重要的，构成普遍诉求；其二，恢复村庄的人气，遏制空心化，可能是珠三角地区乡村都明显面临的问题——虽然户籍上的居民都变得越来越富裕，但是这个村庄却在慢慢消失。

与碧山相比，青田居民的价值诉求在我看来略有不同（当然也可能只是程度差异）：它不再是笼统的现代性崇拜，而是一种更为矛盾和模糊的状态。我将其概念化为"强烈却无法言说的乡愁"——我能感觉到不舒服，但是不知道怎么表达它；我没有自信或能力，称这种状态是丧失文化传统后的人的普遍焦虑；我的身体告诉我需要某种精神，我在情感上亲近它，但是概念体系和思维却让我无法表述这种感受，甚至因为别的话语或概念体系过于强大，使得表述还未产生，就伴随着羞愧和歉疚。

所以，在深度沟通中实现双重目标的融合是青田案例最有意思的地方。现实目标的一致性是重要的，但仍然需要在交流中了解需求的细节。可以看到，村民在项目取得显著绩效后修正了自己的原有方案，同时让模糊的价值诉求逐渐清晰化——这正是偏好改

变的过程。而基于逐步达成的价值目标一致性，发起人进一步深入了解了本地文化的内涵，让它更加清晰起来。与普通的乡建人不同，艺术家拥有的天然有利条件是他们可以用有趣、富于创意甚至是更能打动人心的方式将文化内涵追求具象化。正是在这种具象化的文化活动中，被隐藏、被压抑的情感才得以获得释放的渠道和生长的载体。

青田项目包含很多具体工作。其中很鲜明的一个特点就是大量翔实而全面的乡村生活调查。发起人不仅自己做，同时还邀请各路专家、学者共同参与。另一个特点是引入不同领域的专业化力量合作解决一个问题。例如，让艺术家和工程师组成联合团队来修复河道。发起人称，虽然他作为艺术家对好的水环境有一个想象，但是他不是工程师，无法解决技术问题。这就正是"去艺术标签化"原则的体现——河道的美丽当然是重要的，但健康而可持续的美丽更重要。前面还提到，艺术家作为中介人，调动政府、基金会和空间设计多种力量来做焕活现实功能的改造，然后依托文化活动重建民俗，这类做法也是值得称道的。表面上看，它似乎只是在实现延续民俗文化的价值诉求，但同样重要的是强大的现实指向——乡村人口的重建。随着民俗衔接上记忆，那些早年离乡的退休村民开始回乡；那些从未在此地生活的青少年，他们原本不过在证件籍贯栏里与青田有些许瓜葛，也开始意识到自身与这里（以及更广义的传统）之间的责任联系与归属认同。

透过渠岩教授整理的一套身份定位，能够更好地理解这个互动过程是如何顺利展开的：第一，"启蒙者"意指我们是来助人的，但没有人的想法是天然正确的，因此要大胆保有启蒙的观念；同时，"艺术乡建"依赖于彼此深入的沟通与了解。第二，"在地的学徒"就是这个意思。第三，"协调人"强调哪怕只是实现最简单的目标，也有可能涉及各方面力量，一定会有矛盾需要处理、协调。第四，"日常政治的战士"，意思很明确，但我觉得非常有难度——如何避免过度介入，但又必须积极介入。

于是我们在"青田范式"中看到如下结果：艺术家的双重诉求在具体化后升华为一种理论认识，项目进展的过程表现为在双重满足区域（类型 A）内的程度提升；社区居民的现实诉求得到满足后，精神诉求开始再生。具体而言，虽然我们希望他们能从模糊

的旁观态（类型 D）直接进入双重满足状态（类型 A），但这个过程却并非一蹴而就。他们必须首先获得现实诉求的满足，被允许在价值理解的懵懂甚至"满不在乎"的阶段停留（类型 B），然后在富于意义的互动中产生观念，最终实现双向均衡（类型 A）。

不过对我而言，青田故事也留下一些疑惑，甚至是危险——发起人不太像个单纯的"艺术家"，我觉得他更像个罕见的"村庄能人"：有想法，有资源，有能力也有手段的能人。问题在于，社会资本的可替代性是很低的，社会资本的可转让性也不高。如果这样的一种基于"能人"的介入方式失去了领袖，村庄应该如何在自己的方向上延续，这是一个值得考虑的问题。

五、结论与讨论："艺术乡建"中的"文化自觉"

最后我还想说两点。第一点是关于"文化自觉"。费孝通先生在 1997 年北大的一次会议上首次提出这个概念。他在 2003 年进一步说明，尽管大家觉得"文化自觉"是在说中国和世界的关系，但他最初想的却是中国自己的问题，那就是在社会大的变动之中，中国的少数民族的传统与生活如何延续？面对现代化的挑战，他们怎么去实现文化转型？在他看来，"文化自觉"的启示在于：任何一个社会中的人对其文化要有自知之明，要知道它的来历、形成的过程、所具有的特色和它发展的趋势。自知之明的目的不只是为了静态地知道自己是谁、自己何为，而是要在基础上获得应对转型的自主能力，取得适应新环境、塑造新文化的自主地位。如果转型和变化是永恒的，我们越了解自己是谁，我们就越清楚自己应该走向何方。

在全球化的当下，中华文明应该如何处理自身与外界的关系？"文化自觉"成为一个重要的理论工具。2001 年"911"事件爆发后，世界上一个颇具影响力的解释来自亨廷顿的"文明冲突论"，它强调差异巨大的文明之间存在不可调和的内部矛盾，最终将导致零和博弈。但在费先生看来，文明固然有其内在特征，但也都在面临转型时不断变化。

如果转型必定伴随互动，就不能假定矛盾的固化不变与不可调和，而应强调每个文明在充分认识自己后去改造自己，实现新的融合。

"文化自觉"与"乡村建设"的内在一致性就此得以浮现。这也就是我要说的第二点。对于乡村建设的发起人和参与者来说，理解并尊重"土地里长出来的文化"是必要的。因为"文化"本就是人类创造的一切非自然物，当然就包括从经济生产到价值观的既存整体；不仅如此，如果我们处于一个转型局面中，如何在新的行动中实现对文化的提炼与扬弃更加重要。所以"艺术乡建"在我看来是一个实践中的"双向文化自觉"：作为行动者的村民，需要在艺术家的启发与活动参与中了解自己，明确未来的方向；作为行动者的艺术家，也需要真正成为整体文化中的一员和村民站在一起，反思自己的价值与方法的意义。

"艺术乡建"乃至"乡村建设"，最终目标不是实现对传统的简单延续，而是要在互动中共同创造新的文化。

谢谢大家！

啄石启悟：
创作在横渡及其村民互动

李秀勤
（中国美术学院雕塑系教授、博士生导师、艺术家）

各位专家、同行、同学们，下午好！

刚才听了好多专家分析了好多项目，包括对乡建一些个案的分析，收获很大。他们做得非常细致，多年的研究形成了一些深度的理论和个案分析，对我的艺术创作是非常有帮助的。

我今天下午的发言是从艺术家个人艺术创作作为起点的。

作品《啄石启悟》是利用当地横渡镇白溪中的石头进行创作的，首先我想和大家分享创作这件作品的背景。

为什么我对盲文感兴趣，这种兴趣会跟随着我的创作20多年？为什么盲文会成为我作品的创作元素？在20世纪1985至1987年之间，我在国内做了一批金属焊接雕塑，参加了许多展览。其中1987年参加了"全国第一届新人新作展"该展在中国美术馆展出，展出了我11件金属焊接雕塑作品。因为这些作品我得到英国文化交流学会的邀请，到英国伦敦大学斯莱德美术学院学习。到了英国，看了很多国际化的前卫艺术展，我震动很大，也访问过很多艺术家的工作室，3个月之后，我决定不做金属焊接雕塑了。攻读研究生期间我在欧洲进行了3次考察，特别关注欧洲的传统和当代艺术，我的精力主要放在对当代艺术的研究和实践。面对人类对视觉艺术的不同时代的探索成果，我该如何选择和判断我的艺术实践呢？这是让我困惑了很长时间的一个问题。

我是谁？我的生命经历是什么？我每天关注的是什么？我的日常生活又是什么？这是我1991年底回国后追问自己的问题。

我每天早晨起床就伸出一只手掌，看我的5根手指分界线是不是清楚，如果发现我的这5根手指的分界线不清楚，那么我的眼睛就有问题，如果分界线很清楚的话，我就很放心。因为我1982年下半年刚毕业留校那时就得了一场大病，将近有一个月的时间眼睛看不见，将近一年我不能正常工作和生活，我对这段经历的记忆太深刻了，并且它影响了我日常关注的问题。我的经历让我很自然就想到盲人是如何地生活、如何地读书，

他们的日常生活方式是什么？自然而然就接触了盲文，我到盲人学校里去和他们的学生一起交谈，观察他们的生活。

同时，我通过盲文的制作方式和触摸方式，感觉到盲文的特殊性。盲文是一种凹凸性的触摸文字，触摸的是凸面，制作方式是通过反面制作"凹"的压力而生成正面的"凸"，这是一种通过"力"而产生的凹与凸的转换。

雕塑本质是凹凸，触摸就是生命。同时我也想到一个问题，美术传统的定义是视觉艺术，而我的经历和日常让思考：没有视觉功能的人是否能够创作艺术、能够欣赏艺术？这就是我的一个疑问。

1993年回国的第二年，我就做了第一个个展，"李秀勤《触觉凹凸》艺术展"，在我们学校图书馆的一个小展厅展示了16件雕塑作品，并邀请帮助我实现这个展览的一些盲人学校的学生来参观。我的展览前言是用盲文做的，我邀请盲童许马正用触摸的方式读前言，所有的参观者默默聆听。

杭州一些福利工厂的盲人也参与到我的个展中。这是当时我其中的一件作品，作品就是以盲文六点文字为创作元素，凹凸形体放大，一本本被打开的盲文书，凹凸并置，相互观看对照。

《触觉凹凸》的作品使我的作品产生了"打开""开启"凹凸空间的概念，它的特征就是"打开"被封闭的空间，凹凸并置。

1994年我到捷克霍拉斯城参加国际雕塑创作营，利用当地的石头进行创作。我在石头上钻了许多洞，然后将金属棒镶嵌在需要的位置，这是可以触摸的国际化六点文字——盲文，转化为金属棒植入当地的石头。作品标题为《呼吸的石头》。

我的创作通过20年的生长，2013年诞生了《触象—给平等一次机会》。2014年我和盲人许马正互动进行艺术创作，在上海宝山民博馆王南溟策划、马琳学术主持的"李秀勤雕塑20年——联系艺术与社会的盲文"展览开幕式上创作作品，这件作品，在我

的生命中留下深刻的记忆。当作品创作结束时,我睁开双眼,感觉我好像第一次睁眼观看这个世界,因为这个雕塑过程是闭着双眼,利用触觉,用"心"在做这件作品,不是常规的以"看"为标准的视觉表达,因此这是一次以"触觉"艺术表达的生命体验。

以上是我为横渡创作《啄石启悟》的背景。

我来到横渡第一件事就是王南溟老师陪着我在当地俩书记的带领下找石头。我们走遍了横渡周围山谷乡间,爬山越岭跑了许多路,对当地数百年前的古村落山间古道留下了深刻的印象,最后在横渡双林村白溪选择了几块大卵石。

最终开启了两块石头,每块有10吨左右,作为《啄石启悟》创作材料。大自然漫长岁月孕育了山川河岩,它充满沧桑的外象姿态是日月风雷与河流激荡合作雕琢的作品,已经成为无数先辈和近代人们生活中的一部分,它见证了世世代代的辉煌和悲凉,而石头的内部形态是一个个封闭千古的秘密,无人知晓,宛如一本本没有打开的"天书"。

石头选好后,第一步工作就是"开石头",开石头的师傅发动凿岩机,机器钻头与石头碰撞声响彻山谷,一个个黑洞在碰撞、轰鸣、火星四溅中形成。三个一组的楔子插进黑洞,师傅抡起大锤轻轻地捶打每一组楔子,慢慢吃力,最后狠狠一锤,通天彻地,石头深深地裂出一条缝,石头开了,这是激动人心的时刻!

《啄石启悟》利用现代的电动凿岩机打眼,然后利用传统的金属楔子开启被封闭的千百万年的白溪巨石,宛如两本慢慢开裂的天书第一次面朝蓝天,淋浴阳光,感知拂面而来的山海之风,敞开心扉拥抱世界的同时也释放出它的能量,展示了它最深层的秘密。

被开启的岩石,留下了凿岩机、楔子和人共同合力的痕迹,展示了开启的能量与石头内部神秘的凹凸并置,相互对照的肌理象征着来自远古的大地,而植入内部的突起盲点宛如上帝之手散落在大地之上的生命密码,把人们内心深处所隐蔽的秘密唤醒,同时也展示内在的不安和叩问。

目前《啄石启悟》在制作过程之中,看不到完成的效果,姑且以2000年我在美国

华盛顿州立大学创作的《开启秘密》的图片代替目前在横渡美术馆外面的这件作品的完成效果。《开启秘密》放置在100米乘100米空间的草坪上,用圣海伦火山石和铜棒制作。谢谢大家。

（李秀勤附注：本文是我在2021年4月25日"2021社会学艺术节论坛｜横渡乡村"论坛上的演讲,当时我放置在横渡美术馆旁的《啄石启悟》雕塑还没有完成。）

"边跑边艺术"到横渡：
艺术乡建的新路径

马琳
（策展人、上海大学上海美术学院美术馆副馆长、上海大学上海美术学院副教授）

各位老师、各位同学，大家下午好！

我今天下午给大家分享的题目是《"边跑边艺术"到横渡：艺术乡建的新路径》。提起"边跑边艺术"，我想先给大家讲一讲"边跑边艺术"名称的由来。

一、"边跑边艺术"名称的由来

"边跑边艺术"于 2018 年由批评家王南溟创办的"社区枢纽站"发起，没有特别固定的成员，是由策展人、艺术家和志愿者组成的一个开放式小组。这次来到横渡的很多艺术家都是"边跑边艺术"小组的成员，有 2018 年参与过我们活动的最初的艺术家，也有这两年来陆续加入的艺术家。

"边跑边艺术"最初是 2018 年与美丽乡村徒步赛的艺术合作项目，其后发展为一种常态的艺术小组，并成为公共文化服务体系创意中的参与者和实践者。当时在上海宝山有一个美丽乡村徒步赛，周边环境非常好，但徒步者假如只在绿树成荫的跑道上步行，视觉未免过于单调，所以我们就建议主办方邀请艺术家在徒步赛举办的大草坪和跑道上的补给站创作一些公共艺术的作品，选手们可以一边徒步，一边欣赏艺术家们创作的作品，于是有了"边跑边艺术"的概念。

艺术家们在创作前集体到罗泾进行了考察，作品都具有在地性。如艺术家梁海声和志愿者一起创作的折纸装置作品《江南桥》放置于活动的主会场，该作品取材于罗泾所在江南水乡常见的小桥，并结合当地的非遗十字挑花图形与色彩元素，以体现当地的文化特征。在蓝天白云的映衬下，这件作品的色彩就显得格外的耀眼。这座桥一搭出来马上就受到了跑步者和小朋友们的热烈欢迎。大家看到的这些照片里都是选手们在作品前拍照跳跃。

艺术家老羊创作了高 5.6 米、长 12.2 米的大型装置作品《长江蟹》，该作品主题源于罗泾镇的千亩蟹塘和万亩稻米丰收。老羊根据当地经济的特征，就地取材，蟹的身

体结构用了当地废旧的钢铁,外表用了刚从稻田里割下的稻草,所以这只"长江蟹"刚做完的时候,外表是毛茸茸的,因为所用的稻草非常新鲜。这件作品以夸张的形象呈现长江蟹的张力,体现了当地的乡村经济风貌。

我们也将蟹塘边的补给站——一座小木屋变成一件艺术作品。小木屋的外墙和窗户成了展墙,展出了一些摄影作品,有的内容是艺术家眼中的罗泾,有的是艺术家们的创作过程。小木屋前有一只即将飞起的白鹭,也是艺术家于翔就地创作的。这等于是把无墙美术馆的概念应用到了这样一个户外空间之中。

同样,我们也有一些墙绘作品。因为那一年的主题是丰收日,所以我们就邀请了艺术家以丰收日为主题,来表现丰收的喜悦和童年的幻想。这些墙绘也吸引了很多徒步者的眼光,大家纷纷在这些作品前拍照留念。

诸如此类的图片还有很多,在这儿我只是想给大家介绍下"边跑边艺术"就是在这样的一个文体结合的过程中产生的。当时,这个活动我们称之为"边跑边艺术",这也是展览的名称,因为当天有3000多人来参加这个徒步赛,那么这就意味着有3000多人同时也参与了我们的展览,并且跟艺术家们的作品进行互动。我们也希望这些人在徒步的同时能够偶遇艺术,从而感受艺术给他们带来的审美体验。

可以说"边跑边艺术"是一个将艺术和自然引入市民体育活动中,让体育市民参与到大地、人文和艺术的价值中的活动。本次"边跑边艺术"是王南溟"社区枢纽站"的实践项目,开创了文体结合的新模式,也是艺术介入社区的一个新的话题。

二、"边跑边艺术"与社会学相结合,"社工策展人"产生

从这次活动之后,我们就慢慢地让"边跑边艺术"不局限于只是个小组,或者说我们不局限于只做展览,我们认识到了美育的重要性。就是说我们希望"边跑边艺术"是一个能够跟社会美育相结合的过程,在艺术介入社区的过程中让美育落地。

我们的活动得到了上海大学社会学院耿敬教授的关注，耿敬教授从观察员的角度，给我们提了建议，一方面肯定我们的活动做得很有创意，但另一方面认为我们缺乏社区动员。我在上海美术学院主要是教艺术管理，展览策划是其中一个内容，耿老师就和我们提出了一个设想，说可不可以设一个"社工策展人"的新方向。在学院开设新的方向是需要时间的，所以，我们当时是以民间的做法，邀请了我的研究生和耿老师的研究生，先私下做了几场"社工策展人"工作坊的活动，想看一下效果。第一场工作坊是在我的工作室，耿老师和我的研究生还有几个跨学科的本科生都参加了，耿老师给我们做了一个关于社工的讲座，效果特别好。

后来我们又认识了陆家嘴社区公益基金会的秘书长张佳华老师，然后第二场工作坊就放到了陆家嘴社区公益基金会，请张老师给我们做了一个关于陆家嘴社区公益基金会运作和管理的讲座。

通过这些讲座，无论是对于学生还是我自己，收获都很大。因为这又开拓了一个新的研究方向，就是说艺术管理跟社会学可以有更多的学科交叉。所以在"社工策展人工作坊"举办了几次之后，我们一起参与的活动就越来越多，后来，张佳华给我的研究生周美珍颁发了全国第一个"社工策展人"证书，从 2020 年到现在周美珍也一直在参与陆家嘴社区公益基金会的活动，这其实也是我们社工策展人工作坊的一个教学成果。

三、"边跑边艺术"与社会美育：把美育浸润到社区的每一个角落

随着上海公共文化的创新，老百姓希望在家门口也能够欣赏到艺术，从 2019 年到 2020 年，我们先后在上海月浦镇、庙行镇和高境镇举办了社区展。位于庙行镇的宝山众文空间改造前是一个废弃的厕所，我们通过展览把周边的文化艺术中心、广场和众文空间连成一体，因此展览命名为"艺术地带：庙行社区展"。根据当地文献的记载，在庙行这个地方曾经有一座庙，但是在战争中被摧毁了，上海美术学院教授程雪松和他的

研究生赵璐琦一起根据历史记忆和清代绘画中庙的形象创作了《记忆书香》。因为举办展览的地方不远处就是个图书馆，所以他们这件作品里面是庙门的形状，外面是图书的造型，这样等于是把过去和当下，包括未来很好地连接了起来。

在众文空间外面有很多绿色的柱子，当时我和艺术家们去看了之后就觉得这些柱子特别单调，和周围的环境不是很协调，于是艺术家顾奔驰和陈春妃就围绕这些柱子进行了拉线，他们用了七彩的线，就像一个光谱一样，重新打造了一个光谱的庙行。在图书馆里面我们邀请了艺术家根据图书馆的空间进行创作，我们希望孩子们进到这个图书馆时不再感觉到是冷冰冰的，他们在看书的时候也能够看到艺术品。

在耿老师的持续观察下，我们开始注重让当地的社区居民参与艺术家的创作，或是和艺术家一起互动。比如这张照片里是当地的保安和艺术家一起来拉线。艺术家在创作户外作品的时候，邀请环卫工人和我们一起来进行创作，哪怕只有一个小时，但是他们可以来体验艺术带来的美感和愉悦。

每一次的社区展我们都会开一个论坛，我们没有把论坛放在美术馆，而是放在社区的文化中心，参加这次会议的潘守永教授和严俊教授都参加了论坛，当时潘守永教授就提出了一个口号"让艺术成为社区的小发动机"。

再到后来，"边跑边艺术"更加注重于社会美育在展览中的重要性。我们更注重于社区居民参与展览的过程，把美育浸润到社区的每一个角落。"艺术角：高境社区展"是在广场一个很不起眼的角落举办的，这个广场一边是个大超市，每天会有很多车辆、行人经过，但是从来没有人会停下来看看这个角落，所以我们就把这个展览名称命名为"艺术角"，就是我们要把不引人关注的社区角落给打造成一个艺术角，从而能够提供给居民一个交流的空间。有了这样一个概念，这个展览在刚开始策划时我们就进行了广泛的社区发动，邀请社区居民和我们一起创作，当时有30多名阿姨一起来跟艺术家进行艺术创作，她们还参加了工作坊的各种活动。

到了举办这个高境社区展的时候我们终于得到了耿老师的表扬，当时耿老师也去了

活动现场,他很开心,他觉得我们有进步了,艺术和社会学终于结合得越来越紧密了。从策展人的角度来说,在策划展览的时候已经想着要首先做居民动员,并得到了社会学专家的承认,所以我们也很开心。

四、从"艺术介入社区"到"艺术社区"

从 2018 年到 2020 年,"边跑边艺术"通过不同的社区展积累了非常多的经验。在 2020 年 8 月份的时候,王南溟在刘海粟美术馆策划了"艺术社区在上海:案例与论坛"展览,在这个展览中,除了有"社区枢纽站""边跑边艺术"的案例,还有上海其他的一些案例,如"粟上海"和刚才张佳华老师提到的"不停车场"案例,还有金山、崇明的一些社区活动案例。

也就是通过这个展览,王南溟首次提出了"艺术社区"的理论。我们总说"让艺术成为生活的一部分",那么,如何让艺术成为生活的一部分呢?在以往的社区营造和艺术乡建活动中,艺术家虽然是主体,但"介入"是带有双重含义的,更强调艺术家和艺术活动本身,某种程度上忽略了当地社区居民和村民的接受意愿。后来,我们不用"介入"这个词,而是用了"进入"这个词,从"介入"到"进入",不只是说法的改变,也是艺术家工作方法和观念的改变,社区居民和村民也随之成为艺术活动的主体。自 2020 年"艺术社区在上海"展览举办后,又产生了"艺术社区"的概念,这意味着社会美育又往前推了一大步,社区居民和村民不再仅是艺术活动的一部分,而是在活动之前就已经进行充分的社工发动,居民、村民不仅了解艺术家想做什么、要做什么,而且有强烈的意愿要与艺术家一起打造美丽家园,营造艺术社区。这也是"边跑边艺术"小组这几年来一直在探索的社会美育新路径。

"艺术社区在上海"展览得到了媒体的关注,当时王老师策划的几场论坛反响强烈,我们的活动也得到了上海市美术家协会的关注。2020 年 11 月,上海市美术家协会在中

华艺术宫举办了"海平线"大展，里面有一个板块就是"边跑边艺术"，把我们这几年来实践的成果分享给大家。

"海平线"是上海市美术家协会的一个品牌展，主要推动年轻艺术家的创作，那么为什么会邀请"边跑边艺术"呢？其实这也是跟新的公共文化政策密切相关的，因为现在上海的公共文化政策要求很高，协会希望能够创新，他们觉得"边跑边艺术"做了非常接地气的事情。在展览开幕的时候我们就做了一个很有趣的行为，在展厅有一面镜子，所有映入镜子中的参观观众，艺术家刘玥都会用迅捷的笔触把影像给凝固在镜子上，所以说这也是一个互动的行为。这个影像后来非常重叠，因为这个展览进行了一个多月，来参观的观众特别多。

最初我们是想把艺术带到社区居民家门口，希望他们能够感知艺术，然后能够提高自己的审美，他们有时间可以再到美术馆来看展览，这是一种很好的公共教育，我们做到了。

五、"边跑边艺术"与横渡的艺术乡建实践

"边跑边艺术"在2021年又发生了一个大的变化，我们从上海跑到了长三角的横渡。在策划"'边跑边艺术'到横渡"这个展览之初，我们的理念就是围绕着耿老师提出来的"富了怎么办"的想法，还有王南溟老师提出来的"社会学艺术节"这样一个概念。

根据这样的策展理念，大家就可以看到我们这次在选择艺术家的时候，就是要求艺术家一定要在横渡驻留，驻留之后通过考察，再出自己的创作方案，这也是在地性的一种表现。所以，"'边跑边艺术'到横渡"从严格意义上来说，它不只是以展览的形式呈现给大家，它是把驻留创作、工作坊、论坛结合在一起的综合型的艺术活动。

这次我们邀请了雕塑家李秀勤老师和"边跑边艺术"的小组成员老羊、顾奔驰、陈春妃等进行驻留创作。横渡优美的风光我想大家这两天都已经感受到了，在横渡美术馆

前面有一个大树干,这是美术馆的镇馆之宝。当时我在上海上课,我每天通过微信群在看这边的动态,让我非常感动的是百位村民抬树干的这个过程和行为,且不说从视觉上非常壮观,我觉得能够发动100位村民来抬这个树干本身就是非常有意义的一件作品,这棵树干是有千年的历史,它本身就很有价值,这时候这个树干已经不是普通的树干,村民的行为也不仅仅是抬树干的行为,整个过程已经变成了这次社会学艺术节的行为过程的作品,我觉得它的意义已经完全不一样了。

尤其是村民站在树干上指挥村民抬树干的这张照片给我的印象特别深刻,我当时第一眼看到这张照片的时候就想到一个纤夫吹着号子,很多人在拖船的场景,我觉得这些村民能够这么齐心协力地和艺术家来完成一件作品,这本身就是非常了不起的行为。

我们来看一下这个视频,我只是想让大家感受一下这个氛围。这回艺术家老羊来得比较早,第一次来的时候稻田还没形成稻浪,所以老羊就做了《异变的稻谷》这件装置作品,3棵巨大的稻谷矗立在田间,这件作品也是在提醒我们转基因食品的问题,还有就是我们和自然应该如何相处的问题。老羊告诉我,他在创作这件作品的过程中,有一天晚上他就搭了一个帐篷住在稻田上,这样晚上他就听到青蛙声,早晨看稻田,我觉得艺术家骨子里都是很浪漫的。本来艺术家做雕塑是很辛苦的,每个人都像民工一样,刚才大家看李秀勤老师搬那块石头,真的是像民工一样,但经过艺术家的这样一番描绘,我就很激动,瞬间就觉得美好了。这次因为顾奔驰的作品结构还没搭好,所以他的作品要等"五一"之后来完成。

除了艺术家在横渡驻留期间创作的作品,我们还有个重点,就是横渡美术馆虽然建成了,但只有一个展览是不够的,它要和当地的居民发生关系。美术馆有一个很重要的功能,就是它的教育功能,它如何为当地的居民、社区以及孩子们进行服务?所以说公共教育就显得特别重要。

"边跑边艺术"的几个艺术家,如梁海声、柴文涛、刘玥、欧阳婧侬就和横渡镇中心小学的学生们一起开展了丰富多样的工作坊活动,等于说他们把美术馆的公共教育搬

到了横渡。梁海声举办了折纸工作坊，小朋友们折纸的作品组成了一件大的作品。柴文涛和刘玥开设了"画石头工作坊"。农村的孩子们可能对于什么是抽象画是没有概念的，为了让这些小孩子们更好地理解什么是抽象画，以及这种色彩、线条带来的韵律和美感，两位艺术家就在石头上教小朋友们画抽象画。这些石头都是在横渡的河边捡的，洗干净了之后再画。大家看这是小朋友们在两位艺术家的指导下创作的作品，有张照片是小学生拿着自己画的石头，手举得很高。小朋友很喜悦的这种表情真是深深地感染了我，看到这件作品，我觉得艺术家所有的付出和努力都是非常值得的。这些小朋友如果从小就能够接触艺术，接触艺术家，那么他们长大之后，对于艺术的热爱和理解就会不断加深，我觉得这一刻对于他们的成长来说是非常重要的。

为了让小学生体会自己家乡的美好河山，来自上海大学上海美术学院的研究生欧阳婧依和小学生们在白溪水边一起对景写生，教小学生们把自己对于自然的感受通过色彩表现出来，从而一起完成了《白溪长卷》。

还有艺术家倪卫华和杨重光的行为艺术，他们用行为和作品再次诠释社会现场就是美术馆的概念。倪卫华在横渡一处废墟的墙上，邀请了60多位村民一起进行"追痕"的行为。这些村民有80多岁的老奶奶，也有儿童。他们有的是第一次拿起画笔，但是都很认真地跟着艺术家一起在画画。他们追的不仅仅是痕迹，而是乡村的变迁和内心的情感。

杨重光根据杭州一所小学提出了让小学生们多睡一会儿的新闻，在废墟上铺上了一长条白布，让艺术家和志愿者躺在白布上睡一会儿，然后他根据大家躺在白布上留下的痕迹，用线条书写进行创作，巨大的画布横挂在废墟的两棵树之间，非常震撼。这是一件非常有力的当代艺术作品，因为我们现在每个人，从小学生到大人都很忙碌，大家都缺乏睡眠，有时还会遭受失眠的困扰，所以我觉得这件作品就有非常强烈的现实意义，当代艺术家的作品一定要很有力、很深刻地反映我们所处的这样一个社会的现实。

刚才董楠楠老师已经对他的作品《背影花园》做了很好的解释，所以我就不多讲了，

横渡乡村：
艺术社区与社会学艺术节

这件装置作品也是村民一起参与完成的，所有的创作材料是董老师和他的团队挨家挨户找的，这编织的手工艺人也是董老师在村里发现的。我给大家看几张村民和我们在《背影花园》拍的照片，从中看到通过这件作品可以遥望老羊的《异变的稻谷》，太有诗意了。"边跑边艺术"这次到横渡是持续的系列活动，还有几位艺术家参加的是第二批或者第三批的创作计划。

最后，我希望有更多的艺术家，包括今天各方面的专家、学者，以及年轻的学生都能够加入"边跑边艺术"小组，因为我们是一个非常开放的小组，"边跑边艺术"是我们大家共同的作品，谢谢大家！

HENG DU COUNTRYSIDE

Chapter 3

"新文科在横渡 | 学生"论坛

Art Community and Sociology Art Festival

2021年4月26日"新文科在横渡|学生"论坛直播封面

"新文科在横渡 | 学生"
论坛议程

论坛主题：社会学与艺术学的合作思考：在行动方式中的新思维

论坛发起人：袁浩、栾峰

学生横渡考察时间：2021年4月24日下午至4月25日

论坛主持：王南溟

学生论坛时间：2021年4月26日9:00

论坛地点：浙江省三门县横渡镇横渡美术馆

论坛概要："流动于城乡之间：一种观察与实践"是本次"乡村艺术社区"研讨的总主题，当然本论坛是一个不局限于中国乡村，也不局限于艺术之内，而是作为艺术社会学的再建构的开放式论坛，除了总议题下设3个议题：①由艺术引发而来的社会学思考；②新建筑体与乡村艺术社区规划；③乡村社区：在劳作中的艺术。本次还特别设了"社会学与艺术学的合作思考：在行动方式中的新思维"为主题的学生论坛。总之，这些论坛都是围绕着"艺术与乡村社区"为重点，邀请各学科的专家研讨文化和行动的创意在乡村的意义，从而形成在浙江三门县横渡艺术乡建中的新文科平台。

参与学生：

曾瞳瞳（中央民族大学人类学博士生）

田常赛（上海大学上海美术学院建筑学系硕士生）

梁逸慧、庞雨倩（上海大学社会学院社会学专业本科生）

刘文迪（上海大学社会学院硕士生）

崔家滢（同济大学城乡发展历史与遗产保护博士生、美丽乡愁公益团队联合创始人）

杨海燕（同济大学艺术学理论硕士生）

周美珍、魏佳琦、李思妤（上海大学上海美术学院艺术学理论硕士生）

周一（上海大学文学院中国史博士生）

指导老师：

耿敬、栾峰、马琳、潘守永、魏秦

主题演讲学生：

曾疃疃（中央民族大学人类学博士生）

周一（上海大学文学院中国史博士生）

田常赛（上海大学上海美术学院建筑学系硕士生）

杨海燕（同济大学艺术学理论硕士生）

梁逸慧、庞雨倩（上海大学社会学院社会学专业本科生）

周美珍（上海大学上海美术学院艺术学理论硕士生）

刘文迪（上海大学社会学院硕士生）

崔家滢（同济大学城乡发展历史与遗产保护博士生、美丽乡愁公益团队联合创始人）

第一场论坛：人类学与乡村规划

论坛主持：王南溟（10 分钟）

9:10-9:30　曾曈曈《作为文化展演的乡村社区再造实践——对修武县大南坡村的人类学观察》

9:30-9:50　周一《展览性乡村建设还是乡村建设展览？——我在碧山村、景迈山与"看见社区"的实践和反思》

9:50-10:10　田常赛《重生与新生——横渡产业文化空间设计实践》

10:10-10:30　杨海燕《民俗节庆与村落共同体的互建研究——以云南大营七宣哑巴节为例》

茶歇 10:30-10:50

第二场论坛：乡村社区与动员

论坛主持：严俊（10 分钟）

11:00-11:20　刘文迪《让乡村建设回归乡土——基于 20 世纪三四十年代乡村建设运动的反思》

11:20-11:40　梁逸慧《后小康时代的"新脱贫"问题——横渡镇村民手机摄影展和再生机制的尝试》

11:40-12:00　庞雨倩《乡村振兴中农民自主性的建构——潘家小镇的"蝶变"之旅》

12:00-12:20　周美珍《走出美术馆与社工策展人的跨学科实践》

圆桌：艺术乡建背景下的新文科人才培养创新（12:20-13:00）

主持人：耿敬

12:20-12:40 崔家滢《以儿童为载体的乡村文化营造方案：美丽乡愁的遗产实践》

12:40-13:00 耿敬《跨学科长期合作在横渡呈现成效——上海大学社会学院与上海大学上海美术学院联合人才培养回顾》

圆桌讨论：

参与学生：曾瞳瞳、李思妤、梁逸慧、刘文迪、庞雨倩、崔家滢、田常赛、魏佳琦、杨海燕、周美珍、周一

论坛小结：王南溟（13:00-13:20）

作为文化展演的乡村社区再造实践——对修武县大南坡村的人类学观察

曾瞳瞳

（中央民族大学人类学博士生）

FORUM PART 1

人类学与乡村规划

大家好，我是中央民族大学民族学与社会学学院的人类学学生曾瞳瞳。我的导师是上海大学的潘守永教授，他也是上海大学图书馆的馆长。今天非常荣幸能在这里发言，也非常感谢老师们的信任把我放在第一个，希望我的演讲能起到抛砖引玉的作用。

今天我演讲的题目是《作为文化展演的乡村社区再造实践——对修武县大南坡村的人类学观察》。以下是我的演讲提纲：首先，我会简单介绍中国乡村人类学经历了哪些发展阶段，以及"乡村社区"的研究到底是在研究什么；然后介绍我所做田野调查的这个村庄——大南坡村的基本情况与该村社区再造实践的情况，这既包括空间再造，也包括自组织与社区活动；接下来，我会和主题联系起来，介绍人类学中对文化展演（Cultural Performance）的研究情况，解释为什么我们应当把乡村社区活动看作是一种文化展演来进行研究；最后，说说为什么我们应该关注乡村社区实践中的文化展演这一话题。

首先，我想要介绍中国乡村人类学的几个发展阶段。

人类学在一开始从西方被介绍到中国时，最早就是从对乡村的关注开始的。19世纪末20世纪初时，西方的汉学家和人类学家开始对中国乡村有了一些关注，正如明恩溥（A.H.Smith）所说，"中国乡村是这个帝国的缩影"，当时西方人类学家对中国乡村的研究模式往往是由在华外籍教授带领他们的学生在乡村进行一系列小规模的田野调查。

20世纪30年代起，中国本土的人类学家对于中国乡村也开始了自己的探索。当时燕京大学的吴文藻教授将功能主义人类学介绍到中国，他的两位学生费孝通和林耀华在硕士阶段就对一些乡村进行了人类学调查。例如，费孝通的《花篮瑶社会组织》是对于少数民族乡村的调查，林耀华《义序的宗族研究》是对于福建汉族乡村地区的调查。在费、林两位人类学家分别到英美读博士后，又有了我们都熟知的《江村经济》和《金翼》，包括20世纪40年代费孝通发表的《乡土中国》，对于中国乡村的情况做出了进一步总结。

进入20世纪80年代，这一时期的中国乡村人类学进入了"遍地开花"的状态。这个阶段的代表作有黄宗智的《华北的小农经济与社会变迁》、庄孔韶的《银翅》、阎云

翔的《礼物的流动——一个中国村庄中的互惠原则与社会网络》与《私人生活的变革：一个中国村庄里的爱情、家庭与亲密关系（1949—1999）》以及黄树民的《林村的故事——1949年后的中国农村变革》等。这一阶段还有很多人类学家对于前人研究的田野乡村进行了回访，这些回访不仅是对前人研究的追踪和修正，同时也是一种学术上的延续和回应。这包括阮云星对林耀华在福建义序的田野回访、潘守永对杨懋春在山东台头的田野回访、兰林友对杜赞奇在华北诸村的田野回访、段伟菊和张华志对许烺光在云南西镇的田野回访、周大鸣对葛学溥在广东凤凰村的田野回访、孙庆忠对杨庆堃在广州南京村的田野回访以及覃德清对波特夫妇在广州茶山的田野回访等。

接下来的一个问题是："乡村社区"的研究究竟研究的是什么？社区的研究，第一包括了社区的人民，第二是人民所处的地域，还包括人民生活的方式、文化和组织。社区研究的几个基本要素包括人口、地域与环境、组织、制度与设施等。社区的英文，即"community"这个单词，是由费孝通于20世纪30年代为了与"社会"一词相区别而翻译成中文"社区"的。他认为，社会是用以描述整体且复杂的社会关系的总称，而社区则是某地人民实际生活的具体表现。因此，社区既包含了地域上的概念，也包含了时间上的概念。而人类学家的本意基本上也就是通过研究小型或基本的社会单位来分析整体的社会结构。

对于中国社区研究的情况，王铭铭将其总结为3个发展阶段："在（20世纪）20至40年代，受功能主义社会学和人类学的影响，'社区'被当成一种方法论的单位加以研究，它的意义在于一种供人类学者借以窥视社会的'分立群域'，从事此种研究的学者相信，透过社区，可以了解中国整体社会结构，或至少了解其社会结构的基层；在50至60年代，'社区'是否能够代表中国社会现实的问题被提出来，这一问题的提出促使汉学人类学者重视社区以外的社会、国家以及历史；60年代以后，在前一阶段反思性讨论的提醒之下，社会人类学者回归到社区中展开田野工作，由于这些提醒的存在，他们已经能够较为开放地看待社区，认识到社区中多种文化模式的交错、社区的'缩影

性'、社会权力多元化、文化地方化等现象。"

我所做田野调查的地点是河南省焦作市修武县西村乡大南坡村,它是一个处于焦作市与修武县中间的小山村。它由4个自然村组成,即老村、新村、西小庄、东小庄,其中主要的公共建筑与社区活动都集中在老村。该村一共有263户、926人(截至2020年底),主要为赵姓汉族。村庄的老龄化问题比较严重,60岁以上的人口占18%,由于青壮年劳动力大多在外面打工,所以留下来的主要是老人和各年龄段的女性。村中有一些公共建筑,我将它们分为"老建筑"和"传统建筑"。老建筑包括20世纪70年代建造的老大队部、县三中、老剧院等;传统建筑包括在村中较为重要的赵氏宗祠、山神庙、奶奶庙等。该村的历史既是丰富的,也是曲折的。该村的发展过程可以总结为4个阶段,即20世纪50年代前的革命根据地阶段,20世纪50年代至80年代辉煌的人民公社与集体煤矿阶段,20世纪90年代至2016年因矿致贫、煤矿关停后的省级贫困村阶段,以及2016年后修武县开始"县域美学"探索后的复兴与再造阶段。这里的乡建团队主要有左靖老师的工作室、陈奇老师带队的奇村社区营造团队、县文旅局下属的美尚文旅公司以及张唐景观等。

这里的社区再造实践首先包括乡村社区传统公共文化空间的再造。

第一,老建筑的改造,即20世纪70年代老大队部建筑群的改造。从对比图我们可以看到,在改造前,这里已经被废弃了很久,并且被私人占用。在改造后,这片区域变成了大南坡艺术中心、茶室、方所乡村文化空间、碧山工销社(焦作店)、社区营造中心等功能建筑。其中,方所乡村文化空间既有售书的空间,也有休闲阅读的区域,还有一些内部借阅的书提供给当地村民和学生。碧山工销社(焦作店)内部售卖一些乡村设计产品,但主要是从安徽的碧山工销社照搬过来,少有本地特色的手工艺品;另有一些乐队周边产品。这里与本地村民相关的部分在于农产品寄售柜台,村民可以将自家土特产拿来寄售,到月底再和工销社结清收益。大南坡艺术中心在进行的是"乡村考现学"展览,即"archaeology of the present",一个新造的概念。这里展示了一些与修武本

地文化相关的内容，如绞胎瓷、竹林七贤木版画、怀梆戏等非物质文化遗产。

第二，传统公共建筑的赋能。赵氏宗祠在过去的主要功能是每年过年期间成为祭祀仪式举办场所，但现在被新赋予了大南坡艺术团排练与演出场地的功能。而艺术团的具体情况，我会在社区自组织的部分进行介绍。

大南坡的社区再造实践还包括自组织和社区活动的再造。

其中最重要的就是大南坡艺术团的重建。大南坡村在20世纪七八十年代经济非常发达，因此组建了艺术团，经常有怀梆戏的演出。随着经济的衰退，艺术团也宣告解散。现在时隔40多年，大南坡艺术团重新组建，由于当时的成员年事已高，年轻人又少有会唱怀梆戏的，所以重组的艺术团成员的平均年龄超过65岁。艺术团的活动将村民们聚集在这样一个传统的公共空间中，既是对过去历史的追寻，也是对身份认同的找回。村民还写出了新的怀梆戏唱段《我唱我村》，讲述了从"美学探索"开始之后村里发生的变化。另一村民自组织是少儿武术队，他们的武术指导也是本村村民。平日武术队的训练在老大队部建筑群的广场上开展，平时小孩子在练武术时，经常有游客在旁边看着，因此这也是面对游客的一种展示。除此之外，村里还有环保队和文学社的活动：村环保队队员每周在固定时间会带着工具在村里捡垃圾，文学社社员会聚在一起进行诗朗诵或心得交流。

那么，人类学中的文化展演到底是什么呢？关于文化展演最开始的讨论源于人文科学领域中的表演（performance）概念。对于这种表演有两种看法，一种认为是特殊的、艺术的交流方式（performance as special, artful mode of communication），另一种则认为是特殊的、显著的事件（performance as special, marked kind of event）。前者主要来源于俄国形式主义的文学家、语言学家和民俗学家们，他们强调诗性语言和日常语言（应用语言）的区别。这种看法也影响了美国人类学奠基者博厄斯（Frans Boas）的想法。后者则受到涂尔干（Émile Durkheim）的影响，他在《宗教生活的基本形式》一书中很详细地讨论了"仪式"，将仪式视为社会关系的扮演（enactment）或戏剧性的表现（acting out），通过了解仪式，可以了解社会的结构。因此，了解表演是了解社会结构的重要切入点。

"文化展演"概念是由密尔顿·辛格（Milton Singer）在印度进行田野调查时提出，他在印度马德拉斯做田野调查时发现了一些反复出现的"观察单元"，这些观察单元既包括包括游戏、音乐会、讲演，也包括祈祷、仪式中的宣读和朗诵、仪式典礼、节庆以及所有那些被我们归类为宗教和仪式而不是文化和艺术的事项。这种"观察单元"有一些通用特点，比如每个都有明确的开始与结束，有有组织的活动程序，有演员和观众，也有表演的地点。

但是，对于"仪式"和"文化展演"的区别，也有一些人类学家对它们加以讨论。例如，格尔茨（Clifford Geertz）认为，宗教表演、文化表演或政治表演之间很难做出区分，并将从对地方仪式（或国家庆典）的分析转向对传达某一种文化信息的表演活动的研究看作是现代人类学所面临的重要挑战。以色列人类学家唐·汉德尔曼（Don Handelman）也讨论了传统社会的宗教活动与官僚政权组织的展演之间的区别，认为文化展演在现代国家权力框架下，更像是反映了社会制度的镜子，因此也是现代社会的自我再现。因此，研究"文化展演"的意义就在于，尽管存在将仪式与文化展演相对立的看法，大多数人类学家还是认为文化展演能够反映社会文化的主题变迁过程。

文化展演有以下5个特点：

（1）文化展演事件和周围其他事件是通过时间和空间的限定而被区分开的，之前提到的一些社区活动都是有固定时间和固定场所的，这就是文化展演事件和其他事件的时空区分。

（2）文化展演具有象征性：例如，在戏剧中所使用的象征符号，在展演之外的其他地方也被使用。因此，文化展演既与社会生活的其他部分相分离，同时又相互联系。

（3）文化展演是一个公共事件：被邀请其中的人们，如游客或外来的村民，既是参与者，又是观察者，同时也可能是组织者。

（4）文化展演具有异质性、多元性：每一个参与者使用的语言、社会阶层、职业、年龄、身份、生活事件等各不相同，但是在活动中展示了社会生活的各个方面；并且，

参与文化展演的人既可能来自社区内部，也可能来自社区外部。

（5）文化展演能升华（heightened）和强化（intensified）人的情感：大量艺术象征符号在展演中被组织在同一处使用。

那么，前面提到的这些社区活动为什么可以被看作是文化展演？因为它们的要素是符合刚刚提到的文化展演的特点的。这些活动有明确的时间、有有组织的活动程序、有演员和观众、有表演的地点，并且是经过排练的"反复出现"的行为。

过去的文化展演往往是与戏剧、仪式、祭祀、节庆等相关的内容，但是在现在的农村这样的活动已经很少了，取而代之的是一些社区的、集体的活动，或是针对游客、多媒体平台观众的社区活动。所以我认为，对于乡村文化展演，我们应当把目光从传统的宗教仪式和祭祀转到社区活动上来。

最后我要解释的是为什么我们要关注文化展演。文化展演是通往理解更广阔的社会生活的一条途径。文化展演也是具有反身性（reflexivity）的：维克多·特纳（V.W.Turner）的《表演人类学》提到，人是一种自我表演（self-performing）的动物，而这种表演在某种程度上是反身性的。这可以有两种方式：演员可以通过表演来更好地认识自己；或者一组人可以通过观察和/或参与由另一组人产生和呈现的表演来更好地认识自己。另外，文化展演的重要研究者理查德·鲍曼（Richard Bauman）认为，文化展演是"关于文化的文化形式（cultural forms about culture）""关于社会的社会形式（social forms about society）"，是集中的或者浓缩的（concentrated）事件，在其中人们象征了或者说展演了那些对他们至关重要的东西。所以，文化展演自身不仅是研究的对象和研究的目的，而且它们也提供了更深刻地洞察更广阔的社会生活的资料来源。

文化振兴是乡村振兴中的重要部分，社区营造（重造）是乡村文化振兴的重要途径。通过将社区营造活动看作文化展演的方式，能够从不一样的视角进行乡村文化与社会变迁的研究。

谢谢大家！

展览性乡村建设还是乡村建设展览？——我在碧山村、景迈山与"看见社区"的实践和反思

周一
（上海大学文学院中国史博士生）

大家好，我是来自上海大学文学院中国史专业的博士生周一，我分享的题目是《展览性乡村建设还是乡村建设展览？——我在碧山村、景迈山与"看见社区"的实践和反思》。这个题目一看就没有多少学术含金量。因为在艺术乡建这个领域，我既是一个"逃跑"的行动者，又还没能成为一个清醒的研究者；我仅有一些碎片的牢骚，却还没有形成系统的思考。今天只当是逼自己反刍，做一次个人经历回顾。姑妄言之，姑妄听之。

我的分享分为几个部分：其一，由"我"始：我为何选择艺术乡建？其二，后觉的背景：艺术为何被乡村选中？其三，"失败"的经验：乡村展览的得与失。其四，回到"我"：作为个体的进与退。

一、由"我"始：我为何选择艺术乡建？

既然是个人视角，还得从"我"出发。我为什么会选择参与艺术乡建的工作？我在上学时经常去到乡村调研，感受到了"原乡的召唤"；毕业后继续关注乡村，讶异于这个领域的渐次喧嚣；与此同时，我也看到了艺术乡建的独特光芒，听到了关于它的褒贬争议。这些声音交织在一起，引着我走近一探究竟。2016年，我辞职加入了一支艺术乡建团队，此后3年常常驻扎在村里工作，过上了"半城半乡"的生活。

这段经历带给我巨大影响，也留给了我诸多困惑，而让我困惑的那些现象，在整个领域似乎并不罕见。比如，提出通过创作、节庆、展览等艺术手段建设乡村，最后却只是办了一场活动，火花绚烂而短暂，更别说燎着多少原。我也在不少人口中听到过类似的质疑：你们究竟是为了乡村建设，还是为了完成一场展览，又或者你们做的乡村建设，本身就不过是挂在展厅里的一幅作品？

我陷在这种失洽的沼泽里，迈不开脚步，只好"逃跑"了。之后我意识到一件事：我以为自己做了一件脱离主流的事，其实是被另一股潮流裹挟而已。不是我选择了艺术乡建，而是我被选择了。同样，也许不是艺术选择了乡村建设，而是艺术被选择了。

这选择背后，有着更深广、更复杂的背景；而这一背景，已然决定了艺术乡建的某种底色。

二、后觉的背景：艺术为何被乡村选中？

从更深广的时空来看，艺术不是第一次被选中。我们能从不同情境中剥离出相似的社会需求与事物原型。追溯到民国乡村建设运动，卢作孚等也曾将博物馆等文化艺术事业作为科学教育、启发民智的手段；拓宽至地方自治运动，张謇建立的南通博物苑，则是他营销"模范城市"形象与进行现代性展示的门面；20世纪80年代的西方，"艺术节热"既反映出文化平等主义的潮流，也满足中产阶级的消费需求；露天博物馆、生态博物馆与社区博物馆等的兴起，共同展现出社会发展、文化民主、地域主导的趋向；20世纪90年代日本的大地艺术祭等，在地方振兴的背景下诞生与发扬，引发是为了社会还是为了艺术的讨论……

从更复杂的关系来看，艺术是被大家一起选中的。艺术进入乡村，发生于多重利益相关者诉求的交集处。对地方而言，城镇化高速发展背景下以文化提升区位价值的需求，城乡发展脱节的现状下通过旅游弥补经济落差的"共识"，都引发大家对文化艺术的关注；尤其对于资源不突出的地区，艺术更能弥补劣势与制造差异。从企业角度，艺术的"时髦""网红""酷"能带来的关注经济，能被整合进高效与快速的商业模式之中。艺术家们需要拓展空间，新与旧、城与乡、中与西的冲突创造了新的场域。城市中产阶级的文化需求不断升级，传统、原真、地方、公平等成为他们搜集的新标签。本地村民在发展经济的需求下，既主动迎合凝视，也有自我表达的需要……

综合以上各种对艺术的需求与想象，它之所以获得关注，有一项最基本的原因——容易"被看见"。艺术具有制造景观的能力，给各方提供展示与观看的机会。有时它甚至会被当作华美的包装，却被忽略了其本质与力量。而这，也成了艺术乡建的其中一重

底色。至于这重底色是如何在具体行动与不同情境中晕染开的，也许还得回到我那些"失败"的经验中去看看。

三、"失败"的经验：乡村展览的得与失

2016年我加入了一支艺术乡建团队，团队及其创立者以在2011年于安徽省黄山市黟县碧山村发起"碧山计划"而为公众所知。"碧山计划"作为国内最早发起的艺术乡村建设项目之一，曾在网络上引发"星星与路灯"等争议，是很多研究者都会关注的案例，甚至被媒体称为"中国艺术乡建的里程碑"。2016年我加入团队时，外界有"碧山计划已死"的传闻与评价，而我认为它可以说是在"碰壁"后换了一种方式"潜行"。

碧山工销社是我入职后参与的第一个项目，这个项目希望能够通过手工艺与设计的对接，以一座改造的工销社为据点，形成包含产品、内容、空间等在内的完整链条，激活碧山村的潜力。与此前的碧山计划不同的是，碧山工销社明确是一个长期的商业项目，是需要自行"造血"的。这个项目准备以一场展览拉开帷幕，展现手工艺与设计对接的可能，不仅要寻访到还有制作技艺与能力的草根手艺人，协助他们与多名外来设计师合作，还要考虑将作品转化为产品。最终这场开幕展不仅获得了媒体的关注，让一些设计师开始对当地的手工艺感兴趣，也给了村民一些新的期待。

项目启动一段时间后，村里似乎渐渐又多了一些民宿。但我认为这并不是"一日之功"，也不是凭碧山工销社一己之力。黟县本身就位于旅游城市黄山，拥有世界文化遗产西递宏村；在碧山计划出现前，民宿"猪栏酒吧"就在碧山扎根了；此后又有先锋书店、碧山书局等项目进入。碧山村获得的关注，是众多文化资源逐渐集聚带来的。

然而碧山工销社本身的运作却出现了停滞。开幕展展出的是作品而非产品，是预期而非成果。产品研发需要完整的商业闭环、足够的资金投入、匹配的人员组织等。据我观察，项目当时还没有为这长期而复杂的战斗做好准备。开业后一些设计师仍想继续深

入探索，却迟迟得不到工销社的回应，其他一些环节也未能运作起来。与此同时，各方的参访团却已纷至沓来，期待着复制还未经过时间验证的"碧山工销社模式"。2018 年，这一项目在与来自日本的店铺型活动体 D&DEPARTMENT 合作后，又引发新一轮的媒体关注，还成为了碧山的打卡点。有人认为它成功担负着传播的使命，并且持续带来新的理念；也有人认为它名不副实，只是一个被消费的文化景观。我没有参与后续工作，并不了解真正的情况，感兴趣的朋友可以继续关注。

除了以碧山村为驻地，团队也陆续在其他地方开展工作。"景迈山"则是我负责时间最久、投入感情最多的一个项目。2016 年底，我们与当地政府达成合作，为景迈山及其区域内的数个村落开展文化梳理、空间改造与展陈利用等工作。景迈山位于云南省普洱市澜沧拉祜族自治县惠民镇，距离缅甸仅 20 余公里，可以说是极边之地。之所以能够接触到这一项目，是因为景迈山拥有世界上现存集中成片面积最大的古茶林，反映了人类利用茶树的悠久历史，正在申报世界文化遗产。

2016 年至 2019 年，我每年都会与伙伴们在景迈山上生活数月。所做的工作包括：为几栋传统干栏式民居进行室内改造，赋予其展馆、民宿工作室等功能，还做了针对防火、防鼠与采光等问题的小尝试。改造后的民居不仅是展示的空间，也是展示的对象；梳理与记录地方文化，包括生态、生活、建筑、手工艺等方面。梳理后的文化不仅是展示的对象，也是创作的基础；配合艺术家、设计师等，基于地方文化创作各类作品，如纪录片、摄影与装置等；结合当地资源，为普洱茶产品设计配套包装……

2018 年，该项目的第一个展览在景迈山翁基寨小展馆开幕，内容围绕翁基的日常生活，因而名为"今日翁基"。团队称之为一份"乡土教材"——我个人并不十分认同这一说法，认为其可以说是用一种更为通俗、生动与新颖的方式展示了景迈山的民风民情。此后这一展览还被输出到了城市，在深圳华·美术馆、北京中华世纪坛等地展出。

展览一样得到了媒体、政府、研究者等各方的关注。在景迈山开幕时，有老人以郑重的姿态脱掉鞋子进入展馆观看，对着视频中的自己露出羞涩的笑容；有年轻人在朋友

圈转发展览的消息，秀出自己的作品；有一些人家不仅带着亲戚、客人来现场观看，还跟我商量能否把这样的展览挪入自家的茶室、厂房里。

然而，我个人认为，部分媒体和学者夸大了我们工作的作用。有人说这一展览"很受当地村民的欢迎"，据我所知，了解这一展览存在的村民比例并不算高。也有人说我们的工作激活了当地村民的文化自觉。事实上景迈山人已经"自觉"很久了。普洱茶产业的发展奠定了经济基础，经济与文化的结合带来新的红利，当地的村干部能说出这样的话：如果我们村的茶值10块钱，其中3块是文化带来的。在这一基础上，民族、宗族的力量推动着传统文化的复苏与重构，年轻人有条件追求生存之上的文化爱好……这些其实是我们的工作能够得到一些支持与回应的基础。

事实上，展览开幕后，我的失落感一度是大于成就感的。一方面，在开幕前，多数村民都不明白我们在做什么，而只是因为种种原因"配合"着。另一方面，在开幕后，我们也没有人力与制度，去推动与组织村民，将改造的空间、发掘的内容与设计的包装真正利用起来，更无法检验它们能否真的被利用起来。不过景迈山的故事仍在继续，这是一个具有强大甚至野蛮生命力的地方，遗产运动等将给它带来更大的变化，我也仍在以各种方式参与到它的生长中去。

在我辞职离开后，团队又开启了河南修武的大南坡项目。对于这一项目我只是旁观，而我的同门师姐曾曈曈正在当地调研，她可以介绍更多当地的情况。大南坡项目引发我关注的，一是一个被反复提及与传播的关键词——美学经济。相比于前两个我参与的项目，它与政府的合作更为紧密，明确强调审美的重要性，也不避讳其与消费的联系。我还记得在"南坡秋兴"的开幕式上，村民代表在舞台上喊出了"学好艺术技术"的口号——艺术在此刻，可以成为一种技术、劳作与服务。二是引入了一支专门从事社区营造的队伍，使我期待协同作业后的变化。

在以上几个案例中，都能看到艺术乡建已产生的作用与可发掘的潜力：给许多村民撕开了一个能够看见自己、发出声音的口子；为边缘地带去更多的关注与资源的集聚；

让政府、企业等各方看到了乡村别样的图景。更何况,很多工作仍在继续,影响还在发酵,并不能以"失败"来评价。所谓"失败",是对已经逃跑的我而言。但这几个案例也反映出同样的问题:未能使当地村民主动、持续、有意识地主导事情;获得的关注与资源很难转化为持续的营造;一些图景始终悬在墙上、无法落地……

这是否意味着展览无法成为乡村建设的发动机?并不是。但当我们在"被看见"这层底色上书写时,确实可能产生某种变色,使得"通过展览进行乡村建设"变成了"一场作为展览的乡村建设":

第一,乡村有许多种,它们的社会需求、发展阶段与资源特性等各不相同,建设的方式与方向也理应不同,艺术未必是最适合的那种。在"被看见"的极度渴望下,在并未真正了解自下而上的需求之前,艺术也许就被不合时宜地与某些乡村匹配,造成资源浪费与社会"排异"。

第二,乡村建设是复杂的系统工程,需要许多环节的协同。"被看见"也是其中一环。但当"被看见"成了目的本身,审美性、觉醒、话题性被不断强调,所有的资源、人力、过程都围绕其配置,而那些不那么容易"被看见"的环节——比如组织营造与商业运营——却容易被忽略。也因为如此,"被看见"所产生的能量也很难被有效利用与持续转化。

第三,当艺术乡建成为创见、高级与先进的符号,它本身就会成为"被看见"的对象。真实的局面与展出的情形、计划的结果与已有的成果、描绘的蓝图与实现的路径,在展览内外都被混淆着。形象工程也会带来更多机会,塑造典型也会获得更多投入,美好蓝图也会提升村民的积极性,参访本身都可以成为一门生意。但如果皮肉不断膨胀而骨架始终稚弱,这个巨人迟早会因为无法承受自身重量而坍塌。

四、回到"我"：作为个体的进与退

　　艺术需要被看见，艺术容易被看见，艺术能让不被看见的东西被看见，但艺术不等于奇观制造、符号消费、文化包装。"被看见"是艺术的特性，不是它的原罪。尽管对于"为艺术"还是"为社会"的争论始终存在，艺术与乡村建设并不存在真正的矛盾——它们都该是为了人。

　　我还没有能力去思考艺术与乡村建设的本质问题，我的困惑也依旧不能完全解开。往后退一步，我找到另一种解惑的方式：如果受"被看见"的扰乱，那就到一些不那么容易被看见的地方去；如果无法在理论上参透，那就继续在行动中感知。2020年，我作为首位嘉宾与前期共创者，加入了一个名为"看见社区"的草根组织。我们持续邀请城市与乡村社区的实践者，通过直播讲述自己的经历与反思。受邀者来自社工、教育、农业、养老等领域，覆盖资深从业者、入行新人与普通居民。他们中很多人从未对外界做过这样的讲述，有些项目做了几年也不见披露，如果没有我们的反复鼓励与催逼，嘉宾总会以不能说、没得说的理由"放鸽子"。在他们的讲述中，我学到了一些也许在任一种方式的乡村建设中都可以作为准则的东西：确认当地居民真的有需求，并且需要的是你们；不做没有经济支撑或不符合商业逻辑的事；不与急功近利的甲方或伙伴合作；不回避权益关系，不躲开矛盾问题；建立多元、多边、多种话语的关系；在执行中保持持续的沟通与修正的可能；要有长期在地的关键人与组织，不能靠游击战……

重生与新生——
横渡产业文化空间设计实践

田常赛
（上海大学上海美术学院建筑学系硕士生）

Hengdu Countryside

各位老师，同学们，大家下午好，我是上海大学上海美术学院建筑系研究生田常赛，今天我和大家分享的主题是：重生与新生——横渡产业文化空间设计实践。

党的十九大报告提出乡村振兴战略，要坚持农业农村优先发展，按照产业兴旺、生态宜居、乡风文明、治理有效、生活富裕的总要求实施乡村振兴，乡村振兴的关键是产业振兴。乡村的产业不仅仅只是生产业态，同样也是乡村各具特色的文化符号。从空间的角度而言，乡村的生产空间与生活空间和生态空间是交织叠加且互相影响的，具有复合性；产业业态的类型在发展过程中对产业空间也有或正或负的影响，呈现生长性。因此，在乡村振兴背景下，对产业文化空间的思考是建筑设计师介入乡建必须考虑的重点。

对于横渡产业文化空间的研究源于研究生课程——中美联合设计，课程以横渡镇大横渡村为主要基地并作为研究范围，虽然我所在的设计组和我的同学康艺兰所在的设计组在老师的指导下将研究目标关注到横渡镇的产业文化空间上，但是我们两个设计组对横渡产业文化空间有着两种不同的思考路径，最后的讨论却是殊途同归。因为康艺兰同学临时有事未能到场发言，所以我受其委托代为叙述。

一、横渡的产业目标

根据横渡镇产业发展研究的资料显示，横渡镇镇域产业发展思路是以第一产业为主，大力发展乡村旅游、生态农业观光等旅游项目带动旅游配套服务业的建设发展，鼓励第一、第三产业联动发展，加强产业拓展，拉伸产业链。发展生态文化，通过保护、发掘、继承、弘扬，塑造横渡镇传统文化形象，增强横渡镇文化底蕴。当下近期目标是强化镇区核心功能，围绕行政、文化、产业三个层面的复合建设来驱动横渡镇进入快车道发展。我们现在所在的横渡美术馆就是上海大学上海美术学院与横渡镇进行校地合作的成果。

二、横渡的"重生"——横渡老街更新改造设计

康艺兰组选择了美国老师提供的"交换"一词为主题词,选取了横渡老街作为产业文化空间研究的对象。横渡老街最早可以追溯到宋朝,历经明清至民国时期商业达到顶峰,随着城镇化的发展,商业街逐渐没落,目前的商铺大多空置或者转型为居住空间。但是老街的人们仍然保持着围绕着商品展开社会交换和经济交换的行为,小组提出的设计目标是通过对横渡老街的更新改造,使其重新焕发生机活力。

小组成员在实地调研的过程中发现了横渡老街的一个有趣现象,就是横渡老街的日夜活力差异,小组成员注意到这一现象,并对这一现象产生的原因进行了探究,由此提出了"日夜横渡"的设计理念,日间的横渡老街是对外展示交流的门户,夜间则是在地活力的家园。在研究了老街建筑业态和风貌之后,小组提出了视觉氛围的日夜转换和空间功能的日夜转换这两个设计策略。小组设计了艺坊、食坊和工坊3个主题模块,在老街两侧建筑中组合改造,形成曲市、品市和艺市3种场所,并选取了其中的工坊进一步结合老街的豆腐产业设计为豆腐工坊,同时置入了合理业态以满足日夜间功能转换和视觉效果转换。

通过横渡老街更新改造设计,使横渡"重生",这是借助于横渡老街原有的文化底蕴而再生出的产业魅力,文化引领、产业升级是乡村振兴产业兴旺的一条可实施路径。

三、横渡的"新生"——横渡水生文化展览馆设计

我的小组选择的主题词是美国老师提供的"生长与季节"一词,首先想到的是生长的环境,因此我首先调研的是横渡镇的气候环境,横渡夏季降水较多,设计应考虑雨水处理;秋季为台风高发期,建筑应顺应风环境特征;热舒适环境指数显示建筑设计应考虑夏季防热,靠近海边全年高湿高盐,建筑应考虑合适的保护措施。

在思考过程中对于生长的理解逐渐从生物层面延伸到了社会层面和建筑层面，而季节可以理解为一种周期性变化，因此，我们基于谷歌地球软件中历年的镇区记录分析了镇区的生长过程，并预测了横渡镇区中当下最合适的新的生长区域，确定了设计基地。在产业调研过程中，我们发现横渡的水产养殖是横渡一年四季都较为丰富的业态，如牡蛎、青蟹养殖等等，因此将设计定位为水生文化展览馆，用以容纳各个季节水产品的展示销售等活动。

建筑的设计生成阶段，充分考虑了气候条件的影响，注重整体肌理、周边建筑屋顶形式、通风防热、采光遮阳、收集雨水与排水等因素对建筑造型的影响。旋转屋脊塑造出瓦片状异形屋顶以顺从风向抵抗台风；同时弯曲屋面能够更有效地排出雨水；学习当地营建技艺，在建筑的外墙面涂刷牡蛎壳磨成的白色牡蛎壳粉，可以有效抵抗海风高湿高盐的腐蚀；结合场地设计抵抗冬季冷风；在建筑内部置入合理的业态达到展示横渡水生文化的效果。

方案以横渡的"新生"为底层逻辑作为水生文化展示馆的设计思路，通过拓宽对外展示水生文化的渠道，以增加宣传影响力，助力乡村振兴产业兴旺，这也是一种思路，与我们在横渡这里建美术馆进行艺术乡建的本质逻辑也是相同的。

四、殊途同归

对于横渡的重生和新生，我们都将乡村的产业和文化作为思考的切入点，在后来的讨论中，我们认为产业转型、文化赋能、艺术特色这些都是要发生在某个空间场所中的，建筑的本质是空间，作为建筑师，不能缺席乡村建设，而这个空间场所中的所有发生的，都要以创造乡村的社会价值为目的，一如我们大家现在正在做的事情。

感谢各位老师同学的耐心倾听，我的汇报完毕，谢谢！

民俗节庆与村落共同体的互建研究
——以云南大营七宣哑巴节为例

杨海燕
（同济大学艺术学理论硕士生）

民俗节庆是地方意义和地方认同再生产的重要情境。以节日为载体，可以促进社区和族群之间的人情往来、文化交流，增强村落人群组织、地域组织的联结。同时，在节日仪式的重复操演中，地方文化、集体记忆得以凝练传承，从而提升地方认同感与凝聚力、促进村落共同体的形成与发展。而村落共同体通常涉及的结构性因素有宗族、宗教、通婚圈、行政区划，其最本质的特征就是"基于共同的认同和归属形成边界清晰的群体"。但随着社会的转型与生产生活方式的转换，以及民俗节庆本身的娱乐化、表演化，民俗节庆对于地域社会认同是否还在发挥着作用呢？如果是，又是如何发挥作用的？村落共同体的意识又会给民俗节庆的传承带来哪些影响呢？我将以云南大营七宣村的哑巴节为案例，尝试回答以上问题。

一、七宣哑巴节

哑巴节也称跳哑巴，是云南省大理白族自治州祥云县禾甸镇大营七宣村的一项省级非物质文化遗产。大营村是一个行政大村，下辖大营（庄）、七宣等多个自然村，村内有土陶、哑巴节、木雕、刺绣、竹编等非物质文化遗产，其中"大营土陶制作技艺"和"哑巴节"被列入省级非物质文化遗产保护名录。七宣村是大营村下属的一个自然村，与河西、阿地密等自然村相邻。狭义上的七宣指的是七宣这一自然村，但更广泛意义上的还包括河西等七宣周围一起跳哑巴的小村子。

哑巴节是七宣村最重要的民俗节庆，于每年正月初八，通过游村式的跳舞、隆重的祭祀仪式、全村狂欢等系列活动，来祈求村落风调雨顺、五谷丰登。"哑巴"是当地村民对跳哑巴舞舞者的称呼，有大哑巴、中哑巴、小哑巴之分。大哑巴是哑巴节的主角，也是村里最受尊敬的人之一；此外，跳哑巴的时候还有12个中哑巴和12个小哑巴，即青年哑巴扮演者和少年哑巴扮演者，男女各一半；当地村民也自称"哑巴子民"，将哑巴文化视为村落的重要传统。

大营哑巴节有丰富的民族文化底蕴，展现着当地彝族族群的艺术生活和精神信仰，"文革"期间曾一度中断，20世纪80年代才在村民、族支长者等力量的促成下得以恢复。随着2009年被列入云南省非物质文化遗产保护名录，哑巴节开始进入学术研究视野。关于哑巴节的节日仪式、民俗文化，杨春平、冯正明等祥云县文化部门的工作者做了大量调研和记录；赵天辰、张巍等学者关注到哑巴节非物质文化遗产的保护和开发；学者卞宇田则从族群关系方面对哑巴节进行了解读。

二、村落共同体的界定：以文化认同为纽带

（一）信仰认同

信仰认同上具有统一性。以哑巴节为核心，七宣村民形成了共同信仰哑女、共同祭祀龙王的传统，在每年正月初八及立夏节举行龙王庙祭祀仪式。共同的信仰为七宣彝族乡民提供了统一的精神纽带。

（二）族群认同

族群认同上具有一定的排他性。哑巴节是当地彝族的传统，通过这一传统，不仅巩固了自身民族文化的传承，也与汉族、白族等其他民族进行了区分。如今，七宣还以当地的分水阁为界限与大营上村保持着"汉人闹灯不闹下（七宣村），彝人哑巴不跳上（大营大村）"的传统。

（三）地缘认同

从地缘上看，以七宣村为中心，只要信仰哑巴节的村落都可纳入这一文化共同体，但随着信仰的变迁，也存在"退圈"的情况，如七宣的邻村阿地密，曾经也是跳哑巴的重要力量，但20多年前因一承头人家（即承办哑巴节的人家）不愿承办哑巴节事务，

渐渐整个村都退出了这一文化共同体。

三、村落共同体的运转：以信仰活动为载体

（一）哑巴节的准备：主体性的激活

哑巴节的准备是一项浩大的村落资源动员过程。由承头人家负责组织和统筹，每年6户人家，七宣5户，河西村1户。七宣村大概60多户人家，需要10多年时间才能轮一轮。家里有丧事的人家有三年不能轮的忌讳。加之村民认为承头人家当年能获得更多的庇护、是一种荣耀，所以现在村民都很积极地在准备。承头人家需要将大哑巴的帽子供奉一整年，并在哑巴节前邀请大哑巴、大毕摩、彩绘师等各个角色。同时需要准备祭品等物资，节日当天做饭接待哑巴队的人。就是在这样一起办事的过程中，村落得到了进一步凝聚。

在长年累月的哑巴节筹备合作中，村民们也达成了默契。如在搭秋千环节可以看到村民的协作。秋千搭在传习所前的空地上，由六根木头三三捆绑成秋千墩，然后再横一根木头挂秋千。搭秋千过程中，路过的村民都会搭把手，整个过程没有总指挥，大家凭借经验和默契进行调整配合，缺了什么很快就能从附近的人家中找到。

（二）哑巴节的过程：文化记忆的传递

仪式传递着族群的文化记忆，促进着共同体身份的认同。在哑巴节中，最有文化传承意义的便是哑巴节的仪式程序。学者陶思炎认为：所谓"空间结构"，指傩仪作为时间向度上长短不一的祭祀过程，有其多重的展示空间，这些空间相互衔接，在流动中形成自己的结构系统，并各有需求对象和功能取义，彼此形成或大或小、散聚统一的空间体系。傩仪的空间结构包括庙、路、场、室等不同的室内外空间，成为傩祭内涵与节奏转换的标点。上述的空间变换形成了"庙祭""路祭""场祭""家祭"的系列活动，

并合成傩祭庙会流动性的空间结构。傩仪活动以庙堂祭祀、村中巡游、场头傩舞、搭台唱戏等为主要形式，以傩神的移动和村民的互动为外显的视觉特征。哑巴节也包含了以上集中祭祀形式。

（1）庙祭。正月初八清晨，大哑巴便早起至村外的龙王庙，由毕摩和族支长者主持，祭拜龙王、净身。之后回到当年主办哑巴节的人家，由彩绘师在身上彩绘。彩绘好之后便在该户人家祭拜天地祖先的屋子里，等待毕摩带领族支长者等人来邀请。

（2）路祭。大毕摩带领族支长者恭请出大哑巴之后，大哑巴便带领村民，从村头开始祭仪，有"三请三唱三起号"的祭舞传统，即到达村落特定的地点便进行特定的叩拜、舞蹈等仪式，中间还有"不能说话""倒退引跳"等习俗。特定地点包括龙树、祖鼓房、传习所前年松等几个村落标志性地点。

（3）场祭。大哑巴带领哑巴舞队到达村口的文化广场或传习所前，便举行具有展演性质的舞台表演。一方面通过隆重的祭舞向哑神和龙王祈福，另一方面也适应现代化转型需要，向来参观哑巴节的游客们展示村落独特的哑巴文化及彝族歌舞。

（4）家祭。家祭即入户纳吉。村里每户人家都会在天井里树一棵年松，年松前放一张桌子，放上腊肉、糖果、香等贡品。大哑巴会带着小哑巴、说吉利、吹笛吹笙的人一起去，围着松树正反跳三圈、吼三声。有人烧纸钱、有人收贡品。仪式结束后，大哑巴和主人还会有身体动作上的告别仪式。家祭也有忌讳，家里有丧事的不跳。因为场祭时间久、家祭时间有限，也会有选择地进入部分人家，而不是挨家挨户，如有的年份，河西村便在广场上象征性地跳一下。村民们认为，心意比形式更重要，只要诚心供奉哑神即可得到哑神的保佑。

（三）哑巴节的尾声：集体感的强调

节庆的尾声即高潮，哑巴节晚上，传习所前的广场会燃起篝火，七宣彝民和往来宾客便一起围着篝火打跳，将节日的狂欢推向高潮。"热闹"是神明灵验性的一种体现，

也是人们生活逐渐改善的象征。同时，篝火狂欢、歌舞斗酒，是生命之充盈与张力的展示。这是流淌在彝族血脉中的一种民族品质。在狂欢中，集体被放大、个体被消解，一方面构建了阿波罗式的"迷醉的幻景"与"狂喜的假象"，将个体沉湎于这一得到合理构建的假象之中以得到解脱；另一方面又持有狄奥尼索斯式的酒神赞歌与狂欢精神，在冲破世俗和常规中展现个体充盈的生命。

四、村落共同体的推力

（一）村落能人

哑巴节能一年不落地举行下去，和村落能人的推动是分不开的。哑巴队队长罗天明，既是哑巴队队长，也是七宣村的村小组长。作为哑巴队队长，他能唱会跳，跳的舞也很有特色；作为村小组长，他年轻、有魄力、敢说话，也肯为村民办实事。因此，40多岁的罗天明在村里深受爱戴，村民也很愿意配合他开展工作，比如哑巴节期间，罗队长可以动员全村人，上山采青松毛铺满全村的道路。此外，还有跳了20多年大哑巴的罗金全，以及村里唱歌特别厉害的阿六，都是哑巴节能传承至今的主要推动力。

（二）行政力量

在现代行政体系进入村落前，由各族支长者组成的村落权威是主要的议事机构，也是哑巴节举办的主要组织者。但是近年来，传统权威逐渐让予行政权威，或者说一个结合了传统与行政的综合权威。上面所说的3位村落能人，是七宣村最早的3位党员，一方面是因为他们为哑巴节的传承做出了很多奉献，另一方面，党员的身份也要求他们继续将传承哑巴节的责任承担下去。此外，祥云县也特别重视七宣村的哑巴节，将其作为非遗扶贫的重点项目进行推进，所以每年的哑巴节，都会给村里一定的支持。虽然也有学者批评类似的现象是"政府给钱、村落办事"，破坏了原有的村民自主结构，但是，

如果把政府的支持看成是哑巴节从"被遗忘"到"被记起"再到"带动村落发展"的一个过渡阶段，那我们便可以更好地理解这一现象，也会对行政力量介入哑巴节的传承更加包容。

（三）家庭—村落的横向力量

当然，外界力量的帮助是暂时的，真正可再生的力量还在村民本身，所以，如何动员村民组成可持续的哑巴节传承力量，是哑巴节持续发展的重点。如今出现了一个现象，即以家庭为纵向、辐射村落同辈的影响圈正在形成。如以罗天明家为例，罗天明动员村落中四五十岁的一辈；罗天明大概20岁的大女儿罗凤云，目前是中哑巴的主力，负责动员村落的中哑巴；罗天明的小女儿罗凤娟大概16岁，则负责动员小哑巴。这样，通过家庭影响先动员家中不同年龄的人，再横向动员整个村，不仅可以让各个年龄段的人都能在哑巴节中找到"同伴"，更能促进哑巴节的代际交流，真正传递哑巴节的要旨。

当然，哑巴节的传承也面临着重重挑战：能人不可复制、资源分配不均、青年外流等。比如，因为哑巴节，七宣村得到了政府拨款、修路、建房子，但一起跳哑巴的河西村、独家村却没有得到这样的"政策"待遇，村民心中有想法，在一定程度上破坏了共同体的凝聚力。而青年外流也造成了哑巴节的传承断代，年轻一辈不太愿意跳哑巴舞，他们愿意作为参与者、看客，或者在哑巴节当天摆地摊买东西，而不愿意去当众跳。但更深层次的是，对这个共同体的疏离。未来，随着哑巴节的旅游化，村落可能还将面临旅游收入分配等问题，也对村落共同体的持续带来巨大挑战。推力如何更好地与阻力抗衡，是七宣发展亟待解决的问题。

五、总结

以哑巴节这一节庆为核心的村落共同体，具有宗教信仰上的统一性、族群关系上的排他性、地缘边界上的可变性。它的形成与哑巴节的范围密切相关，当地村民通过哑巴

节的庆祝仪式，不断描画、更新着地域认同的边界，反复凝练、传递着村落的集体记忆，提升着村落共同体的认同感和内聚力。而村落共同体意识的不断强化，也保证着哑巴节的传承和革新。尽管未来可能因为旅游发展会遭遇一定的困境，但希望七宣村能依靠信仰与信任，让民俗节庆与村落共同体能以更协调的方式不断建构。

参考文献

[1] 刘玉照. 村落共同体、基层市场共同体与基层生产共同体——中国乡村社会结构及其变迁 [J]. 社会科学战线，2002(5).

[2] 项继权. 中国农村社区及共同体的转型与重建 [J]. 华中师范大学学报 (人文社会科学版)，2009(3).

[3] 陶思炎. 傩仪的结构与作用 [J]. 民俗研究，2014(4).

[4] 周大鸣，詹虚致. 祭祀圈与村落共同体——以潮州所城为中心的研究 [J]. 中国农业大学学报 (社会科学版)，2013, 30(4).

[5] 王霄冰. 文化记忆、传统创新与节日遗产保护 [J]. 中国人民大学学报，2007(1).

[6] 卞宇田. 仪式与秩序——云南祥云七宣村彝族"跳哑巴"调查研究 [D]. 云南大学,2018.

[7] 陈勇，杨春平. 由彝族"哑巴节"的彩绘图案浅谈民族传统绘画艺术的表现 [J]. 大众文艺,2015(6).

让乡村建设回归乡土——基于20世纪三四十年代乡村建设运动的反思

刘文迪

（上海大学社会学院硕士生）

FORUM PART 2
乡村社区与动员

各位老师、同学，大家好，我是上海大学社会学院民俗学专业的学生刘文迪，今天我要演讲的题目是《让乡村建设回归乡土——基于20世纪三四十年代乡村建设运动的反思》。

近10年的艺术乡村建设，大都遵循梁漱溟、晏阳初乡村建设的路径，建立在知识分子的家国情怀基础上，去继承他们的精神，但他们的实践存在什么问题，艺术乡村建设的群体却没有给予很大的反思。在本次演讲中，我将从回顾、反思、展望3方面对20世纪的乡村建设运动进行反思，在反思的基础上提出在今天的背景下乡村建设应该如何去做，以及作为学生，应该如何在乡村建设中发挥自己的作用。

第一部分，回顾20世纪的乡村建设运动。纵观20世纪30年代的乡村建设，在内忧外患的社会环境下，许多知识分子出于对民族的未来的担忧，开展了一系列的乡村建设运动。晏阳初认为中国农民普遍存在"愚、贫、弱、私"四大害，提出实施"四大教育"，达到"六大建设"，在河北定县开展乡建运动。梁漱溟认为中国是农业大国，要改造中国，必须针对其"伦理本位，职业分途"的特殊社会形态，以教育手段改造社会，在此思想的指导下他在山东邹平开展乡建。卢作孚在北碚的乡建中认为乡村建设目的不只是乡村教育方面，也不只是救济方面，而是实现"乡村现代化"。阎锡山在山西村治的过程中，推行"六政三事"，"村本政治"，但其主观出发点和主要目的是"用民"，即利用、控制民众，是要把人民看住，集广大民众的德、智、财为其统治服务。傅作义推崇梁漱溟、晏阳初的乡村建设理论，在绥远乡建中培养人才、创立"乡建会"、兴修水利、推进农业改良、发展教育。陶行知倡导乡村教育，认为乡村教育"是立国之根本大计"，是符合实际生活的活教育，乡村教育的关键在于好的教师，乡村教育要普及基础教育、推进职业教育、发展成人教育。高阳笃信"教育救国"理念，试图从民众生活的改善入手达成"篡兴中华民族"的目标，开拓一条教育救国的日常路径。黄炎培倡导"教育救国"，在徐公桥实施"富教合一"，划区施教。毛起 在辉县乡建中，将乡村建设划分为教养卫三大模块，以现代化为目标，重在发展乡村经济，挖掘农民的合作精神以实现人的现

代性。

第二部分，20世纪三四十年代乡村建设引发的反思。回看20世纪30年代的乡村建设，不论是晏阳初的"愚、贫、弱、私"四大观点，梁漱溟的"乡村文化重建"，还是阎锡山的"村本"政治，无一例外地将乡村看成一个"有病"的乡村，需要借用外力进行"治疗"，来实现乡村的现代化。但这些建设最后都无一例外地失败。究其原因，除了外在的战争原因，很重要的一点是，没有充分重视农民的主体性地位，农民在整个乡村建设运动中扮演着配合某项政策实施的角色。千家驹曾指出："要建设乡村的话，那我们的乡村建设者就要明白，外来的力量永远也无法替代乡村自身的力量"，"建设乡村，农民自身的力量不可替代"。

进入近代以来，中国始终没有在文化上形成城乡一体化的现代化根基，以牺牲乡村为代价的现代化道路反而使乡村文化阶层大量流失，城乡在文化上出现了严重的脱节。从知识结构上看，乡村建设运动中的外来知识分子都是都市化工业文明教育的产物，尽管他们在乡村濒临崩溃、民族面临危亡之时走向了乡村，也曾设想通过与农民同吃同住的方式努力把自己融入乡村社会之中，但他们作为脱离乡村已久的都市市民阶层，由于文化上的隔阂，想真正融入乡村社会之中已不是个人努力所能办到的。梁漱溟就承认，运动后期所遇到的"号称乡村运动而乡村不动"的难处，是由于他们和乡村"没有打成一片""未能代表乡村的要求"而产生的。

除了知识分子在乡村建设中没有充分重视农民的主体性地位以外，知识分子本身是具有一定的局限性的，在乡村建设路径方面，他们只按照自己的方式去走自己熟悉的路。此外，他们在乡村建设的过程中，站在启蒙的角度，作为改造者想把村民改造成现代人，这其实与村民的实际生活需求有差距。而他们作为知识分子，在思想和认识上同老百姓是有一定的差距的，他们的高标准和严要求不能为民众所理解，导致两者之间的合作衔接存在问题，也就是梁漱溟所说的"乡村建设，乡民不动"。

近代以来，阻碍中国乡村现代化的因素主要有以下几个：恶劣的政治经济文化环境、

乡村政权的瘩化、土地占有的不均、大多数农民的基本生存问题没有解决等。这些问题，在国家政权没有合理化以前，单靠外来文化团体的努力是没有办法解决的。这主要是因为在大多数民众衣食无着落的大背景下，他们自发学习文化的积极性其实是很有限的。正如平教会在定县劝说农民参加平民学校时，有的农民就说"看见某某人读过书还没有饭吃"，甚至有的说"你老的好心肠，饱不了我的饿肚皮"。基于此，我们可以说，倘若社会大环境没有根本性的改观，外部文化的输入对乡村的影响就是非常有限的；倘若乡村文化普及和人才培养没有形成一定的制度化，是没有办法培养出乡村自身的现代社会力量的。

第三部分，展望乡村建设在今天应该如何去做。基于乡村建设中存在的问题，我认为应该让乡村建设回归乡土。首先，让乡村建设回归乡土，就是要倡导发挥农民的主体性建设乡村，让外流的农民回到乡村。在今天，与其实施"乡村城市化"建设，倒不如鼓励和支持农民回流，自觉建设乡村的意义更大。然而，随着多年来"城乡二元结构"的不断发展，城乡差距日益加剧，大量的乡村劳动力涌入城市，造成乡村日益凋敝，昔日的乡村风光早已荡然无存。就目前中国的现代化背景来看，未来10年或者20年之内，城市化依然是我国发展的主导潮流，农民远离土地、进入城市是难以逆转的趋势。所以，如何发挥农民的主体性建设乡村，让外流的农民回到乡村，是今后我们乡村建设的难点。

其次，让乡村建设回归乡土，强调通过实践检验知识分子观点和理论方法的可行性。今天像梁、晏那样去乡村实践、通过实践检验自己乡村建设的思想和可行性的知识分子少了。现在的学科建设，更多的学术考虑是来自学术内部的，或者是学术的思考可以提出事物的逻辑进行反思，甚至提出对策，但知识分子很少通过实践去检验自己的观点理论或者提出的方法是否具有可行性，故而需要强调让学术扎根于实践。

再次，让乡村建设回归乡土，在实践领域，就是要从事少投入、低门槛、易实现的乡村建设。20世纪30年代的乡村建设，无论是梁漱溟的邹平乡建还是傅作义的绥远乡建，都获得了政府财政的大力支持，具有很高的成本，邹平乡建举山东之力建设邹平，绥远

乡建其中绝大部分教育经费由财政厅省库直接保障。但在今天的乡村建设实践中，是没有办法获得像他们那样的支持的，在这样的情况下，进行乡村建设要践行少投入、低门槛、易实现的准则。力争用少的投入，通过深入、扎实的社区动员，让广大民众参与到乡村建设中来。

最后，强调让乡村建设回归乡土，在学生层面，就是要做到将乡村建设从书本课堂转到具体实践中去，学生不仅仅是做调查，发现问题，还应该投入到乡村建设的具体实践中去，去寻找乡村建设的路径，去引导和动员民众参与到乡村建设中来，通过实践去探索乡村振兴的可能性。学生本身在乡村建设中具有一定的优势，学生的下乡、田野调查、实践本身具有一定的开拓性和想象力。在社会发展的今天，学生可以通过多种方式参与到乡村建设中去。或许过去的乡村建设对政府的依赖很强，需要靠政府、靠市场，但现在有了网络之后，很多东西有了新的可能性，哪怕经费的运用上都可以采取多种众筹的方式把它项目化。而这需要广大学生贴近乡村，了解乡村，了解农民，做到将乡村建设从课堂转到具体实践中。

乡村振兴是实现中华民族伟大复兴的一项重大任务，我们责任在肩，使命在肩。在今天，乡村振兴不仅仅是学者们的事，作为学生，我们理应加入到乡村振兴的实践中去，让自己的研究真正从田野中来，到田野中去，去为国家的发展、为乡村的建设出力。

谢谢大家，我的发言到此结束！

后小康时代的"新脱贫"问题——横渡镇村民摄影展和再生机制的尝试

梁逸慧
（上海大学社会学院社会学专业本科生）

"发展"被经济学、政治学、社会学等多个学科关注。考察目前已发表的文献，我们可以发现大多数学者在讨论后小康时代时，提到的非常重要的概念是"文化贫困"或"精神贫困"，即在物质层面的绝对贫困被消除之后，人们的精神需求尚未被唤起、被满足。而关于此类"文化贫困"的讨论，我们发现相关文献常常是从宏观理论和政策的角度展开分析，对国内社会发展遇到的具体经验问题的关注是不足的。

而且，就我们关注到的几个具体案例研究来看，目前对于农村文化脱贫的经验研究关注的主体还是政府，许多研究者认为应当依托政府修建基础设施、引入文化资源、组织民众开展活动。但根据我们所具有的组织社会学知识来看，"文化建设"这一类目标由于难以被量化评估和高风险弱激励的特征，对事实上肩负多重目标的地方政府来说，并不容易成为他们顾及的主要组织目标。相对的，社会组织或第三部门的介入反而可以激发文化建设的活力，推动文化脱贫的进程。

我们的问题意识也正源于此：我们作为高校学生，如何发挥身处第三部门的优势，将文化资源引入乡村，使村民们主动甚至乐于接受文化艺术熏陶，并让这种活动产生自发性和延续性？

带着这个问题，我们进入了我们实践的田野——浙江省台州市三门县的岩下潘村。通过庞雨倩同学的分享，我们可以了解到，作为后小康时代的村庄发展案例，岩下潘村是具有其典型性的。从经济层面上来说，岩下潘村的居民毫无疑问已经摆脱了绝对贫困。但我们走进村庄之后发现，由于缺少配套的文化资源和设施，村民们的休闲娱乐活动大部分局限在打牌、闲聊的范围内，而村庄内统一组织的文化活动除了传统的婚丧嫁娶之外，一年只有1—2次为了宣传旅游而开展的文旅活动。精神层面的贫乏确确实实地存在于这个小村之中。

基于这个事实基础，我们选择手机摄影作为我们的切入点。之所以选择手机摄影，其实我们是从文化资源引入的在地化考虑的。手机摄影工具简单，入门的门槛较低，但在艺术技巧和审美培养的方面又有很大的提升空间。像潘家小镇这样经济基础较好的农

村地区，村民们依托线上经营农家乐和旅游业的商业活动，几乎每家每户的村民都有自己的智能手机，而且他们对智能手机的使用可以说还是比较熟练的。对村民们来说，手机摄影是一个能够企及也能够激发他们兴趣的艺术表达方式。所以，我们在暑期走进了岩下潘村，依托学校和当地政府对我们的支持，动员村民们参与摄影展投稿。

到达村庄的第一天，我们首先联系了镇宣传委员、村支书、村主任，向他们说明我们的想法。事实上，作为行政力量的代表，镇里的工作人员并不是一开始就非常理解我们的工作动机。例如，有工作人员了解到我们要做手机摄影展，搜集村民们的摄影作品时，第一反应就是对我们说："我干脆在我们网格员的工作群里面发一个消息，大家直接把这些照片收上来就好了，你们干吗要这么辛苦，每家每户地去跑，而且去了你们也不一定会有收获。"对他们来说这种不依托行政力量的，单纯依靠外部动员力量和村民们自发性的组织实践是一件难以想象的事。最终，通过一再介绍我们的意图并获得他们的支持后，三方共同商定并制作出本次摄影大赛通知，决定在岩下潘村进行率先试点。根据岩下潘村村民的特点，我们将其分为3类村民。第一类村民，即大部分村民都能够对手机摄影表现出一定的兴趣，他们已经养成了随手拍、记录生活的习惯。但这种兴趣明显是需要被组织、被动员才能够外显的。而第二类村民由于年龄、设备或自身意愿等限制，难以加入这场摄影展。因为潘家小镇大多是正值壮年的农家乐经营者，所以这类村民的人数较少。还有第三类村民，不仅自身热爱摄影，而且对手机摄影有一定的心得体会，还具备较强的组织能力。例如水坊街商店的老板娘在得知我们要组织村民手机摄影展之后，她非常热情地向我们展示照片、分享她拍照的种种技巧。但是在缺乏机会和外界刺激的情况下第三类村民很难主动提出担任摄影展的组织者或发起人。

在摄影展的动员阶段，我们主要分两大方向、3种类型展开工作。两大方向一个是指针对本次摄影展的动员，另一个是指长期村民摄影展自组织的动员。一方面我们积极动员村民参加摄影展，另一方面我们同时寻找村庄内合适的摄影自组织发起人，以期摄影展能够在村民自己的推动下周期性举行。而针对本次摄影展动员，我们针对不同的村

民采取不同的方法：

（1）动员第一类村民——入户介绍。

针对第一类村民，我们采取的办法是在他们的闲暇时间，通过与他们面对面交流沟通，向他们详细介绍摄影展的主题、意图和参加方式，最大程度上鼓励他们拍摄照片、参加摄影展。

（2）动员第二类村民——发放传单。

由于第二类村民本身对摄影展的兴趣较低，动员难度较大，考虑到入户"游说"式动员可能会引起不耐烦等负面情绪，给我们的工作带来不利影响，同时也对村民的生活带来不便，小组讨论后决定通过发放传单的方式对活动进行宣传，一方面能够最大面向地宣传，另一方面也能够减少对村民生活的打扰，充分尊重村民的自主性。

（3）动员第三类村民——反复接触。

第三类村民在全体村民中数量最少，因此针对我们认为作为自组织发起者较为合适的人选，我们有足够的时间和精力与其进行多次接触与交流。通过和其沟通摄影技巧、表达我们举办摄影展的目的和主题，以期最终达到动员的目的。

经过前期的动员工作以及与镇政府、村两委和广告公司的积极沟通，由小组成员参与筛选照片、制作展板，摄影展最终落地。

本次调研收集了46户居民所拍摄的照片，并将这些照片打印做成展板，在七夕活动期间举办了潘家小镇摄影展，吸引了更多居民与游客的关注，充分调动了更多居民参与的积极性以及对于摄影的兴趣。

在本次办展的过程中，不少居民对于拍摄技巧与方法存有疑虑，因此，我们还创建了微信群以便摄影者之间相互交流，建立了潘家小镇微信公众号并将简单通俗的摄影教程上传至公众号以便居民更好地拍出优质照片。在微信群中，有摄影经验丰富的居民分享了自己拍照的独家心得，这也增加了潘家小镇的居民对于摄影的热情。

此外，我们还走访了横渡镇的其他村庄，向其他村庄的村民们宣传摄影展的相关事

项，以此来吸引更多的村民加入到村民手机摄影展中。此次的宣传也是为了全镇摄影展做前期的准备，让更多的人能够了解这个项目。

这次小范围的尝试事实上给予了我们很大的信心，因为我们发现村民们不仅有参与摄影展、表达自己生活的热情，而且有很多村民对手机摄影已经有一定的研究，作品也有了一定的艺术价值。对于我们举办这样的活动，大部分村民展现出十分欢迎的态度。同时，村庄中的摄影爱好者们也让我们对建立一个村民自组织的文化再生机制，并对其余村民产生辐射产生了更大的信心。

在指导老师和当地政府的鼓励与支持下，我们决定将摄影展的范围扩大到整个横渡镇。有了上一次实践的基础，我们发现除了线下直接动员外，依靠微信公众号、微信群等方式进行线上的动员也非常有效。所以，我们在镇政府和部分村的公众号平台上发布了摄影展的通知，同时在群里积极动员。另外我们也再一次进行线下动员，积极发动村民们参与摄影展。这次摄影作品征集活动自发布公告以来，村民们的参与热情十分高，我们收到来自13个村庄共计1044幅投稿作品。而且，作为"横渡之春"社会学艺术节系列活动之一，这次摄影展邀请了学界、艺术界专家组成组委会，包括上海大学社会学院教授耿敬老师、艺术评论家王南溟老师、原上海市摄影家协会艺术部主任郭金荣老师以及三门本土画家葛敏老师，他们对这次摄影展给予了大力的支持。也特别辛苦在座的来自上海大学上海美术学院的周美珍、李思妤、魏佳琦、欧阳婧依学姐，以专业的规制对本次摄影展进行了策展。确实，只有村民和我们的一腔热情并不足以使这次摄影展成型，我们还需要让这些优质的文化资源流入乡村，这对促进艺术乡建、文化振兴，起到了不可忽视的作用。

另一方面，可以说更重要的是，我们在自组织再生机制的探索上也迈出了一步。"村民手机摄影协会"的成立，承载了我们对村民自组织运作的希望。在前期运作中，我们一直努力挖掘这个协会成立的可能性，可喜的是目前协会的运作框架已经形成，而后续协会会如何运转，也是我们想要持续关注下去的。

可以说，我们的摄影展作为一个具体个案的经验性尝试，是从一个新视角、新思路探究后小康时代的"新脱贫"工作开展的方式。以高校或其他社会组织为主体，依托当地政府的支持，让优质文化资源流入乡村并在当地扎根、利用当地的土壤自主生长，并且形成一个可再生机制，目前来看是值得尝试的。

乡村振兴中农民自主性的建构
——潘家小镇的"蝶变"之旅

庞雨倩

(上海大学社会学院社会学专业本科生)

老师、同学们大家好，我是上海大学社会学院社会学专业大三的学生庞雨倩，今天我给大家分享的题目是《乡村振兴中农民自主性的建构——潘家小镇的"蝶变"之旅》。这个汇报基于我和梁逸慧、兰珊、蔡晨茜同学在潘家小镇的调研实践，指导老师是耿敬老师。其实这已经是我们第五次来到潘家小镇了，从 2020 年的 6 月至今，也快要一年了。从最初为费孝通论坛做预调研，了解潘家小镇的基本情况，到动员潘家小镇村民参加摄影比赛，再到全镇范围的手机摄影竞赛，我们全程参与了这些活动，并在各位老师、学姐的帮助下顺利举办了摄影展。很荣幸今天能有机会在这里回顾我们的调研。那么接下来，就由我来为大家讲解一下潘家小镇的乡村振兴过程。

我将从以下 4 个方面来进行讲解。首先介绍一下潘家小镇的概况；接着向大家讲述潘家小镇作为乡村振兴的一个典型，是如何一步步发生变化的；同时我也会在其中穿插讲解村民们在乡村振兴中自主性的体现；最后是简短的反思和小结。

那我们先看第一部分，潘家小镇概况。

浙江省台州市三门县横渡镇岩下潘村，也称为潘家小镇，位于浙江省台州市三门县横渡镇以西约 7.5 千米，桥头溪绕村而过。村内居民 68 户，共 232 人，是目前台州市最小的行政村。全村山林 4749 亩，耕地 98 亩。新农村建设之前，潘家小镇的青壮年劳动力大多外出务工，村里只有十几位 70 多岁的老人，已然成为"空心村"，村民们人均年收入不足 2000 元。到 2019 年，村庄主要产业为旅游业，全村大部分外出务工居民回乡定居，户均年收入超过 20 万元。潘家小镇也在 2017 年被评为浙江省省级农家乐特色村，国家 3A 级景区，国家级人居环境示范村以及国家级美丽乡村。

从这两张照片中我们能够看到，2009 年的破旧房屋和现在的一幢幢经过规划建设的新楼房形成了鲜明的对比。那么潘家小镇从"空心村"到"网红村"的"蝶变"是如何进行的？

接下来我们进入第二部分，乡村振兴过程。通过对潘家小镇村支书、副支书、村主任、水坊街投资人杨总等人的深入访谈，我们大致了解了潘家小镇的发展历程。我将其分为

新农村建设、发展农家乐以及发展乡村旅游3个阶段。

第一个阶段是新农村建设阶段。2009年左右，岩下潘村的村两委班子为了防止村庄由于长久无人居住而逐渐消失，下定决心抓住新农村建设这个机会，将村里的旧屋拆除，进行重新规划。但当时几乎所有的青壮年劳动力都外出打工，村子里面只剩下十几位留守的老人，想让村民们花一大笔钱在村子里建造一座平时不怎么会住的房子，是非常困难的。在访谈中，岩下潘村前任副支书就表示动员工作非常难，老百姓觉得自己常年在外打工，花二三十万元造个房子，但是自己也不太会住，实在是很不划算，因此第一次动员只有22户人家愿意回来造房子。

岩下潘村的村支书也跟我们讲述了他在动员过程中遇到的困难。很多村民不理解，有的村民认为村干部在诓人，甚至拿了刀威胁他。在新农村建设这个阶段，刚开始的时候，村民们的抵触情绪较大，全村70几户人只有22户愿意拆除旧房。从2009年到2012年，22户逐渐建起了第一批规划的房屋。经过村干部不断的动员，到2014年左右，全村基本上完成了新农村改造。70余栋4间1栋的农家别墅拔地而起，廊桥、果园、水上乐园，簇拥在青山秀水间，构成了一幅小桥流水人家的优美画卷。

在第二个阶段，村民们发展起了农家乐。经过了新农村改造，村民们有了新的房子。但此时的问题是，村子里留不住人。大多数的年轻人还是会选择外出务工，待在村子里面是赚不到钱的。为了让村子留住人，不再成为"空心村"，在2012年第一批22户房子建好的时候，由于生态环境优美，村两委将乡村旅游作为发展路径，鼓励村民开办农家乐。但是当时在其他的地方农家乐还没有得到普及，村民们不相信这个小山村中会有游客，积极性不高。在这个时候，也是村两委提供了资金和鼓励，让9户人家首先进行尝试。我们在访谈的时候，岩下潘村的村支书说，他甚至还去借了20万元，鼓励村民们开办农家乐。农家乐确实也为村民们带来了收益。在村民们得到农家乐带来的好处之后，越来越多的人家回到村里，开办农家乐。在跟副村支书的访谈中，他提到2013年4月8日三门县首届乡村旅游节在岩下潘村举办。从这个角度来看，岩下潘村拉开了整

个三门乡村旅游的序幕。截至目前，全村 60 多户人家，已经有 50 多户开办了农家乐，农家乐也已经成为村民们收入的重要来源。

第三阶段是发展乡村旅游。农家乐办得越来越红火，来到潘家小镇的人也逐渐增多了。但是如何留住游客，吸引更多的人？我们知道，如果仅仅只有农家乐，而没有相关的一些设施，游客是留不住的，可能吃了一顿饭就离开了。村两委逐渐将相关的配套设施进行优化升级。村两委劝说村里在外经商较为成功的村民回到村里，投资建起了水上乐园、漂流、游船等水上项目，增添了游玩时的趣味性；修建廊桥，增添小桥流水人家的意蕴。我们访谈的现任村主任就是水上乐园项目的投资人。他原先是在北京经商的，接受了村支书和村干部的劝说，回归乡村进行投资建设。此外，为了更好地进行科学系统管理，村两委引入了公司化的经营模式，以村民入股的方式，成立了浙江省三门县岩下潘旅游开发有限公司。在村两委的带领下，村里从 2017 年开始修建玻璃天桥，2019 年 6 月 1 号正式营业，吸引了成倍的游客前来游玩。相应的，农家乐、住宿、水上乐园等都得到了辐射带动。

村两委不断引进新项目，并引入外资在村里建设了小吃一条街——水坊街。我们跟水坊街的投资人杨总也进行了深入的访谈，他认为潘家小镇由于人口比较少，而且村两委非常有领导能力，能够解决村子内部的纠纷，因此就到这边进行投资。从开办农家乐、修建水上乐园，到引进外资修建水坊街，公司化运营造玻璃天桥，潘家小镇的旅游版图不断扩大，不断完善。2019 年，村民平均每户收入超过 20 万元，早已经超出小康水准。就这样，潘家小镇逐渐发展起来，从一个"空心村"变为"网红村"。

其实在刚才讲解的时候，我们已经能够感受到潘家小镇的村民们在乡村振兴过程中的积极性和主动性。在新农村建设动员村民们旧屋重建的过程中，刚开始很多村民表示不理解和不支持，但是村两委身先士卒，积极动员，最终还是推动了新农村改造，让原先的"空心村"完成了"蝶变"。在访谈中，村支书和村主任都跟我们讲到过修建玻璃栈道时遇到的困难。一方面是村民们的不信任，他们认为农家乐已经很好了，投资玻璃

栈道的话，万一没有人过来游玩，风险太大；另一方面是来自政府的阻力，涉及玻璃栈道的安全问题、土地使用问题等。但是潘家小镇的部分村民还是坚持招商引资，积极推进这个项目。最终这个项目顺利落地，也给村民们带来了很高的收益。

从潘家小镇的发展经历来看，我们确实能够看出村民们想要创造美好生活的积极性和自主性。潘家小镇居民的生活毋庸置疑是富足且忙碌的，但与此相对的，村民们文化生活却是匮乏的。一方面，他们缺乏接触文化娱乐生活的途径，尽管村庄旅游业发达，但由于地理限制，村庄地处偏远，村民依旧很难接触到文化产品和活动；另一方面，村民自身并没有意识到这种"匮乏"，即村民对精神生活的需求尚未被唤醒。对位于浙江省三门县的潘家小镇来说，物质上的"脱贫"早已实现，现在亟需解决的是"后脱贫"时代的"新脱贫"问题，也就是村民精神文化生活匮乏的问题。接下来我们的思考是：如何为村民们提供符合他们自己需求的精神文化产品？如何调动当地村民的积极性和主动性？如何"授人以渔"，使得村民的自组织不断运转？

这些问题有待于梁逸慧同学为我们讲解。那么我的部分就到此结束了，感谢各位的聆听。

走出美术馆与社工策展人的跨学科实践

030

周美珍
（上海大学上海美术学院艺术学理论硕士生）

各位老师、同学，大家上午好！

今天我给大家分享的题目是《走出美术馆与社工策展人的跨学科实践》。什么是"社工策展人"？是从字面上理解的"社工"加"策展人"吗？它和我们通常在美术馆提到的策展人有什么区别？

那这要先从艺术进入社区的发展历程谈起。"艺术进入社区"最早是20世纪60年代后期在西方国家中提出的，主要是基于社区环境的艺术运动，完成任何类型的艺术形式，同时以社区成员的交流和对话为特征，是一种参与式的形式。近年来，通过艺术的方式改造社区正以不同的形式在世界各地进行，实践及其理论正影响着当地社区及艺术管理、社会学、博物馆学等学科的生态发展。

下面我从之前参与的3类社区展览项目——"边跑边艺术"艺术家志愿者项目、社区美术馆项目、社工策展人工作坊分享我的一些感想。

首先是2018年在上海市宝山区罗泾镇参与的首次"边跑边艺术"艺术家志愿者项目，也是"泾彩同行：2018上海—罗泾美丽乡村徒步赛"其中的合作项目。当时我们活动的场地和横渡美术馆周边很类似，也是一个农村，户外有稻田，而且也靠近长江边。当时我们经过前期的考察，邀请了几位当代艺术家参与活动，有周多任、梁海声、老羊、于翔、柴文涛、朱泓彦、曹象、罗凯、孙川策龙。其中几位艺术家也参与了横渡的"社会学艺术节"的创作，如老羊在远处的稻田再创作了一件雕塑作品。当时我们几位美术学院艺术管理专业的学生志愿者参与其中，和艺术家一起进行创作。最初我们还只是艺术家与专业的学生一起在乡村进行艺术创作，除了老羊的作品《长江蟹》外，很少有当地村民参与进来。只在活动开幕当天，徒步赛的参与者从这些作品前经过，或合影留恋，或是参与"画柚子"的公共教育活动中。

通常在美术馆除了展览外，还有配套的公共教育活动作为公共文化服务提供给观众。作为这几次展览主办者"社区枢纽站"，主要是将专业美术馆的展览放到社区，相应的公共文化服务也随之配套上。之后我们在上海市宝山区城乡社区的几个众文空间中举办

了社区展览。同时还配套了相应的工作坊，如在宝山区月浦镇的众文空间中举行了"今日花放"展览。在展出前，邀请当地的居民和热爱艺术的市民一同与艺术家进行"浮游瓶""干花配涂绘"的工作坊体验，完成的作品也作为本次展览的展品之一展出。这个阶段，我对"艺术进社区"的认识还停留在结合一些当地的元素将专业美术馆的工作方式直接放进社区中。

到了 2019 年 11 月，"社区枢纽站"与社会学学科的专家一同为上海大学上海美术学院的学生开了"社工策展人工作坊"的讲座。2019 年 11 月 3 日上海大学社会学院耿敬教授为第一期"社工策展人工作坊"学员作"艺术下乡与策划人社工化"的专题讲座。当时耿敬老师也是作为观察员参与了几次社区展览的项目。耿老师就提到"我们要做的就是如何引导农民参与到艺术活动，要让他们认识到他们也是可以搞艺术的"，还提到对于我们这些非社工专业训练的人员，可能不用掌握这些技能，但必须了解和认识从事社工工作的基本原则，这就是"助人自助"。"自助"就是依据自己的能力去解决自己的问题，"社工"就是要帮助别人掌握解决问题的能力使其能够自立，而不是单向度地服务别人。所以，"社工"不是输血急救型的服务工作，而是必须帮人重新建构其自身造血机制或能力，使人最后能做到自立自强。所以在耿老师看来，"社工策展人"可以拓展策展的领域：其一，以往的策划可能是在室内空间或开放的自然空间，策划人的社工实践也许能让策划推进到一个"活态的"空间之中，即将生活在开放空间中的活生生的人也纳入其中；其二，以往策划人的工作可能是提供学术内容和推介艺术家，而策划人的社工实践有可能会将策划工作引向对具有生活情趣的农民艺术家的挖掘与发现上去。2019 年 11 月陆家嘴社区公益基金会秘书长张佳华为第二期"社工策展人工作坊"学员作"社区怎么做？"的专题讲座。他也提到了社工最重要的一点就是要整合资源，包括整合政策资源、物资资源，来帮助案主走出当前的困境，最终实现一种"助人自助"的状态。这和策展人如出一辙，策展人也需要去整合各类资源，最终以展览的形式呈现。在他看来，首先，艺术资源下沉之后，会提升基层社区的美育水平，居民不再只是唱唱

跳跳，他们会去欣赏一些高雅的东西，也可能会去参与一些策展的过程，去体会这个过程。其次，会引领影响社区的文化发展方向。最后，社工策展人能够把不同学科专业联结起来，如社工、艺术学、策展、规划、设计等，这些专业其实是非常容易跨界创造出新的东西的。社工与策展做一些结合，肯定对跨界的创新是有意义的。

所以"在艺术进社区"的过程中，如何进入社区，如何做好艺术动员、讲好社区的故事，这些是我们需要去思考的。

在两期"社工策展人工作坊"讲座后，2019年年底正式进行了"社工策展人工作坊"的实践。2019年12月我参加了位于上海市宝山区庙行镇的"艺术地带：庙行社区展"布展及工作坊。其中的几件作品，是由我们这些社工策展人独立布置的。在开幕式当天，我们和当地居民共同完成了"云灯"的工作坊，将艺术的创作理念分享给社区居民。2021年11月我们这些"社工策展人工作坊"的成员在上海市宝山区高境镇宝山众文空间布置"艺术角：高境社区展"。当时艺术家的联络、布展等由我们与当地进行沟通。开幕当天还邀请了艺术家开展工作坊，社区居民与艺术家共同完成艺术作品。

2017年"上海2035"城市总体规划确立了"卓越的全球城市——创新之城、人文之城、生态之城"的规划愿景，2020年上海市民政局颁布了《关于落实"人民城市"理念加强参与式社区规划的指导意见》的倡导。陆家嘴街道作为上海市浦东新区的中心区域，"二元结构"特征明显，不乏遇到老旧社区与金融商务区的可持续发展的困境，以及社区深度老龄化现实。近年来，浦东新区开展了"五违四必"环境综合整治和"无五违"的创建工作，陆家嘴社区公益基金会通过资源整合的方式，对陆家嘴地区的老旧社区中脏乱差的区域进行了改造，主要是在东昌新村、崂山三村、乳山五村、上港居民区、市新居民区、招园居民区、福沈居民区和梅一居民区建设了自治花园和休闲空间，增强了社区凝聚力、便利了小区的老年居民，给儿童居民增添了乐趣，也开创了老旧小区治理改造的一种新的模式。

2020年10月29日，我在参与"社区枢纽站"与陆家嘴社区公益基金会共同组织的社区考察中，正式收到了他们颁发的"社工策展人"聘书，开始了我相对独立的"社

工策展人"的实践。经过多次的考察，最后在"社区枢纽站"与陆家嘴公益基金会专家老师的建议下，我们选择了在位于东昌新村的"星梦停车棚"中开展相应的艺术展览。第一个展览项目是和上海大学博物馆合作的。2020年12月31日与上海大学博物馆的团队首次一同考察了"星梦停车棚"。2021年1月12日进行了第二次的考察，由博物馆请的第三方展陈公司规划了大致的展线。在社区中举办展览，不可避免要与社区居民委员会沟通。当天，东昌新村居委会曹骏书记、东昌新村居民代表、陆家嘴社区公益基金会、上海大学博物馆团队在东昌新村活动室进行了讨论，居民也提出了自己对于展览的想法。2021年1月27日根据具体的展览方案进行了第二次的会议。会议中，东昌新村居民代表陈国兴就提出希望自己能够给社区居民导览展览。到了展览开幕当天，由上海大学博物馆副馆长马琳给观众进行了专业的导览。公共文化服务除了给居民提供文化服务外，之后的市民参与也是重中之重。2021年，上海大学博物馆在"星梦停车棚"中举办的"'三星堆——人与神的世界'特展进陆家嘴东昌新村"活动引发了社区居民的热议，展览图片专门按照停车棚的空间进行设计，既保证了居民照常停放自行车助动车，同时可以看到悬挂下来的三星堆的图片灯箱的展示。东昌新村居民陈国兴在自我学习展览的导览内容后，还自愿给社区学生、热爱艺术的市民、专业人士进行了3次导览。可以说，这是在专业人士的艺术动员后，社区居民进一步的动员。另外东昌新村居委会还持续关注展览的动态，主动收集了关于此次图片特展的相关媒体报道。

所以，在我看来在社区中开展艺术活动的理想状态可以分为以下几点：

第一点，城市可以以居委会、业委会为主体，全过程尽可能实行"自下而上"。乡村以村委会为主体。第二点，结合目前的公共文化服务创新政策，将文化艺术带入社区，形成一个开放的空间，让社区居民对艺术的欣赏有切实的影响与提升。第三点，可以参考新公共管理的核心理念，将资源合理地分配给社区，将公共文化服务的权利授予各地社区，所颁布的政策以公众的利益为主，让社区居民产生建设社区强烈的驱动力与凝聚力。

以上是根据我之前的实践，对艺术社区、社工策展人的一些简要的看法，谢谢大家。

以儿童为载体的乡村文化营造方案：美丽乡愁的遗产实践

崔家滢
（同济大学城乡发展历史与遗产保护博士生、美丽乡愁公益团队联合创始人）

FORUM PART 3
圆桌：艺术乡建背景下的
新文科人才培养创新

很高兴今天能有机会在这里和大家分享美丽乡愁团队在乡村开展的以儿童为载体的乡村文化营造实践。我是"美丽乡愁"公益团队联合创始人、同济大学城乡发展历史与遗产保护方向的博士研究生崔家滢。

在6年前，我和我的另一位创始人伙伴彭婧，一起成立了同济大学美丽乡愁公益团队，现在已经正式注册成为社会组织，致力于乡土教育与乡土文化公众传播。我们希望能够联合社会各群体的力量来传承和传播家乡的文化遗产，特别是让当地人能够意识到自己家乡文化的价值，唤醒他们对于家乡的自豪感与认同感，从而助力地方振兴。

可能大家会感觉到好奇，为什么我们会关注到乡土教育、乡土文化这个议题呢？

如果从学术或者更宏观的层面来说，可以看到，在全球化的时代，地方性的叙事不降反升，乡土文化是文化多样性的体现，也是全球化过程中建立文化自信的重要载体；而在脱贫攻坚和乡村振兴的大背景下，文化扶贫、教育扶贫，是后扶贫时代所需的"人才培养"中不可缺少的手段，为乡村振兴留住人才，培养知乡、爱乡、建乡的种子，势在必行。

但更直接打动我们的，其实是在这片土地上真实发生的事情。

接下来，我将和大家分享我们在云南的一个乡村所开展的7年乡土教育实践。

这里是云南省大理州云龙县的诺邓村，不知道大家有没有听说过诺邓？虽然它藏在深山，但是名气不小，《舌尖上的中国》里的诺邓火腿就出自这里。千年白族村诺邓至今仍保留有完整的明清古建筑群，还有洞经古乐等非物质文化遗产，同时也是中国传统村落与历史文化名村。

当时我的创始人伙伴在诺邓短期支教的时候，就被当地的历史文化所震撼，比如她看到在万寿宫有一位老人，一直在向来往的人讲述诺邓的故事，但当她去和课堂上的孩子们分享时，才发现他们对于家乡其实是一无所知的。诺邓村也和其他乡村一样，面临着空心化、老龄化的问题，当中年人都外出打工，孩子变成留守儿童，文化的代际传承链条也随之断裂。而这时，本应承担起乡土文化传承重任的学校，乡土教育开展状况却

不容乐观。我们在调查中发现，几乎没有一所学校开设乡土课。

这时候乡村就陷入了文化凋零、失传导致逐渐成长的青少年对家乡缺乏认同，不再选择反哺家乡，最终加速乡村凋敝，凋敝的村落又会进入文化失传的恶性循环。

作为外来人，我们可能有很多途径了解听说诺邓的历史文化故事，把它看成一个需要保护的遗产，但对于本地人来说，这是他们世世代代生活的家园，一直处在变化中，怎样能在这里更好地生活，这些文化和他们现在的生活有什么关系，可能才是他们更关注的事情。

这就是我们想要做的事情，在青少年心中播撒下乡土文化传承的种子，让"家乡"和他们再产生关联，从而激发他们的认同感和自豪感，在未来，成为自觉的家园反哺者、守护者，助力地方社区的振兴，形成良性循环。

那我们为什么会选择儿童这一个主体呢？一方面，儿童成长之后，就会变成未来乡村的主人翁；另一方面，儿童的背后就是一个个的家庭，这些家庭就连结成了社区，儿童其实承担了触媒的角色。我们同时还把青年作为另一个重要的主体，立足高校专业优势，源源不断地引入大学生志愿者在乡村开展志愿服务，这也为青年参与遗产保护提供了平台和契机。我们把这样一个计划叫作"美丽乡愁——古村传承人培养计划"，培养青少年、青年成为广大乡土中国的传承种子。

那么具体怎么做呢？乡愁团队设计了三步走的策略。第一步是进行乡土文化的挖掘梳理，只有在了解家乡的基础上，才能更好地去爱家乡，在未来去建设家乡。第二步是在知乡的基础上，开展乡土教育类的活动，激发孩子们的爱乡意识。第三步则是通过实地开展社区行动，真正参与到乡建中。

那么美丽乡愁团队的特别之处可能在于，我们把第二步即乡土文化的教育赋能和第一步、第三步串联起来，通过项目式学习（PBL）的教育方法，让社区的儿童一起做乡土文化的挖掘梳理和营造社区公共文化事件，既能提升儿童对于家乡的认知和各方面的能力，同时也能通过儿童这一触媒，撬动整个社区的连接和活力。

接下来，我就以诺邓为例，分享一下我们具体做了什么。2013年我们发现这个问题后，2014年，我们就在诺邓开展了第一届乡土文化主题夏令营，让本地儿童通过乡土课的设计，参与到社区的文化调查中，例如当地的特产、手艺、音乐等。

我们还举办了"我眼中最美的家乡"儿童摄影活动，同学们选择自己认为家乡最好看的地方，然后摄影师去把它们拍下来。当时班上有4个小男孩，他们选的地方，并不是村子里那些有名的景点，而是他们家门口的一棵大榕树，因为这就是他们从小到大生长的地方。通过这样一个儿童参与式的文化调查，志愿者们对诺邓就有了更生动具体的感知。在接下来的一年多，我们收集了各类诺邓的文献资料，把它们转化成孩子们可以阅读的语言，在2016年很荣幸得到了同济大学团委和同济大学出版社的支持，我们编写的《诺邓乡土文化读本》得以顺利出版，并赠送给当地1000册。

从读本开始，我们就在慢慢形成乡愁的乡土教育理念，文化不止存在于过去泛黄的书页里，还流淌在现在和未来的生活中，这也是活态遗产社区所具有的重要特征"延续性"。所以读本的最后一个章节，叫作"家园未来"，给孩子们讲述家乡现在发生的变化，家乡的文化遗产保护传承有什么价值。在2017年，我们带着读本回到诺邓，继续实践这一理念，我们举办了古村小导游、民宿辩论赛等和村落的变化结合密切的活动。同学们在搜集民宿辩题的时候，就会回去和家长交流，比如老房子变成民宿要不要拆掉，改造成什么样子等。

在完成了第一步参与式的乡土文化调查后，我们就在想，是否可以继续以儿童为载体，和社区有更多的连接呢？举办公共文化活动是常见的社区营造手段，但如果由儿童来组织动员，会不会产生特别的化学反应呢？于是，在2018年，引入项目式学习（PBL）方法，和本地儿童一起以"在每年8月创造一个属于诺邓的新节日"为最终目标，向社区和外部展示诺邓的文化。

2018年，大家的创意是做一个文化展览。这个展览的特别之处就在于，本地儿童是"策展人"，展品由乡土课上的创作作品组成，比如戏剧、山水诗歌、家乡画卷，另外，

展览的组织也由同学们动员社区来完成，邀请家人来看当天的演出和活动、向村民发活动传单、邀请洞经古乐乐队来表演、借场地借设备等。从这里也能充分看出，儿童作为触媒连接社区具有天然的优势，比如洞经古乐乐队的队长，就是一个同学的爷爷，比如在诺邓这样的山地需要运送物资，一个同学就动员了自己的爸爸用骡子帮大家运送物资。

到了 2019 年，我们又有了更多的想法，希望把诺邓再放置回整个区域中。诺邓有古盐井，它其实是盐马古道上很重要的一站，和周边的乡镇也有很多的商品交换贸易。所以我们做了一个"市集复兴"主题的创变营，同学们邀请诺邓居民带着土特产来摆摊，为他们制作手绘的介绍卡片和广告语，同时也邀请周边区域的店家来交流。一方面，让关注者重新注意到整片区域盐马古道的历史，另一方面，它也是当代的一个创意文化市集，"一诺千集"的品牌也可以在未来由社区继续使用。这个活动现场非常热闹，县文旅部门也帮忙发宣传，还找来了电商直播，给老乡们带来了切实的收入。

这两年的活动其实是我们行动图谱中的第三步，即教育活动与社区文化营造和传播的结合，在行动的过程中，我们也在不断反思，这么多年我们陪伴一个地方走过来，应该要意识到，这个社区也是在不断发生着变化的。所以，需要时不时把行动图谱重新拉回第一步，如何认知一个地方的乡土文化或者说遗产价值，可能这对当地人来说已经发生变化。但这一次我们再走第一步的时候，可能就和之前不一样，而是融入了更多的社区公共参与。2020 年的创变营活动，以"家园宝藏"为主题，大学生志愿者和同学们一起通过寻找那些在知名景点之外的"普通"遗产，挖掘社区里的"护宝者"人物故事。

我们创造了一个"一方志"的地方刊物品牌，这来源于中国已有两千多年传统的地方志，在当下，每个遗产社区的居民也在创造着历史，讲述正在发生的故事。这本一方志，有儿童版和大学生版，儿童版用拼贴、手绘的方式完成了一本手工书，大学生版更方便传播，里面的内容也是和本地儿童一起去完成的。最后还举办了一个"宝藏茶话会"，邀请村民观看，同学们把社区调查中挖掘出的故事表演出来，还一起讨论了家乡文化宝藏怎样保护的议题。在这一过程中，"传承人"们逐渐集结起来，云龙县团委给诺邓青

少年们组建的"美丽乡愁——诺邓红领巾志愿服务队",以及给县返乡大学生们组建的"云龙文化保育志愿服务队"授旗,在未来,他们将继续为家乡的文化传承传播贡献自己的力量。在2021年,美丽乡愁团队和诺邓的故事还会继续,也会引入更多的参与方,特别是发起进课堂专项,为本地乡村教师带去支持。

在过去的7年,已经有许多社会力量与在地力量加入了这件事中,各自发挥着自己的优势,为古村传承人的培育贡献力量,例如高校、公益组织、基金会、地方政府、私营业主、社区组织等,虽然角色不同,但大家的目标是有重合的。2021年,结合从脱贫攻坚向乡村振兴过渡的社会大背景,我们将延续"一诺千集"的品牌,创造更多元的"集合"与"碰撞"。

回顾美丽乡愁团队在诺邓的7年实践,大致可以分为3个阶段。第一阶段知乡,以"儿童参与式"方法开展乡土文化调研,编写地方读本,为青少年重识家乡奠定知识基础。第二阶段爱乡、建乡,开发项目式学习乡土课程,举办5次乡土文化创变营,引导青少年开展振兴家乡文化的行动;第三阶段护乡,引入外部资源促进多方参与,建立青少年、青年本地志愿组织,支持本地乡村教师,确保乡村文化振兴活动的可持续开展。

一路上我们有幸获得了许多社会认可和奖项,还入选了教育部组织评选的全国教育扶贫典型案例。让我们更有感触的其实是一些瞬间,比如洞经古乐乐队的爷爷给我们的感谢和反馈,还有在长时间的陪伴中,真切地看到一颗颗家园传承种子的成长。现在我们的第一届服务队队长,我们刚认识她时她还是一名三四年级的小学生,现在已经可以成为独当一面组织活动、担任古村小导游的高中生。她当时和我们说:"希望自己也能考上同济大学,和你们做一样的事!"

跨学科长期合作在横渡呈现成效——上海大学社会学院与上海大学上海美术学院联合人才培养回顾

耿敬
（上海大学社会学院人类学民俗学研究所教授）

在"社会学艺术节"期间，2021年4月26日，一场别开生面的"新文科在横渡：学生论坛"在横渡美术馆召开。在4个多小时的论坛中，先后有9位同学根据之前"艺术点亮乡村"的实践与理论，分别作了主题演讲。作为全国首次新华网直播的学生论坛，引起各方高度重视，在线观看人数竟高达68.7万人，博物馆头条也同步进行了直播。

这个论坛的举办之所以受到如此广泛的关注，不仅是因为它作为全国首次新华网直播的学生论坛，更主要的是其内容，就是对新文科的探索。对于不同学科背景的学生如何在艺术乡建的过程中跨专业地合作，从而促进新文科平台的打造，推进人才培养模式的多元化，人们更加关注。

这次新文科在横渡的跨学科合作实验，主要是以上海大学社会学院与上海大学上海美术学院的研究生、本科生为主体。虽然这次实验初现一些成效，但还需要未来在具体合作项目中不断摸索、不断尝试。

上海大学社会学院与上海大学上海美术学院（尤其是建筑系）的跨学科合作其实经历了一个比较长时段的过程。早在2010年，社会学系与建筑系经过双方的反复论证，决定在教学领域进行尝试性的合作，由社会学系派教师前往建筑系开设"社区分析"课程，以帮助学习城市规划的学生在理论上更深入地理解社区的概念、演变、类型及未来趋势。同时，也在社会学系为学生开设"城市空间与规划"课程，由社会学系教师主讲城市社会学理论体系中的空间分析部分，由建筑系的教师主讲现代城市规划的理论原则、主流思想及变化趋势。

2014年秋季学期开始，双方首次联合设计的跨学科课程改革正式落地实施。其中，"社区分析"是社会学系成立以来就一直开设的、比较成熟的一门课程，由于建筑系学生对它有着较强烈的需要和良好的反响，一直开设到现在。而"城市空间与规划"是一门理论与实践紧密结合的探索性课程，主要运用城市社会学和城市规划科学的相关理论与方法，旨在解释城市空间的形成及其格局对于社会生活的象征意义及其实际功能。主要内容包括城市空间的社会意义、空间呈现的权力关系、城市空间设计与规划的理论和

技术、中外著名城市规范设计的案例分析等。这不仅是一次全新的课程设计，也是一种全新的合作方式，产生了非常好的效果。但由于授课教师跨学院合作，因而在课时、教分的计算上难以协调，在2014—2016学年连续开设3年后遗憾终止。正是由于这次课程内容合作的成功，在"城市空间与规划"终止之后，承担这一课程的社会学教授陆小聪，又面向全校开设研讨课"城市空间的社会型塑"。这是社会学与建筑学两个学科跨专业合作在教学层面的首次尝试。

其实，上海大学一直尝试着各种人才培养模式的改革和探索，按照钱伟长校长的说法，"教学就要改革，改革就要实践，在实践中不断提高"。社会学与建筑学的合作，不是只停留在教学层面，更体现在具体的实践层面。2019年，在总结之前合作经验教训的基础上，又尝试在浙江永康市芝英镇的改造规划过程中进行合作。芝英是著名的"五金之都"，在不到两平方千米的范围内，历史上有100余座祠堂，是国家级历史文化名镇。无论是历史传统还是现实社会生活，有很多值得深入研究与挖掘的价值。正因为此，上海大学社会学与建筑学这两个专业，再度走到一起，探索合作研究、联合教学的新模式。这次芝英的跨学科合作，相对于之前仅停留在教学层面的合作而言，又有了大大的拓展与推进，双方派出众多教师与学生前往芝英，进行实地调查，最后无论是教师还是学生都产生了不少研究成果。这次联合调查项目，虽然在组织层面上产生了学科交叉与协作，但在研究理路与方法上仍是各自为战，因为学科差异而形成的思维方式、分析逻辑、研究方法上的不同，还是在所难免的，而在调查之后的研究阶段，两个学科还是自说自话。但芝英的尝试给了我们更大的信心，我们希望有更好的机会加强合作，以推进跨学科合作能产生更好的成果。

2020年8月，上海大学社会学院与上海大学上海美术学院在三门县的横渡镇又迎来新的一次跨学科合作。不过，这次的合作与之前有所不同的是，由社会学专业的师生与美术专业的师生进行合作。这次合作最大的变化就是调整了合作的思路：我们不再将乡村作为研究对象，也不将其简单化地看作是改造的对象，而是尝试着采取一种社区动

员的方式，引导村民开启一种艺术化的生活方式，促进村民走入一种有情趣的生活状态。这次跨学科、专业的合作，我们最大限度地规避了不同学科的差异，而将这种差异演变成社区动员中的不同特长与优势。这样，就形成了一种取长补短、相互协作的合作关系，真正意义上在实践过程中推进了不同学科间的"糅合"。

上海大学社会学院与上海大学上海美术学院间长期探索和实验的过程中，一直遵循钱伟长校长所提出的"拆掉四堵墙"的教育思想。

2003年钱伟长校长就曾在《群言》杂志发表了文章《大学必须拆除教学与科研之间的高墙》。2008年，在上海工业大学建校25周年纪念大会上，我们亲自聆听了钱伟长校长系统的"拆掉四堵墙"的教育思想，即要拆掉学校与社会之间的墙；拆掉各学院、各专业之间的墙；拆掉教学与科研之间的墙；拆除教与学之间的墙。

随着中国社会发展对多元化人才的需求越来越迫切，原有学校教育的弊端越来越难以适应社会的需求，比如人才培养模式统一，不利于因材施教和学生个性的发展；知识结构比较单一，知识面狭窄，不能适应培养复合型人才的需要；课程学时多，学生围绕课程的指挥棒转、缺乏自主学习的主动权。对于这些日益突出的问题，不进行改革是难以培养出适应社会与时代需求的复合型、有特色、有竞争意识、有创新精神、有创造能力的人才来的。为此，在钱伟长校长教育思想的指导下，在学校各种改革措施不断推进的同时，上海大学社会学院与上海大学上海美术学院也一直在进行跨学科、跨专业的人才培养模式，不仅尝试打破学院、学科、专业的界限，还努力走出校园，走出课堂，走向社会，在城乡改造的具体项目中，打破教学与科研、教与学之间的墙。

回顾两所学院长期合作的历程，我们发现：局限于学校内的课堂教学合作，虽然可以推进，但始终受到整体性教学管理制度的制约；走出课堂、学校，到实地进行联合研究，由于我们将乡村社会当作研究对象，因而学科问题意识的差异、研究方法的不同，仍存在"两张皮"的现象；当我们将乡村社会当作服务对象时，不同学科间的差异才能"取长补短"，发挥各自的长处和优势，并在合作中达成知识的互补以及学科的交叉、融合，

以促进新型人才培养模式的落地。

横渡"社会学艺术节"学生论坛的成功举办,其实是我们不同学科师生合作阶段性成果的一次展示,也是不同学院、专业长期跨学科教学科研探索的阶段性总结。希望我们能将这种探索不断推进、深化。

HENG DU COUNTRYSIDE

Postscript

后记

Art Community and Sociology Art Festival

2021年4月，由我与艺术家王南溟联合总策展的"横渡之春：社会学艺术节"在浙江省三门县横渡镇启动。这场由众多跨界艺术家与学者参与的活动中，既有艺术家的艺术创作，也有艺术家参与的公共艺术教育；既包含了大量的社会调查与社会动员，也包含了理论讨论的学术论坛，尤为引人关注的是由多所高校跨学科跨专业学生举办的学生论坛。本书所呈现的就是此次"社会学艺术节"期间各种艺术、社会实践及学术探讨的成果，也是几年来我们艺术社区实践的阶段性总结。

说起与王南溟共同探索艺术社区的经历，就要追溯到2019年。2019年3月20日，刘海粟美术馆在黄山举办"刘海粟十上黄山文献展"，同时举办了"人文中国与乡村振兴"论坛（以下简称"黄山会议"）。多年前我已开始由对费孝通学术思想的研究引申到对20世纪30—40年代乡村建设运动的关注，并通过对乡村建设运动的反思再关照当代的乡村振兴工作。为此，我接受邀请参加了"人文中国与乡村振兴"论坛，王南溟是这个论坛的主持人。之前，我们两人曾出现在一个朋友的微信群里，这次有机会线下相识，从而开启了我们之间的合作。

当然，真正的合作不是起始于相识，而是因理念上的相近。

王南溟被认为是当代中国最具批判力的批评家，是从"前卫艺术""后前卫艺术"到"更前卫艺术"（Metavant-garde）的阐释者和推动者。他是中国当代艺术批评方向的主导者之一，曾不断带动各种艺术话题的争论。他的艺术理念是：行动才是最重要的。所以，他通过各种展览不断地打破艺术边界，不断地探索着艺术空间拓展的各种可能。同时，他还极力为有争议的艺术作品进行辩护，使得艺术展览不再仅仅是审美的，更让美术馆逐渐成为一个讨论社会问题的场所。

正是在这种艺术理念支配下，王南溟开始了与艺术乡建运动相关的实践，并通过自己的策展将艺术乡建转换成社会问题，引起更广泛的关注。2011年12月31日，他在上海大学美术学院99创意中心策划了"许村计划——渠岩的社会实践"展览，通过图片、影像和活动记录，对艺术家渠岩3年的乡村改造计划及其成果加以展示，使艺术展览超

越以往审美的理念局限，成为一种有关艺术的社会实践及其内涵的意义阐述与记述，是一种艺术观念与思想的表达方式。之后的 2013 年，他又带着身为钢琴家的女儿在位于山西中和县的许村开展乡村艺术助学项目。这一时期，随着越来越多的艺术家在乡村开展实践，在理论讨论中逐渐形成了"艺术乡建"的概念。虽然艺术乡建的发起者与主导者仍是艺术家群体，但艺术乡建已经不再是一个狭隘的艺术内部话题，更是一个艺术家们的社会实践，而且更多的艺术家会将社会使命感赋予艺术介入乡村的艺术实践，并以梁漱溟、晏阳初等乡建前辈为榜样，以呈现超越单纯艺术家身份的中国知识分子形象。而王南溟更是希望在自己的社会实践基础上倡导出一些新的、能够引领艺术新走向的当代艺术观念，甚至提出："每一个人持续地做一次义工，这就是艺术！"

2017 年，王南溟出任喜马拉雅美术馆馆长之后，将强化美术馆的公共教育职能作为建构美术馆的方向之一。同时，浦东新区政府也希望美术馆能够为社区建设与治理提供助力。为此，他开始思考艺术如何赋能与介入城市社区问题，把艺术乡建从乡村带入城市，并开始不断在中心大城市周边的乡村地带尝试各类艺术实践。黄山会议之前的 2018 年，他就在上海罗泾推动了"边跑边艺术"艺术乡建实践。

对于艺术创作与艺术作品而言，可以说我完全就是个"门外汉"，我与王南溟能够拥有的共同话题就是艺术乡建。他谈艺术乡建是从近 10 年来艺术家群体的社会实践所引发的思考去谈；我谈艺术乡建更多的是针对 20 世纪三四十年代乡村建设运动的反思而提出各种各样的质疑。

2010 年是社会学家费孝通诞辰 100 周年，我参加了由上海大学李友梅教授领衔的社会学研究团队，主要针对费孝通的学术思想进行反思与梳理。在社会学界，费孝通的存在似乎是个"百宝囊"，不同的人会从各自不同的逻辑和视角去谈费孝通，并依据不同的需要去重新阐释或解读费孝通，这就给我们一种"假象"，似乎费孝通的思想是驳杂、零散的，似乎费孝通的思想总是就事论事，一直没有一以贯之或始终如一的问题思考。费孝通的思想和理论在这些重新解读的过程中被肢解了，使人越来越难以看到真实的费

孝通。为此，我们的研究团队经过长期反复分析讨论，逐渐弄清楚了费孝通一生所思所行所研所写始终没有离开这个主题：在西方工业文明强力冲击下，在中国现代化道路的选择上的"文化主体性"问题。

自鸦片战争以来，中国知识分子在"落后就要挨打"的认识中，先是强调先进技术、新式武器的重要性，积极围绕技术的更新等器物发展的逻辑寻找出路，并推进"洋务运动"，走实业救国的道路。之后，他们发现技术先进仅是表象，制度变革才是正途，于是又围绕各种制度变革的可能开展过各种激烈的探讨，并不惜通过流血来推动变法改革。直到五四新文化运动，人们才开始聚焦到"文化"论题上，才发现中国现代化的症结是中国文化传统的现代性转化的问题。按照费孝通的说法，20 世纪前半叶中国思想的主流一直是围绕着民族认同和文化认同而发展的，以各种方式出现了有关中西文化的长期争论。从陈寅恪、梁漱溟、钱穆、冯友兰等老一代新儒家到第二代新儒家的代表牟宗三、余英时、杜维明，无不为此殚精竭虑，一生都被困在有关中西文化的争论之中，他们耽心于西方现代化冲击下中国传统文化的命运，从而形成了多种相互对立的观点和理论流派。

由此，在 20 世纪前半叶，一场由中国知识分子主导并参与的声势浩大的社会综合改造运动——"乡村建设"运动在中国大地兴起。在整个"乡村建设"运动中，参与其间的各类团体和机构有 600 多个，分别设立的试验区有 1000 多处，"南北各地乡村运动者，各有各的来历，各有各的背景。有的是社会团体，有的是政府机关，有的是教育机关；其思想有的左倾，有的右倾，其主张有的如此，有的如彼"。虽然有着各不相同的理念体系和价值诉求，但面对积贫积弱的中国乡村社会，他们依据各自的认识和理解，开展了各种各样的改造实验。尽管时间有长有短，范围有大有小，工作有繁有简，动机并不一致，但人们都试图从经济、社会、文化等多个层面和角度采取各种可能的途径加以革新或改良，以便探索出一条比较适合中国乡村乃至整个中国社会发展的出路。

在此期间，这些知识分子就成了中国社会现代性转化的主导者，他们会以他们的智

慧和思考为中国寻找到现代化的道路，中国传统文化如何转变只有这些中国最优秀的知识分子才有话语权，才是引领者。他们会以西方的现代化作为榜样和标准，欲将传统落后的中国建成现代共和国，与西方先进国家并驾齐驱。这就需要将"愚、贫、弱、私"的中国农民培育为现代"新民"，需要知识分子以"牧羊人"的身份和角色，通过乡村建设的具体推进与落实，试图将"落后"的农民"圈进""新民"的围栏。

而费孝通的学问却始于对中国农民问题的关注，并以知识分子的角色对中国农民活生生的日常生活展开考察和思考，这使得他的学问具有与学院派知识分子完全不同的现实性和实用性。费孝通在"江村"的调查中发现，中国农民为改善和满足基本生活条件，是能够积极地接受外来知识分子的支持和帮助，并主动地参与到技术与文化的变革活动之中的。他们并不是完全的被动者，他们对西方文化和工业化的接受，并不以完全抛弃自身的传统文化和生活方式为前提。

费孝通认为，文化惰性使人们不可能对各种可能的危机和挑战作出理性的预先判断并主动采取应对措施，而只有在生存环境发生变化时，人们才会被动地采取对策。"江村"农民的主动性，就是发生在现实生活条件受到冲击之后。

在他们身上，费孝通不仅看到了农民的主动性，还发现"传统力量与新的动力具有同等重要性"，"中国经济生活变迁的真正过程"以及由此所引发的各种问题，甚至是农民之所以自主性作出相应的行为选择，都是"这两种力量相互作用的结果"。

我们的研究团队不仅将讨论、研究的成果结集成书（《文化主体性与历史的主人》，上海人民出版社 2010 年版；《文化主体性的思考》，社会科学文献出版社 2015 年版），还将之分享给社会学系的学生们，为他们特意开设了"费孝通学术思想"课程。

关注费孝通"乡土社会"，就不能不涉及梁漱溟、晏阳初等人乡村建设的实践，也会不断对比费孝通与他们之间围绕乡村建设不同的思考逻辑与研究方法。对于梁漱溟、晏阳初等人的乡村建设工作，费孝通始终以一种冷静的态度观察追踪，不断考察其推进的进程。

费孝通的一生经历了"器用之争""中西文化论辩"以及儒家文化、小传统与现代化关系的争论,目睹了中国知识界自由主义、保守主义、激进主义等思潮的涨落沉浮,但这"种种论争无不陷入了传统与现代、东方与西方等紧张的二元对立之中,无不是以西方现代性为视角或判准理解中国"。所以,任何一种西方理论是否适合对中国社会的分析与解释,是需要通过不断的社会实践加以验证的。

当时中国社会的研究方法多是"问题式"的,所提的问题多是"人口是太多么?如何可以减少它?"之类。这些问题都不是一种基于客观事实的问题,而是一种带有强烈主观判断的问题,对这些问题的批评或回答也不是科学的。梁漱溟、晏阳初在揭示中国社会问题的逻辑上,尤其是对中国农村社会问题的分析上,都带有这种主观判断的倾向,因而并未找到中国社会问题的症结,也难以真正找到切实可行的解决中国社会问题的办法与途径。"普通没有到农村中去过实地工作的人,常以为农民是愚笨不可教的",而梁漱溟、晏阳初等人正是依据这种主观判断认为:中国社会出现了文化上的失衡,中国农民是"愚、贫、弱、私"的。可见,中国农村以及中国人在"智识"上的"愚昧"成为中国社会发展的最大障碍。解决的办法就是需要大量知识分子下乡,通过各种"社会试验"去改造农民,进而改变中国社会。

正如晏阳初认为的:"乡村建设运动当然不是偶然产生的,它的发生完全由于民族自觉及文化自觉的心理所推迫而出。所谓民族自觉就是自力更生的觉悟……沉下心来反求诸己,觉得非在自己身上想办法,非靠自己的力量谋更生不可。这就是所谓自力更生的觉悟。乡村建设便是这个觉悟的产儿……要谋自力更生必须在农民身上想办法……固有文化既失去其统裁力,而新的生活方式又未能建立起来,因而形成文化的青黄不接,思想上更呈混乱分歧的状态……这种文化失调的现象实有从根本上求创应(Creative Adaptation)的必要。"因而,人的现代化问题就变得更为迫切,"从事人的改造的教育工作,成为解决中国整个社会问题的根本关键"。所以,需要一大批先进的知识分子到农村去、投入到改造性的平民教育中去。

不同于强调先进的外部力量介入"落后"的农村去从事各类矫正性的社会改造，费孝通更看重一种社会变迁的自然方式。他认为，都市中移民的回乡所引发的社会变迁，比梁漱溟、晏阳初等人的"社会试验"更为重要。在他看来，那些从乡村移民到城市的人接受了新的观念，同时又理解乡村生活的逻辑，所以由他们返乡所带来的乡村变迁就成为一个自然的过程。这比由不熟知乡村生活、不了解农民疾苦的知识分子介入的"人工的方式"，更具有生命力，更能引发一种持续不息的变革。

其实，对于这种外力介入式的乡村建设方式所引发的后果，梁漱溟等人是有所认识的，为此，梁漱溟还曾发出过"乡建运动而村民不动"的感慨。

虽然当时的乡村建设运动风生水起、声势颇大，无论是政府方面还是知识界都予以极大的肯定与支持，但费孝通却更看重农民对于乡村运动所抱有的态度。在费孝通看来，一方面对于乡村建设运动，各种媒体的宣传与呼声此起彼伏，影响颇大；另一方面梁漱溟、晏阳初等人在邹平、定县的社会改造试验也已经将各种新的生活方式引入乡村，但始终不知道农民的态度，不知道农民们对于这些新的生活方式的认识是怎样的，一直不曾看到关于农民态度的调查报告。

费孝通之所以没有像晏阳初等人那样针对传统中国社会的文化特性做一个总体性的归纳，是因为他从未将自己放在"启蒙者"的位置，并未设想依据自己建构的思想或理论去说服他人，开启民智。其实，他对中国知识界"问题式"的研究方法是有异议的，他"不敢随意接受不是从本土事实中归纳出来的结论"。按照他的说法，若要真正了解传统的"乡土中国"的事实到底如何，那还须"先得在实地详细看一下"。

对于梁漱溟、晏阳初所总结归纳出的中国社会的问题，费孝通也提出了质疑，他每每以"乡村工作的朋友认为如何，实则情况怎样"的句式下笔，尤其是对"农民愚、贫、弱、私"的观点更是予以直截了当的批评。费孝通认为，乡村工作者们依据自己的想象赋予农民以愚、贫、弱、私的德性，并进而想当然地要通过"文字下乡"的方式展开乡村教育，以图"启蒙"民众成"新民"。费孝通指出，正是因为没有抓住"乡土中国"

问题的症结所在，没有掌握农民的真正需求，所以其乡村教育也难以符合农民的胃口。

其实，费孝通对乡建运动中那些"乡村工作者"改造社会的情怀与努力是赞成的，他反对的是那种在没有认清真正的社会弊端之前就盲目进行改造建设的做法。他认为，要解决中国社会如何建设与发展的问题，首先就要弄清中国社会所存在的问题。

费孝通没有站在"启蒙者"的立场去极力说服民众，也没有将自己当成普罗大众的代言人。他只是在实地调查中，看到了农民通过实践作出了选择，已经用行动作出了具体的榜样。一方面，他注重中国乡土社会变迁中农民的"主动精神"，另一方面，他也看到了中国传统文化在深层次上与现代化的不适应性，因而强调中国的文明和文化要在现代化的进程中通过主动学习而非被动甩开从而赢得主动性。

正是这些相关研究所带来的认识和启发，才使得我在关注当代艺术乡建实践时，尤为关注农民的反应：他们是作为积极的参与者（哪怕出于利益驱动）呈现了其主动性，还是仍像梁漱溟时期的农民一样只是冷静的旁观者？其实，对于当代艺术乡建实践中农民的主体性问题，艺术界以及知识界都有所感触，也开始了相关的讨论与探索。

黄山会议讨论的是艺术乡建的话题，延续了学术界之前经常讨论的艺术乡建与村民主体的话题。我在这次论坛上的演讲题目是《村民主体性与艺术乡建关系》，强调村民主体性与社会动员。其实，我对于艺术乡建的最初关注，还是源于上海大学社会学院陆小聪教授。陆教授参加了2012年举办的"中国乡村运动与新农村建设"许村论坛，介绍了许村计划独特的乡村建设运动的当代探索，认为它非常值得关注，同时他也对艺术家们介入乡村的路径和方式提出了自己的疑惑。这次介绍和交流，给我留下了很深的影响。但因为与自己的研究主题和关注领域有些距离，因而在很长一段时间里我并没有进一步深入加以了解。促使我去对中国艺术乡建实践进行较系统性的梳理是在2017年下半年，在赴越南进行实地考察的过程中，受越南中央艺术教育大学的邀请去做学术交流，而针对一所极具艺术专业性的高校而言，我之前的研究就显得距离较远，对于越南朋友而言也缺乏一定程度的思想碰撞，无法对话与交流。这时，我想到了在中国近10年的

艺术乡建实践，即中国艺术家在面对社会发展与变革时所做出的艺术实践和服务社会的选择，这些努力和尝试也许会启发越南艺术家新的艺术探索，因而在2017年11月14日的讲座上，我确定的主题是"中国艺术乡建运动的兴起"。为此，我第一次对中国艺术乡建的实践与发展作了较系统的回顾与梳理，对艺术乡建的经验与教训作了初步的总结与分析。

 黄山会议时，我先提出了自己对艺术乡建实践的一种疑惑，即艺术乡建到底是艺术还是乡建？如果艺术乡建侧重于乡建，那么艺术家就会被看成是社会改良者（也就是社会行动者或者社会运动家的角色和身份），这种角色上的转变，可能会使从事乡建的艺术家在艺术共同体中的身份逐渐淡化，其乡建行为也可能不被认定为艺术行为，由此会降低其作为艺术家的存在价值。反之，如果将艺术乡建看成是一种单纯的艺术行为，那么，这就意味着艺术家们的艺术实践开始从工作室走向田间大地，艺术家的画笔和画板变换成乡村和大地，是一种艺术活动空间上的转移，以及艺术工具的替换与艺术材料的更新，甚或是选择了一种新型的行为艺术。这一切，都只能属于纯艺术的行为，虽然冒用乡村建设的名号，却无乡村建设之实，与乡村建设并无任何直接的关联性。这很难说是一种乡村建设，或是促进乡村发展的问题。

 另一个困惑就是，目前艺术乡建实践中的主体问题，即在艺术家这一不可或缺的参与主体之外，普通民众如何参与艺术乡建的具体实践的问题。其实，很多参与艺术乡建实践的艺术家都纷纷介绍了在其艺术乡建实践的过程中是如何动员当地民众参与艺术创作实践的，但我发现他们所说的民众参与会因参与方式的不同而产生完全不同的效果。其中一类参与，其实质就是作为"帮工"出现在艺术现场，艺术家指挥他们如何做，他们就完全照做，在这种参与的过程中，民众是没有主观判断的，更不可能有情感表达，所以他们的参与并不属于艺术创作的范畴，是不具备参与者主体性表达的。这很难说是一种艺术参与。还有一类参与，是民众在与艺术家合作创作的过程中，获得了一定的快乐，有着一种感情的宣泄与表达，但往往是一次性的，是一种偶发式的艺术参与，随着艺

家的离开这种快乐也会随之消散，无法持续，也难以激发其潜藏在内心深处的艺术天性。

这些年来的艺术乡建，对于乡建而言其实给学者或知识分子探索出了一条介入乡村社会的可行性路径。艺术是打破不同人群之间隔膜的最好的载体。但如何让这种艺术介入效果最大化，更具持续性和长效性，是一种十分艰巨的不断探索的过程。我觉得，艺术家们已经做出了非常值得肯定的有益尝试，现在是社会学者登场的时候，尤其是经过专业社工训练、具备专业素养的社会学者要参与其间，解决艺术家们所遭遇的困境和难点。

提出这些问题，就是希望能够得到从事艺术乡建实践的艺术家们的回应，以便将这一有益于推动中国社会（尤其是乡村社会）发展的实践进一步深化下去。我认为，艺术乡建实践到了一个需要开拓新领域或需要转型的阶段了。

黄山会议之后，王南溟就邀请我去考察他在上海宝山乡村所做的艺术介入的实践项目。当时，他受宝山区委宣传部门的委托，利用"宝山众文空间"的社区文化活动平台，来尝试艺术赋能乡村的实践。在这一系列的实践中，他所创办的"社区枢纽站"试图在艺术与乡村社区间搭起一个有机连结的通道，将各种艺术表达的形式以基层民众可能接受的方式植入社区。2019年上海市民文化节期间，王南溟在宝山启动了市民美育大课堂项目，推进社区美术馆的打造工程，改变传统美术馆的概念，将大美术馆拆散，直接进入社区的公共文化服务的配套空间，也利用社区资源发展美术馆。在这里，他通过举办展览、工作坊、讲座和视觉相关的表演项目进行各种公共艺术教育活动。这吸引了社区居民参与到艺术活动当中，从而丰富了市民的文化生活。这一系列的尝试，试图打破艺术家与非艺术家的绝对边界，通过社区实践让公众进入艺术现场来体验，并形成可能的创作话题。接受他的邀请，我分别于2019年4月21日、2019年5月8日参与考察了他在宝山区的罗泾镇塘湾村和月浦镇月狮村二村的"宝山众文空间"举办的艺术实践项目。从这时开始，我就不自觉地成了王南溟所描述的"艺术乡建的观察员"了。

其实，当时我对于王南溟在艺术界和批评界的地位与名声还不太了解，因而也就"肆

无忌惮"地将其艺术实践中存在的问题"无情"地提出来。当时，我觉得他的这种尝试在呈现的形式上是非常可取的，也是十分宝贵并应加以珍重的。艺术是一种可以在不同群体之间建立起有效沟通的最佳载体，艺术家可以通过其表达感受和情感，普通百姓也可从中获得某种快乐与愉悦，基层政府也可以在艺术的可视性中看到社区工作鲜明的成果呈现。但核心的问题就是缺乏社区动员、缺少当地民众的积极参与，当地的民众仍是冷静的旁观者，无法融入其中。对于当地人而言，就是一群外人来搞了一场他们不太看得懂的活动，大约与搞一场"庙会"区别不太大，甚至还没有庙会接地气。于是，我就简单介绍了社工专业的某些社会动员原理，包括如何做社会需求调查，如何寻找社区"领袖"作为积极参与者，如何组织兴趣小组，如何围绕兴趣爱好设计项目，等等。王南溟当时也耐心地倾听，听进去多少我也不知道。到庙行镇社区文化活动中心举办"艺术地带"（"相遇艺术"）项目时，我还带了社工专业的学生一起去考察。在这次活动中发生的一个偶然事件，又引发了我与王南溟之间一场关于居民参与的沟通讨论。当时当地的保安非常积极地参与艺术家陈春妃、顾奔驰的拉线装置的创作过程，这种发自内心的喜悦欢快地参与艺术创作的事例，让我们直接体会到社区参与的意义。到 2020 年 11 月 5 日高境镇三门路"宝山众文空间"的艺术实践时，王南溟特意提前给我打电话，告知我这次活动会有社区动员的尝试。我兴致勃勃地过去，发现所谓社区动员，就是动员了居委会原有的剪纸小组及其他社区积极分子参与这次艺术实践。虽然这种行政化社区动员并不是我"理想"中的动员方式，但在具体实践中我发现，他们是真的积极融入了两项艺术项目之中：一是花了一两个小时投入拉线艺术装置的创作过程，二是兴趣盎然地跟随折纸艺术家进行纸艺创作，并且还主动要求艺术家将纸艺作品的全过程都教给他们（这次纸艺活动，是纸艺家带来事先折好的纸构件，再指导大家用纸构件来组装各种纸艺构形）。这一过程中，他们所体现出的积极性和主动精神深深感动了我，也让我真切地体会到：只要能让更多的人参与其中，任何动员方式都是可以接受的。当然，更让我欣慰的是，之前始终默然的王南溟一直对我的提议予以接受并努力在尝试。

不知是否受到我不断"灌输"的影响，2019年10月王南溟竟然提出了"社工策展人"的概念。对于这样轻率地"造词"，我还是难以接受的。在我的学术训练中，一个学术概念的提出，一定是经历过反复的、一系列的实践过程的经验总结才有可能，而且一个学术概念要成立，也应得到学术共同体中大多数成员的接受和认同。像王南溟这样"轻率"地提出新概念，我觉得学术的严谨性受到了严重的挑战。

虽然一时不能接受这样一种新概念，但在与他们的沟通讨论中，我还是能理解王南溟以这一概念引导艺术创作新的可能性的愿望。当他邀请我为首次"社工策展人工作坊"（2019年11月3日）做主讲人时，我也欣然接受。当时听众是上海大学管理学院、美术学院的学生，我讲的主题是"艺术下乡与策展人社工化"，试图从社工的专业角度对艺术社区工作方法进行批判性的再推进，也觉得需要有一种新的职业，既不同于艺术家，也不同于为艺术家和美术馆服务的策展人，应该是一种为社会民众服务的新型策展人。说是由我来主讲，其实应该说我是将王南溟提出的这一概念拿出来与大家探讨。如果听众是社会学和社工专业的学生，可能我真没有什么底气站出来。但面对着对这一概念完全无知的一群学生，我多少有了些"胡说"的勇气，更何况概念的提出者对这一概念也只是一种粗浅的认识而已。其实，当时我连布展、策展、策划之间的区别是什么都分不清楚，就这样被王南溟拉进了"只要做就是了"的艺术家做事的"道"，更别说对"观念先行"或"观念引导"的艺术创新理路全无认识和理解。我只觉得：应该将我对这一概念的理解表达出来，相对于艺术圈的人而言，我对社工专业理解的误差不会太大，至少不会"带偏"对社工这一概念的理解。

没想到，2019年底，王南溟又与陆家嘴社区公益基金会理事长张佳华商讨如何将"社工策展人岗位"予以具体落实，并最终于2020年7月，将全国第一个"社工策展人"的岗位落户到陆家嘴社区公益基金会，以期能更有效地推进"艺术赋能社区"的工作。虽然当时我对这一操作不以为意，但王南溟却十分看重这一措施所具有的引领性。如今，不仅已经有人开始研究并探讨"社工策展人"，即便我本人也开始将"社工策展人"

看成是"社区微更新后艺术社区实践的主导者"（在 2022 年 12 月 11 日四川美术学院主办的"地方感与艺术表达——空间与地方：中国社区美育行动计划"研讨会上的发言）。

2020 年 8 月 8 日，刘海粟美术馆启动"艺术社区在上海：案例与论坛"展览项目，这是一个基于近年来发生在上海地区的艺术介入城市微更新和社区营建项目而集成的案例文献展。王南溟参与了 8 场学术论坛主题的设定，旨在为建构"艺术社区理论"提出新的思考。而在为第一个论坛设定主题时，他又开始"轻率"地"造词"了，提出了"社工艺术家"的概念，将主题设定为"社区与社工艺术家身份：一种艺术生态与一种社会互动"。不仅如此，他还要求我来这一场论坛作分享。我想：既然我已经解读过"社工策展人"，那就"责无旁贷"地去解读"社工艺术家"吧！为此，我为自己在论坛上设定的主题是"社工艺术家：艺术家参与社区自治的角色定位"。

虽然对于多年来的艺术乡建实践应该给予积极的肯定，但对于其所存在的问题也不应有所避讳，否则就无法超越、无法进步，难以面对社会发展所遭遇的新问题。当今艺术乡建实践所面对的问题，与梁漱溟、晏阳初等人所面对的问题几乎是一样的，就是怎样推进民众积极参与的问题，在艺术下社区的实践之后，怎样才能让艺术行为以及艺术生活常留社区，而不只是一直偶发的表演式的艺术活动，对于民众来说这种活动就像是一种"千载难逢"的"艺术集市"而已，对他们的生活来说只是一丝涟漪，很难产生任何波澜。只有民众参与到艺术活动或艺术创作之中，只有通过艺术实践呈现出其生活的感悟和想象力，才能使得其创作出的作品即便是粗糙的、是离艺术要求有着一定距离的，也能在一定程度上提升或引领其生活的品位和情趣。正是这种动员民众主动参与艺术活动的诉求，成为提出"社工艺术家"的背景。我们所说的艺术社区，就是强调艺术在社区的实践中对社区成员的动员与整合，将其引领进艺术实践中来，参与相关的艺术活动，从而将艺术生活和艺术行动持续下去。按道理说，这应该属于社会工作者的工作范围，对于艺术家而言，如果在其艺术家身份之外再赋予其社工的身份是非常困难的，这是对

他们的一种苛求。但我们这里所说的"社工艺术家"并不是指一种肩负社工职能的艺术家，而是指一种具备社工意识的艺术家。所谓社工意识，就是"助人自助"的意识，即帮助受助者掌握其自助、自立的能力。艺术家需要有意识地帮助、引导或影响民众，激发或挖掘民众的艺术潜能，促使他们形成艺术爱好者群体（或组织），推进其艺术活动能持续下去。

虽然对"社工艺术家"的理解还处于粗浅的探索阶段，但在艺术领域或艺术下社区的实践领域，对这种全新角色定位的讨论仍然引起非常广泛的关注，在研讨会现场的还有博物馆学家、NGO 组织负责人、艺术家共同参与了艺术社区理论与实践的分享，最后在线观众多达 53 万人，点击阅览达 102 万次，这是之前关于艺术社区的各类意见发表中从未出现过也再未出现过的，之后大概也不会再出现了。随着社会的发展，希望有符合和满足社会生活多样化需求的艺术家或社会工作者不断涌现。

2019 年 5 月，上海大学费孝通学术思想研究中心在浙江省永康市芝英镇举办"第六届费孝通学术思想论坛"，其间我邀请王南溟参加，他在会上所做的主题演讲是《行动的费孝通——江南一带的艺术乡建与公共教育》。演讲中，他认为艺术家就应该是行动的费孝通，就应该以艺术实践的行动纪念费孝通，应该将费孝通"志在富民"的理想和诉求以艺术赋能的途径去加以实现。在这一演讲中，他也初步显露出他的"野心"，即将这种艺术实践的探索向更大的空间推行，希望对"江南一带的艺术乡建"有所尝试，极具"企图心"。这就有了后来将浙江省三门县作为一个新的艺术乡建的社会实验室来进行一场艺术社区实践的机遇和可能。

2019 年 9 月至 2020 年 6 月，在三门县横渡镇政府林鼎书记和上大设计院姚正厅所长的支持与帮助下，上海大学上海美术学院建筑系学生对三门县的村落进行了深入而细致的实地调研与设计研究。在此基础上，横渡镇及三门县希望能将上海大学第七届费孝通学术思想论坛开到横渡，以讨论"艺术点亮乡村"的可能性及有效途径。因为之前费孝通学术思想论坛在永康市芝英镇的举办，就是由上海大学建筑系和上大设计院从中引

荐而成的，为此，三门县县长特意带队到上海大学拜访相关领导，诚意满满。在此背景下，我于 2020 年 7 月随上海大学社会学院领导与上大设计院负责人一起，首次赴三门县横渡镇进行实地考察，8 月又安排王南溟等艺术家、策展人到当地实地考察。对于当地政府提出的"艺术点亮乡村"的期待，我们的理解不再局限于促进乡村社会的经济发展层面上，也不去探讨"供给侧"意义的社会保障体系的完善问题，而是尝试如何运用这次艺术实践探索一条不同于以往的艺术介入方式，不再着重于艺术在梁漱溟、晏阳初意义上的启迪民众、教育新民的教化功能，而是确定艺术所具有的满足精神文化需要、丰富业余生活、提升娱乐休闲品位的功能。之所以如此定位，一方面是由于我们的能力有所局限，针对如何提高民众的经济生活水平，以及如何完善社会保障服务体系，这既不在我们的认知能力范围内，也不在我们的实践经验范围内，我们难以在这些方面做出多少贡献；另一方面，我们也认为，近 10 年的艺术乡建所累积下来的经验与教训，是到了重新反思和总结的阶段了，是应该进入一个新的阶段了。之前的艺术参与乡村建设，在某种程度上是希望通过艺术介入来推动乡村社会经济水平的提升，这不仅是时代的主题，也是千百年来中国乡村社会百姓一直期待的理想。因而，即便梁漱溟、晏阳初等人被后世予以充分肯定的乡建探索，仍暴露出其作为知识分子在解决经济问题时的缺陷与不足，这一先天性的缺陷也体现在当代艺术乡建的实践过程中。而随着改革开放以来中国社会经济的发展，20 世纪三四十年代费孝通所关心的农民的贫苦问题，已渐渐不再是时代的核心问题，乡村建设也不再局限于梁漱溟、晏阳初等人文化教育的简单路径，应该存在着更多样化的路径和更多元主体的参与。尤其到 2020 年，经过多年的脱贫攻坚之后，绝对贫困人口归零的指标正处于即将完成的时刻。那么，当广大民众初步解决了经济上的温饱问题之后，对于精神文化生活的满足就应该提到议事日程。这就是时代需要我们去面对新课题，也需要我们去为之寻求各种可能性的解决之道。因而，艺术乡建运动应该发生一定的转向，将之前解决经济问题的目标调整到解决精神文化需要的目标上来。这种新的目标的确立，不仅可以重新确认艺术乡建的新方向，更有利于各类知识分子参

与其间时充分发挥能力,也可能改变艺术牵强介入经济发展的尴尬与窘困,使艺术实践更符合艺术自身的运作逻辑,并最大限度地发挥艺术所具有的独特功能。

随着精神文化生活需求的增加,精神文化产品的供给将会成为未来难以解决的问题,因为精神文化产品不像物质商品那样采取大机器流水作业的方式予以提供。满足精神文化生活需求不同于满足物质生活需求,大量制式化的商品可以满足绝大多人相同或相似的功能性需求,精神文化产品则将越来越走向差异化、个性化、独特性,甚至唯一性。这类精神文化产品,如果按照原有的市场逻辑或行政逻辑是难以提供的。未来基本的可能就是由民众自身投入到精神文化产品的生产中去,按照自己的个人意愿去参与创作,并通过沉浸式的参与去抒发个人的情感及对生活的感悟。即艺术实践可以为未来提供更具独特性的艺术产品生产的可能性。这就需要强调民众参与的主体性。主体性问题正是费孝通一生学术所关注的核心。

这次在横渡的艺术实践,对于王南溟而言,更多的应该是以其批评家的视角,为艺术创作的超越性寻找一种新的可能性路径;对于我来说,是希望通过我们的实践能在真正意义上激发民众参与的自主性。这种自主性在理论上是任何社会个体的日常生活中都具备的,但对近代中国农民而言却是难以呈现出来的,能充分展现其自主性的个人诉求,在时代主题和社会使命面前始终显得微不足道,一直被牵绊、掣肘,甚至压抑得"丧失欲望"。而面对未来,参与精神文化产品生产的自主性越来越有可能,这种主体性被激发的时代应该到来了!所以我愿意与艺术家合作去尝试艺术实践所带来的各种可能性,希望通过这次或未来更多次的尝试"去测试他的理论假设及其村民主体性的可能性"(王南溟语)。虽然我的目的与逻辑同王南溟的目的与逻辑存在着一定的差距,但这并不妨碍我们之间的合作与尝试。

在这一探索过程中,"艺术动员"(或"艺术营造")的概念逐渐形成,虽然对于这一概念,无论是我还是王南溟都没有刻意去强调。2020年年底,王南溟在上海浦东新区陆家嘴社区推动了一个"艺术动员:当社区成为作品"项目,当时的艺术动

员，一方面是动员作为志愿者的艺术家参与到社区营造活动中，另一方面是动员社区居民参与到由艺术家指导的各类艺术活动中去。而将艺术动员作为艺术实践后所营造出新的艺术性空间所引发的社区居民自我动员的内涵，还不曾包含在其中。后来，我在 2021 年 12 月张家港美术馆举办的研讨会上，曾在探讨艺术社区构建中的社区动员时对这一含义作了初步的阐述。而这一全新的艺术动员的含义，其肇始就是源于横渡的艺术实践探索过程。我们希望将艺术家的艺术创作带到乡村，以此来一定程度地对村民日常生活习以为常的空间环境进行艺术性改造（并不是规划师们所做的美观化营建），从而以独特的艺术氛围或与众不同的艺术品，带给其骄傲与认同，或触发某些共鸣，进而能促使民众自发地行动起来，参与到各类可能的改变其文化生活方式的艺术实践中去。为此，2020 年 12 月，我们组织了部分艺术家开始对三门及横渡进行实地考察，寻找创作的可能。

为了凸显这次艺术实践所具有的不同以往的新价值，王南溟将之归纳为"社会学艺术节"。对于这种概念的提出，我仍然心存顾虑：在社会学领域，艺术社会学作为一个分支学科，是被社会学界普遍认可和接受的，但对于"社会学艺术"我是不敢轻下结论的。我当时的理解是："艺术社会学"属于分支学科的一个带有理论关照的研究领域，而"艺术社会"可以看作是一种社区或社会生活形态，是一个实践的空间。在这种基础上，如果牵强地去解释"社会学艺术"，那就是一种由理论支撑的艺术实践，其目的就是要建构"艺术社会"。在我被迫为他作出这种牵强的解释之后，他便开始进一步地发挥："社会学艺术"是动词而不是名词，而加上一个"节"字后就不再是一个单纯的"节"了，而使得这个词更加动词化了。为此，他还专门请教了从事艺术社会学研究的严俊（之前我曾将之介绍给王南溟，参加王南溟主持的论坛和研讨会），也不知严俊是如何回答他的，反正他对这一概念的使用更有信心了。

说实在的，艺术家与社会学家这种跨学科跨专业的合作，一般是很难走到一起去的，即便双方客套地将项目推进下去，也很难产生可期待的结果。在与王南溟合作横渡"社

会学艺术节"的过程中，好在有一个较长的时间可以彼此磨合，进行各种调整和适应。而且，在"社会学艺术节"正式开始之前，我们通过另一场极具探索性的合作初步完成了磨合与相互理解。

2021年1月，我向艺术家老羊提议：是否在他举办的"老羊流浪季"的活动中，加入一项与专业的"安宁疗护"结合的艺术活动。这个提议获得了老羊的认同，王南溟也积极予以支持，并由王南溟、老羊、我和上海大学社工系主任、安宁疗护方面的专家程明明共同作为策展人。活动从1月开始，一直到4月3日"安宁的艺术"正式开幕，并持续到4月15日。整个活动期间，理念思维的碰撞、运作逻辑的差异、艺术与其他专业的冲突始终存在，在整个活动推进过程中，最费心费力的不是项目落地，而是沟通交流的过程。这可以说是后来"社会学艺术节"的预演。其实，由于"安宁的艺术"与"社会学艺术节"在时间上还是有少许交叉的，所以在推进项目的各类思考时也是交替进行的。正是过于集中的头脑风暴，使得我们彼此双方更能存异求同，更易于理解和包容。

在"社会学艺术节"项目的具体实施中，王南溟主要负责动员一众艺术家到横渡进行艺术创作以营造艺术社区环境。而我做的工作大致有两项，其中一项工作是希望为这次艺术实践在行动方向上找到一个更加明确、更能让地方政府官员甚至当地老百姓理解的"说法"。为此，我便去重新温习费孝通的学术思想，尤其是改革开放之后经济水平有所起色之后费孝通的思考，从而发现他在20世纪80年代所提出的"富了怎么办"的问题，正符合中国社会初步解决绝对贫困之后所面对的情境。

1986年11月，费孝通在湖南实地调查过程中，就开始注意到农民富了怎么办的问题。只不过那时他提出这一问题时，所考虑的还是"农民手上有了钱，钱怎么花"的问题。面对只知道消费不知道投资的小农经济意识，他认为商品经济意识的提升是当时亟待解决的问题。当然，他也注意到，在当时农民的消费行为中，除了结婚、盖房等大量围绕物质消费的花费之外，对美的追求也成为消费的一部分，农村年轻妇女在赶集时的烫发、

添置新衣等都是这一追求的体现。同时，电影《少林寺》在乡镇电影院的火爆放映，也让他深切意识到：只要文艺作品符合普通大众的要求，农民也是有着强烈的文化娱乐需求的。正是针对这些社会现象的思考，当 1989 年 11 月他在《八十"三问"》中再次提到"富了怎么办"时，就加上了一个前缀："志在富民"是不够的。他当时说的是："'志在富民'是不够的，还有一个'富了怎么办'的问题。我是看到这个问题的，但是究竟已跨过了老年界线，留着这问题给后来者去多考虑考虑，做出较好的答案吧。"因此，作为"后来者"，我们重新思考费孝通所提出的这一问题的时候，就会意识到：这不再是一个前瞻性问题，而是转变成一个十分迫切需要解决的现实性问题，它是需要我们通过各种努力和实践去回答的。乡村的艺术实践也是其中一种可能的途径，所以我们希望在"社会学艺术节"的具体实践中去不断推进这种探索。

按照王南溟的说法，从当下的角度找出费孝通的历史叙述，为费孝通的理论引来内容上的新活力，也使费孝通学术思想的根长出新枝叶，这其实也就是在当下的角度找到费孝通的言论中的合理性和当下的有效性的一种方法。

为了让更多的民众理解和认识到这次"社会学艺术节"项目的目的，我们专门在横渡美术馆举办了一场名为"费孝通：富了怎么办"的图片展。这一展览，不仅引来台州市委市政府众多领导的参观，也吸引了周边民众的关注。其中，有村民说：这个展览太好了！你们为我们提出了"富了怎么办"的问题，我们自己也应该好好想想"富了怎么办"。之后，他便回去组织村民，在岩下潘饮食一条街每天举办名为"一天一拉"的越剧演奏演唱，风雨无阻，直至现在。村民的这种自发动员，不仅是我们艺术实践所带来的"意外后果"，也同时充实和丰富了我们"艺术动员"概念的新内涵。

"社会学艺术节"期间我所探索的另一项工作，就是组织策划举办"村民手机摄影竞赛"。这其实是我在首次"社工策展人工作坊"期间所提出的一种设想，当时并没有想把这种设想予以具体实现。就我的学术经历而言，虽然整天谈论社工专业，但我只是"坐而论道"，完全是一种职务性习惯的延续（我在教学副院长任上会时常关注当时人员还

不齐备的社工专业），虽然我从人类学民俗学角度从事过城市与乡村社会的实地调查，但从未从社工实务角度从事过任何社会实践。今天学科的专业化发展，带来了学术精英化的倾向，这种倾向已经让学术精英们逐渐退化了改变社会的愿望，尤其是丧失了改变社会的实践能力，让自己躲进纯学理式自嗨的象牙塔中，自我欣赏。既然无意中闯入一个全新的、不曾经历和尝试的领域，那就不要轻易放弃，要走出封闭的校园，"疯一把"吧！就当是一次"学术狂欢"。出于这种想法，我决定将之前"村民手机摄影竞赛"的设想付诸实施。

为此，我特意在学院里寻找可以参与的最佳学生，虽然全院都没找到三门县籍的学生，但找到了两位三门临县的学生，一位天台籍，一位新昌籍。之所以选择这两位学生主要还是考虑语言不存在太大的隔绝，便于与当地农民沟通。后来又有两位低年级的学生参与，做些辅助性的工作。

其实，在"社工策展人工作坊"提出这样一个案例时，我还没有意识到这一项目落实的难点，认为这是一个非常易于实施的项目，甚至王南溟要将这次工作坊内容发布在"社区枢纽站"公众号时，我还将这个设想予以保留，先不发布，典型的"狭隘意识"作祟！而在横渡具体实施这一设想时，我发现任何凭空"拍脑袋"想出的东西，都有点不切实际，设想与实际运作总是存在差距的。随着学生动员过程的实施，我也开始对这一项目的落实心里没底了。参与的学生并不是社工专业出身，也没有太多社会实践的经历，即便有些社会调查的经验，但对于社会动员，还是一脸茫然、无所适从。当地方干部对学生说"农民怎么可能动员起来呢"时，学生们更是没把握了。这样，我就开始压缩动员范围，先以一个村为主，再就是将收集上来的照片做一次初步的布展，看是否能办成，以及看村民的反应如何。最后，学生们在七夕那天办成了一个小型的展览，一个不完美的成功便成为一切完美的开始。我也从一个毫无社工实务经验的社会学专业教师，误打误撞地成为"社会学艺术节"的联合策展人。

"社会学艺术节"期间，有一众艺术家接受王南溟的邀请，志愿来到浙江省三门县

的横渡镇，希望通过艺术家们的创作带来横渡艺术氛围的营造，从而推动艺术社区的构建。同时，王南溟在当地以各种方式推进社会美育工作的深入，尤其是在当地的小学，无论是折纸艺术、绘画艺术，还是无人机拍摄项目，都是孩子们喜闻乐见、极易接受且能进一步铺开推广的项目。另外，配合"村民手机摄影竞赛"，我们邀请了上海著名的摄影家为获奖作品进行点评，还专门为民众做了手机摄影的专题讲座。为使这一老百姓喜闻乐见的活动不断持续下去，在镇党委的支持下还组织了"农民摄影协会"，以完善这一项目的自组织机制。

"社会学艺术节"艺术实践的推进，不断更新着我对艺术运作规律的认识，这也更有利于我之前与王南溟在艺术社区实践中的进一步合作。

其一，在横渡，我是按照自己的理解去尝试推进一些项目，希望能影响甚至调动普通村民参与艺术活动的积极性。后来，王南溟将我列为"社会学艺术节"的策展人。说实在的，我一直认为，策展人是专属于艺术界的身份，尤其对精英化艺术而言，是有着很高门槛的，无法想象自己会以这种身份出现。也许正是由于当代艺术特有的宽容性，使得艺术不再远离大众，也使得更多的普通人可以踏进艺术。有了这种认识和理解之后，我在以策展人的身份参与各种艺术社区实践时也越来越"心安理得"了，不再那样"诚惶诚恐"地因敬畏而远离艺术了。

其二，在建议学生在七夕节做一次尝试性的小规模摄影展时，我所理解的展览就是将摄影作品打印在展板上，陈列出去就行了，这些工作找普通的图文公司就可以做，镇里也是这样认为的，而且他们还积极地接受当地的图文公司给予的帮助。最后，七夕试展也是在这种认知下完成的。虽然其展陈方式不比饭店门前的招揽图版或家中的照片墙更好，但我们一直没有意识到有什么不妥。直到最后的摄影展在横渡美术馆进行专业布展时，我才知道自己的理解与专业布展间存在的差距有多大，才意识到专业的介入对于普通民众艺术欣赏水平的提升具有怎样的引领作用，才认识到专业艺术工作者在艺术社区构建中引领性的重要。

其三，在"社会学艺术节"的实践过程中，我们对之前随意提出或使用的概念，开始有了全新的理解和认识，并通过实践所获取的经验在不断丰富着其内涵。比如"艺术动员"，虽然当地村民自发组织的"一天一拉"活动并不是由我们直接动员的，却是由我们的艺术实践所引发的，对于这类"意外后果"而言，我们的工作只是一种铺垫和营造。因而"艺术动员"不再局限于直接的参与或组织，铺垫与营造也成为艺术动员的基本方式，甚至是一种更有效的、更能激发民众内在动力的动员方式，更具有持续性。这在上海浦东新区东昌居委会"星梦停车棚"的项目中又一次得到体现。再比如"艺术社区"这一概念的丰富，在"社会学艺术节"实施之初，我们还将自己的活动看成是一种艺术乡建，顶多认为是一种"艺术乡建2.0"版本，仍然是在"艺术下社区""艺术赋能社区"的理念下的实践。随着实践的推进，我们发现无论是"艺术下社区"还是"艺术赋能社区"，都是在强调艺术实践的主体是艺术家，虽然艺术家具有提升和引领的作用，但他们不应该是唯一的主体。这样的艺术实践往往是嘴上倡导着民众参与的重要性，实际上仍是艺术精英为自我娱乐行为添加一顶社会意义的帽子的行为，对于基层社会而言仍是没有太大的意义。因而，我们开始倡导"从艺术下社区到艺术社区"，试图在艺术实践的理念上有个全新的认识，重新梳理和调整艺术社区的内涵，强化社区内居民日常生活的艺术化和品位性，加大"艺术生活"的权重。这也是我后来（2022年9月）在研究生课程中开设"艺术社区：实践与理论"的初衷。

其四，在"社会学艺术节"的艺术实践过程中，不断理解着"观念先行"或"概念引领"的含义。社会学一直强调的是"社会事实"，即关注已经发生了的事情，对于尚未发生的事情不予推测和判断，不做"未来学"的预判研究，尽可能摒弃主观性判断和价值性选择。因而，对于未能得到充分论证且得到学术界认可和接受的概念，我是一时难以认同的。然而，在"社会学艺术节"的艺术实践中，我越来越发现，艺术实践最注重的就是创作者的主观认知，艺术观念支配着艺术创作的方向。像我们所做的艺术实践

往往是具有开拓性的探索，尝试是否成功，最终的结果是否符合我们的期待，完全无法用以往的经验和理论加以指导，这也是当代艺术的运行规律，一种新的观念产生后，即便它还不完善，但也有可能引领出一片崭新的天地，这就是"概念引领"的意义。为此，我们在"社会学艺术节"期间安排了相关的学术研讨会，希望各方面的专家能够以各自的专业为依托，对我们的艺术实践给予各种建议和意见。同时，我们还将参与这次艺术实践的学生们组织起来，开办了学生论坛，希望将他们在艺术实践中的感悟分享出来，以促进和推动这一实践的深入。这也造就了这本文集的特色，它不是思想交锋之后经过长期思考和沉淀的结果，而是汇集了在艺术实践过程中不断闪现出的虽不成熟但充满灵性的思想。因而，我们希望这一微弱的思想之光，能为同行的艺术社区探索者们提供些许的启示。

按照鲍曼（Zygmunt Bauman）的解释，"成为一个知识分子"的意向性意义在于，超越对自身的专业或局部性关怀，参与到对真理（truth）、判断（judgement）和时代之趣味（taste）等这样一些社会整体性问题的探讨中来。"是否决定参与到这种特定的实践模式中，永远是判断'知识分子'与'非知识分子'的尺度。"所以，能摒弃"坐而论道"的空谈和玄想，并积极投身到社会改造的具体实践中去，才是最重要的。

费孝通也曾说："研究工作本身是一种文化现象，所以学术有它发生的情境及对于生活上的功能。"相较于以"学术旨趣"为主导的实践活动，中国知识分子的社会实践往往受到"兼济天下"的文化传统的影响。这一传统始终驱使着中国知识分子自主性地参与到知识生产的实践之中。在这一实践活动中，他们以社会需要与政治理想的实现为使命，学术研究大多偏向现实社会伦理，而且始终为社会现实服务。我们在"社会学艺术节"中的实践，也多少受到了这种思想传统的影响，但愿我们的尝试和努力对于服务中国社会现实具有一些积极的意义。

最后，向在"社会学艺术节"期间给予我们大力支持的三门县及横渡镇领导表示诚

挚的感谢，他们的宽容和谅解，给我们各种尝试性的探索以最大的施展空间。

在这本文集的编辑整理过程中，一是感谢周美珍同学所付出的大量琐碎而细致的工作，二是感谢责任编辑农雪玲耐心的编辑、校对工作，她们的努力使得这本文集更趋完美。

耿敬

2022 年 12 月 21 日